從香港流行曲的發展來看，香港歌曲，已成為香港文化中重要的部份，與整個文化體系，不可分割。談香港文化，而不及流行曲，所得結論，必會偏而不全。

保育黃霑，拉闊香港

黃霑（1941-2004），香港著名流行文化人，1950 年代起在多個界別活躍，擅長寫詞、作曲、配樂、做廣告、寫專欄、拍電影和在舞台演出，期間參與創造了大量性格鮮明、技藝出色，又貼近民心的作品，對香港文化影響極大。

2004 年，黃霑離世，留下大批物品。翌年，同事們開始執拾黃霑的書房，並構思研究出版計劃。很快，有兩種聲音在我的身體打仗，一種叫打鐵趁熱，快快出版，另一種說，這些事情一生人只做一次，不如做到最好，結果打鐵的輸了。

之後，團隊抱着慢工出細活的宗旨行事，加上主事人喜歡拉扯，預備工作搞了 15 年，黃霑書冊才終於出版。在這期間，黃霑由家傳戶曉的流行大師，變成名副其實的歷史人物。事後看，這個拖延利多於弊。

要認真梳理黃霑，其實並不容易。黃霑出名，又到處留情，他離世時，來自民間的集體留言鋪天蓋地。說得誇張一點，似乎每一個留意香港流行文化的人都認識黃霑，心中可能都有一個自家的霑叔故事。既然早已認識，也不用再加深究，不如一起懷念鬼才，追憶獅子山下，朗誦滄海一聲笑，立此存照。吊詭的是，這種趕緊抓住故人的衝動，跟流行文化的本性同聲同氣。流行文化周期短，能量大，輻射力強。流行不會等人，想捕捉它，就要緊貼時流，凝住剎那的光輝，有機會的話，再說永恆。

可是，這樣記住霑叔，好嗎？

黃霑自己說過，他其實是一個不太透明的透明體。他自幼喜歡大笑，性

格開門見山，但思想和感情卻山外有山，由外表到內心，有一段不短的路。想認真認識黃霑，這段路，要再行。

同樣道理，香港文化有趣的地方，在它行過的路。

黃霑的博士研究寫香港流行音樂，論文的範圍由香港戰後講到回歸，內文超過十萬字。他自己承認，寫得最好的，不是今期流行，而是昨日風光。寫作期間，他曾經對我說，因研究所需，他要到廣播道上訪問四大天王的少年粉絲，了解他們的追星心得。他覺得十分痛苦。如果可以，他寧願到尖沙咀探訪菲籍音樂人，跟他們月旦戰後初年夜總會內老牌樂手的彈琴絕技。因為這些絕技確實厲害。更因為他知道世事有因有果。沒有之前的尖沙咀，就沒有之後的廣播道。幾十年來兩者之間有一條路，在這路上出現過無數奔流和暗湧，告訴他流行文化其實山外有山，人和事比想像的要豐富和複雜。做研究的任務，就是面對複雜，抽出線頭，順藤摸瓜，理順這條經脈。

黃霑不再流行，讓我們更加放心讓黃霑回歸歷史，以另一種方式記住霑叔。

我們踏進黃霑書房那一天，香港正掀起文化保育潮。很快大家知道歷史地標沒有 take two，舊人舊物，同樣極待搶救。保育黃霑，成了我們往後十多年的日常工作。我們老實將黃霑的物品當作歷史文物好好收集、儲存、整理和修復。最初，團隊大部份屬熟讀社會學的書蟲，對保育文物的操作毫無經驗。我們請教專家，由初階學起，實試各種保育工藝，包括清理書房珍藏古本內伏櫃多年的書蟲，和將因日久褪色而變成無字天書的輝黃傳真手稿逐字還原。我們將他的專欄文章和訪問記錄全部數碼化，並實行每週圍讀，透過他的文字和聲音，重訪黃霑踏過的那條路。我們將他親歷的夜總會、廣播道、利舞臺、上海灘、人頭馬、黃飛鴻和滄海一聲笑放在香港戰後幾十年的曲折軌跡上一併觀察。這麼一來，黃霑書房的藏品竟然有種「昔日如異邦」的距離感，連黃霑着開襠

褲的童年照片，也添了新的生命。

在黃霑書房，我們深深體會到個人的命運，最終離不開時代的因緣際遇和制度張力。黃霑在戰亂出生，在社會重建中成長，在潮流革命中成人，然後跟幾代師友協力，創造香港黃金年代，衝出本土，面向中華，以港式摩登，再續滔滔兩岸潮。黃霑一生，踏着戰後香港發展幾個重要的階段，不論所思所想還是流行創作，皆充滿時代烙印，見證了香港文化的形成和變遷。

這套書冊，一分為三，用黃霑留下的材料，探究黃霑行過的路。第一冊由黃霑自述 1941 至 1976 年間他的身世跟香港軌跡的交錯。第二冊展示黃霑眼中 1977 至 2004 年間香港流行音樂的原點、細藝和群像。第三冊用鮮有曝光的書房資料，進一步鈎沉黃霑在香港流行音樂中的足跡，以及他和同代音樂人保育這段歷史的方法。我們的目標，是盡量做到寫人有人味，講流行不忘歷史，為香港這本難讀的故事書，加添一丁點厚度。說到底，保育黃霑，就是為了拉闊香港。

輯錄舊有材料，同代人易有共鳴。我們希望新一代的朋友也能在書中找到閱讀的樂趣和思想的切入點，讓黃霑這個歷史人物，在香港的十字街頭面前，以另一種形式恢復流行。

吳俊雄

2020 年 11 月

保育黃霑 3

黃霑書房

流行音樂物語

1941-2004

CONSERVING JAMES WONG .3
JAMES WONG STUDY – STORIES OF POP MUSIC

黃霑 著

吳俊雄 編
黃霑書房 製作

導論

是歷史，也是方法

這冊書的主旨，是文化保存。

2005 年，第一次在黃霑家裏看見他的私人藏品，十分震撼。那一年，保存利東街和中環海濱的聲音四起，「保育本土文化」由大學導修課題變成眾人的事。我揹着這個氛圍走進書房，望着霑叔的遺物，我跟自己約定，一定要盡心盡力，將眼前這些珍貴的香港文化財產，好好保存。

最初，因為說好了要盡心盡力，每次動工，勢必鎖緊肩膀。既然是文化財產，一切務必要以最高規格對待，不容有失。多少次，因為幾乎錯手毀壞書房文物，弄到掌心冒汗。

慢慢，多謝霑叔，我對保存文化這件事情有更多體會。

四點想法

黃霑主修創作，原來，他也兼修文化保存，而且留下不少相關的想法。他的想法，有四方面。

第一，文化保存，其實是平常事。

1 「記住」,《東方日報》專欄「滄海一聲笑」, 1995 年 4 月 17 日。

它的原點,是「記住」[1]。日常生活,有喜有愁,凡人喜歡記住好人好事,讓溫暖多留片刻。許多時,「記住」的東西會化身成故事,於是書有故事,朋友有故事。記住以往,多講故事,這個程度的「文化保存」,無須皺眉,人人有份。

第二,講故事,可以是非常的事。

特別在非常時刻,非常之地。

2 「報紙」,《東方日報》專欄「鏡──一題兩寫」, 1987 年 7 月 16 日。
3 「香港雜文」,《明報》專欄「隨緣錄」, 1982 年 9 月 9 日。
4 「許冠傑演唱會」,《東方日報》專欄「鏡──一題兩寫」, 1987 年 10 月 31 日。

黃霑八歲時跟爸媽和弟弟由廣州逃難到香港定居,同期有 80 萬個華人,由北到南,行了同一條路。他們大部份在以後幾十年,在本地同一條屋邨,同一艘小輪上,掙扎成長。結果戰後在港成長的一代,有十分相似的日記、照相簿,和愛聽的歌。黃霑記住的私事,許多也同時是香港的公事。K 房內的私家飲歌,同時是響遍大中華的公眾金曲 [2,3,4]。在香港,小人物與大歷史之間,只有一板之隔,搞保存平民記憶,有一百樣可能。

第三,要保存的,是香港流行,也是中國文化。

百樣可能,以甚麼先行?

黃霑常寫文化保存,寫得最勤的,大都有關中華文化。用今天的術語說,黃霑其實是個「大中華膠」。

5 「空有寶庫」,《明報》專欄「自喜集」, 1989 年 10 月 18 日。
6 「姜白石旁譜我見」,《明報》專欄「自喜集」, 1988 年 7 月 8 日。
7 「回校……」,《明報》專欄「自喜集」, 1988 年 12 月 30 日。

黃霑 1949 年落戶深水埗,國共內戰的烽煙在住家門前繼續燃燒。他在西洋教會學校上課,聖經之外,讀得最好的是中國文學。他常說中國古文是個寶庫 [5],書房到今天還留下了不少四書五經、五四文學和中國民間歌謠曲集。他的學士論文寫宋代詞人姜白石 [6],碩士論文寫粵劇問題 [7],博士論文寫香港與中國流行曲的前生今世。他最親近的大師,無一不是中國音樂和文學藝術的發燒友。

當然,黃霑由廣告行業起跑,專職跟洋人打交道。他是一個名副其實的「香港仔」:長期務實、間中拜金、大部份時候崇洋、永遠愛自由。黃霑說,香港因緣際會,在戰後成為最優秀的中華文化的集散地,然後一鼓作氣,變成全球華人接軌西洋,實習摩登的前端。黃霑一生,站在前端,他

很清楚背後其實有一條錯綜複雜的根 [8]。

第四，文化保存，不論在公在私，中式港式，都要時刻更新。

根，要歷久常新。

黃霑年輕時已榮升「阿叔」，但為人從不恃老賣舊。他欣賞英國詩人培根（Francis Bacon）的金句——塵世間有四種舊東西，越老越可愛：舊柴、舊酒、舊友、舊作家。但霑叔清楚知道老柴容易折斷，舊酒橡木味太多，酒精容易蒸發，而不讀新作家，不交新朋友，人就有如一個孤島，等待塵封 [9]。

黃霑念舊，同時貪新。他的書房藏書駁雜。他常勸粵劇人不要學舊腔，演出要戒冗長。中國古樂優秀，但大家可否奏爛了幾首忘年經典之後，重新創作，交出成績 [10]？他自己由 1980 年代開始定期試搞由古譯今的實驗，例如將中國詩詞譜成粵語流行曲 [11]、《四大美人》粵曲新詞新撰 [12]、《男兒當自強》翻新《將軍令》、《青蛇》創新印度式華語流行曲等 [13]。

黃霑認為，中華本身，成份複雜，中華在港，早經變化。對中國文化最大的尊重，是為它去蕪存菁，逐步現代化。這件工程，在大中華四海之內，以香港這個雜種之地最優而為之 [14,15]。「中華膠」與大部份第一代的「香港人」，其實一元兩面。

黃霑說的，未必人人同意（特別有關「中華文化」的部份），但他那種平民為先，尊重邊緣地帶的歷史觀，幾代人都有共鳴。保存香港文化，就是用最高的規格，保育文物，整理記憶，說好這個曲折的香港故事。

一個佈局

說這本書的主旨是文化保存，其實有兩個意思。

一方面，黃霑是文化保存的「對象」。為他整理手稿，闡釋生平，是為了更忠實呈現這個流行音樂人物的足跡，還原一段本土歷史的面貌。

8 「都在尋根」，《東方日報》專欄「滄海一聲笑」，1992 年 3 月 18 日。

9 「四種舊東西」，《東方日報》專欄「我手寫我心」，1989 年 12 月 20 日。

10 「禮樂之邦無樂？」，《明報》專欄「自喜集」，1991 年 1 月 13 日。
11 「時代曲介紹舊詩詞」，《東方日報》專欄「黃霑在此」，1980 年 10 月 12 日。
12 「紅線女口傳木瓜腔」，《信報》專欄「玩樂」，1990 年 12 月 31 日。
13 「叉燒歌」，《新晚報》專欄「我道」，1993 年 10 月 11 日。

14 「香港不是文化沙漠」，《東方日報》專欄「黃霑在此」，1980 年 3 月 1 日。
15 「中國音樂」，《壹週刊》專欄「浪蕩人生路」，181 期，1993 年 8 月 27 日。

另一方面，黃霑是文化保存的「推手」。他的創作和筆記，對如何在香港做好文化保存，提供線索，留下範本。由此看，黃霑不單是歷史的素材，他也是寫歷史的方法。

用黃霑的方法，保存黃霑，以更新黃霑，是這本書的挑戰。書聚焦香港流行音樂，分成四章，借書房內的文物講故事。整體佈局如下：

一、鈎沉

掘出黃霑鮮有曝光的文字作品，包括少年時代的校刊文章，到較晚近的學術論文，為主流的黃霑音樂故事，添加了不一樣的前傳和後續。

二、對話

由黃霑書房眾多傳真電文當中選出三輯，展示黃霑在 1990 至千禧年代跟三位學人探討三個重要課題——流行音樂的本質、香港流行音樂裏的「中國風」，和電影配樂技藝的對話。

三、同行

聚集書房的舊照片、信件和工作筆記，重現黃霑跟四位音樂師友——梁日昭、顧嘉煇、徐克、戴樂民——多年來為香港流行音樂同場施工的故事。

四、說唱

整理四散的電台節目和訪問，剪裁發表了和未發表的文稿，讓黃霑以獨家風格，親身表述自己 72 首「滿載回憶」的歌曲作品背後的故事。

目錄

4

鈎沉

幾個月前，跟出版社解釋這一冊書的特色，半開玩笑說，你就當它是「黃霑書房」開倉吧。

開倉，香港人語，經常跟著數、優惠、特賣場等詞語連用。在保存文化的角度，開倉指打開倉庫，展出寶物。開倉要做到名副其實，展出的寶物要真的是寶，要罕有，最好是從未曝光，而且，要有意義。

以下的篇幅，展示了許多「黃霑書房」以前從未曝光的物件，而且我相信大部份——特別是對香港人來說——頗有意義。

第一章的分題叫「鈎沉」，聽起來又老又重，卻出奇地合適。它把早已沉沒的材料，鈎出地面，重現了黃霑作為寫作人的青蔥少作，以及他晚期發表的較為學術性的文章。兩者同樣鮮為人知，內有故事。

讀黃霑的少作，見「一代詞人」回到未紅時的幼嫩，和在音樂知識上學問中西的渴求。在黃霑故事裏，這是前傳。讀黃霑的論文，見創作時如山洪暴發的「流行大師」，治學時卻細水長流，對歷史細節，字字執着。這是黃霑故事的後續。更有趣的是，將前傳和後續並排連讀，大家可以清楚確認，個人和社會發展，真的層層疊疊，少時奔跑，壯年發力，晚年回望，原來因果暗結，一脈相承。

1

早期寫作

一九五二年，黃霑十二歲，以「海之戀」為題，投稿到「每週必讀」的《中國學生周報》，竟獲刊登，從此，寫作的嗜好一發不可收拾。

這一節輯錄了黃霑由一九五九至一九七五年有關音樂題材的寫作。最早期的文章，文筆比較生澀，篇幅冗長，絕對不是少年小思老師那種水平。但它們有一種黃霑日後的文章較少見的色彩：對眼前豐盛的音樂世界，有童稚般的喜悅，批評他人的音樂造詣，有眾人皆醉的自信。這些色彩，隨年月轉移，向內收藏。有趣的是，他在年輕時關注的幾個音樂課題，在他日後幾十年的創作、寫作和研究中，循環出現。讀完黃霑近篇，回頭再讀少作，更感覺到少年人成長中遇到的「人生初體驗」真是難能可貴：一切沒有前科，所有感覺鮮烈，每一個決定，都自以為會影響一生。站在邊緣，不設繩規，危險，也無比刺激。

喇沙音樂

黃霑自幼沉迷音樂，稱它為人生至高樂趣。他在喇沙書院就讀期間，吹琴打鼓、合唱指揮，無所不為，並學到不少後來一生受用的音樂技藝和知識。

在學校，他是風頭躉，又好弄筆墨，為校刊寫活動報告，巨細無遺，讀來有如一卷一九五九年喇沙書院音樂生活的微型清明上河圖。先後登場的有學校的口琴隊和歌詠團、一眾恩師好友如梁日昭、梁樂音、梁寶耳、彭亨利修士和斐利時修士、殖民地教育司毛勤先生夫婦，和本地首位明星級娛記兼麗的呼聲節目主持人莊元庸女士。

我們讀到口琴隊為童軍大會演奏的音樂，由舊古典到輕音樂，以至「劃時代」的流行音樂及搖擺樂曲，無所不包。然後，口琴隊在麗的呼聲播校歌，歌詠團在大觀片場為香港第一代玉女掌門人林鳳的新片插曲作幕後合唱。收筆前，聞說校長正密鑼緊鼓，計劃在學校組織一支具規模之管弦樂隊。

課外活動
喇沙音樂一般活動

⊕ 第六學級初級班　黃湛森
⊕《喇沙校刊 1958-1959》（頁十五至十七）
⊕ 香港：喇沙書院
⊕ 1959

「每位在校學童，均應予以機會，享受人生之至高趣味——音樂藝術。」——查理士·愛略脫博士。

「本校『樂壇』，並不沉寂的。」當麗的呼聲節目主持人劉惠瓊女士問及學校的音樂活動，我們套用了一句報導音樂消息的無冕皇帝的術語。

事實上，我們各音樂小組如口琴隊，歌詠團部是十分活動的；演奏的機會之多，實非普通業餘音樂團體所能及。除了經常在學校舉行音樂會，和在學校慶典中演奏娛賓外，還經常作廣播，及參加公開音樂演奏會。麗的呼聲是我們常作播音的電台，就算是廣播範圍遠至全個東南亞，及美國各州的美國之音廣播電台，我們也兩次擔任了口琴節目。而個人方面，我校音樂人才如周治華、陳國力、林煜明、林煜輝、徐則林、倪家麟等幾位，皆時常參與我們的活動，間亦作私人音樂會表演。總之，喇沙同學在香港樂壇上是頗有薄譽的；而實際上，我們的同學也是有相當高的水平，可說是有了些微的成就。

但，我們能夠獲得這些微的成就，是經過了不少失敗的，而且有些時候是令人十分失望的。就去年的音樂比賽來說，我們在口琴四重奏的連獲四屆冠軍，初級口琴獨奏的包辦冠亞軍，歌詠團之獲亞軍，及林煜輝君的獲鋼琴二重奏亞軍，都可說是相當成功。但在口琴大合奏的比賽，無疑地是失敗了。兩月餘的苦練，演奏大型管弦樂《波斯市場》，經過素有音樂修養的劉永老師，及名音樂家梁寶耳先生批評，亦認為演奏完美，極有希望問鼎冠軍寶座。而結果竟列殿軍。無可諱言，評判結果是極出人意料的。我們並非不滿意評判的決定，也少有因此而灰心，所以特別指出這次的失敗，是希望能夠證明我們的些微成就，其中是經過了很多不幸的失敗的。

音樂節過後，口琴隊更呈活躍了。接連在麗的呼聲擔任了兩個節目，兩次都獲得節目主持人的好評。繼之又在學校美術展覽中，作歡送毛勤先生夫婦的演奏，很獲到他們的讚賞，至於在展覽中整日不停播放，由口琴隊預先錄音的音樂，更是有「耳」共「聽」，不用作者加上註腳的。

本校童軍的廿一週年慶祝大會，也少不了口琴隊的份兒。口琴隊這次為來賓奏出的音樂，由十八世紀古典，至十九世紀的輕音樂，進行曲，以至劃時代的流行音樂，及搖擺樂曲。其選曲範圍之廣，幾無所不包，蓋古今中外，共冶一爐。

隨而在南華體育會的遊藝會裏面，與其他五隊口琴隊聯合演奏，領取了「媲美管絃」的錦旗。

開課後，由新隊長鄧光雄及盧衍發，楊鵬志等幾位新職員領導下的口琴隊，在學校禮堂舉行了一年一度的徵求會員音樂會。而同時，我們介紹了新任歌詠團教授的名音樂家梁樂音老師。梁老師是前上海工商局交響管弦樂團的指揮，音樂修養之深，早已蜚聲遠東。歌詠團於是在梁老師的指導下，經過兩星期的埋頭苦練，在學校的頒獎日音樂節目中演出，並由作者指揮，梁樂音及梁日昭兩位教授領導口琴隊伴奏，成績斐然，台灣高山族民歌《高山青》一曲效果尤佳。來賓一致讚揚，和予以極高的評價。

在本校頒獎日之前，口琴隊在彭亨利修士邀請之下，在小學的頒獎禮中演奏。而在喇沙舊生會年會中，口琴隊亦臨場以管樂招待我們的舊同學。兩次的演出都很令人滿意，在舊生會年會中，更因有倪家麟及周治華兩位同學參加演奏，致令節目生色不少。

聖誕節假期內，口琴隊與歌詠團分頭活動。首先，是口琴隊的參與童軍的聖誕露營的營火會，擔任音樂節目，並由梁樂音老師邀得女高音夏文玉小姐到場高歌一曲《紅荳詞》，由口琴隊伴奏，掌聲如雷，尚幸本校足球場甚為空曠，若在學校禮堂舉行，則屋瓦堪虞震裂矣。繼營火會之後，歌詠團又接納麗的呼聲莊元庸女士邀請，在她主持的遊藝晚會擔任合唱節目。其中之《聖誕鐘聲》一曲，台下聽眾加入演唱，節目之受歡迎，由此可見。

一九五九年降臨，學校的音樂活動也進入一個新的年頭，口琴隊再在麗的呼聲與歌詠團聯合擔任節目，連校歌在內，一共演奏了九首樂曲。而這次錄音的校歌，則成了香港英文電台應星系報業的濟貧運動，舉行的「發財」點唱中的熱門歌曲。事緣點唱節目開始的第二天，學生會會長陳錦江君，和幾位學生代表，都感到這慈善點唱的重大意義，便在學校發起籌款。而點唱的歌曲，當然非喇沙校歌莫屬。於是便向麗的呼聲當局商借校歌錄音膠帶，校歌的歌聲，也因之得以兩次在點唱節目中播出。點唱善款在各同學及本校舊生的踴躍認捐下，迅速升至千多元。這次歌詠隊及口琴隊演唱校歌，能致如此收穫，各隊員均引為殊榮。而本校的音樂活動紀錄，又留下了光榮的篇幅。

歌詠團自經幾次的公開演奏後，經驗和信心都充份地加強了。這時恰巧梁樂音老師為邵氏電影企業公司監製的音樂喜劇《青春樂》中擔任作曲，而其中兩首插曲是四部大合唱，於是歌詠團便乘此機會，在梁老師領導之下，全體前赴鑽石山大觀片場為該電影作幕後配音；效果異常良好，該片導演周詩祿先生更讚不絕口。後來據說該片放映時，劇情本來相當鬆懈，而仍能創下賣座紀錄，也許是電影插曲的功勞呢。

半個月後，歌詠團再在聯合錄音室為《玉女驚魂》一片的國語版配音。這次歌詠團駕輕就熟，效果更是非常令人滿意。值得一提的，是這次的插曲，全部曲譜皆

梁樂音老師新作，各團員均未事先作練習，而能一唱即合，實在是進步快得驚人。

在這一連串的活動中，預備參加音樂節比賽的同學，早已埋頭苦練，準備在第十一屆的音樂節中一試身手了。

歌詠團首先上陣，即輕取中文歌曲比賽季軍，並以一六三分獲獎狀。繼之何漢騰同學在男高音比賽中獲亞軍；評判員並稱讚其音色極溫潤甜美，前途未可限量。何同學能以自學而有此成績，亦其天份高賦也。

口琴比賽，分為四重奏，大合奏及獨奏等級別。在口琴四重奏中，由郭錦泉、陳鑛安、符蔭堂及作者組成之隊伍，以九十分獲列亞軍。鄭志獵、鄧光雄、陳國力、盧衍發隊則以八十七分據季軍一席。比賽中，作者因緊張過度，致樂曲中段突告脫節，本以為無上榜希望，惟結果宣佈時，仍列亞軍，至鄭志獵隊則演奏優美，全無漏洞，卻只能獲殿軍[●]，實在令人意想不到。這或許是因為評判員眼光與眾不同，但相信卻非作者等一般人所充份領會的了。

● 編註：季軍與殿軍兩種說法，應為黃霑原文筆誤，惟現已無從考究。

至於口琴大合奏的比賽，我們作了一個新的嘗試——口琴歷史的創舉，吹奏貝多芬的《D大調小提琴協奏曲》參加比賽。並得到為我們編曲的音樂家梁寶耳先生，破天荒為口琴隊指揮；結果效果極佳。評判員傑克遜先生在宣佈我們獲得亞軍時，並極力稱讚我們，說能聆聽一隊口琴隊吹奏一首協奏由，實在是他有生以來的第一次經歷。而又是這樣困難的樂曲，卻有這樣美妙的效果，實在是非常難得。據他說我們這次的嘗試，是十分成功的，尤以協奏曲樂隊部份的演奏，最令人滿意；我們這次的演出，實在應該獲得至高的榮耀的，而他能夠有機會批評我們的演奏，是他的極大光榮。在這次比賽中，雖然不能獲得冠軍，但在音樂史上，我們是創下了一個輝煌的紀錄。

口琴獨奏方面，鄭志獵同學亦獵獲了季軍，並以八十五分領取獎狀。在音樂節閉幕之前，又由學校音樂協會主席音樂教育官傅利沙特別邀請，口琴隊再在音樂節的音樂會裏，演奏貝多芬的《D大調小提琴協奏曲》。口琴隊能以亞軍而被邀至音樂節的音樂會，實在是史無前例，故各隊員亦深以為榮。

麗的呼聲「學校節目」主持人劉惠瓊女士一再邀請口琴隊錄音，於是口琴隊便又再作了一次錄音廣播……。

直至最近，我校的音樂小組還在作各種的音樂活動，而且勢將有增無已。校長斐利時修士，素來對於我們的音樂活動，極力鼓勵及主持。稍前，曾聞其屬意梁樂音老師，欲在來年遷回隔別十年的舊校後，組織一具規模之管弦樂隊。相信現在已密鑼緊鼓，不久將來，當可以組織成功。而我們各同學，將有更多機會，用欣賞及演奏兩種異途而同歸的方式，來享受人生之至高樂趣——音樂藝術！

夏理仁

黃霑最早期在報刊發表的文章之一，用夏理仁筆名，談一次國樂演奏會的觀後感。夏理仁的評論，帶年輕人的氣焰。更深刻的，是他對古琴、鳴箏、塤等當時相對冷門的中國樂器的認識，以及他對中國音樂如何能夠洋為中用，提升自身特性的渴望。黃霑對中國音樂現代化的寄託，四十年不變，特別在一九八〇年代中開始的一系列電影配樂創作中，大膽混合中西樂器和音樂風格，創造新的聲音。

音樂會之餘，未免覺得輩氏之名與實之間，似然有一段距離，不免有點令人失望。但是，雖然說是有點失望，還音樂會可還不算是很不水平。

關於「自由談」六月五日登出胡某與雷先生的大作一個人的音樂會一文，筆者認為批評得很次公允。不過首先要聲明，不懂藝術的，不敢亂作批評。

⋯⋯

音樂會開始前，先由樂在平先生致詞，先中自顧自的做⋯⋯

（下略）

也談梁在平的國樂演奏會（下）

⊕ 夏理仁（黃霑）
⊕ 《明報》
⊕ 1964 年 6 月 18 日

　　上面說不滿意的似乎說得太多了，但這音樂會畢竟是有令人滿意的地方。第一是梁銘越先生的古琴演奏，音很準，很有韻味，亦很有情感，可說是優美的演奏。古琴是很難把握的樂器，梁先生小小年紀，成就已經如此，前途實在未可限量。其次是介紹「鳴箏」這種新的樂器，很有音樂上價值。「鳴箏」是把十三弦的古箏改成十一弦，右手持弓在箏弦上拉，左手同時彈撥，有二胡，蝴蝶琴，箏和小提琴四樂器之長，音色優美，加上了梁銘越先生深具感染力的演奏，和優美的弓法，把樂曲很成功地演奏出來，所以很受到聽眾的歡迎，掌聲伏而又起，歷久不絕。謝無言先生大作中引述中樂權威的話說「鳴箏音域很窄，右手的弓在弦上打來打去，談不上奏音樂，供小孩玩則可。」這批評似乎是太權威了些。鳴箏共十一弦，比起本來的十三弦的古箏只少兩弦。而且中國古曲及一般樂曲用的都是五音音階，十一弦有兩組高低音外還多出一音，用來奏古樂，已經很夠了。說這樂器「音域很窄」是無根據的。而且「鳴箏」相信控制不易，至少必須先懂彈箏，運弓，跳弓的技巧更須純熟，說「供小孩玩則可」，太大口氣了。筆者說句不敬的笑話，謝無言先生相信已經不是小孩，但我相信假之五年時間，以謝先生音樂造詣之高，也未必能奏出像梁先生這樣美妙的「鳴箏」音樂呢。

　　還有一點令人高興的是，當晚除了聽到這簇新的樂器之外，更聽到了古樂器「塤」。這是《詩經》便有記載的古樂器，屬金、石、土、革、絲、木、匏、竹之「土」，這樂器只得六孔，上壹，前三，後二，音域不廣，但梁銘越當晚奏來，把握得很好，頗有洞簫的韻味，一曲《陽關三疊》，經過適當的加入頓音、轉氣的技巧，配上了絲弦箏的伴奏，古意盎然，除了能一發思古幽情，具有歷史價值之外，還具有音樂價值，可說是意外收穫。

　　所以在頗令人失望的音樂會中，筆者尋到了希望，梁在平先生可算是前輩的國樂家了，前輩的音樂家不大令人滿意，那是虛名之累，不用過於譴責，只要我們能在新一輩中找到了有希望的國樂人才，那失望也就會被新的希望沖淡了，何況失望並不等於絕望。梁在平先生仍有更進一步的機會，而且梁氏近年來致力於培植後輩，至少，可算漸漸有成績，梁氏的公子便是一例。近幾年來，國樂人才漸露頭角，學國樂的年青學生也越來越多，而且其中很多是像梁銘越先生一樣，有西洋音樂根底的。西洋音樂理論基礎深厚，正好補國樂這方面的不足，長江後浪推前浪，

筆者眼見國樂新人逐漸成長，國樂的前途光輝一片，實在覺得雀躍。新一輩的就算
未能把傳統發揚光大，至少也盡了保存傳統的責任，因為如果沒有了他們的辛勞，
中國音樂早就會沒落了。梁在平先生的音樂會並沒有令筆者滿意，但他是盡了所
能。這音樂會並沒有騙人，票價或者是高了一些，未符普及之道，但票價高而聽眾
仍然要來，那是聽眾自己自願的；而音樂家在演奏會中落力演奏，未能使觀眾滿
意，那是無法可想之事，但無論如何不可以說是騙人。只有那些別具用心，硬要把
不騙人的說成騙人，那才是真真實實，不折不扣的騙人。

隨筆六篇

一九六八年，黃霑在《明報》開始寫他第一個雜文的專欄「隨筆」，內容顧名思義，為大時代和身邊事寫筆記。專欄斷續刊出三年，其中不少文章寫音樂，課題橫跨古今中外，焦點不分雅俗高低。以下收集的六篇文章，寫粵劇、粵語流行曲、時代曲和國樂的發展路向，篇幅短小，野心卻頗大。這些關注，在他日後的專欄文章以至學術寫作，反覆出現，是他創作和研究音樂的原點。

洋為中用論國樂　黃霑

最近重聽黃呈權先生的洞簫獨奏，深感這位大師死得太早。

和友人談起他的演奏技巧，一致承認大師不特獨步香港，即使在大陸，也難找出能和黃先生分庭抗禮的。

這是因為黃先生除了用功於洞簫的傳統演奏方法之外，也能吸收外國管樂的……中用，所以乃成績斐然……

我一向主張研究國樂的人，應該涉獵西洋音樂理論和技巧……正的把自己……俗高低。以下收集的六篇文章，寫粵劇、粵語流行曲、時代曲和國樂的發展路向，篇幅短小，野心卻頗大。這些關注，在他日後的專欄文章以至學術寫作，反覆出現，是他創作和研究音樂的原點。

我這樣的說法，一定會有人要破口大罵。但……這樣一……大可由人罵……

洋為中用，在別的地方可能不過，但在發揚……的原點。

整理中國音樂的功夫不可謂不課，楊蔭瀏，陰法尋師人，整理舊譜的有之，重量審度者有之，搜集古籍的有之，但國樂的遺產貧血得可憐，即使沒有文化大革命的阻礙，再期諸二十年，也不見得會有奇蹟出現。

結果，學不出結論，在故紙堆中尋，找不到成……那便得從死胡同裏回……項，重新從創作做起。

但中國音樂並無理論基礎，如果要寫作中國音樂，只得從外國樂理吸收，發揚……幸的可以創出一套中國音樂理論，發揚光大，不幸的力有不逮，完整的理論創……光大，至少也可以將一些……沒有理……來，至少也可以將一些加以改進。奏方面，學中國樂器的人，如果一定能對國樂演繹方……奏方面，也一定能對國樂演繹方……黃呈權先生的成功，便是鮮明的例子。

粵劇仍有可為？

⊕ 《明報》專欄「隨筆」
⊕ 1968 年 12 月 10 日

最近因為解決了場地問題，粵劇似乎有復甦現象，不少街坊會籌款，都演粵劇。但賣座情形，劇團與劇團之間，卻是頗有差異。

有一個劇團，票價奇高，可是天天滿座，向隅的觀眾不知凡幾。另一個劇團，票價只是一般水平，卻只是小貓三四隻，聽說要令主會貼本。

這賣座的差異，原因當然很多，但我認為最大的原因，是在乎演出態度。賣座的劇團，是極為嚴肅從事，排練不特已，還要來一次粵劇的大革命，在演出時候，場內沒有小販售賣零食，鈴聲一響，紅幔拉開，台下肅然無聲，聚精會神，台上悉力以赴，全神表演。另外一個劇團，是當演劇為兒戲。據說台柱在未開鑼之前，先要問有甚麼要人首長在場，如果當夜並無名流紳襟在座，最多只出五成功力。一個劇團以觀眾為鑑賞家，另一個劇團以觀眾為羊牯，於是一個賣座，一個賠本。

本來，兩個劇團的台柱都有號召力。論唱功，那個以不負責任態度出之的紅伶，是通行稱譽的。反之悉力以赴的那個劇團，新人不少，而且主角的演唱，識者均認為是不及前一位紅伶，可是本來不及的虛心認真，本來不錯的自滿自大，結果比較下來，不及的反而更好更出色。所以，與其將責任推在場地問題，推在觀眾興趣問題上，說粵劇漸走下坡，不如撫心反省，先檢討一下本身的態度再說。

場地固然成問題，但只要證明粵劇可賣座，戲院自不會放過賺錢機會；觀眾興趣也不成問題，但只要能證明粵劇值得一看，也可慢慢培養。香港人口有百分之九十五是廣東人，他們看京劇不懂，看話劇不夠過癮，只要粵劇肯摒棄已往的陋習，絕不會沒有人看。青年人固然是口味漸漸改變，但那是因為他們會選擇而已。只要粵劇好，對青年人依然有吸引力。那賣座劇團公演的幾夕，座上客便不乏摩登年青男女。粵劇有困難，但仍有可為，問題在肯不肯痛改前非。

粵語時代曲

⊕ 《明報》專欄「隨筆」
⊕ 1968 年 11 月 2 日

香港人口四百萬，懂粵語的佔百分之九十五，可是流行曲中，除歐西傳入的之外，便是國語時代曲的天下，粵語流行曲絕對沒有地位。

說粵語流行曲太俗，是理由之一。自粵語流行曲的始祖「點解我鍾意你，因為你係靚」面世以來，的確是有一部份的作品是流於庸俗。「共你拍拖，共你低聲唱和，妹妹心意若何？我地而家朝朝去拍拖⋯⋯」一類的歌曲，不錯是難登大雅，聽起來令人覺得那個，唱起來使歌者自己面紅。

另一理由，是粵語流行曲太雅。雅得完全與聽眾脫節。甚麼「風飄飄，寄哀調」，甚麼「滿腔淚冷泣中宵」等，完全是十七八世紀的歌詞，唱起來，聽眾像在聽唐詩元曲宋詞，絕不產生共鳴，有時候，甚至雅得無法領會。

再有一理由，是粵語流行曲太雜。創作的有，但抄襲的多，披頭士的作品固然拿來填詞，約翰史特紐斯（Johann Strauss II）的圓舞曲亦拉來唱唱。結果是越聽越怕，越聽越厭。偶而或會有一兩首水平較高的創作出現，但在滾滾濁流中沖擊之下，不旋踵便被推了下去。

我最不服氣粵語時代曲竟然會比不上國語時代歌，但是的確在千萬首粵語歌中，找不出十首是可以和國語曲比一比的。不服氣也沒有辦法。

也曾嘗試過為粵語片作曲寫詞，幾乎把自己一份酬勞不要的去幹他一番。可惜肚子裏沒有足夠的東西拿出來，碰着粵語片不景和其他幾個因素，三套片子兩套不賣錢，把當初肯支持我這個傻瓜的製片家嚇怕了，不敢再拍。自己也要封筆，不敢再寫。

自己不寫，卻希望別人寫，因為我肚子墨水少，別人的肚子有的是。作曲家中有成就的不少是廣東人，希望他們右手寫國語歌曲之餘，也用左手寫寫粵語時代曲。

台灣話的「歌仔」能出現過像《苦酒滿杯》的作品，廣東歌為甚麼不可以？

粵語時代曲再論

⊕ 《明報》專欄「隨筆」
⊕ 1968 年 11 月 3 日

粵語流行曲以前的路是走錯了。但路走錯了，可回頭再找新路。

粵語流行曲是有新路的。

我以為，這新路的其中一條，是歌詞的通俗。

通俗當然不是庸俗。「我要和你共效于飛」，「我要和你渡鵲橋」，或「我要和你藍田種玉」字面的確很典雅，但都是俗不可耐的庸俗，不如一句平白的「我要和你結婚」。因為前面的三句，都是在粵語歌曲裏用完又用，用得發霉發臭的典故，所以字面雖雅，也成庸俗，反而一句「我要和你結婚」是平常人用的說話，卻通俗得可喜，絕不會令人覺得不可耐。

通俗也包含了和時代發生共鳴的意思。甚麼「我願時時伴愛郎」可能在十九世紀裏男的叫女朋友作妹妹，女的叫男朋友作哥哥的時代，十分通俗。可是時移世易，到了二十世紀，「伴愛郎」的說話只能令人覺得毛骨悚然，肉麻之至。要開出粵語時代曲的路，便要摒棄了「惱恨天公你不憫」「花意領謝蝶有情」等似通不通的十九世紀句法，再用二十世紀人的說話入曲；必如此，粵語時代曲才可以藥救，否則便是死路一條。

另一條平行並進的活路，是調子的創新。

以前絕大多數的粵語作曲家，寫調子的方法只靠直覺，如果天資高的，單靠直覺也會碰出一兩首動聽的調子。不過，亦止於一兩首而已。加上粵音繁複的聲韻限制，天資稍遜的作曲人，寫出來的曲調便如植物的枝葉，漫無目的地生長，剪了一段可以，加上一截也差不多，完全不是機能性的完整發展，一環緊扣一環，去一點即成殘缺，多一些便變畸形。今後的粵語作曲家，一定不能再像從前的寫作下去，必須寫有起承轉結，有機能，有組織的調子。懂得這些作曲的學問，便應加以運用，不懂的，馬上去學，在未學懂之前，一個音符也不能再寫。因為必定如此，方才可以挽救已經病入膏肓的粵語時代曲。

推薦「時代曲漫談」

⊕ 《明報》專欄「隨筆」
⊕ 1968 年 11 月 25 日

新雜誌《香港歌星》自第二期起,開始刊登李厚襄先生的連載「時代曲漫談」。這是篇有內容有份量的好文章,特別在這裏向讀友推介。

時代曲有沒有藝術價值?我不敢妄下結論。甚至,我不敢妄說時代曲能攀上藝術二字,即使藝術二字前面,要加上「普羅」這形容詞。

不過,有一點是可以肯定的:時代曲有其存在價值。因為在三十年代開始,直至到現在,時代曲仍然有聽眾。任何東西,能經得起幾十年的時間考驗,其存在價值自然不成疑問的了。

有存在價值的東西,即使其存在的時間不長,也往往因為其在某一時某一地,供應了那時地的特別需要,形成了一種「現象」。這現象,直接反映了時地的情形。研究這現象,紀錄這現象,即是研究人類某時某地的一部份歷史。

所以我雖然不敢說時代曲有藝術價值,認為有對之深入研究的必要,卻也希望有高人能把這曾獲得不少國人歡喜的東西,其形成與發展的始末,原原本本的用文字紀錄下來。這個工作能勝任的不多,而肯真下功夫花時間來完成這工作的,更是少之又少了。

李厚襄先生是時代曲界的前輩,論輩份之先,比姚敏先生更要早。而能由時代曲有史以來,即不斷創作,不斷求新,以至在今日,仍然受時代曲界十分重視的,除李先生之外,便再沒有別人。

李先生本身,便是厚厚的一本時代曲史,所以,由他來紀錄下時代曲的一切,是最適合不過了。

李先生的「時代曲漫談」,是忠實不倚的好文章。完全以紀錄歷史的筆法,把事實忠忠實實的以其流暢的筆觸報導出來。不因某人是其後輩而低貶了其作品的價值,也不會為了某人是友好,便不問事實的將之捧高。這種文字,今時今日,難得一見,故敢為讀友介紹。

略談國樂名手

⊕ 《明報》專欄「隨筆」
⊕ 1968 年 10 月 25 日

昨文寫成後，忽然憶起幾位國樂界知名之士能洋為中用而有所成者，可引為昨文論據例證。

第一位是應劍民。應劍民來自大陸，現已在美居留，一支新笛，是全港國樂界之相稱道的名手。記得周藍萍先生以前在台，作品在香港錄音，一定在譜上標明要用配《倩女幽魂》的那支新笛，而這支新笛便是應劍民。固然，應劍民學笛，自大陸始，但來港後便從菲律賓名手習橫笛。此無他，亦是明白洋為中用的道理。後來應氏新笛越吹越好，說他能吸外人長處以為中用，誰曰不然？

另一位是劉天華。劉氏的二胡和琵琶技術據說極高，可惜我未曾聽過，不敢置評。不過看其兄劉半農氏為他輯錄的傳略，便標明他曾習小提琴數年，相信在方法方面的融會貫通，一定對二胡的演奏大有裨益。至於劉天華為二胡創作的曲調如《病中吟》《苦中樂》等，卻是獨步中國了。國樂演奏會而不演奏劉天華作品，總似乎是缺少了甚麼。他的作品，雖然徹頭徹尾是中國東西，可是和西樂有共通之處，因之聽來順耳，原因也正是他曾力習西洋樂理，所以作品完整，首尾呼應，是有生命、有機能的旋律，而不如一般國樂作品的植物式發展。

第三位是梁在平先生的公子梁銘越。梁在平是台灣知名的國樂大師。幾年前來港演奏，盛況空前，可是聽後公論，認為大師的技巧，不外如是，而作曲技術更是差勁。反而一般聽眾對其公子梁銘越卻一致好評。後來一查梁銘越的背景，才知道梁氏除了秉承家學之外，更深研小提琴。所以技巧大大超越了父親，成為梁家的跨竈兒。

這都是在國樂上洋為中用的成功例子。足以證明這條路是走得通的。所以我建議有志於發揚國樂的有心人士，如果要真的大幹一番，應該加習西洋音樂，即使有人會說這是崇洋，但假如洋人有學問可以裨益自己的，那就算是崇洋，也沒有甚麼不可！

洋為中用論國樂

⊕ 《明報》專欄「隨筆」
⊕ 1968 年 10 月 24 日

最近重聽黃呈權先生的洞簫獨奏，深感這位大師死得太早。

和友人談起他的演奏技巧，一致承認大師不特獨步香港，即使在大陸，也難找出能和黃先生分庭抗禮的。

這是因為黃先生除了用功於洞簫的傳統演奏方法之外，也能吸收外國管樂的運氣方法、洋為中用，所以乃成績裴然。

我一向主張研究國樂的人，應該涉獵西洋音樂理論和技巧，才能真正的把國樂發揚光大。國樂的理論基礎實在太貧乏，連完整的記譜方法也沒有流傳下來，更不必論及其他了。要彌補國樂這方面的缺憾，只有吸取外國樂理之長，再加整理，否則國樂一定沒有前途。

我這樣的說法，一定會有人要破口大罵。但罵大可由人罵，這「禮失求諸野」的方法，是唯一可行之道。大陸在文化革命之前，國樂家整理中國音樂的功夫不可謂不深，楊蔭瀏，陰法魯諸人，整理舊譜的有之，重量律度者有之，搜集古籍的有之，但國樂的遺產貧血得可憐，即使沒有文化大革命的阻礙，再期諸二十年，也不見得會有奇蹟出現。

既然往傳統處找，在故紙堆中尋，找不到成果，尋不出結論，那便得從死胡同裏回頭，重新從創作做起。

但中國音樂並無理論基礎，如果要寫作中國音樂，只得從外國樂論吸收，有幸的可以創出一套中國音樂理論，發揚光大，不幸的力有不逮，完整的理論創造不出來，至少也可以將一些沒有理論作根基的東西加以改進。

而演奏方面，學中國樂器的人，如果能兼通西洋樂器技巧，也一定能對國樂演繹方面，有所輔助。黃呈權先生的成功，便是鮮明的例子。

洋為中用，在別的地方可能不通，但在發揚中國音樂方面，卻是當前的不二法門。只抱着片簡殘箋的故紙，起不了作用。

星談星、隊論隊

一九六八年《明報周刊》創刊，是本地第一本娛樂新聞綜合雜誌。一九七三年之後，香港歌影視急劇發展，《明周》編採觸角敏銳，人脈廣闊，不時大爆娛樂圈內幕消息，銷量高企，直入百姓家。與此同時，《明周》副刊延攬大量知名作者，不少專欄，帶文人氣味。

一九七三年黃霑在寫作界竄紅，至一九七五年間，他是《明周》特約作者，最高峰時，同期寫六個專欄，包括談音樂的「星談星」、「隊論隊」、「裝飾音」、「水晶球」，和論性愛的「不文集」和「性的歡樂」。

以下收集了在這時期黃霑在《明周》用不同筆名寫的兩個音樂專欄的文章。這些文章，短小輕快，適合一家老少在悠閒的週末隨心閱讀。有趣的是，這個階段，香港流行文化正從戰後的百川匯流，變成眼前的粵語主導、新潮抬頭。不論西洋風、台灣潮、南洋鬼馬，通通被翻譯成本地風流，並由本地樂隊歌手，用自家的風格，唱出本土。

1973年11月25日《明報周刊》副刊，黃霑以筆名黃霑、陸郎和詹士同時寫作三個欄目，同日好友顧嘉煇在黃霑專欄對上寫木匠樂隊，林樂培在右側寫亞洲作曲家聯盟。

百厭歌星談歌星

⊕ 詹士（黃霑）
⊕ 《明報周刊》專欄「星談星」
⊕ 265 期，1973 年 12 月 9 日

Michael Remedios 是「百厭歌星」，因為米高自小已是「百厭星」，我和他在喇沙書院同學的時候，他便已如此。他在電視演出，自己獨唱，倒沒有甚麼，但他一旦和人合唱，就「整蠱做怪」起來，所以稱他做「百厭歌星」，米高就算不承認，也一定不敢否認的！

就是因為他是「百厭歌星」，所以訪問他實在難，他一忽兒東，一忽兒西，你根本沒有辦法問出個重心來。

比如我問他：「你喜歡哪一位外國歌星？」他便說：「我每個都喜歡。」

我再問：「你有沒有最喜歡的？」

他說：「有！我個個都最喜歡！」

你說，對着米高這類人，能有甚麼辦法？他是生性「百厭」！

他在十歲時，被我們的修士校長停了幾天課——因為他在聖經堂時溜了出去，偷偷走到廁所學吹雙簧管！

不過這「百厭星」是注定要做「百厭歌星」的。他五歲的時候，爸爸和叔叔帶了他去看一套和路迪士尼的電影；戲裏面有首 Burl Ives 唱的一首歌，他看完了戲，馬上把整首歌哼了出來。於是叔叔說：「哥哥，我看你這個兒子將來一定吃歌唱飯！」結果叔叔說對了，米高到今年，已經吃了十年歌唱飯了！

「喂！詹士！我只談自己，不說外國歌星，你怎樣交稿？」米高看見我不停在作速記，大笑起來！

我一想，這話有理！

「你不要急！我喜歡這麼多的歌星，不是沒有道理的！」米高眨眨眼：「我喜歡 Tony Bennett 的歌聲，因為他雄偉圓潤，我喜歡小森美戴維斯的 showmanship（台風與表演技巧），我喜歡法蘭仙納杜拉的 phrasing（樂句分割），但卻忍受不了他的歌聲！我也喜歡 Perry Como 的抒情。靈魂音樂我喜歡 Stevie Wonder。女的呢！我認為 Ella Fitzgerald 是全世界最好的歌星，沒有人能及，也沒有人能學，我也喜歡蘭詩威爾遜，她控制聲線，一流之至。『木匠』的人聲和聲，是 un 頂 kable！喂！你夠東西寫了吧！」

「不止夠，而且太多了。」我想。

懿德的蘭詩

⊕ 陸郎（黃霑）

⊕ 《明報周刊》專欄「星談星」

⊕ 267 期，1973 年 12 月 23 日

（編者按：陳懿德 Esther Chan 幾乎可以說是全港唯一的華人爵士歌手。咬字、運腔、台風、技巧都極具水平。她從前在利園酒店的飲勝吧演唱，晚晚座上如雲。她一告假，顧客便顯著的減少了。陳懿德最近有倦勤之意，打算卸下歌衫；其中原因未詳，有人傳說蜜運成功，以後只會唱歌給愛人聽，不會再唱給歌迷聽了。編者可惜之餘，特地請陸郎先生千方百計，千辛萬苦，找到她來一次訪問，要她談談自己最喜愛的歌星。）

「我喜歡蘭詩威爾遜和 Roberta Flack。」陳懿德說。她洗盡鉛華的時候，像個女學生一點不似在聚光燈下那性感動人，渾身是勁的大歌星：「不過要我選最歡喜的，還是 Nancy。」

「我覺得她實在是黑人歌星中最突出的一位！」陳懿德說起蘭詩威爾遜，眸子就閃現着光芒，漂亮的眼，是更漂亮了！

「我喜歡她不太商業化，她是個 lyric singer。她選的歌，先選曲詞，而且真正的可以把曲詞中的含義與感情，極有光輝的演繹出來！陸郎，你也寫歌詞的，你同意我的說法嗎？」

我忙不迭地點頭。因為要找一個歌星，真真正正能唱出寫詞人心中想表達的情感，實在太不容易。法蘭仙納杜拉是寫詞人的歌者，蘭詩威爾遜也是！

大概因為我同意她的看法，陳懿德很開心地笑了，展示出她那長長的梨渦：「她的歌，真可謂歌而有物；我絕對贊成她選的歌。她選歌，很多時不選流行得十個歌星九個唱的那種。但就算她選的是很流行的歌，她的唱法也完全不同，她會把舊歌用新方法唱出來！」

「你可不可以舉例，」我問。

「像 *Raindrops Keep Falling On My Head*，這首歌，十個歌星唱，十個唱法一樣，但 Nancy 唱，是把這首歌拖慢來唱，所以你聽起來，就會有新的感受，好像舊歌突然變了新歌似的。」

「她的 repertoire 演唱，曲目好闊，靈魂歌曲她唱得佳，爵士她唱得好！輕快舒徐的波莎奴華（bossa nova）她唱得妙，極慢的怨曲她更拿手，抒情歌可以，pop 也行！真是能者無所不能！」

「論技巧，她是 marvelous，音域極闊，極高極低都一樣控制自如。而她轉腔，由真聲轉假音，真是 unbelievable，簡直不可置信！」

「你有沒有看過她的真人表演？」陳懿德問，我還來不及答，她就繼續了：「她人性感，又靚，而表演十分大方，很穩重，一點也沒有甚麼花招，又實際，又real，完全是用真功夫，用歌曲去娛樂聽眾，去感動聽眾。她不會一場換十幾件衣服，也不像現在的新進歌星，一味的唉唉呀呀，嘻嘻哈哈。她連一聲輕嘆，都是真的對歌有幫助的！」

她一口氣的說，我這訪問者只得筆錄如飛，一句話也插不進去。到她說完，我問：「那你有沒有受她的影響？」

「很大！我曾經有一段時期，分分鐘警惕着自己不要太模仿她！」陳懿德說得坦白：「不過那也不容易，Nancy 實在太好了！我最近看過一段訪問她的文字，她說她要退休，不再公開演唱了，幸而她仍打算繼續灌唱片，否則，就實在太可惜了！」

我想：那麼陳懿德，你最近打算不唱，難道就不可惜了嗎？

振翼高飛的「鷹群」

⊕ 詹士（黃霑）
⊕ 《明報周刊》專欄「隊論隊」
⊕ 263 期，1973 年 11 月 25 日

（編者按：「隊論隊」每星期由本刊特派專人訪問香港著名樂隊領班，評論他們最喜愛的外國青年樂隊。今期訪問的對象是在華爾登酒店領導五人樂隊的 Anders Nelsson。）

Anders 說他最喜歡的外國樂隊是「鷹群」（The Eagles）。這隊美國樂隊較新，可能香港人對他們不大熟悉。

「鷹群」是把 Neil Young 和 The Band 兩隊樂隊的風格溶和在一起的新崛起美國country rock 樂隊。到目前為止，作品不多，但風格十分清新。

「鷹群」新作《特基娜日出》已經開始流行，而在香港的電台，也開始聽到了。

Anders 說：如果他的眼光沒有錯，那隊「鷹群」在半年之內，一定能在本港受到歌迷擁護，振翼高飛！

我們且等一下，看看 Anders 的眼光如何！

Deodato 你聽過沒有？

⊕ 詹士（黃霑）
⊕ 《明報周刊》專欄「隊論隊」
⊕ 268 期，1973 年 12 月 30 日

（編者按：本期的「隊論隊」，我們訪問了正在怡東酒店風月軒演唱的黃文碩 Zuro Wong。黃文碩是一身兼數職的青年奇才。既是 Elements 的主唱歌手，又是 Polydor 唱片公司古典音樂唱片部門的 Label Chief；對音樂的認識，是 pop 與古典都深入。他也是第八屆全港公開業餘歌唱比賽歐西流行曲組的冠軍，現在還在學吹色士風。）

黃文碩看來不像個 pop group 的歌手，因為他頭髮太短了。所以我劈頭第一句話就問他：「你的頭髮為甚麼這麼短？」

他聳了聳肩、稚氣的笑了笑，說：「因為我其實是學古典音樂的！」

「學古典音樂就要短頭髮了嗎？那傅聰怎樣？蘇孝良怎樣？」我自然不放鬆。

他卻會卸勁：「那只好說我比較保守一點吧！其實，頭髮與人有甚麼關係？像我，日間在 Polydor 接觸的都是古典音樂，晚上卻唱流行音樂，還不是一樣的協調！又好像我們演奏的是一般年青樂迷喜歡的歌曲，但我自己喜歡的 group，卻又不一定是人人都愛的那些！」

「那你喜歡甚麼 group？」記者個個懂得打蛇隨棍上，我自然也不例外。

「我喜歡 Eumir Deodato！」他不假思索的說。

「甚麼？」我跳起來，怎麼這隊樂隊我聽也沒聽見過。

「你大概沒有聽過這隊樂隊了。不過也難怪，因為他們的第一張新唱片，來了二百張，兩個星期內便給搶光了。而第二張唱片，要到明年二月初才會在香港上市。」

「其實這隊樂隊的資料我很少，但他們實在很好。他們的第一張唱片，錄音錄了六個月，從一九七二年九月開始到一九七三年二月才錄好，一共用了三十四個樂師，其中有爵士樂界很有名的低音大提琴家 Ron Carter 和橫笛名手 Hubert Laws 等人。這隻唱片一出，馬上在 Billboard 名列第一。到了今日，還是美國二百張暢銷唱片之一。」

「他們好處在哪裏？」我問。

「多極了！」黃文碩托了托眼鏡說：「有勁！有氣勢！犀利得很！他們有點像 Santana。但比 Santana 更好。他們 rock 中有爵士，也有拉丁美洲的風格，可說是集音樂三大潮流的長處，而且還有古典的味道。十分夠 class！」

「而他們用的銅管樂器的那種勁道，真是全世界少有！2001: A Space Odyssey 的前奏曲本來是古典，他們改編了之後，就弄出全新的境界，全新的風格！而他們的 rock，絕不 heavy，妙就妙在這裏。他們的第一張唱片用人聲哼，不唱字，十分動聽。

全張唱片六首歌，首首精彩！」

「他們最近剛好出了第二張唱片，就叫 *Deodato 2*，來的時候，你一定要買啊，詹士！」

我相信一定會買的，因為我很久沒有見過黃文碩，如此熱烈地介紹過一隊外國樂隊，這是他繼 Beatles 與 Rolling Stones 之後，最喜歡的一隊了。（預告，下期本欄訪問「新都城」夜總會大大樂隊的鋼琴手與主唱歌手黎小田先生，敬請留意。）

芝加哥有紋路！

⊕ 詹士（黃霑）
⊕ 《明報周刊》專欄「隊論隊」
⊕ 270 期，1974 年 1 月 13 日

（編者按：黎小田從前是童星，現在是風琴手兼歌星。他們的樂隊，在香港最旺的珠城夜總會裏演奏，極受歡迎。小田的歌唱得很好，否則香港政府拍的廣告片也不會找他唱歌了。先一陣子「反暴運動」的「除暴力，要太平」那首主題曲，便是他唱的。小田更是 EMI 的唱片監製，甄秀儀的長壽唱片《清歌妙韻》，便是他編樂兼監製的傑作。這隻唱片，銷路之佳，僅次「木匠」的 *Now & Then*。）

「詹士，我和你多年老友，有甚麼好訪問的？」黎小田說。

的確，認識小田不少日子了，但老友也要訪問的，否則我怎可以向「明周樂版」交稿？所以我也不寒暄，就問他喜歡甚麼樂隊。

「我喜歡的樂隊很多，Billy May 啦，Count Basie 啦！」小田答我！

「Pop groups 有沒有？」

「很少！」他說：「你知道，我今年二十八了，我們這些上了年紀的人，很難聽流行樂隊聽得入耳的。他們太吵，也太夠勁了！而且，好像樂理上有些不太對路，太不講究 form，隨便得有點邪路，ad lib 到完全離譜，和弦進行完全無路可尋的，所以我實在不欣賞。」

「那麼你真的成熟了！」我說。二十八歲當然不能說是上了年紀，否則我豈不是要認老了？

「如果要我選一隊年青人樂隊，我只能夠選 Chicago。他們有爵士味道，而且有紋路！不會亂來！他們的東西，比一般樂隊深，但不會太深，所以如果香港年青人樂隊要學『芝加哥』的歌，是學得來的！」

40

「芝加哥的風格,最近變了,這可以從他們最近的第六張長壽唱片中聽出來。而這作風的改變,可說是超越了以前水準,變得很好。不過,我喜愛『芝加哥』,還是因為他們有紋有路!」

我想,黎小田自己,也越來越變得有紋路了!

裝飾音

黃霑在《明周》的四個音樂專欄之中，以「裝飾音」最迷你。有時，一期僅略超一百字，名副其實只佔版面中的一角。這一角落，像樂曲的裝飾音一樣，瞬間出沒，點到即止，卻教人回味。專欄的話題——五音音階、旋律的纏綿往復、填詞用的裝飾音、拉丁音樂的節奏、唱歌的咬字、爵士味的時代曲、樂器的顏色等——初看互不相干，其實暗藏大義，直指流行音樂裏「曲、詞、編、演」各個部門的一些核心課題。

這些課題，在他以後的專欄和學術文章，經常以更長的篇幅，反覆出現。今天讀來，「裝飾音」好像一封黃霑在四十多年前發給自己的短柬，邀請他日後務必努力研究，做好學問，交出有情有理的音樂觀察。

《美麗的星期天》 1

不少所謂「有識之士」，認為《美麗的星期天》不好，其實此曲極有學問。

這首歌，基本上是用中國人最感親切的五音音階寫成。只有五個音可用，而旋律曲折迂迴，起伏有致，如無深厚功力，何克臻此。

硬說這首歌不好的高調人士，請你們也用五音音階寫首曲出來，看看你們能否也有些像此曲佳句 Me So La Do 這樣化腐朽為神奇的東西！

所謂「纏綿往復」 2

我們常說一首歌的旋律「纏綿」，究竟怎樣才可以把旋律寫得「纏綿往復」？

我覺得如果把一組很接近的音放在一起，旋律線的進行，就在這幾個接近的音之間徘徊，像一個人欲行又止，走一步，又退回來，又再前走一步，又退回，就這會令旋律聽來「纏綿往復」了！

《不可能的夢》的起句 Me Sol，Me Fa Sol Fa Me Sol 就是了！

百聽不厭的獅鼓 3

西洋爵士音樂，很注重節奏中的「切分法」——把一個基本節奏形式，忽然弄早半拍，四分一拍，八分一拍；或忽然弄遲半拍，四分一拍等諸如此類的節奏變奏。其實中國音樂用切分法的多極了。

粵曲的「板」，切分之多，變化之奇，有時比非洲土人的鼓樂，也過之而無不及。

另外切分法分得極多的是獅鼓——得鏗撐，撐撐撐，得鏗撐撐撐撐撐撐！節奏驟聽好像簡單，但你可曾有聽厭過？

令你百聽不厭的原因，正是因為那變化無窮的切分！簡單的基本節奏，切分得令你意料不到，越聽越有味道！

「裝飾音」 4

香港大眾傳播媒介裏的廣東話廣告歌，有不少是不露字的，你聽上一千次，也聽不出那究竟是甚麼字。

這是作曲家對廣東話的「九聲」掌握得不好的緣故。而且有時候，因為遷就旋律的流暢，就連「倒字」也不管了！

其實有時，用一個裝飾音，就可以解決問題。像新奇洗衣粉廣告歌的末句，如果照譜唱，變了「新奇洗衣糞」。但將「粉」字的「首韻」唱在裝飾音 Re 上，然後在「腹韻」裏一拖，「尾韻」滑落結音 Do，字就聽得很清楚了。

爵士味的時代曲 5

我覺得時代曲還有一條新路可走。

那是用唱爵士的方法來唱時代曲。

可是時代曲歌手中，懂爵士的很少，所以到現在還沒有人嘗試這條新路。

陳懿德本來可以試試，但她不懂國語。

不知曉暉會不會試試？

灰色聖誕 6

這幾天一連在聽 White Christmas。把很多舊的回憶帶回來了。

我聽這首歌，怕有聽了二十年了。總是覺得這首歌實在很哀傷，本來不是好的節日歡樂歌。與其說是白色，不如說是灰色。

這首歌首句連用兩個半音，節奏又慢，一聽你就會心中泛起了淡淡的哀愁。曲詞也是一樣的淒涼——因為如果你正在歡度聖誕，何必要夢想着過去的白色聖誕？

真不明白這首哀愁的歌，為甚麼每年都這樣受人歡迎？這首歌本身當然好，但在節日裏聽這首歌，豈不是把歡樂沖淡了？

一曲《相思淚》 7

一曲《相思淚》，掀起了粵語流行曲在東南亞的熱潮。我覺得有幾個原因。

一來是時代曲最近新作不多，佳作更少。而香港大部份的時代曲基本聽眾，是廣東人，聽國語時代曲，本來就隔了一層，不夠親切。

而麗莎是用時代曲唱法來唱粵語流行曲的第一人。像鄭錦昌，只是用粵曲唱法。麗莎卻另闢蹊徑，令《相思淚》多了一點點新韻味！

自然 8

旋律的進行，最自然，是照着音階進行或上或下。或 Do Re Me Fa Sol La Ti 或 Ti La Sol Fa Me Re Do。保羅安卡多年前的一首 *All Of A Sudden My Heart Sings* 全首歌便是音階行進。

而另一首 *It's Almost Tomorrow* 的舊圓舞曲，如果你分析一下它的旋律，只算那重拍的主音，也正是音階下行而已。

不過太自然也不成。

旋律太自然，就缺乏了曲折，因此只能偶一為之。每首歌都自然，那就變了淡然無味的白開水了。

好絕的詞 9

「明周老編」自寶島返，贈以「時代曲」卡式錄音帶一盒，其中有歌詞曰：「我們只是一個圓」。

那真是好絕的詞。

曲詞首二句云：「我們不是個圓，只是一條交叉線」，男女在人生交叉點相會相愛，然後分開，再不相聚，是曲詞中最常見的詞意。但作者卻把這人生無可奈何的事，形象化得如此具體，黃霑真是心悅誠服，無法不讚好了！

樂器一字評 10

十多年前，師友梁寶耳先生嘗為各種不同風格的樂器，作過一字評。我至今仍然記得，因為實在評得恰可。

他說喇叭最「惡」！而色士風最「淫」。

喇叭一出，銅管的音色剛勁峭拔，真是所向披靡，真如獸中之王的猛虎出柙，其「惡」已極！

而色士風卻是靡靡之音，脫衣舞無色士風音樂伴奏，無法將其中「意淫」成份，發揮盡至，真是其「淫」之甚，再無別者，能出其右！

有性格的旋律 11

要作出一首悅耳動聽的旋律不難，一個稍具功力的作曲人，幾乎可以隨時隨地寫出動聽的旋律。

要寫出有性格的旋律就難了。作曲人的作品中，十中難找一首是真有性格的。披頭四佳作無數，*All My Loving* 很悅耳，但沒有性格。

I Want To Hold Your Hand，首句五句中音 Me，然後突然跳一個八度，跳出高音 Me 來，於是性格出來了，勁道也出來了。入耳之後，無法忘記，就像是你遇見一個性格獨特，卓爾不群的人，一經親炙，鮮能忘卻。

永遠流行的節奏 12

有一種節奏，是永遠流行，歷史不衰的。

那是拉丁美洲的音樂節奏。

因為那是最接近人的脈搏速度的節奏，所以聽起來舒服之至。

而拉丁美洲音樂中各類形式的節奏，如「波莎奴華」「森巴」「查查查」等，又以「查查查」流行得最久。

這又是因「查查查」基本節奏簡單，切分不多之故。只要讀友們下次聽「查查查」樂曲的時候，按住自己的脈門，便可以知道我沒有吹牛。

家 13

有人稱一般歌者為「唱家班」。這「家」字是溢美之詞了。因為歌者能成家的，實在寥寥可數。

能成家成派，有幾個條件。

一是要走前人未走過的路，即所謂另闢蹊徑。二是要有深遠的影響力，令後來者不知不覺便要學習，便要模仿。

所以即使唱得好，也未必能「家」的。

Nancy Wilson 唱得極好，也是我心目中的「唱歌聖母」，但她亦未算成家，因為歌路太雜了。

中國時代曲「壇」好歌手不少。能真的配得「家」字的稱謂，也沒有幾人。

周璇是家，因為她是把江南小調味道化入唱法中的第一人。

李香蘭是家，因為她是用學院派唱法唱時代曲的第一人。

劉韻是家，她是把京劇與其他中國地方戲唱法運用於時代曲中的第一人。

姚蘇蓉也是家，她是用哭腔來唱時代曲的第一人。

而且，周李劉姚，影響力深遠，學她們的人，數之不盡。

《一水隔天涯》 14

在《相思淚》沒有流行之前，《一水隔天涯》大概是最流行的粵語流行曲了。這首歌，即使在《相思淚》出來以後，唱的人依舊不少。

但，嚴格說，《一水隔天涯》實在不算是極好的作品。于粦先生的旋律，只能說是他的一般水平，未算是他最得意的歌曲。左几先生的歌詞，只有那句「只是一水隔天涯，不知相會在何時」是平易近人的廣東詞，其他甚麼「繾綣驚迴夢」甚麼「醒覺夢依稀」，都是堆砌出來的陳言死語。那句「你不歸來我不依」的「我不依」，我相信不懂國語的廣東人根本不知道是甚麼東西！而妹呀，哥呀的真要命。所以也不算是他的好歌詞。

一首充其量水準平平的歌，竟然歷久不衰，只指出了一個事實——粵語流行曲的作品，實在太少了。

九流 15

在這裏常常批評別人的歌曲作品。這是中國人社會的大忌——因為自己也不時寫歌、寫詞，行家說行家，已經不好，何況批評得不太客氣！

但我覺得香港樂壇，應該多點不客氣的批評，所以甘冒不韙。

今期繼續要批評，但批評的對象，是自己。

我寫詞、寫歌，眼高手低，旋律固然很少有獨特個性，歌詞也往往避不了陳言死語。

最近為仙杜拉誼姊寫了三首粵曲曲詞，還是一樣的甚麼「許願」啦！甚麼「無限愁」啦，卻是既不生動，又沒有意思的東西！

硬要把黃霑的歌詞與歌曲入流，大概要排第九。

因此也有個寫詞的筆名，叫「久流」。

這不是自謙，是知衰！

可惜的是，與我一般「衰」的詞人，太多了！

寫詞我見 16

讀友何先生賜函問寫作曲詞之「道」。「道」我實在未通，但多年寫曲詞經驗積聚下來的愚見，認為曲詞第一要真。千萬不要堆砌，不要造作，不要矯扭。第二要淺，因為流行曲是大眾化的東西，一味用深字僻語，絕對不會受人歡迎。第三要易唱，因為曲詞是供人聽的，不是供人看的。有時看上去不錯，聽起來不知其義，就要避免了。

同函又問我最喜歡的曲詞是哪一首，我喜歡的曲詞太多太多，無法盡錄，信手拈來是《明周》278期「小屋集」所介紹的「客家山歌」《苦相思》。此曲我最喜歡「飲茶好比食藥水，食飯如同吞石頭」，字眼淺白，而形象生動之極，實在好！

「咬」字 17

創「咬」字這名詞的人，觀察力實在強。說話、唱歌，要清楚玲瓏的把字音完全露出來，是真的非「咬」不可。

而要「咬」字，嘴是要動的。

港台歌星們，十居其九在唱歌的時候，為了要保持嘴部線條美觀，所以嘴部動作很少。

嘴部動作少，就不能咬字；不咬字，就無法露字。

首、腹、尾韻 18

中國方塊字是單音字。

但單音之中卻有三個韻。

一個首韻，一個腹韻，一個尾韻。

舉個例：「風」字可以拼成 fung。首韻是 f 音，腹韻是 u 音，尾韻是 ng 音。

唱這個字，要唱得清楚，嘴巴先要啜起來，雙唇間合成個小洞，舌在口腔中央，唱出 f 音。然後再用力啜嘴唇，把嘴唇比剛才啜得更長一點，發出 u 聲，再把嘴唇放平後向橫拉，舌頭前伸，這樣地停着一會，發出 n 音，再把聲轉上鼻，成 ng 音。這個「風」字就清楚玲瓏了。

半音 ¹⁹

港台時代曲歌星，十個之中，有九個半不習慣唱半高音。平時唱用七音音階寫的時代曲，還可以。一旦遇到了用十二音音階的，那些半音，就不準了。

其實這是習慣問題。唱歌的人，千萬不要因為見了升半音或降半音的記號，就怕得要死。七音音階裏的 Me 和 Fa；Ti 和 Do，其實相隔也只是半音音程。能唱得出 Me 和 Fa，Ti 和 Do，唱別的半音，也應該絕無困難的。

L.O.V.E-Love ²⁰

友問：Wynners 的 *L.O.V.E-Love* 好，還是 Michael Remedios 的 *L.O.V.E-Love* 好。

我認為兩者各擅勝場。米高是我去年參加作曲比賽自己挑選的歌星，他的唱法，非常雄渾有力，而且戲劇化，甚愜吾意。

「溫拿」Kenny Bee 卻是將我這首拙作，用新的唱法，另闢蹊徑，另有一番青春氣息，和 pop rock 的韻味，別有意趣。

以我看，喜歡「中間道」式演繹的，會喜歡米高，但青年樂迷，一定愛 Kenny 的唱法！

詞評 ²¹

歌詞是要來唱的，不是要來看的。

所以向來頗反對單刊歌詞而不刊曲譜，因為有很多驟看起來不大特出的歌詞，往往一唱出來，完全改觀；只覺聲情並茂，有說不出的美。

《明周》樂版「水晶球」只刊歌詞，不刊曲譜，本來我不大贊成。但「水晶球」的用意，在幫助聽眾樂迷不必自己把愛聽的好歌鈔錄下來。所以不能深責。

但批評歌詞，單看字面，不理會與旋律的配合，那是十分不公允的批評；而且十分外行。

盧國沾 ²²

最近香港樂壇寫詞人中出了個新秀，盧國沾。

盧兄起初的幾首廣東詞，在下不大恭維，但最近《七夕星輝》裏面兩首廣東歌，卻是進步神速。

一首是填于粦先生名作《一水隔天涯》，一首是填《世界真細小》，兩首都是以七夕為題，兩首的水準都高，用字顯淺，貼題而且很具意境，的是佳作。

從這兩首歌看，盧兄是潛質極高，唱片公司主事人，不可不注意。

韻書 ²³

寫現代流行曲詞，舊韻書是不適用的。因為現代人的口語，經過了時代的轉變，和古語已有不同，一般詩韻詞韻，說通叶的，很多時候絕不通叶。

因此，寫現代流行曲詞，要用現代韻書。

現代韻書，用的是語言學的科學方法分韻部，格律謹嚴。而且，分析的對象，是現代語，不是古語。

我見的現代韻書不多，但好的倒有兩部。

一部是項遠村的《曲韻易通》。找國語韻部，非此書莫屬。

而粵語的，除黃錫凌的《粵音韻彙》之外，再無好的了。

「水晶球」專欄的性格獨一無二，像為一九七〇年代前半的香港度身訂做。

那時，香港流行音樂盛吹洋風。年輕人眼望西方，同時想將西洋「摩登」的感覺據為己有。如何翻譯西洋，擁抱新潮，用自己熟悉的文字，唱出自己的聲音，變成一個世代的人生大事。

一九六〇年，黃霑以意大利文歌曲 *Ciao Ciao Bambina* 參加業餘歌唱大賽。一九七三年，這位洋風先頭部隊，化名陸郎，每星期在《明周》版面嚴選新歌，率先把勢將在本地大熱的歐西流行曲的歌詞，細心翻譯，以詩譯詩，用白代白，rock pop 兼顧，教讀者邊讀邊唱，迎接港式摩登。

陸郎譯

（編者按：這首 ROCK AROUND THE ... 「樂與怒」時代最有代表性的 ... 人都不會太懂。因為現在的青 ... 出這首老歌，一方面固然因為 ... 首歌的歌詞，簡單純樸，描寫當 ... 會引起現在青年人共鳴的。）

ROCK AROUND THE CLOCK

```
One, Two, Three O'clock
Four O'clock, rock
Five, Six, Seven O'clock
Eight O'clock, rock
Nine, Ten, Eleven O'clock
Twelve O'clock, rock
We're gonna rock around the clock to-night
```

舞！（在星期六的晚上）

⊕ 《明報周刊》專欄「水晶球」
⊕ 263 期，1973 年 11 月 25 日

編者按：「流行歌曲水晶球」由本港中西電台著名的主持人主持。從他們對流行音樂的深切了解及對流行音樂聽眾的品味的熟悉看來，他們介紹的歌曲相信一定好，也一定新，甚至新到唱片正式發行之前便予介紹，比如本曲，便起碼在下週方始發行。那即是說，讀者剪存此曲，勝於購買任何新歌集。我們無意跟歌集爭生意，只是希望盡可能給青年愛樂朋友提供較佳的服務而已。至於曲詞的譯者陸郎，則是本港最具時譽的曲詞作家的另一筆名。

Dancin'(On A Saturday Nite)
Barry Blue-Lynsey de Paul

舞！（在星期六的晚上）
陸郎譯詞

Hey, little girl,
喂，小姑娘，

Get your dancing shoes,
把你的舞鞋穿上，

Your gold satin jacket,
拿出你底金緞衣裳，

And your silvery rouge,
再擦上你那銀閃閃的脂霜，

And it will be alright,
那就行了！

Dancing on a Saturday night.
舞吧！在星期六的晚上。

Oh well, the juke box a-playing,
啊！吃角子黃鶯在唱，

Like a one man band;
像那一人樂隊奏得響亮；

It's the only kind of music, girl,
這種音樂呀，小姑娘，

We understand.
我們都能欣賞。

And it will be alright,
那就行了！

Dancing on a Saturday night.
舞吧！在星期六的晚上。

Well, roller coaster,
喂，到處遊蕩的姑娘，

Got to make the most,
且盡情歡享！

And dance, dance, dance the night away!
舞吧，舞吧！舞盡這良夜的時光！

Helter Skelter, baby,
喂，心肝！

I can help you
我能伴你，

Dance, dance, Dance the night away!	舞啊，舞啊！舞盡這良夜的時光！
Blue jean baby,	那穿藍牛仔褲的女郎，
She's not moll,	她其實一點也不放蕩，
She's the only one,	她是唯一能令我——
That makes me want to rock 'n' roll.	要跳「樂與怒」的姑娘！
I want to hold her tight,	我要緊抱她在我身旁，
Dancing on a Saturday night.	舞啊！在星期六的晚上！

最受青年樂迷歡迎的商台流行音樂節目主持人 Mike Souza 特別選中這首歌的原因，是因為這首歌旋律很具感染力，純樸而悅耳，最易瑯瑯上口。歌詞看似平凡，但卻能一語道破年青人的感受，所以十分親切。而整首歌都是快樂的音響，朝氣勃勃，一定能在極短時間內在本港流行。（下期由商業電台 *Young Beat* 主持人 Hal Anderson 特選名曲，敬祈留意）

做啊

⊕ 《明報周刊》專欄「水晶球」
⊕ 269 期，1974 年 1 月 6 日

（「水晶球」一向邀請本港知名音樂節目主持人挑選新曲，今期改變作風，由《明周》樂版同人自選，選出的是全美最新出版的 Neil Diamond 唱片 *Jonathan Livingston Seagull* 電影原聲帶主題曲 *Be*。這首歌詞，是 Neil 的力作，很有味道，是與一般流行曲詞不同的絕妙好詞。）

Be	做啊
Lost	迷失
on a painted sky	在那彩染的天際

where the clouds are hung	雲掛着
for the poet's eye	專為詩人的眼
you may find him	你會尋找到
if you may find him	如果你尋找到
There	那裏
on a distant shore	在那遙遠的彼岸
by the wings of dreams	夢翼之旁
through an open door	通過那敞開的門戶
you may know him	你會了解
if you may	如果你會
We dance	共舞
to a whispered voice	依照那低話
overheard by the soul	那靈魂竊聽着的
undertook by heart	那心坎捕捉到的
and you may know it	而你會知道
if you may know it	如果你會知道
While the sand	當沙
would become the stone	變成岩石
which begat the spark	發出光芒
turned to living bone	化成生命骨幹
Holy, Holy	聖啊聖
Sanctus, Sanctus	聖啊聖
Be	做啊
as a page that aches for a word	像那渴望字句的空頁
which speaks on a theme	誰說着主題
that is timeless	超越時間
while the sun god will make for your day	太陽之神會為你創出日子
sing	唱啊
as a song in search of a voice	像那尋找歌聲的曲調
that is silent	那無語靜寂的歌聲
and the one God	而神
will make for your way	就會為你創出道路

上鋼琴課時他並沒有表現
兩年大學在在歐洲渡過後，
決定一心一意在音樂方面發展
到紐約去跟名作曲家避保（Sch
生或司（Weiss）學習和聲和
回到洛杉磯拜在避保門下。通
過他的評語：「他是一個發明
多。」因為由曲開始已對發明
濃厚的興趣。

與舞蹈小組合作，最先的作品是
接著他又寫了好些作品，都是
大理會旋律的。

奏的新技巧

漸集中到研究鋼琴所能發出的
鋼琴的弦上指定的地方加上螺
玻璃片和其他質料之零件，于
聲音已完全轉變。以前「彈」
鍵，現在崎治有時要演奏者站
面的弦。換而言之，崎治已把
成了一個使人驚異及迷惑的一
來源了。

與偶然組合

段受印度音樂和禪學的影响很
基於一定音階與節奏方程式的
後者卽令他改變了人生觀，因
輯、沒有「目的」的，與自文
哲學截然不同，他以後的作品
想，和攻擊西方音樂的根基。
然組合」的作品愈來愈多，亦
可預期結果之方法，例如易經
銀幣、和收音機的控制等。

寫的「鋼琴音樂」（Music
用全音符（whole note）寫成
短則由演奏者決定。一九五三
寫在一張透明的紙上，紙上不
子，延長時間和譜號都是由鄰
高音譜號，字是低音），著草
方法──按琴鍵，用手指勾弦
些什麼物件，演奏者可以把十
或分成數個小段彈奏。另外一
張紙上，叫演奏者把樂譜拋在
然後按照拾起的次序彈奏。
「鋼琴與樂隊音樂會」（Co
rd orchestra）可以由任何
何數目之樂器，彈奏六十三頁
所有上述數目可以是零），
可能變成全部寂靜一片。他一九
三十三秒」（4"33"）就是這
用製造任何聲音，只要坐在鋼
（時間分隔）在指定的時候表
崎治意思的美國鋼琴家大衛·
dor）「演奏」這作品時就在
把琴鍵的蓋闔上，結尾時就把

作品」是為二十四個收音機寫
者，拿著計時錶，按着指示開
副收音機，這樣所得的結果就
那時候電台播放的節目而定。

崎治訪問記

給你的音樂會命名「寂靜」，
ry David Thoreau）曾經說
個圓球形的空間，周圍被氣球
是這空間，音響就是圓錐
照我看來，音響是這世界的和
如果我們對我們週圍留心和感
也要對音響留心和感到好奇。
何地方都有些值得聽的聲音。
時常「在寂靜中」。
寫「歌集」（Song Books）

他的記譜強為獨奏者寫一連串之樂曲，
他們必須在第一次讀譜時卽時演奏，而
的演奏會很有趣，但對演奏者來說還是一
件相當困難的事，因為這是一個對他們的
記憶力和發明能力的認眞考驗。例如開始
時有一段節奏的練習，好像秋天落葉沙沙
作响的聲音，到樂曲臨尾時才有些像音樂
，你覺得這樣有趣嗎？

　　　　　　　　　　　林

明周新片

莊立頓 · 里雲斯頓 · 海鷗

本周要向讀者熱誠推薦的，是一張 NEIL
DIAMOND 的新唱片。這隻唱片，是「明周」
的一位擁躉，上星期日剛剛由美國帶回，而這唱
片，在美國是新鮮出爐，所以可能在港是還未有
上市。

　　　　　敢舞人類向上的書，「明周」日前，赤已露出。
這書現在拍成電影，仍未推出，但可以預言，推
出時一定映期。
　　NEIL DIAMOND 為這電影寫曲作詞的原
聲帶，可說是盡力以赴，音樂節全是美國一流高
手。合唱團用 BOB MITCHELL 的合唱團。樂
隊進一百餘衆。旋律和聲，帶很濃厚的「聖歌」
味道，聽後令人心身百奮，突然必入空靈與穆意
境，十分難得。

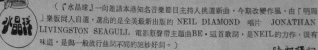

BE　　做啊

（「水晶球」一向邀請本港知名音樂節目主持人挑選新曲，今期改變作風，由「明周
」樂版同人自選，選出的是全美最新出版的 NEIL DIAMOND 唱片 JONATHAN
LIVINGSTON SEAGULL 電影原聲帶主題曲BE·這首歌詞，是NEIL的力作，很有
味道，是與一般流行曲同不同的絕妙好詞。）

　　　　　　　　　　　　　　　　陸郎譯詞

Lost	迷失
on a painted sky	在那彩染的天際
where the clouds are hung	雲掛着
for the poet's eye	專為詩人的眼
you may find him	你會尋找到
if you may find him	如果你尋找到
There	那裏
on a distant shore	在那遙遠的彼岸
by the wings of dreams	夢翼之旁
through an open door	通過那敞開的門戶
you may know him	你會了解
if you may	如果你會
We dance	共舞
to a whispered voice	依照那低話
overheard by the soul	那靈魂竊聽着的
undertook by heart	那心次捕捉到的
and you may know it	而你會知道
if you may know it	如果你會知道
While the sand	當沙
would become the stone	變成岩石
which begat the spark	發出光芒
turned to living bone	化成生命骨幹
Holy, Holy	聖啊聖
Sanctus, Sanctus	聖啊聖
Be	做啊
as a page that aches for a word	像那渴望字句的空頁
which speaks on a theme	誰說着主題
that is timeless	超越時間
while the sun god will make for your day	太陽之神會為你創出日子
sing	唱啊
as a song in search of a voice	像那尋找歌聲的曲調
that is silent	那無語靜寂的歌聲
and the one God	而神
will make for your way	就會為你創出道路

我嘅女仔嚟！阿標

⊕ 《明報周刊》專欄「水晶球」
⊕ 288 期，1974 年 5 月 19 日

（編者按：《我嘅女仔嚟！阿標！》是 Jim Stafford 繼 *Spiders And Snakes* 之後的新作。這首歌，十分特別。因為全曲之中，說的多過唱的，幾乎有大半是由音底襯底，按着節奏講出來的「浪裏白」，唱詞反而只是寥寥數語。

典中詞意也是頗新穎，說歌者和他的好朋友阿標同時愛上了個女孩子，歌者和阿標「講數」，大有只要女友，不要老友之勢。

因為這曲曲式與曲詞特別，所以陸郎先生堅持要把之翻成粵語，認為非如此不能傳神，我們力爭不得，只好由他。）

My Girl, Bill	我嘅女仔嚟！阿標
(Spoken)	（浪裏白）
Bill walked me to my door last night	阿標擒晚，陪我行到屋企門口
And he said, Before I go	佢話：趁我未走
There's something about my love affair	有的事關乎我哋嘅愛情嘅
That I have a right to know	我有權同你講清講透
I said, Let's not stand out here like this	我話：喂！大家無謂企度咁冇收
What will the neighbours think	啲隔籬鄰舍睇見就會眾口悠悠
Why don't we just step inside	不如我哋入去抖一抖
And I'll fix us both a drink	大家整番杯酒！
(Sung Chorus)	（唱詞）
My girl, Bill; my, my girl, Bill	我嘅女仔嚟，阿標！我嘅，我嘅女仔嚟！阿標。
Can't say no about the way I feel	我唔能夠否認我對佢感情唔少
About my girl, my girl, my girl	係我嘅女仔！我嘅女仔！我嘅女仔
My girl, Bill	係我嘅女仔嚟！阿標
(Spoken)	（浪裏白）
William's hands were shaking	阿標猛咁震，睇佢隻手

As he took his glass of wine	幾乎揸唔穩杯酒
And I could see we both felt the same	我睇得出大家心中嘅感受
And when his eyes met mine	而當我地四目交投
I said, who we love, why we love	我就語：我哋愛邊個，點解愛呢個
It's hard to understand	呢樣嘢好難解究
And face this man to man	不如面對面，男人同男人講掂啦老友

(Repeat Sung Chorus)	（重複唱詞）

(Spoken)	（浪裏白）
Bill, you know we just left her place	阿標，我地啱啱走出佢嘅門口
And we both know what she said	大家聽住佢講清講透
She doesn't want to see your face	佢話唔想見你嘅面口
And she wishes you were dead	直頭希望你去搵胎投
Now I know we both love her	嗱，我知我哋兩個對佢，恩深義厚
And I guess we always will	而且永遠唔變，情意不休
But you're going to have to find another	但係事到如今，你唯有另外搵個閨秀
For she's my girl, bill	因為佢係我嘅女仔㗎，阿標老友

(Sung Chorus)	（唱詞）
My girl, Bill; my, my girl, Bill	我嘅女仔㗎，阿標！我嘅，我嘅女仔㗎，阿標！
Can't say no about the way I feel	我唔能夠否認我對佢感情唔少
About my girl, my girl,	係我嘅女仔！我嘅女仔
Talking about my little girl,	講到明佢係我嘅女仔㗎
My girl, Bill	我嘅女仔㗎！阿標

（Repeat Sung Chorus）	（重複唱詞）

繞着那時鐘樂

⊕ 《明報周刊》專欄「水晶球」
⊕ 294 期，1974 年 6 月 30 日

（編者按：這首 *Rock Around The Clock* 是五十年代 Bill Haley 的舊歌，可以說是樂與怒時代最有代表性的作品。其中如稱衣服作 rags，大概七十年代的青年人都不會太懂。因為現在的青年，早已叫衣服作 gear 了。

我們刊出這首老歌，一方面固然因為樂與怒有捲土重來的趨勢，另一方面，也因為這首歌的歌詞，簡單純樸，描寫當日青年人玩樂通宵達旦的情形，相信也會引起現在青年人共鳴的。）

Rock Around The Clock	繞着那時鐘樂
One, Two, Three O'clock	一、二、三點鐘
Four O'clock, rock	四點鐘，樂
Five, Six, Seven O'clock	五、六、七點鐘
Eight O'clock, rock	八點鐘，樂
Nine, Ten, Eleven O'clock	九、十、十一點鐘
Twelve O'clock, rock	十二點鐘，樂
We're gonna rock around the clock to-night	我們今夜，且繞着那時鐘樂
Put your glad rags on	穿上輕鬆的衣裳
And join me, hon, ---	來吧，蜜糖兒，與我同樂
We'll have some fun	我們會盡情歡樂
When the clock strikes one, -	當那時鐘響一響
We're gonna rock around the clock to-night	我們今夜就會繞着那時鐘樂
We're gonna rock, rock, rock	我們要樂，樂，樂
'til broad day light, -	樂到天明月落
We're gonna rock, gonna rock	我們要樂，要樂
Around the clock to-night	今夜要繞着那時鐘樂

學術文章

黃霑是成功的流行音樂人，同時是一個學者，這個組合，在香港絕無僅有。

黃霑一直堅持好學為福，一九七〇年代中成名後重回校園，從碩士論文開始，到參加大小研討會，最後完成了有關香港流行音樂的博士論文，當中寫下的文字，極少曝光。

「學術黃霑」跟「大眾黃霑」，有何不同？

專欄雜文喜歡小故事，學術論文適宜大論述，場景和對象不同，文章的深度也有異。黃霑的學術文章，範圍涵蓋華人古今音樂的發展，有大家平時少見的嚴謹和視野。可是，學術還學術，風格依然黃霑。他寫論文，堅持不鑽牛角尖，課題經多年反覆探究，全部實在而貼身，行文佈局有人味，有笑話，沒有學院中人那種煞有介事。而且不論長文短文，皆跟着香港身世，逐漸推移。中國音樂如何融合更新，漸漸變成他在學院內外文章的焦點。

學士論文選輯

黃湛森一九六三年在香港大學完成的學士論文，題為《姜白石詞研究》。這份論文，名副其實是出土文物。在書房初見，它安放在一個黃到發黑的雞皮紙大信封內，一經接觸，信封外層立刻剝落，驚心動魄。這是一份細心手寫的文稿，據說最後拿了甲級成績。

論文題目表面上脫離群眾，原來甚有現實意義。姜白石是宋代文學、書法和音樂家。黃湛森同學說，宋詞本是歌詞，都能吟唱，但大多數宋詞現今只留有文字，音樂部份已經失傳。姜白石的詞集《白石道人歌曲》，是少有的樂譜宋詞，在一百零九首詞中，有二十八首保留了曲譜，成了研究中國古代詞曲作法和韻文傳統的絕佳對象。多年後，黃霑將香港流行曲放在中國韻文傳統的脈絡考量，想法原來有跡可尋。

話：「白石、梅溪皆祖清真，白石化矣。」張祥齡《詞論》：「詞至白石，疏岩極矣。」

絕響，後雖有劉過（五），李昂英（六），方岳（七），陳經國（八），文

及翁（九），劉克莊（十）等諸人竭力模效，亦只獲"呼喉叫嘯"之譏

（十一），狄戒尾聲末流，未能再繼。代之而起，為南宋詞壇祭

酒，下領元、明、清三代詞風，乃有鄱陽白石道人姜堯章

。

姜堯章上承周美成，化穠麗為淡遠疏宕（十二），其間高

處，有美成所不能及（十三）。美以格律為主（十四），研鍊鍊句

（十五），精協音律，講究詞法，力求高雅（十六），故能卓然為

南宋正統風雅派之一代詞宗。其繼承詞樂，獨力挽回南宋

不重音律之詞風（十七），保存詞合樂之本末傳統，維持詞之

香港大學

25x10＝250

姜白石詞研究

黃湛森

引言

宋室南渡，偏安半壁，詞人感懷國事，激揚奮厲，喻志於言，故有易水蕭蕭西風冷，滿座衣冠似雪。正壯士悲歌未徹㈠，「胡未滅，鬢先秋，淚空流！此生誰料，心在天山，身老滄洲」㈡及「夢繞神州路，悵慈風連營畫角，故宮離黍，底事崑崙傾砥柱，九地黃流亂注，聚落千村狐兔」㈢之嘆。然至嘉泰、開禧間，偏安已定，北伐无望，漸而感時愛國之士，其懷慨悲歌，亦微弱不聞。辛稼軒之「大聲鐘鞳，小聲鏗鍧，橫絕六合，掃空萬古」㈣豪詞壯語，遂成廣陵

第 1 頁

香港大學

25x10 = 250

《姜白石詞研究》（學士論文）（節錄），香港：香港大學，1963。

宋詞。

（七）方岳，字巨山；有秋崖先生小稿四卷，有四印齋所

刻詞刊本，有涉園景宋金元明詞續刊本。

（八）陳經國，字伯大。有龜峰詞，有四印齋刊本。

（九）文及翁，字時學。有文集。

（十）劉克莊，字潛夫，有後村別調一卷，見毛氏宋六十

家詞。又名後村長短句，見彊村叢書。

（十二）宋柴望秋堂詞自序云：「大抵詞以隽永委婉為尚，

組織塗澤次之，呼噪叫囂，抑末也。」饒師宗頤姜白石詞管

窺一文（見香港中國筆會出版《文學世界》第六卷第三期宋詞研

香港大學

25x10＝250

第 3 頁

音樂性，尤其功居厥偉（十八）。其後六百餘年詞家均奉之為

圭臬，且尊之為「白石老仙」（十九），又豈偉哉？

（二）辛稼軒賀新郎別茂嘉十二弟。

（三）陸放翁詠衷情。

（三）張元幹賀新郎。見蘆川詞，據毛晉汲古閣宋六十家

詞本。

（四）劉克莊語。見其序辛稼軒集。據後村大全集，

（五）劉過，黃昇花菴詞選謂其「詞多壯語，蓋學稼軒者也

。今傳龍洲詞一卷。

（三）李昴英，字俊明。有文溪詞一卷。見汲古閣宋六十

香港大學

25x10＝250

第 6 頁

陰冷處，格調最高。」

（十五）汪森詞綜序：「鄱陽姜夔出，句琢字鍊，歸於醇雅

」

（十六）見前注引汪森詞綜序證。

（十七）詞至南宋，音律方面乃不如前講究，如稼軒永遇

樂「北固園京懷古」，首三句之「四、四、四」句法，詞調本應

頓斷，而編作「千古江山，英雄無覓，孫仲謀處」，如此文義

則不予頓斷。巨匠如稼軒，其放縱不依格律亦至此，其他

等而下者，更遑論矣。

（十八）南宋詞遠離詞樂固有傳統甚遠。倘无一特重詞律

香港大學

25x10＝250

第 5 頁

究專號」上編謂：「呼噪叫嘯」，是指宋末大多數詞風（如陳經國

霸峯詞之類」。

（十二）清張文虎舒藝室雜著騰稿錄棟花龕詞序云：「白石

何嘗不自清真出，特變其穠麗為遒勁耳。陳廷焯白雨齋詞

話：「白石、梅溪皆祖清真，白石化矣。」張祥齡詞論：「詞至

白石，疏岩極矣。」

（十三）宋黃昇花菴詞選中興以來絕妙詞選卷六：「白石道

人，中興詩家名流，詞極精妙，不減清真樂府。其間高處

，有美成所不能及。」

（十四）陳廷焯白雨齋詞話：「白石詞以清虛為體，而時有

香港大學

25x10=250

第 7 頁

而復技巧卓越如白石者，再興詞樂，則伊蔚然成故縱之風，

詞樂恐更早亡。必不會流至玉田，尤能諧調協音。

〔十九屬鶚樊榭山房全集文集卷四，紅蘭閣詞序：「獨柘

水沉岸登善學白石老仙。劉熙載藝概：「詞家摭白石曰二」句

石老仙。」

香港大學

25x10＝250

論文稿以此殘破的大信封收藏，封底寫滿黃霑批註的錯誤點。

碩士論文選輯

一九八二年的碩士論文，題為《粵劇問題探討》。黃霑自幼鍾情粵劇，論文再遇心頭好，野心特大，題旨遍及粵劇的源流、歷史、音樂、唱腔、發展和正在面對的問題。作為論文，它的成績中規中矩（不是全班最低分）；作為旨趣，它反映了一九八〇年代黃霑以至香港流行文化的多元面貌。論文完成那一年，煇黃電視劇主題曲仍然大熱，同期黃霑開展了不太熱的事工：學習寫作粵曲的技巧，寫成自己第一首粵曲作品《寶玉成婚》（拜葉紹德相助），參與羅文製作的粵語歌舞劇《白蛇傳》和《柳毅傳書》，稍後跟兒時偶像紅線女合作，創作《四大美人》曲集，至一九九〇年代，還在報刊專欄反覆探索粵曲藝術發展的要與不要。

17 x 15 = 255

香港大學　文學院

中文系

《 粵 劇 問 題 探 討 》

（ 碩士論文 ）

導師：羅忼烈教授

學生：黃湛森

一九八一年

《粵劇問題探討》（碩士論文）（節錄），香港：香港大學，1982。

17 x 15 = 255

《粵劇問題探討》

目錄

17 x 15 = 255

第四章

粵劇音樂問題

17 × 15 = 255

粵劇的身上，雖然仍為保存了對先前過影响的各種地方劇種的痕跡，但是用粵語音變化了，唱法也由假嗓改當平喉，唱腔也由高的幾調，改至張的幾調，板式聲調上的結構，也比崑體制的脆則低，從而改則聲調變化繁複。

在旋律方面，從而簡單的，改成豐富多姿、跌宕往復。粗疏的，改為細密。是成嚴繁遊打，增添之華彩。

加上吸收了廣東的民間說唱如南音、木魚、鹹水歌、粵謳等，和中外各地的流行歌曲，今日的粵劇看步，早已是移形換步，面目完全改觀了。

不过，粵劇則仍是由它的古老形貌蛻蘼而來的，變化印使再大，卻也有一

17 × 15 = 255

定的規律可循。

研究粵劇音樂，希望推陳出新，實在有弄清楚粵劇音樂變化過程和規律的必要。

分析一下用話唱腔時的粵劇，再對照一下用廣府話唱出的新腔，就可以發現其中的變化規律。

而歸納起這些變化，可以看得粵劇音樂發展有幾種著名的規律。

這規律之一，是：

1. 節奏變化，旋律發展

而

基本音調不變

試以《梆子慢板》為例。

早期慢板的出腔，是這樣的：

1 = 8' ♩ =80~90 《閨留學庵》

|| 5 5 3 0 1 | 5 3 6 1 2 |

想　當　初，　我　學　旅　父　親

| (6 5 6 1 2 3 5 6 5 6 1 2 3 2) | 3 ⌒5 3 5 3 5 3 |

把　　　我

| 0 ⌒6 3 5 | ⌒6 1 2 (2 3 2 7 6 5 6 1 2 3 2) |

週　　　　　　愛。（上句）

| 3 3 5 6 7 6 · 0 | 3 3 5 6 · 2 ||

將師　　妹　許(呀)配我

>74

4-4

| 7̣6̣ 7̣ 2 6̣ 5 35 32 12 || 6̣ 3 25 1.2 3 |
月　　　　結

| 0 7̣ 6̣ 3̣ 2 | 5̣3 5̣ 6̣ | — ||
和　　　　諧。(仿)

　　首先要注意的，是這早期的獅子慢板，唱C調，但卻是比寫出來的調，高一個八度來唱。

　　即是說，旋律中的最高音(5)，G音，是要唱到 HIGH G 的3。那當然是非用假嗓唱不可了。

　　第二點應該注意的，是古老聖劇中的獅子慢板，旋律相當簡樸，雖有跌宕，但

17 X 15 = 255

變化來的也不難了。

　　更要看的，是字配音的問題。第一小節53301是來配《想當初，我》四個字，如果不是用《中州音韻》的桂林官話唱出，字就馬上會飆音，聽不清楚了。

　　像第一个音用5去配的「想」字，如果用廣州方言唱，「想」字高上調，一依5音唱出，就不對，用瓢麥或高平調的「傷」或「商」了。

　　但用桂林官話，就無此弊。

　　這簡單的旋律，實際是一字一音，只是偶爾的拖兩个音。像第四小節的「我」字，也不過是拉长調音鈴而已。

　　但到新的梆子慢板出晒，即是后

4-6

期没用應卅弦唱的，就全不一樣了。

像下列《雨窗待月》的一段：

至　　（后期梆子慢板）

1=C² ♩=30~40　　（小生腔）

| 2 3 5 1 | 3 5 6 2 7 6 5 | (3 5 6 1 5 6 3 5) | 6 2 7 6 5 5 3 5 5 2 | 7 6 2. (3 5 |

待　明　殿，　手　把　鞭，

| 2 3 4 5 3 2 7 6 5 3 5 6 1 5 5 3 2 | 2 7 6 5 1 2 3 5 2) 3 3 0 3 2. 2 3 5 3 2 2 6 5 (3 5 3 2 2 3 5 2 3 7 6 |

四　　樣

| 5 3 5) 2 3 1 5 4 3 5 3 2 3 6 1 | 2 (3 5 2 3 4 5 3 2 7 2 6 0 5 2 7 2 6 2) |

意　　　　　　　　　蕩！（上句）

4-6A

續前(227)頁

|656| 3·532 16· 5 (3561 5·3 5) | 6 276 5·3 5676 1·23 | (32

望 妝 台, 少 舍 階

76 3272 65·3 234532 | 231) | 2·7 6765 3235 6 (13235 |

手 枕

|676) 535·3 5676 72 615 | 353 0 32123 | (2 123 |21|

欄 干! (下勾)

17 X 15 = 255

調面低了個八度的后期梆子慢板，唱起上来，容易了很多。而且聽起来，也就更加自然。

而且速度由早期的一分鐘唱八十至九十拍，一变而唱一分鐘三四十拍，慢了一倍以上，於是就有充份的時间，去每个字加花腔。

因此一個字施得七八个音的很平常，像第五小節的「產」字，就要施过十四个音的花腔，才把一個字唱完，韻味方面看，當然是完全兩回事了。

前后期的梆子慢板一經对照，就可以看出粤劇变化，实在前期和后期，分別很大。

17 X 15 = 255

這些變化，是：

1. 前期的老腔，旋律簡單樸素，一字一音，轉腔不多；
後期的新腔，旋律豐富起伏，一字多音，經常拗腔。

2. 老腔速度快，因而較急促；
新腔速度慢，所以覺柔緩。

3. 前期花腔少，
後期花腔多。

4. 老腔調近高，
新腔調門低。

17 × 15 = 255

　　邊廂何來火哨吶的「二梆合」來定音。相當於C調。但自從由桂林官話改用于喉唱廣州話之后，胡琴的定絃就調，降低了一個音 FULL TONE，成為降B調。變作了「#乙反合」。

　　這是因為要適合粵音声調有九声之多，和語音流沈的特色。

　　但變化中，卻也有不變的地方。

　　1. 唱詞結構白題不变。

　　基本上，無論老腔、新腔，獅子慢板的句法，是「三三二二」工整的十字句格式。

粵語流行曲歌詞寫作研討會

一九八〇年代開始，黃霑定期參與各種研討會，題目主要有兩類：一、有關創作技藝，二、香港流行音樂的發展軌跡。

一九八一年的「音樂萬花筒節目」屬於第一類。四位當時得令的流行曲詞人，分享獨門秘訣。研討會屬亞洲作曲家大會／音樂節的一部份，由藝術中心主辦，在演奏廳舉行。本土流行文化以前所未見的自信，進入人文議程。

節目表附黃霑校對錯字的痕跡。

THE ASIAN COMPOSERS CONFERENCE FESTIVAL HONG KONG 4-12 MARCH 1981 亞洲作曲家大會/音樂節 香港一九八一年三月四日至十二日

CANTONESE POP SONG LYRIC-WRITING SEMINAR
A MUSIC FAIR PRESENTATION
PRESENTED BY HONG KONG ARTS CENTRE

March 8 (Sunday), 1981
2 pm RECITAL HALL

THE ASIAN COMPOSERS CONFERENCE/FESTIVAL HONG KONG 4-12 MARCH 1981
亞洲作曲家大會/音樂節
香港一九八一年三月四日至十二日

粵語流行曲歌詞寫作研討會
音樂萬花筒節目
香港藝術中心主辦
一九八一年三月八日（星期日）
下午二時　演奏廳

講題	講者
1. 作詞基本要點	黃霑
2. 歌詞之類型	鄭國江
3. 曲與詞之配合技巧	盧國沾
4. 曲詞題材選擇	黎彼得

黃霑
香港大學榮譽文學士。
港大「怡和羅文錦爵士紀念獎學金」第一屆獲獎人。
中學時代歷任喇沙書院口琴隊隊長，校際音樂節中多次獲獎。
一九六〇年，獲口琴老師梁日昭推介，首次為國語時代曲寫詞。
一九六八年，開始創作粵語流行曲旋律及歌詞，作品每年均入選香港電台十大金曲。
詞作著名者有「世界真細小」、「愛你變成害你」、「問我」、「倚天屠龍記」、「射鵰英雄傳」、「家變」、
「強人」、「大亨」、「天虹」、「千王之王」、「流氓皇帝」、「輪流傳」、「衝擊」、「親情」、「狂潮」、
「四季情」、「上海灘」、「忘記他」、「我要你忘了我」等等。
曾與梁樂音、梁日昭、李厚襄、林樂培、吳大江、顧家輝、冼華、王福齡、劉家昌、黎小田、翁清溪等等
著名港台作曲家合作。
為「香港作曲家作詞家協會」創辦會員，曾任該會董事兩年，亦曾任藝術中心董事。

鄭國江
畢業於浸會書院傳理系及葛量洪師範學院。
因為本身之興趣及無線電視台之工作環境，影響及引發他在寫廣東歌詞方面發展。
近日與前一樣，仍是替電影寫曲及替唱片公司之新曲寫詞。
著名作品甚多，包括「罌粟花」、「故鄉的雨」、「星」、「分分鐘需要你」、「跳飛機」、「小時候」等等。

盧國沾
畢業於中大聯合書院中文系。
一九七六年開始撰寫廣東曲歌詞。「田園春夢」為第一首作品，亦是其成名作。由於興趣，及嘗試之後，
發覺自己寫詞方面的潛能，於是決心在這方面發展。
在寫詞方面的趨向及發展—
一、根據電視劇的時代背景來寫詞
二、唱片公司的邀請—他的選擇原則是揀選具有社會性的曲詞來寫，不會太偏重於風花雪月、情、愛、恨的內容。
著名作品有「田園春夢」、「小李飛刀」、「每當變幻時」、「明日話今天」、「變色龍」、「大內群英」、
「浮生六劫」、「人在旅途灑淚時」、「大地恩情」、「天蠶變」、「天龍訣」等。
至今為止，一共寫過八百多首歌詞。

黎彼得
原名黎成就，生於粵劇世家，叔父乃武生靚次伯。因家境關係，初中一後便輟學。曾任職工廠、酒樓、油站、司機、
司機、編劇、廣告撰稿員等。當年在年青人周報寫專欄，以玩票性質寫了一首寫諷刺歌「傷心淚」
（譜自「相思淚」）。後被譚炳文在歡樂今宵「大鄉里」中唱出，掀起「鬼馬歌曲」的另一新浪潮。
之後與許冠傑合作「半斤八兩」而成名，迄今仍與許氏合作不懈，作品已逾百首。
六年前入娛樂界，先任職嘉禾電影創作組，後轉職往無綫歡樂今宵創作組。佳視事變，調職節目宣傳部，
後由編劇晉升為劇本審閱。前年底加入廣告界。

THE MUSIC FAIR IS MADE POSSIBLE THROUGH A
GENEROUS DONATION FROM THE T.M. GREGORY
MEMORIAL FUND ADMINISTERED BY THE HONG KONG
AND SHANGHAI BANK, HONG KONG (TRUSTEE) LIMITED

音樂萬花筒蒙香港上海滙豐銀行。
香港（信託）有限公司轄下之格加利紀念基金贊助。
謹此致謝。

「音樂萬花筒節目」，《粵語流行曲歌詞寫作研討會》，香港：亞洲作曲家大會／音樂節，1981 年 3 月 8 日。

「香港文化與社會」研討會

藝術中心之後，是香港大學。一九九一年亞洲研究中心的「香港文化與社會」研討會，對學者黃霑來說，是個新里程。研討會橫跨兩日，同時刻意越界，邀約流行文化行內人加入學院討論，以後者的方法，探索前者的事。

黃霑發言開宗明義：香港流行音樂，向來不大受學術界重視，今天居然有學者高人把流行曲列為研究項目，覺得非常高興。然後交出一份整齊的稿件，細述他心目中戰後香港流行音樂發展不同的階段，行文綱舉目張，滿佈歷史的線頭，與會學者慶幸自己提早收到聖誕禮物。

文稿提出的骨架，後來變成黃霑博士論文的藍圖。

16:00 — 17:30　彭志銘：論九十年代香港流行連

　　　　　　　尊　子：近十年香港時事漫畫

　　　　　　　陸離：在大義與小說之間：

　　　　　　　　的書寫……系統

一九九一年……月……（星期二）

第四組：「香港的文學」

主席：盧瑋鑾

09:30 — ……　梁秉鈞：香港文學與普及文化

　　　　　　　何漪蓮：Women in Exile: A Study of

Kong Literature

第五組：……後的文學

主席：黃繼……

11:00 — ……　陳效……Consumer Culture in

　　　　　　　陳榮……：家庭關係與普及文化

第六組：「粵語流行曲」

主席：劉靖之

13:30 — 14:30　黃　霑：流行歌曲與香港文化

　　　　　　　黃志華：一種文化的偏好？論粵

　　　　　　　諷刺寫實作品的社會意義與藝術

附錄一

一九九一年十二月十六日、十七日
香港大學亞洲研究中心舉辦
「香港文化與社會」研討會組織

主辦機構：
　　香港大學亞洲研究中心

贊助機構：
　　東亞銀行有限公司
　　香港中華文化促進中心

負責人：
　　冼玉儀博士

會議秘書：
　　黃約瑟博士

籌備委員會：
　　盧瑋鑾小姐
　　蔡寶瓊博士
　　呂大樂博士
　　吳俊雄博士
　　陳啓祥先生
　　冼玉儀博士

附錄二

「香港文化與社會研討會」程序表

一九九一年十二月十六日（星期一）
　　開幕
　　大會負責人冼玉儀博士致辭
　　亞洲研究中心主任陳坤耀教授致辭
　　王賡武校長致辭

第一組：「文化、社會與歷史—概論」
主席：梁啓平
10:30 — 12:30　吳俊雄：文化研究新方向
　　　　　　　　陳海文：Popular Culture and Political Society:
　　　　　　　　　　　　Agenda, Framework, Context
　　　　　　　　蔡寶瓊：香港文化現象：理論探索的幾個方向
　　　　　　　　陸鴻基：香港歷史與香港文化

第二組：「文化與媒介」
主席：施南生
14:00 — 15:30　陳啓祥：Television & Indigenous Culture in
　　　　　　　　　　　　Hong Kong
　　　　　　　　陳慶嘉：通俗文化創作人的自白
　　　　　　　　黃碧雲：香港的出版 ＊

＊ 黃碧雲未出席。

第三組：「畫像與語言」
主席：馮棠裕
16:00 — 17:30　彭志銘：論九十年代香港流行連環圖現象
　　　　　　　　尊　子：近十年香港時事漫畫
　　　　　　　　陸鏡光：在大義與小說之間：香港粵語口袋書
　　　　　　　　　　　　的書寫系統

一九九一年十二月十七日（星期二）
第四組：「香港的文學」
主席：盧瑋鑾
09:30 — 10:30　梁秉鈞：香港文學與普及文化
　　　　　　　　何潔漣：Women in Exile: A Study of Hong
　　　　　　　　　　　　Kong Literature

第五組：「生活的文化」
主席：黃兆倫
11:00 — 12:00　陳效能：Consumer Culture in Hong Kong
　　　　　　　　陳榮生：家庭關係與普及文化

第六組：「粵語流行曲」
主席：劉靖之

13:30 — 14:30　黃　霑：流行歌曲與香港文化
　　　　　　　　黃志華：一種文化的偏好？論粵語流行曲中的
　　　　　　　　　　　　諷刺寫實作品的社會意義與藝術價值

第七組：「戲劇與電影」
主席：蔡寶瓊
14:30 — 16:30　陳守仁：神功粵劇與香港地方文化
　　　　　　　　史文鴻：港產片中的英雄形象
　　　　　　　　羅　卡：六、七十年代香港電影文化的一些傾
　　　　　　　　　　　　向
　　　　　　　　李焯桃：八十年代香港電影潮流與意識形態

第八組：「總結」
主席：冼玉儀
17:00 — 18:00　梁秉鈞
　　　　　　　　史文鴻

「香港文化與社會研討會程序表」，載於冼玉儀（編），《香港文化與社會》（頁 311-313），香港：香港大學亞洲研究中心，1995。

流行曲與香港文化

⊕ 載於冼玉儀（編），《香港文化與社會》（頁 160-168）
⊕ 香港：香港大學亞洲研究中心
⊕ 1995

前言

香港流行音樂，向來不大受學術界重視。但是今天，居然有學者高人在研究文化與社會的研討會上，把流行曲列為研究項目，我覺得非常高興。

驚喜之餘，謹向今天研討會主辦人，為他們的開明態度，致上敬意。

香港流行曲的發展階段

香港有今天稱為「流行曲」的作品，始於五十年代。

在此之前，港人耳畔的只是粵曲和粵劇。

香港在五十年代之前，居民絕大部份都是粵籍，非廣東籍的「外省人」，只佔甚少比率，粵曲與粵劇是此地流行音樂主流。而主流之外，極少旁支。

一、《夜上海》時代

開始有時下所謂「流行曲」，是大陸難民，逃避中共政權統治，南下香港定居之後，才帶進來的。

大陸移民，攜來了以上海為基地的「國語時代曲」文化。

五十年代初期，影響力最大歌曲，全是這些作品。《夜上海》、《瘋狂世界》、《四季花開》、《戀之火》、《賣糖歌》、《漁光曲》這類在四十年代創作的國語時代曲，成了香港音樂的新聲，漸漸沁入了本來只愛粵劇的港人耳鼓。

歌者如周璇、白光、李香蘭等早是中國家傳戶曉人物。作者如黎錦暉、梁樂音、劉雪庵、賀綠汀、陳歌辛等，本是聚居上海的音樂家。香港在這類新音樂方面，只是接收者。

這時香港不是沒有相類的音樂，可是卻真的不成氣候，創作人大都是寫粵劇的人兼任。他們主力於編寫粵劇，興到的時候，撰寫幾首「小曲」，算是額外創作。談不上影響力，也絕不成主流。而且多數是「諧曲」，屬「正宗」之外創作。作者如吳一嘯、胡文森等，都是以撰寫粵劇為主。唯一例外的是周聰，但周先生與呂紅小姐合作的和聲公司出品，也只能說是「國語時代曲」的餘波，連命名，亦自稱「粵語

時代曲」，顯見只是「時代曲」粵化產品而已。何況在音樂編排和旋律創作方面看，確實也比不上由上海南下的作品。因此，只可以算是聊備一格的旁支，不算受重視。

二、《不了情》時代

隨着大陸移民紛紛湧入，香港居民中，開始有了「國語時代曲」作者。李厚襄、姚敏、梁樂音、綦湘棠諸人，成為香港居民。與此同時，上海電影製作人紛紛來此建立電影基地，到五十年代末期，香港忽然間有了自己創作的「國語時代曲」。上海影響，開始此消彼長，逐漸失蹤。

這個時代的最著名歌曲，應是王福齡譜陶秦詞的《不了情》。

這類歌曲，依附着電影面世，但卻另有生命。在電影被遺忘以後，仍然歷久不衰，而且影響也深遠。流行的範圍，遍及台灣、新加坡、馬來西亞、印尼、越南、美加的華僑聚居地，而且，連泰國、韓國這些不說中文的國家，也有不少把歌曲編成當地語言而流行一時的例子。香港音樂文化影響外地，實由此始。

這《不了情》時代，經典名作極多；可說是在這段日子，香港流行曲才真正的奠下了基礎，形成了以後一直持續不衰的影響力。既成為香港文化向外輸出的一大功臣，也開始擁有了自己的獨特色彩。

論者一向以生動活潑，多采多姿來形容香港文化，香港流行曲，自然也反映着這種面貌。

香港的流行曲，一方面有其源自中國的傳統；另一方面，又一向不停向西方偷師，以歐美的 pop songs 為學習對象，是中外多種影響交融後產生出來的混合音樂。

在旋律方面，中國傳統五音音階，固然時時採用，西洋音階亦常常到手拈來。西洋歌劇的主旋律，香港流行曲不時改編，藝術歌曲也加上戲劇化節奏重新演繹。小地方戲如黃梅調香港化了之後，大為流行，京劇的曲牌，也肆無忌憚的改編，各類歌曲，兼收並蓄，只求動聽、不管來源，很能反映出香港人生活裏華洋並處與新舊同存的特色。

值得一提的，是在編樂配器上，香港流行音樂，納入了東南亞樂師中的頂尖人材。

香港流行音樂界，由菲籍音樂家配器的作業方法，是這個時代興起的。除了個別情形例外，一般來說，流行曲調的作曲人，只寫旋律。編樂配器，另請專人負責。這些來港工作，最後定居香港的樂師的訓練和才華，在香港流行曲界，充份運用上了，其中翹楚如歌詩寶先生（Vic Cristobal）、奧甘寶先生（Nonoy O'Campo）等居功厥偉。香港流行曲在音樂上能於亞洲佔重要席位，除了華人作者的功勞外，菲籍樂師的貢獻，不可抹煞。

在這一段日子裏，好歌手輩出，靜婷、崔萍、劉韻、顧媚、蓓蕾、江宏、葛蘭等人，雖然都沒有甚麼正式音樂訓練，但視唱能力極高，而對歌曲演繹，既吸收了歐美流行曲的演繹方法，也有把民歌小調傳統唱法融入去自然發聲的技巧裏的。這

些有異於周璇、李香蘭等前輩過去創出的演唱技巧，其實，已將流行曲演唱，帶進了現代化時代。這些新的唱法，比舊的更能引起新樂迷共鳴，令香港流行曲，呈現了前所未有的新面貌。

三、《今天不回家》時代

香港文化，向來是百花齊放，百家爭鳴。我們這個自由城市，一方面向外努力輸出，另一方面又樂於汲取外來的養料。

台灣是中國文化重鎮、香港是中國人聚居地，因此吸納台灣文化，是自然的事。

在六十年代中期，台灣的國語時代曲，開始傳入香港，很快就受到港人歡迎。

左宏元（莊奴）、周藍萍、翁清溪（湯尼）、劉家昌、慎芝等人的作品，隨着寶島的青山、楊燕、姚蘇蓉、歐陽菲菲、鄧麗君等歌星來港獻藝，在香港掀起了熱潮。《水長流》、《淚的小雨》、《月兒像檸檬》、《今天不回家》，響遍傳媒。香港有了歌曲上的台灣熱，連國語說不上幾句的廣東人，也嘴邊不停地唱《今天不回家》了。

四、《啼笑因緣》時代

可是，一個像香港的粵語地區，不可能只流行國語文化。流行曲，是青年人的聲音；青年人的語言是廣東話。所以，廣東話歌詞的流行曲在香港成為主流的現象，必然發生。

五十年代到六十年代中期與香港一起成長的青年，還沒有長大，但到了六十年代中葉以後，他們就要求有自己的聲音了。

粵曲改編的粵語流行曲，因為製作水平，比較次等，所以只能在較低的社會階層流通。一般青年，寧可聽國語時代曲，也不取粵語時代曲。

可是，對不大懂國語的香港青年來說，聽國語時代曲，始終還是隔了一層。

終於，等到六十年代中期，隨着電視的普及，香港才有人人認同的流行曲作品。

在國語時代曲流行香港三十多年之後，說粵語的香港，進入了由電視劇主題曲《啼笑因緣》帶出風騷的粵語流行曲時代。

《啼笑因緣》的作曲者是顧嘉輝。他其實是此地的第二代樂人。他的作品，一方面承襲了國語時代曲的風格，另一方面又在配器與和聲方面，大量採用歐美流行曲的最新方法。這些風格比前賢更新的作品，抓住了大量新聽眾。

不過，《啼笑因緣》其實依然新中有舊。這首掀起粵語歌熱潮的名曲，作詞的葉紹德，正是粵劇編劇家。這首詞，依舊沿用「文白夾雜」的一貫寫法，口語之中，仍有文言的語言習慣，還沒有拋開粵劇的味道。

且看《啼笑因緣》的首句：

「為怕哥你變咗心！」

「為怕」顯然是文言。

「哥」是和時代脫了節的用語,「哥哥妹妹」早已沒有人這樣在生活中稱呼情人。

「變咗心」有語法上的瑕疵,可說是粵劇作品不時見到的通病。

連演繹者仙杜拉的唱法,也還是有粵曲運腔咬牙的影子。要到幾年後,大約黎小田名曲《問我》面世之時,這些舊風格,才完全去掉。

五、《問我》時代

到七十年代來臨,粵語流行曲才開始掀起「似大江一發不收」的巨大浪潮,在填詞風格上,造成了大革新,拋開了舊時粵劇的陰影。

「我係我」、「人生如賭博,贏輸冇時定」、「何必偏偏選中我」、「我地呢班打工仔」等等歌詞警句,變成港人口頭禪。「變幻才是永恒」儼然是社會寫照。下達販夫走卒,上及學者通儒。連大學校長飯後娛賓,也要以小提琴演奏粵語流行曲旋律。

這些歌曲作者的共通特色,是他們都是在香港受教育,在此地長大的人。因此感受與香港人同步,思想發展,也和社會脈搏更加吻合。

他們也找到了自創的獨特歌詞風格。舊的毛病除掉,寫出了又近口語,又似新詩的現代歌詞。這群作者的努力把粵語歌帶到了史前未有的境界,影響着整個香港。國語歌曲,從此開始讓路。而流風所及,連社會制度截然不同的中國大陸,也免不了受影響。七十年代末期及八十年代初,香港粵語流行曲,大受中國各地同胞歡迎。歌聲可說無遠弗屈,連非粵語地區,也競唱粵音香港歌[1]。

這個時期,香港流行曲可謂人才輩出。

前輩樂人,如顧嘉煇、黎小田等,正當盛年,固然創作繁榮,甚多佳作。而新一代的作者,如林振強、林夕、潘源良、小美、潘偉源、倫永亮、陳永良諸位,也似春花競秀,互顯不同面貌。這群新銳作者,教育程度都較高,而且不少是外國音樂學院的畢業生,因此作品水平,不但現代,而且更近歐美水平。

編樂人材,也同時出現了新一代。他們大都是菲籍樂人的後裔,家學淵源,自幼受薰陶,與上一代比,更形出色。這批生力軍如戴樂民(Romy Diaz)、盧東尼(Tony A)等,都對新出現的電子組合樂器和電腦有認識,大大豐富了香港流行音樂的音色姿采。

歌手更是多如天星,羅文、徐小鳳等資深歌手,固然有其擁護者,新秀也因為傳媒大力鼓吹,廣開渠道,所以紛紛冒頭,張國榮、梅艷芳、譚詠麟、鍾鎮濤、葉蒨文、林憶蓮等,各領風騷,令香港流行音樂,呈現了空前未見的蓬勃。

這時期一直延續到八十年代末期。

這時,流行歌唱片,每年約有四百張面世,歌曲除了本地創作之外,外地歌曲,歐美的、日本的、台灣的、大陸的,都常改填粵詞出版,變成港化歌曲。

而隨着一九七二年香港通過的版權法例,香港作曲家與寫詞家更在一九七六年

組成了協會，充份保障了創作產權，因而吸引更多新人加入創作行列。

六、《滔滔兩岸潮》時代的開始

到九十年代，香港流行曲，開始進入了《滔滔兩岸潮》的時期。中國海峽兩岸，都掀起香港歌曲熱。香港人作品，無論在左岸或右岸，都大受歡迎，影響之大，可說越來越甚。

當然，浪潮不會一面倒，浪奔浪流之中，交流是必然現象。因此，此刻的香港，同時也受海峽兩岸流行曲的影響。

左岸崔健名作《一無所有》，人人讚賞，《血染的風采》成為港人民主自由呼聲。

右岸齊秦的《大約在冬季》，唱了幾個春秋。而台灣校園民歌的揭櫫者羅大佑，也把香港視為創作基地，將《皇后大道中》融入他創作的新意思裏去，令港人對這條鋪滿歷史的馬路，另有新看法。

在兩岸潮的滔滔裏，香港歌曲是否還可以保持水準，或不但保持水準，還會再上一層，那就要看將來的努力了。

流行曲與香港文化

不過，從香港流行曲的發展來看，香港歌曲，已成為香港文化中重要的部份，與整個文化體系，不可分割。談香港文化，而不及流行曲，所得結論，必會偏而不全。

香港流行曲也許不能代表香港文化的全部，但整個香港文化體系中，流行曲實在甚具代表性。流行曲雖是商業產品，但卻非常忠實地反映了香港社會的種種情形。

直選，有歌曲《同心攜手》宣揚。

愛國，有《為自由》代傳心聲。

愛港，有許冠傑的歌聲高響。

愛情，有梅艷芳的沉腔宣洩。

一舉一動，一顰一笑，都融了入流行曲的樂韻。

一喜一悲，一起一伏，都化作粵韻歌詞的抑揚。

香港流行曲，無可否認精粗並列。有極細緻精品，也有粗卑蕪雜，甚至狗屁不通的歌曲，但這正是自由社會的特徵。奇花異卉，長在蔓草荊棘中間。

香港文化，有長青不朽的傳世之作，也有與草木同腐的垃圾。

香港流行曲也正好反映了這種極端的特性。

我敢斷言，香港文化，在中國將來文化史上，會以其生動活潑，富有生命能量的姿采而佔上重要的一頁。

也許，香港流行曲，在中國民間音樂史上，亦會有同樣的地位。

也許，不但在中國，在亞洲，香港歌曲，地位也同樣重要。

1　《上海灘》（顧嘉煇作曲、黃霑填詞、葉麗儀主唱）一曲，流行上海市，不懂粵語的上海同胞，人人都會哼這首歌。《楚留香》（顧嘉煇作曲、黃霑、鄧偉雄詞、鄭少秋主唱）征服了台灣歌迷。台灣人本來只說國語與閩南語，但居然也會用粵音哼出「湖海洗我胸襟」的歌詞。更有甚者，連送殯時，樂隊也經常演奏此曲，因為台灣居民認為歌詞末段「千山我獨行，不必相送」十分應景。

國際學術會議

一九九三年黃霑在國際學術會議上，簡介香港流行音樂的發展。發言為初稿，簡述了他跟劉靖之博士合作的新計劃。後來，劉博士成了他博士研究的指導老師。

4屆亞洲与非洲國際學術會議

香港流行音樂發展簡介》

（初　稿）

黃霑

一九九三年八月廿六日

「第34屆亞洲与非洲國際學術會議」

《香港流行音樂發展簡介》

（初 稿）

黃霑
一九九三年八月廿六日

「香港流行音樂發展簡介」（手稿）（節錄），《第34屆亞洲與北非洲研究國際學術會議》，香港：香港大學中文學院，1993年8月26日。

1. 引言

本文，只是个简介，而且是个初稿。

不加註釋，也暫不引述資料來源。

小文意在拋磚引玉。

何況，參加學術會議，交流的意義重大，我願小文是交流的開始。

<u>刘靖之</u>博士和本文作者，正在「<u>香港大学</u>」「<u>亞洲</u>研究中心」探讨「<u>香港</u>流行音樂」問題，資料搜集工作剛上開始，有很多未能完備，也未經查証，所以暫緩發表。

而在这次「<u>亞洲非洲</u>學術會議」中，因为只有二十分鐘宣讀論文時間。我想，本文简介的是音樂，不如支讓在座各位學者聽一聽香港流行音乐的選段，比聽朗誦好。

所以，預備了十分鐘的音樂做例子。

可惜，这些例子，都只能片段播出，不能全看全聽。

本文只是初稿，到我们这個會議的論文彙集成編，當會修訂，如附詳細註釋，資料來源，及參考書目。

嶺南學院講座論文

粵語流行曲的歌詞創作

一九九〇年代之後,黃霑時有議論流行曲的歌詞創作技藝,當中以一九九七年在嶺南學院發表的這一篇最詳盡。同期開始的博士研究是追溯歷史,框架較闊,這篇則探討技藝,範圍比較具體,但同樣點線兼備,系統立論。文章指出一九七〇年代以後香港商業環境向好,造就了越趨精緻的本土流行技藝。後者值得探討的課題包括:四段體的曲式、按譜填詞、「倒字」、平仄、樂譜知識、「代字法」,力求淺白、善用俚俗、一韻到底等,全部由實踐經驗精心提煉。

黃霑

雄

之

翰朋

九七‧四‧廿五

論文叢刊　第二號

嶺南學院

文學與翻譯研究中心

一九九七年三月

粵語流行曲的歌詞創作

⊕ 香港：嶺南學院文學與翻譯
　研究中心
⊕ 1997

一、引言

以字數論，歌詞創作應是香港從事文字創作收入最高的行業，比任何寫稿工作收入好。從前，稿酬最高的，是寫馬經。後來，粵語歌曲流行，寫詞費收入，比寫馬經還要高。

我非常鼓勵同學參加這個賺錢行業。今天來講這題目，其中一個目的，便是想趁這機會，鼓勵多些同學，加入寫詞人行列。

二、寫詞

──賺錢的行業

且讓我提些數據。我們的香港作曲家作詞家協會（Composers And Authors Society Of Hong Kong──簡稱 CASH）每年的表演權益等版稅收入，高達一億港元。其中約百分之六十，分與香港本地的作曲家、作詞家和出版商。

當作詞家，有時收入比作曲家還要多。因為香港詞人，連改編外地歌曲、為外來旋律配詞，都有收入。

由此可見，寫流行曲詞，是可以「搵到食」的行業。

三、流行曲是商品

一開始就強調金錢，我另有用意。我是想大家明白流行曲究竟是甚麼。

流行曲是商品，是流行文化的商品！明白了這事實，從事創作的時候，才真正可以採驪得珠，抓住箇中三昧。當然，商品做得好，是可以觸及藝術範疇，進入文藝領域的。

四、粵語流行曲簡史

未談粵語流行曲歌詞創作之前，我想簡略地談談粵語流行曲的歷史。

「粵語流行曲」這名詞，出現了並非很久。以前是叫「粵語時代曲」的。大約

在 1949 年左右，大量移民湧入香港之後，才出現了「粵語時代曲」。（當時的粵語時代曲，較有代表性的是周聰寫詞，呂紅主唱的作品。唱片封套上印着的稱謂，正是「粵語時代曲」。）

由名稱，可以推斷，這些粵語時代曲，正是國語時代曲的變體。這是外來文化的本地版本，而不是香港本土的東西。在四十年代，粵曲才是香港音樂的主流，才是大眾娛樂的媒介。到四十年代末，五十年代初期，香港人開始受到上海音樂的流行文化影響。

隨着大陸移民來港，曾在上海生活的作曲家和寫詞人，像姚敏、李厚襄、梁樂音、王福齡、李雋青、陳蝶衣、陶秦等諸位先生，開始定居香港。這群作曲家和寫詞家，在上海便已經從事作曲或寫詞工作，幾乎無一例外。他們的作品，多數依附着國語電影傳來。這是從香港以北傳來的南來文化。

不過，在四十和五十年代，大部份粵籍的香港人，還不懂國語；對他們來說，聽國語時代曲，總是有點格格不入。當時開始流行的國語時代曲，雖然漸受歡迎，但聽眾層面，只限於上層社會的外省人，和能接受國語的香港人。

大部份中下階層的香港人，仍然頗抗拒這些國語時代曲。即使極有水準的作品，如周璇的《夜上海》，或李香蘭的《恨不相逢未嫁時》等名曲，也不算絕對普及。那時，比較時髦，已經不太喜歡傳統粵曲，但又不大聽國語時代曲的一個小階層，開始聽起周聰和呂紅的粵語時代曲作品來。

這個聽眾階層很小。但慢慢地凝聚成一股力量，然後，隨着電影的傳播，發展到當時稱作「南洋」的東南亞。粵語時代曲，在南洋的流行程度，遠比香港大。當時，香港本土製作的音樂主流，是國語時代曲，由上海南來的歌星和作曲家，佔據絕大部份市場。粵語時代曲，在香港的市場微不足道，反而在新加坡、馬來西亞、印尼等地的華僑圈子，卻非常盛行。

因此，在這時期，有不少歌曲作品來自南洋一帶。（例如，改編自 Beatles 的名曲 *I Saw Her Standing There* 的《亞珍嫁咗人》，就是源出新加坡的粵語流行曲作品。）這些作品，多數以「諧曲」姿態再現。是粵語時代曲當時的特色之一。

在港從事粵語時代曲創作的寫詞家，多是撰寫粵劇和粵曲出身的，如吳一嘯、羅寶生、胡文森諸位。（周聰可能是唯一例外。）他們大多是把粵劇音樂的「小曲」，取其旋律，填上粵音歌詞，加上西洋跳舞節奏，供伴舞之用。

有些論者，認為粵語流行曲的前身，是粵語時代曲。其實，這論點頗有可商榷的地方。

這些粵語時代曲，流行程度與影響力都不太廣泛。真正的粵語流行曲，應該在六十年代中期，到七十年代初期才正式現身的。（1969 年，我在《明報》的專欄，還提出香港為甚麼還沒有自己本土聲音的問題，由此可知，其實，粵語流行曲在當天，尚未在香港引起廣泛注意。）

第一首真正得到香港人接受的粵語流行曲，應該是無綫電視連續劇主題曲《啼

笑因緣》。

　　從這首歌，可以看到香港本土音樂產生初期的特徵，和過渡時期的轉型跡象。旋律是創新的，作曲家顧嘉煇，受的是西洋流行音樂訓練。填詞的葉紹德，正是傳統粵劇編劇家。這樣的組合與用固有粵曲旋律填上新詞的方法，有了很大改變。

　　而自《啼笑因緣》一曲之後，「粵語時代曲」的稱謂，開始出現。

五、粵語流行曲的歌詞創作

　　寫粵語流行曲歌詞，是非常容易的。幾乎目不識丁的人，也可以填詞。甚至連不懂樂譜，或不懂音樂的人，都可以從事歌詞創作。

六、四段體的曲式

　　流行歌曲，一般的曲式是「四段體」，十分簡單。就是說，旋律進行，分 A・A・B・A 四段。這四段，相等於三十二小節，以兩小節為一句，和中國文章作法「起、承、轉、結」完全一樣。

　　全首歌，實際只得十六句。如果一句五言，八十個字，就是一首歌。

　　這八十個字，以現在的寫詞費計算，最低限度，可收 1,500 到 2,000 港元。（這是所謂 non-refundable advance royalty「不退回預支版稅」。如果這首歌受歡迎，中、港、台都流行，可收的版稅，最高達一百萬港元）。

　　寫八十個字有這麼好的收入，顯見歌詞行業，絕對可以為生。所以我十分鼓勵同學試試。填詞真的是十分容易。有時，隨口就可以把一首歌詞填好。（像拙作《又到聖誕》這首用 *Santa Claus Is Coming To Town* 西方民歌旋律填上粵語歌詞的八九年時事諷喻作品，就是衝口而出寫成。）

七、按譜填詞

　　粵語流行曲作詞人，今天全是採用「按譜填詞」的方法來寫作的。按譜填詞，就是先有了旋律，然後依着樂音，一個字一個字的填上去。

　　這和敦煌曲子詞與宋詞的方法，可說是完全一樣的。

　　在中國歌詞創作鼎盛的地區，只有香港寫詞人，是用這種先曲後詞，把字填進已有旋律的方法進行創作。

　　先曲後詞與先詞後曲，即按寫成的歌詞，創作旋律的方法，哪一種好？這事一直以來，都不乏爭論。我自己認為，粵語流行曲先曲後詞的方法，實際上較為優勝。按譜填詞，不但和宋代詞人方法，一脈相承，繼承了中國韻文和合樂文字的優良傳統，也避免了歌詞創作上常常出現的毛病。

八、「倒字」問題

歌詞中最常見的毛病，是「倒字」。

歌詞是寫來唱的，供聽眾欣賞的。因此，必須聽得明白清楚。看得明白沒有用，一定要聽得出所以然，才算得上是合標準的好歌詞。歌詞的字，配上旋律，字的聲聽不出來，變成了另一個聲，就是「倒字」。

中國上代學人，研究音韻最有成就的，是趙元任博士。據說，趙博士到了中國任何一個鄉下，只需三天時間，用他發明的一套音標，把當地的土語方言標示出來，第四天就可以用當地方言和土著交談。

然而他的詞曲作品，居然在音韻方面，出現不少實在不該出現的問題。趙博士最著名的歌曲作品，是《教我如何不想他》。這首劉半農博士先寫詞，再由趙博士按詞譜曲的作品，膾炙人口，至今傳唱不輟。可是，這首歌，出現了不少「倒字」的問題。

就拿點題的一句歌詞「教我如何不想他」為例吧。用普通話唸，「教我」兩字，一高一低。可是趙先生的旋律，先低後高。唱出來，「教我」聽成「腳窩」。這就是遷就旋律進行，令歌詞犯了「倒字」的毛病。

反而，隨手拿今天任何一首香港粵語流行曲歌詞，每個字，都聽得清楚明白，沒有倒字歪聲的毛病。因此，我個人覺得，先詞後曲的方法，比較不可行。

（今天的粵語流行曲，偶然也會出現「倒字」，例如「皇后大道東」，第一個字「皇」唱成「旺」，就是倒了字。但這事另有原因。作曲人羅大佑是台灣人，廣東話不太靈光。歌是先有命題詞意然後創作的歌，經填詞人林夕向作曲人指出之後，羅兄仍然不改正，因此才出現了這毛病。不過，這是百中無一的例外。）

我認為，按譜填詞，先曲後詞的方法，才是好的歌詞創作方法，比較容易避免歌詞聽不清楚的大毛病。不會像今天中國大陸和台灣流行曲作品，倒字例子，多得罄竹難書。

九、填詞要不要懂平仄？

有人說，填詞要懂得分辨字音的平仄四聲。

其實，這也不需要。懂平仄，也許對填詞會有幫助，但不懂平仄，也可填詞。單靠耳朵聽，就可以完全避免倒字。上面已經提過，歌詞是供人唱，供人聽，而不是供人看的。詞人只要耳朵聽得準確，就可以填。

聽得準確，字配上了樂音，聲調不變，就是填得對。字聲聽出來，變了另一個字，就要換字，換到聽唱準確為止。

舉個例：如果旋律是三個 Do 音。Do Do Do，填上「我愛你」三個字，聽起來，字字分明，那就填準了，全對了。根本不必懂平仄。但如果旋律是 Sol Do Do，填上

「我愛你」，一唱，聽出來成了「鵝愛你」，那麼「鵝」字就要換掉。

所以填歌詞，真的不必懂平仄規矩，自己唱出來聽聽，對錯馬上知道。

十、不懂樂譜也可填詞

另外，不會看樂譜的人，也可以填歌詞。

時下香港的寫詞人，十居其九都不會看譜，但他們照樣寫詞，而且每年創出不少好作品來。他們只是拿着旋律的錄音帶，按着樂音填上字去，一點問題也沒有。

十一、「代字法」

還有個「代字法」。這方法據說是唐滌生先生生前常常採用的。

唐先生不懂看樂譜，但懂粵語的平仄。在填「小曲」旋律時，樂師先把小曲的曲譜胡亂的用合音的字填上，然後再由唐先生自己跟聲換字。

他的名作《帝女花》，《香夭》中用《妝台秋思》樂譜的一段，樂師先把旋律第一句，填上別的字。例如填成「落街冇錢買麵包」之類。他就按每個字的聲，換上平仄相同，但有意思有意境的歌詞。

「落花滿天蔽月光」這名句，就是這樣逐字替代，用「代字法」寫成的。

十二、按譜填詞較易求好旋律

歌曲的靈魂，是旋律。對流行曲來說，旋律動聽與否，十分重要。有了動聽的旋律，再配歌詞，比較容易求得歌與詞兩皆佳妙的作品。

香港作曲家寫流行曲，通常用十個到十一個音而已。用音不多，要創作出動聽而又有新意的旋律並不容易。所以，如果沒有了歌詞的音律規限，創意比較上易發揮些。

中文常用字約三千多個，拿來填詞，比起作曲家翻來覆去都在十一二個音的領域中創作，實際上容易多了。因此先曲後詞的方法，比較容易把握曲與詞並皆佳妙的創作目標，絕對是較優勝的創作方法。

不過，按譜填詞，也有缺點。

十三、按譜填詞的缺點

按譜填詞的缺點，是有時音符已定，而找不到合適的字配音。碰上這種情形，唯一的方法，就是犧牲歌詞來將就曲譜。信口舉個例，如果旋律是：

（A）⁴/₄ ‖ 5 3 5 1 │ 5 - · - ‖

你可以填上「黃飛鴻舞龍」：

⁴/₄ ‖ 5 3 5 1 │ 5 – ‧ – ‖
　　　　　　‧　‧　‧
　　　黃　飛　鴻　舞　　龍

但如果旋律是：

（Ｂ）⁴/₄ ‖ 3 3 5 1 │ 5 – ‧ – ‖
　　　　　　　‧　　　　‧

那麼「黃飛鴻」三字填上去，便變成了「汪飛龍」。這樣自然不行！

所以為了遷就已定旋律，有時不得不改變或放棄原意。這是按譜填詞的唯一缺
點。不過這種情形不常出現。功夫好的寫詞人，往往可以在三千多個常用字中，找
出既合已定旋律，又與心中想寫的詞意相符的適用字來。

十四、認清聽眾對象

因為流行曲是商品，所以填詞人寫作的時候，必須認清商品的對象，知道聽眾的喜
好。論者有時批評香港流行曲詞，太多以愛情為主題。評語沒有錯，的確點出了事實。

但我們同時也要知道，愛情正是青年人最喜愛最投入的事。今天，唱片買家，
絕大多數是青年。對唱片商來說，只有青年才買唱片。於是唱片歌曲，為了追求買
家聽眾共鳴，只好偏重談情說愛。

十五、歌詞不通的問題

不少論者，批評香港的粵語流行曲歌詞不通順。

這是事實，不容否認。這一方面是寫詞人功力問題；另一方面，市場要求也促
使了這現象出現。

買唱片的既是青少年佔大部份，其中還不乏七八歲的小孩子，他們對文字的鑑
賞力不高，對文字水平沒有要求。甚至可以說，根本甚麼是通，甚麼是不通都不大
知道。而且，通不通，他們也不理會。只要歌曲聽得開心舒服，通與不通，全不成
問題。

以市場為依歸，順應買家要求，本是一切商品的行銷定律。流行曲既是商品，
自然也只好如此。市場實際情況是這樣，有時也難怪詞人的創作要求，越來越寬鬆。

十六、令流行曲吸引的好方法

——「開口應」

流行曲這商品，今天在香港市場的平均壽命，是三個星期。有段時期，香港每年出產三千多首流行曲。所以，能夠流行足一個月的，已是超級大熱門歌（super hit）了。

既然歌的壽命這麼短，而競爭又那麼大，要令聽眾歌迷記得一首歌，必須「開口應」。（「開口應」是香港名詞家黎彼得教我的，這詞本是粵劇界術語。黎兄在我心中，是香港最善於反映普羅大眾和草根階層情感的詞友，可說是香港民歌歌詞第一把手，功力非我能及，我對他，衷心拜服。）

「開口應」的意思，是指歌詞第一句十分重要，必須一開口，便馬上抓住聽歌人的共鳴反應。

第一句，不妨和歌曲名字相同。（像雷安娜唱的拙作《舊夢不須記》。）這樣，比較容易令聽眾留下深刻印象。

第一句既然這樣重要，寫歌詞，最好不要用平起法。

十七、力求淺白

流行曲歌詞，必須淺白。最好連三歲小孩都可以瑯瑯上口。所以，平易淺白，越淺越好，像柳永和白居易作品一樣，人人都聽得懂，就最好不過了。

十八、善用俚俗、引起共鳴

流行曲用的語言必須生活化和大眾化，才能引起最廣泛的共鳴。不過，過俗或過雅都不宜。

但究竟甚麼是俗？甚麼是雅？

事實上，雅俗標準，會隨時代而變。時代不同，雅會變成俗，俗又會變成雅。以今天標準，粵劇和粵曲的歌詞是很典雅，很文雅，很高雅的，但時下青年，卻認為聽粵曲「老土」，認為低俗。這是一例。

我個人曾經有段時期，身體力行「不避俚俗」的標準，希望推動粵語流行曲到全口語化的路上。可是後來屢經嘗試，發現此路不可行。

多年前，我在寫《夢斷城西》（West Side Story）粵語版的時候，其中一首歌，特意用「衰」字做主要韻腳，而歌詞全為口語，但現場反應極差，觀眾和聽眾完全不接受，抗拒這本來天天掛在口邊唇上的口語。全口語實驗，可說徹底失敗。

跟着在往後創作流行曲歌詞的日子裏，我逐漸察覺到香港粵語流行曲，已經開始形成了自己的一套文字體系。這體系和今天在香港報刊上所見散文很不同，反而接近當年香港名作家三蘇先生發揚光大的怪論專欄文字形式。

這種文字，人稱「三及第」，是文言、白話、與俗語三結合的文字。既不是純文言，也不全是白話文，用俗語但又經挑選，不是全口語化的一種特別文體。

譬如，「佢」這個粵語第三身稱謂，在粵語流行曲很少出現。寫詞人一寫第三身，必用「他」字代替。「冇」是人人用的口語，但一入歌詞，就變成「沒」。這本來很不適合粵語語法，但卻很多詞人常用。（詞友鄭國江的作品，最多此例。）

這種例子，不勝枚舉，顯見香港的流行歌，實在已在不知不覺間，發展了自己的文體。這種不文不白不口語，又既文既白既口語的文體，香港聽歌人，人人接受，絕少異議。反之，如果走出這約定俗成文體之外的，大家就抗拒。聽眾不接受，一首流行歌便會無疾而終。

所以，寫歌詞必須清楚知道聽歌人的接受程度。他們不喜好的東西，萬難「出街」。商品不能有任何買家不喜歡的東西在其中。所謂生活化、大眾化，其中有個尺度在。必須善用俚語，才可引起共鳴。否則寫了等於不寫。

十九、現代感

寫流行曲的目的，是想歌曲流行。想歌曲流行，歌詞的情感，必須與現代人生活結合，要抓住現代人的感覺。

現代感，要用現代人的字彙和方法來表達。陳言死語，必須摒棄；過時的字，不能用。但怎麼樣才現代？

有兩首外國的流行曲，很能說明現代感的問題。七十年代，美國歌手 Paul Anka 的歌《你在懷着我孩子》（*You're Having My Baby*）就非常有七十年代的感覺。六十年代，避孕丸問世。男歡女愛，已經沒有了懷孩子的問題。但人人避孕不懷孩子的時代，女友居然不避孕，要懷自己孩子，那是愛情之最，愛情之至。這首歌的詞意，不可能在六七十年代之前出現。這種愛情觀，絕對現代。

另一首是八十年代 Madonna 的《彷如處子》（*Like A Virgin*）。女的不是黃花閨女，但和你一起，我的感覺，好像是第一次。公開宣稱自己不是黃花閨女的歌詞，只有在現代才有。從前，哪會有女歌手敢宣諸於口，公諸於世的？

二十、一韻到底

現代詞人，在香港，有些新進的，寫歌詞不用韻。

我自己是贊成用韻的，而且喜歡一韻到底。有些年輕詞人不贊成用韻，認為這是「老土」。我覺得這只是文字功力還沒有到家的藉口，不值一哂。

無可否認，用韻欠自然。但歌詞是韻文，韻文用韻，才有聲音之美。令聽歌人聽歌，心中泛出美的感覺，絕對是大好事。而且叶韻歌詞，容易記得。韻是記憶之助。在歌曲面世不久即忘的今天，更特別重要。中國韻文有優厚的好傳統，繼承這

優良傳統，有很大好處。

不要妄信把沒有功夫說成是「無招勝有招」的「扮野」之徒。不叶韻而聲情並茂的歌曲，至今未見。

二十一、怎樣成為好詞人？

寫詞不是難事。

要成為好詞人，只須對音樂與文字結合有感覺，掌握了文字的表達技巧，多作嘗試，就會成功。初學的，不妨用熟悉的旋律來試填。填得多，錯得多，自然就會填得好。

歡迎你投入寫詞行列。

二十二、補白

很感謝文學與翻譯研究中心劉靖之博士的邀請，讓我有機會跟嶺南學院的同學，歡渡了一個愉快的下午，向他們作野人獻曝式的公開我從事歌詞創作三十餘年的愚者一得。

當天演講，我只寫了個粗略的提綱。對着同學，我直說胸臆，不加修飾。因此當天講詞內比較蕪雜的枝葉，我稍稍刪掉了一些。不夠清楚的地方，也略補回了點。不過大致上說，理據、觀點，都和當日現場同學聽到的，分別不大。

加寫補白的原因，是我有一點想略作解釋。這是同學在聽講後提出的疑問，當時答問沒有提出，是事後向劉靖之博士反映的。這疑問，我想親自作答。

同學問：「為甚麼黃霑那麼強調錢？」

學院的人都是清高的。標明文學與翻譯研究中心的同學更宜如此。不過，寫流行曲歌詞不是搞文學。流行曲歌詞是商品。這是事實。每個從事這工作的人，都十分清楚這事實。當然，商品搞得好，會成為藝術品。不過，這不是寫詞人的出發點。我們寫歌詞，最大的希望是想作品流行。想歌詞成為藝術品的理想，不是沒有，可是卻只是次要。

要搞好商品也不容易。今天，論者對歌詞詬病的評語，不絕於耳，就是明證。不妨坦白說，聽見這些評語，我很痛心。雖然，我未必要負全責，但行家大受批評，忝為同行，自然難免也心中有痛。偏偏，批評又多符事實，這就令我痛上加痛了。

我常常想香港歌詞能更進一境。最好每首作品都有好水準，令大家都不臉紅，大家都引彼此為榮。不過，事與願違的例子很多。所以我想，入了行的既然不爭氣，只好再吸引多些有為青年入行，把不中用不成器的淘汰。這樣，詞作的水平，應該會提高一點吧？

所以，我欣然接受演講邀請，我想通過這次演講，吸引多些有才能的青年，加

入我們這亟需高水準新秀的寫詞行業。進得文學院的同學，對文學必然有或多或少的理想和抱負。清高是必然的了。不清高，搞甚麼文學？但清高方面的教育，自有學院諸位好教授好導師着力，不必我越俎代庖。

所以，我想：如果我可以再從不清高的方面，略加利誘，可能更會雙管齊下，相輔相成，喜收奇效。

這便是我在演講的時候，提過幾次錢和版稅收入的原因。同學畢業後，自然要投入社會工作。我希望他們在考慮搞文學之餘，也不妨考慮一下，用寫詞做專業。今天寫詞界，兼職的多，專注的少。雖然大家都在拿專業酬金，可是全在正業之外的業餘時間才動筆寫歌詞。

也許就是這個原因，我們的歌詞，才會直到今天，還依舊不能更上一層樓。如果多幾位肯天天努力，以寫詞為專業的詞人出現，我們的歌詞或者會真的從商品水平，提升到藝術的高層次，成為香港文學中的一朵奇葩。

假如我在演講中提錢提得太多，有污同學清聽，我願意在這裏向同學致歉。希望同學體諒我為歌詞界引入新血的熱切期望，原諒我在演講中，多說了幾句俗不可耐的過份銅臭話。

內地的流行音樂交流

一九八〇年代之後，改革開放，黃霑跟內地學人時有往還。內地傳統一直側重藝術歌曲，對流行音樂的素質半信半疑。黃霑在內地交流，因應對象，即使主講本地流行音樂，也不厭其煩，對比精緻和流行音樂，並常論斷中國音樂整體發展的走勢。以下兩個發言，有代表性。

前言

非常高興有緣共聚行音樂工作經驗。

這經驗來自實踐那患者之甚。

我是个沒有學過有進過音樂院，也如此，我卻是个從開始到今天，也算且一直沒有間斷。

同時，初除了管弦掊揮樂隊，當音乐云面，算是有了粗淺

流行音樂是什么？

流行音樂是現代的群众音樂。

大群众而寫，也当群众喜爱。

再诓複雜。

可真複雜！

由創作、製作、包裝、到形象、市場

定位，到媒介宣傳、發行推廣，到一定要到國際水平，才可令全球人士一為□個耳聽。

（二）中國的，台灣的，香港的

中國的也好，台灣的也好，香港的也好，

我們直到現在，還沒有打進世界流行音樂團

北原雪汀

「中國流行曲如何走向世界？」（手稿）（節錄），《九四廣東國際廣播音樂博覽會》，1994年11月3日。

〈九四广东国际广播音乐博览会〉

中国流行曲如何走向世界？ 黄霑

（一）

这个题目，答案可以很简单，也可以很複雜。

簡單的，複雜的

先說簡單的。

創出世界水平的流行曲。

到我们有夠水平的音樂，我们自然就會有

全世界的欢迎。

就像馬家軍在田徑賽上，就像中国電影在

国際影展裡。

我对流行音乐的一点经验　　黄霑

（星海音乐学院讲稿文纲）

一九九二年十一月

1. 前言

非常高兴有缘共聚，和大家分享一下我的流行音乐工作经验。

这经验来自实践，不成体系，只是一点一滴肺腑之言之类。

我是个没有受过正规音乐训练的人，从来没有进过音乐院，也没有读过音乐理论，但虽然如此，我倒是个从十五岁拿著入学往录音乐于开始到今天，也算在这行当裡辗过卅多年，而且一直没有间断。

同时，除除了当乐师，还写歌、填歌词，也指挥乐队，当音乐监製。所以对流行音乐的各方面，算是有了粗浅的浸渍。

2. 流行音乐是什么？

流行音乐是现代的群众音乐。

是群众而写，也受群众喜爱。

中國新音樂研討

一九九○年代末，黃霑參加了幾個有關中國新音樂的研討會。他的論文導師劉靖之博士是這方面頂尖的專家，黃同學順理成章，將興趣延伸至此。他不擅長這個範疇，但為文論辯，往往能以自身豐富的創作經驗切入，為討論注入火花。

第六屆中國新音樂史研討會

新音樂創作的回顧與展望
中國新音樂的表達方式、表達能力、美學基礎

日期
1999 年 11 月 25-27 日

地點
香港大學評議會廳
（本部大樓 218 室）

一個樂迷對新音樂的憂慮

黃霑 "請不要審查"

黃霑本.

贊助機構

光華新聞文化中心
Kwang Hwa Information & Culture Center

主辦單位

香港大學亞洲研究中心
嶺南大學文學與翻譯研究中心
香港作曲家聯會
香港民族音樂學會

「一個樂迷對新音樂的憂慮」，《第六屆中國新音樂史研討會》（封面），香港：香港大學亞洲研究中心、嶺南大學文學與翻譯研究中心、香港作曲家聯會、香港民族音樂學會，1999 年 11 月 25-27 日。

博士論文研究筆記

一九九七年開始，黃霑為他的博士研究，勤力讀書，將不少想法和訪問記錄，寫在一本小小的硬皮筆記簿內。以下幾頁是二〇〇二年黃霑訪問國語時代曲大師吳鶯音和姚莉的筆記，論及上海流行音樂工業發展、演唱技巧，和天后排名。部份內容日後化成博士論文「夜來香」一章。

英營音卡土

新世界酒店、

1. 入行
2. 上海
3. 公司
4. 數广
5. 酬勞、
6. 樂師
7. 作曲人

No.
DATE ㄏ.

訪問吳鶯音女士.

新世界酒店4樓 Patio

入行. 9岁 自少愛唱歌
小學 代表比賽 得獎.
黎錦光 "葡萄仙子" 麵

中華教會學校 清心女中
比學校 多唱歌
國立
考音專 媽々反對
婦產科医生代報名考区自己之前.

將专打斷 —
唱紅沒有人唱得起.

"明星" 自光自红 同路 如新
收音机聽来

下課就去託人電台搶直播
找人電台学租时段.

SHAKUNAGE 7mm×22行

说是作广播 24岁才出道.

偶尔读私上大学 高中毕业联合家(18岁)

教 英文 唱歌. 小学教过.

8岁. 学6年琴. 5年级同时. T年4-5 pm

电台招唱歌. 每周六一小时点音节目
后来晚上有 （半小时唱歌.
流行曲排. 半小时故事)

(3000千报名. 找100人).

国际"马路R使" 姚新"攻瑰攻瑰动生衔"
白驹"小曼俗".

1次挑10. 10挑1. 一一中选.

2次大戟"大上海电台" 外白渡桥

聽众 点唱 20岁. Sat & Sun 很鸣才回
2~9 pm.
21岁结婚. 去电教去.

No. (3

DATE

唱十去到 24岁. 朋友.

南国酒家. 考. 唱 的. "芳竹作"

6.5 12/1·35/6.5 2.5/5（旋律告出队）

（5千人）

一 唱台下窜找事.

（闽金考、敌出（雨方多一个月）

→ 唱报（四万多一个月）

一个星期后上班（毕

唱不到一个月）.

铜饭店. (8方一个月）

出队 旋律告出队.（最好）

白俄乐队.

些东人中国乐队（陈鹤）

响队 9千人 （最四千人）

（最争11人）.

SHAKUNAGE　7mm×22行

No.

DATE

No. Y-1
DATE 22/6/2002

姚莉女士訪問

富臨分酒家 1:00pm - 3:15pm.

姚莉 祖鲁 81岁 (与吳鶯音同年)
(本名姚秀雲) 字蘭、袁家
15岁成道 16岁签"仙樂斯"至20岁.
(4年)
子岁"玫瑰玫瑰我愛妳"
为女弟6節目(業餘)擔播音,后受蘭試.
20岁后到"揚子舞廳"唱剧 24岁
25岁結婚. "宣相思"成名. (see p.47.
"上海老歌名典"

950来港. 姚敏 1948 来港.

仙樂斯"姚莉每月十餘大淨(表哥)

所有姚敏给陳歌辛及嚴錦光.

上海"百代"(1)姚錦光(2)陳歌辛
(3)嚴華 (4)李厚襄.
(拉丙)

Y-21

新电后...章月娟清，成唱锺情电影
"狄花口"。

Hit 排300一首，每部有六七首歌

姚敏是歌唱片红，也投资拍"起造...c
姚新业上镜。

姚没作风，学 Patti, Page

犹可以图脸去对意，模做。
后觉图家蒂实，石据改歌路。
不喜唱黄梅调，喜细曲裁。

姚敏缘了"琵琶记"比宪，梫...
遂敏之新姐有给人知路，

...仙乐斯"锺琳诶是 Loving Samov

No. ㄚ－3
DATE

出隊石是詐人。約 8 9 人。

莉姐很律速，她這當年論排名，並

沒固礙章1，由此葉二，季青崗第3，

地只能排色第四。

博士論文選輯

黃霑的博士論文，成於二〇〇三年。最終成果，他本人不太滿意。不少該寫的，他說，都沒有好好寫出來。雖然如此，直至今天，他的論文仍然是研習這個課題必讀的參考。

今天重讀，這份論文確有特色。它是一份如假包換的社會學論文，強調看歷史要有角度，分析文化要有理論。以下輯錄了論文的第一章「導論」，開門見山為研究設下理論框架，將論文的主旨，確定為回應法蘭克福學派對大眾文化的批判。第二章「夜來香」是全本論文的精髓。

香港流行音樂在一九七〇年代中崛起，邁向黃金年代，然後衝出本土，成為全球華人的普及與文化。不少人忽略了，這個奇蹟的基礎，其實在戰後二十年間慢慢形成。「夜來香」一章重寫這段歷史，將當中淹沒了的人和事，重新浮面。其中有關上海洋場和上海時代曲作為中國摩登的前哨，描寫尤其深刻細緻。

Abstract of the thesis

THE RISE AND DECLINE OF CANTOPOP :
OF HONG KONG POPULAR MUSIC (1949 - 1997)

粵語流行曲的發展與興衰：
香港流行音樂研究（1949 - 1997）

submitted by

WONG JUM SUM

for the degree of Doctor of Philosophy
at the University of Hong Kong
in May 2003

粵語流行曲的發展與興衰：
香港流行音樂研究
（1949-1997）

⊕ 第一章節錄
⊕ 香港：香港大學
⊕ 2003

第一章
《導論》

（A） 引言

　　流行音樂，是香港普及文化極重要的一環。論影響，香港流行音樂幾乎無遠弗屆，而且範圍深廣得超乎尋常。全球華人觸及之餘，連非華人如泰人，如馬來西亞人，也受到不同程度的影響，很多時候，凌駕電影、電視，和文字作品之上。在 90 年代之前，此地學術界對香港流行音樂從來少予重視。只有偶然出現在大學學生刊物的一二文章，會論及流行音樂[1]。到 1991 年十二月，香港大學亞洲研究中心舉辦了「香港文化與社會」研討會，香港流行曲才第一次在學術殿堂，有文化學者參加討論[2]。跟着，學術界對香港流行歌曲研究日漸增多，但似乎多數討論，環繞在歌詞文本的研究，一本究本探源，闡述香港流行音樂發展的學術論文，仍然沒有出現。本文作者，從 1953 年左右，即開始參予香港流行音樂的製作和創作，親歷香港流行曲的幾個不同階段，因此希望可以雙管齊下，既從社會學文化研究各家方法，探討這些普及文化作品的影響，也可以配合本人從事行內工作數十年積累的知識和資料，作出些相輔相成的研究，令史實夾敘夾議，而議論中又有實例佐證。

　　探討香港流行音樂的時機也非常恰可。香港 97 回歸，令學術界興起了一系列的「香港本土意識」和「文化身份」研究。在 1997 前後，出現成績頗佳的學術論文，其中不少涉及香港流行文化，正好輔助了本文作者這方面的不足，大大豐富了本人的理論基礎，也為這小研究，提供了各種可靠數據。

（B） 定義

1.「流行」的定義

　　英國社會學家威廉士（Raymond Williams）認為「流行」（popular）一詞，至少有四個通行意義：第一，泛指大多數人喜歡的事物。第二，指不在「精英」或「高

尚文化」之列，質素比較低下，價值不高的東西。第三意思，是故意贏取大眾歡心；有「譁眾取寵」味道。最後的意思，是大眾為自己個人所做的事[3]。本文作者認為，用這四個意思來看「流行音樂」，的確非常適合。連「譁眾取寵」也適合之至。因流行音樂正是想吸引大眾，時常刻意譁鬧一番，來喚起注意的。

2.「香港流行音樂」的範圍

本文所謂「香港流行音樂」，另有些範圍限制：

（i）香港人製作和創作。

（ii）灌錄成唱片，作為商品出售。

（iii）為人提供娛樂。

（iv）可供伴舞。

（v）有歌詞可供一般人歌唱。

因此，在學校傳授的歌曲即使十分流行，也不在本文討論之列。芭蕾舞曲也不在其中。流行曲的伴舞對象並不是受過嚴格訓練的舞蹈家，因此節奏上不能太多快慢變化[4]。沒有灌成唱片作商品出售的宣傳歌曲，亦不在研究範圍。反而與商品關係密切的廣告歌曲，因為時常對流行音樂創作構成影響，卻破例列入作分析之用。

（C）流行音樂研究

學術界至今仍有大部份學者，反對在大學裏正式研究流行音樂。理由不少，大致可歸統為下列各點：

第一，認為流行音樂不嚴肅，也不是藝術。第二，認為流行音樂商品化，限制了創作。第三，流行曲不像正統音樂那麼具學術研究價值，將流行曲列入學術研究課程，會令學術圈標準下降，地位低落。第四，是時代的歧視。時代太接近，不見其價值[5]。

流行音樂，的確是為聽眾提供娛樂。大部份人聽音樂的習慣，根本不追求嚴肅。據蒙特利爾大學音樂系主任菲立德嘉（Philip Tagg）的統計[6]，現代人每天平均有三個半小時會和音樂接觸，而接觸的又大部份是流行音樂。從人類學和社會學看，單是比重已經有研究的價值。何況，嚴肅和藝術的等號不是絕對。一個流行音樂人，雖然未必有過嚴格的學院訓練，但真要達到聽眾接受的一般水平，也要花一段為期不短的浸淫，絕非外間所誤解的一蹴而就。

至於商品化問題，研究古典音樂史的學者，近年發現了不少資料，證明貝多芬、莫札特諸人，當年都十分着緊市場需要，和對所得酬勞斤斤計較[7]。認為古典音樂家就沒有把作品「商品化」的是研究不深，資料未足的誤會。音樂學人陳守仁說得好：「我們可知道在創作上，作家根本無法享有百分之百的自由。真正偉大

的作家，是雖在限制之下，都能創作出富有新意及個人風格的作品[8]。」

流行音樂不斷發展，日新月異，將其建制化，很多困難。但這困難和流行音樂
的社會價值與研究價值無關。「已古者即謂其文，猶今者乃驚其質」正是一種偏見[9]。

（D）　本研究所用方法

本文作者，從 1998 年開始，便旁聽本校社會學系的「大眾傳播與社會」（Mass
Communication and Society），和 2000 年的「香港普及文化」（Hong Kong Popular
Culture）課程。在熟習了社會學者和文化研究理論之後，就試圖將這些外國和本地
理論移用來分析香港的流行音樂。但在嘗試過程中，發現外國社會學理論，一到時
地不同的香港，就不太適合。終於改變方法，採用合適的外國理論，加上本地學者
的研究，再大量的訪問香港流行曲樂人，包括幕前幕後的工作者，並配合作者多年
來收藏的凌散文字資料，組織拼合，重新整理。當文字資料出現疑點，即用訪問來
協助澄清。反之，口述資料有時陷入記憶之誤，則用文字資料反證。總之，力求準
確，窮追不捨。

在評論歌曲旋律，歌詞文字或編樂方式，本文作者必須承認，美學標準，歸根
究底，純為個人偏好，因此主觀成份，在所難免。

音樂研究，人類剛剛起步，所知甚少，仍在「知其然，不知其所以然」階段。
音樂令人感動，也令人震撼，有時亦令人煩擾。既可以啟發思維，也能帶來喜悅
和娛樂。但為甚麼會如此，我們仍未知道。聲音不同高低、長短、快慢，音色的差
異，都會觸發我們腦袋不同活動，其中原因，仍待各學科的專家和科學家一起聯手
研究。本文作者熱切期待學術界能剖析音樂奧秘的一天降臨。

（E）　分期問題

本研究把香港流行曲的發展，按其情況，分為：
（1）《夜來香》時代（1949 – 1959）
（2）《不了情》與《綠島小夜曲》時代（1960 – 1973）
（3）《我係我》時代（1974 – 1983）
（4）《滔滔兩岸潮》時代（1984 – 1997）

每段時期，長短不一。第一分期由 1949 年中華人民共和國成立，大批上海音樂
人南下香港定居開始，一直經過國語時代曲在香港生根，逐漸「港化」，到邵氏兄弟
電影公司在港設廠，掀起黃梅調與「港式時代曲」之前止。稱之為《夜來香》，有「夜
上海」來到香港的含義。第二期由 1960 到 1973 年，是「港式時代曲」興起，與台灣
時代曲後來在港流行的一段時期，「港式時代曲」的最佳代表，是王福齡譜陶秦詞的
《不了情》；而《綠島小夜曲》是周藍萍名作，此曲香港曾改成粵語《友誼之光》，人

人會唱，但在台灣，卻多年成為禁歌。這也反映了香港歌曲後來流行台灣的一種微妙背景。第三段分期，由 1974 年顧嘉煇曲、葉紹德詞、仙杜拉唱的《啼笑因緣》面世開始，到 1983 年，紅磡的香港體育館落成，令「演唱會文化」興起，促成本港粵語流行曲進入空前旺盛階段之前止。稱之為《我係我》，因為香港本土意識，在這時期確立，所以摘用《問我》一句結語歌詞，以名這個香港流行曲找到自己聲音的年代。第四時期，1984 年開始，中國開放，香港歌在中央台春節晚會出現，「紅館」建成，香港變成海峽兩岸最能自由表達的華人普及文化重鎮，港產流行曲開始傳遍海外，連最不可想像的「非粵語地區」，也有人學唱香港的粵語歌曲。然後，兩岸潮來潮去，香港音樂工業由盛而衰，內憂外患，令港歌光芒黯啞。而恰好這由高而低的轉捩，正在 1997 年，真是適逢其會的巧合。《滔滔兩岸潮》是香港流行曲《笑傲江湖》的一句，正好描述了這時代的波濤澎湃，令人身不由己。

踏入 1998 年，香港流行曲市場，更形萎縮，唱片行業完全改變運作方式，但已不是本研究範圍之內。

本研究在時間上，由 1949 到 1997，長達 48 年，以北京天安門廣場響起《義勇軍進行曲》始，以香港金紫荊廣場響起《義勇軍進行曲》作結。研究的歌曲極多，不能詳細一一深入，只能提綱挈領，由一斑管窺，希望可以概括整體全貌。

（F） 淺論「法蘭克福學派」

研究普及文化而涉及流行音樂，不可不從「法蘭克福學派」（Frankfurt School）開始。該派領袖人物阿當諾（Theodor W. Adorno）1941 年的一篇〈論流行音樂〉（"On popular music"）[10]，時至今天，已經過了六十餘年，但每冊文化研究或流行音樂研究的學術論著，都仍然不得不一提這位普及文化研究先行者的鴻文，顯見其影響之深。所以在本研究開始之初，就有一談的必要。雖然，正如香港文化研究學者梁秉鈞（也斯）所說：

「面對香港這樣複雜的文化現象，運用西方流行文化的評論方法，既可能有幫助，亦會有差隔。不管是班哲明對複製科技帶來進步的樂觀，或是亞當諾對現代主義藝術難以被消費的寄望，或法蘭克福學派對文化工業的整體批評，移用到香港的脈胳來，恐怕都未能完全通用[11]。」

可是，「他山之石，可以攻錯」，如果我們吸收了這個又稱為「批評學派」（critical school）的論據和其批評者的論點，再配合香港資料如香港流行曲創作及製作過程，與此地社會文化特色，未嘗不可整理出一些比較客觀而且合理的正確觀念來。這樣，總比一下子完全否定流行文化的價值，來得公正。

「法蘭克福學派」思想，溯源馬克思（Karl Marx）。阿當諾和他的同路人如馬高士（Herbert Marcuse）等對古典音樂及文學有極高評價，但對普及文化的流行音樂，就態度悲觀。阿當諾和霍克海默（Max Horkheimer）認為，製作普及文化的「文化

工業」（Culture Industry），只追求利潤；因此利用流水作業的生產模式，大量生產，令文化再無自主（loss of autonomy）。大眾以為生活豐盛，其實卻由「假意識」（false consciousness）操縱。他們的論點，以「精英主義」（elitism）為立場，導致了英美學人的不滿。1944 年，拉沙非諸人（Lazarfeld, Berelson & Gaudet）已有《眾人之選》（The People's Choice），扭轉「法蘭克福學派」看法。拉沙非在 1955 年，再進一步，發表《個人影響》（Personal Influence）一書。綜合兩書論調，就是大眾並非孤立無援個體，他們接收資訊，有各種不同的「意見領袖」（opinion leaders）作為訊息過濾與緩衝，不至於全無選擇的接受大眾文化傳播或宣揚的訊息。

到 70 年代，又有傳播學者，賀爾（Stuart Hall）領導的「伯明罕學派」（Birmingham School）的崛興。他們認為資本家，即使擁有傳媒，亦未必可以直接影響普及文化的內容。他們覺得受眾（audience）不一定成為意識形態的奴隸。普及文化，基本上是意識形態的戰地（site of ideological struggle）。社會各階層，都爭相把自己的意識，灌注其中，所以主流意識（dominant ideology），未必會為群眾信服 [12]。賀爾諸人，又引用意大利葛蘭西（Antonio Gramsci）的「霸權」（hegemony）理論，來剖析英國如何利用傳媒，建立主流意識。這理論後來發展到希迪治（Hebdige）的次文化（subculture）論點，認為青年人粗言穢語，行為不檢，是用符號反抗建制。

這些理論，各有立場，各有論點，真是莫衷一是。不過「法蘭克福學派」的悲觀指責，到此已幾乎潰不成軍。但因為「精英主義」思想，仍然在學術圈中，有頗為人多勢眾的支持者，因此本研究在後面，仍要提出「法蘭克福學派」論點來分析討論。

註

(1)　中文大學音樂系的陳守仁和勞偉忠曾在 1980 年的《中大學生報》發表過〈粵語流行曲綜論〉，算是唯一比較全面研究香港粵語流行曲的學者文章。見陳守仁、勞偉忠（1980）〈粵語流行曲綜論〉《中大學生報》第十二卷，第五期，總第 97 期，十月，頁 50-57。

(2)　參考冼玉儀（編）（1995）《香港文化與社會》香港：香港大學亞洲研究中心，所收論文，即為當年研討會上宣讀文章。

(3)　Harrington, C. and D. Bielby (eds.) (2001) Popular Culture: Production and Consumption, Malden, MA: Blackwell, 頁 2，引文。中文為本文作者所譯。

(4)　梁寶耳（1992）《流行曲風雲錄》香港：百姓文化事業，頁 2-3。

(5)　陳守仁、勞偉忠（1980）〈粵語流行曲綜論〉《中大學生報》第十二卷，第五期，總第 97 期，十月，頁 50。

(6)　根據 Philip Tagg 在香港大學的講座筆記，Tagg, P. (2003) The Institutionalisation of Popular Music Studies: Progress or Falsification?。

(7)　Matthews, D. (1987) Beethoven, London: J.M. Dent & Sons, p.30.

(8)　同註（5）。

(9)　陳守仁、勞偉忠（1980）〈粵語流行曲綜論〉《中大學生報》第十二卷，第五期，總第 97 期，十月，頁 51。

(10)　Adorno, T. (1990) "On popular music"，原文註 1, in S. Frith and A. Goodwin (eds.) On Record: Rock, Pop, and the Written Word, New York: Pantheon Books, 頁 301-314。

(11)　梁秉鈞（1995）〈在雅俗之間思考香港的文化身份〉，載冼玉儀（編）《香港文化與社會》香港：香港大學亞洲研究中心，頁 121。

(12)　張志偉（2001）〈普及文化研究簡述〉，載吳俊雄、張志偉（編）《閱讀香港普及文化 1970-2000》香港：牛津大學出版社，頁 74-85。

粵語流行曲的發展與興衰：
香港流行音樂研究
（1949-1997）

⊕ 第二章節錄
⊕ 香港：香港大學
⊕ 2003

第二章
《夜來香》時代（1949 – 1959）

（A） 一九四九年的香港

1949 年的香港，人口大約一百八十萬左右[1]。絕大部份是廣東人，俗稱「廣府話」的粵省方言，是他們的日常用語，也是大多數人懂得的唯一語言。因此，那時候在香港流行的音樂，是俗稱「大戲」的傳統粵劇和粵曲。

香港向來是傳統的粵劇重鎮，一直和廣州分庭抗禮[2]。既是戲班的集散地，也是紅伶聚居的地方[3]。因此，香港人對粵劇與粵曲的喜愛，根源深遠。連後來的粵語流行曲，也免不了受到影響。不過，在中國，上海製作的國語時代曲透過唱片發行和各地廣播電台的傳播，幾乎無處不在。香港也自然跟着大潮流。所以即使多數香港居民，聽不懂國語，香港電台播出的國語時代曲，仍然不時入耳[4]。

是年三月，香港電台之外，更多了個娛樂節目供應系統：「麗的呼聲」[5]。這個收費的有線播音系統，每天早上七時至午夜十二時，不停在藍色電台（英文）及銀色電台（中文）播放。藍色電台的主要節目之一，是播送歐西流行曲。這當然只是專為懂英文的小眾而設，但卻在不知不覺間，漸漸形成了不可忽視的影響力。在後來的歲月，成為英文書院中學生極為歡迎的娛樂，變成粵劇、粵曲、國語時代曲等潮流以外另一個重要的音樂細流，也為七十年代興起的粵語流行曲潮流，暗地裏奠下基礎。

因此，在 1949 年的香港，市民耳中所聽，是華洋雜處，國粵英間歇互響的樂聲，充份反映了香港這城市的特色。當然，在那個時候，沒有人可以預料到將來的香港，竟然會變成中國流行音樂的重要中心；創作和錄製的音樂，影響會無遠弗屆；不但衝出方言地域規範，還在全世界各地，成為華人普及文化的強大力量。但一切令香港走進未來的各種因素，實在正是這個時期，已經開始慢慢形成。

這些因素，包括社會、經濟、政治和地理成因。

1949 年之前，香港雖然是英國殖民地，中國人卻可以自由進出，全無限制。而且因為海、陸、空交通發達，事實上，來往香港處處通行無阻。但隨着中國大陸形勢急速變化，局勢已有不同。香港政府，在該年三月，將原來在馬來亞駐守的啹喀

兵團，急調香港，協助防守任務，又擴充警隊，及建立香港防衛軍[6]。而且又實施「1949 年移民管制條例」，管制非本港人士來港，離港和在港活動，更實行「香港身份證」制度。同時亦在立法局通過「1949 年驅逐不良份子出境條例」[7]，等如關閉了向來敞開的自由港大門。令本來和中國大陸地理上相連的城市，有了限制出入的關卡，硬生生地把香港和中國本土，分割了出來。後來，香港市民形成「本土意識」，這一年的港府政治措施，實在是肇始的遠因。

不過，把香港和中國大陸割離，在經濟上，對香港極有好處：香港馬上變成了中國資金的避難港。根據元邦建編著的《香港史略》所載：

「8 月，廣州解放前夕，一批資金流入香港。11 日一天統計流入香港澳門的黃金達二萬兩。一周來已共五、六萬兩[8]。」

同時，香港也成為大批酷愛自由，不願依附任何黨派或政治思想的中國人的理想天堂。此後多年，大批難民，翻山越嶺，涉海潛洋，冒着生命危險，離鄉別井，排除萬難，千方百計地進入這個托庇在英國保護傘下的小島，成為居民。

1949 年，對香港來說，是重要的年份。對香港流行音樂而言，是年是分水嶺。香港樂音，從此以後，開始找尋自己的聲音。

對中國人來說，這年是中華人民共和國建國之始。無論政治立場與傾向如何，這件大事，強烈而深遠地影響了我們。十月一日，天安門廣場樂聲響起，揚聲器以高昂響亮的音量，播出了《義勇軍進行曲》。這首新中國的國歌，作詞的是田漢，作曲的是聶耳。作品本是電影歌曲，是電通影片公司 1935 年攝製的《風雲兒女》主題曲，這首歌「在號角聲的導引下起唱，較好地把由長短句組成的歌詞處理成節奏明快有力的進行曲，具有高昂的時代激情和雄偉的民族氣魄」[9]，面世後就很受歡迎。

決議用《義勇軍進行曲》為國歌，根據《新中國史略》的說法，是中國人民政治協商會議在 1949 年 9 月 21 至 30 日會期中決定的。當時的決定，是「中華人民共和國的國歌正式制定前，以《義勇軍進行曲》為國歌[10]。」按這條記述看來，似乎決定是權宜的，臨時性的。但一直以來，這權宜的臨時決議，沒有人正式提出更改。中國文化大革命期間，雖然曾有「集體創作」的新歌詞面世，卻沒有通行。後來更少見提及。於是此曲一直沿用至今。近年即使不乏批評，說歌詞的「戰鬥性」略嫌不合時宜。但評者自評，更改國歌的提案，始終沒有人在正式會議上提出，成為議案商討。

聶耳這位不幸英年去世的作曲家，在世時雖屢在流行音樂組織如聯華影業公司音樂歌唱學校（原「明月歌劇社」），或百代公司任職，但他對「流行俗曲」，卻深心不喜。

他在〈一年來之中國音樂〉一文裏說：「流行俗曲已不可避免地快要走到末路上去了，高級的音樂已在逐漸引起社會人士的注意[11]。」

不過，話雖如此，單從曲式，和聲進行，和旋律結構分析，卻實在看不出聶耳的作品，和他深切痛恨的「流行俗曲」，有甚麼音樂上的顯著分別。劉靖之教授著

《中國新音樂史論》第三章〈「五四時代」的新音樂〉對這個問題有精闢的分析，於此不贅[12]。

　　「流行俗曲」在新中國，不但不再流行，而且，萬難立足。於是「流行俗曲」率眾南下，作曲人、寫詞人、音樂人、歌星紛紛渡過深圳河來到香港。香港，在一夜之間取代了上海，成為國語時代曲的新根據地。

　　在未分析香港音樂怎麼樣在 1949 年後接收了上海的創作和演繹人材，而製作出港式「國語時代曲」之前，也許應該回顧一下從前的「時代曲」是如何在上海興起的。

（B）　四九年前的國語時代曲

　　二十世紀三十年代的上海，已經有了近百年的租界發展。作家陳丹燕在《上海的風花雪月》說：「小河子變成了大馬路，搖櫓而來的寧波少年成了大亨，歐洲人在外灘掛出了一條橫幅：『世界有誰不知道上海？』那中國人的產業、商業、工業全面發展起來，南京路上的四大公司超過了外國人的百貨店，四處燈紅酒綠，欣欣向榮，大興土木，上海在那個年代成為世界級的城市[13]。」

　　在這個中國的世界級城市，伴着燈紅酒綠的，是不輟絃歌。上海的音樂品種，可以說包羅萬有。古今中外，全部聚匯於此。既有崑曲、京劇；復有彈詞、越劇；還有歐洲古典和美國爵士。而且人材濟濟，水準極高。像崑曲的俞振飛，京劇的麒麟童（周信芳），彈詞的范雪君[14]，都是這些傳統中國戲曲與地方音樂的表表者。至於西洋音樂方面，上海的工部局樂隊，水準居全國之首[15]。而爵士音樂，也有各俱樂部與舞廳樂隊，領導風騷[16]。

　　但影響全中國的，卻是在這時期輕輕地開始的一種新聲：時代曲。這是中國的音樂新品種，摒棄了中國戲曲音樂的全部舊傳統，改用國人從前幾乎完全沒有聽過的自然發聲方法來唱。並以西洋和聲方法，配合歐美流行的舞蹈節奏，用西洋樂器和偶一採用的中樂伴奏[17]。這種新聲，旋律和歌詞都平易近人，一聽就懂，而多聽幾次就已經瑯瑯上口。於是人人傳唱，在國民耳中心底，一下子便生了根，成為新時代新生活不可或缺的一部份[18]。

　　研究中國流行音樂的論者，大都認為這種由上海發祥的國語時代曲，是由當年大名鼎鼎的黎錦暉和他一手創辦的明月歌舞團開端的[19]。第一批國語時代曲作品，正是黎錦暉作詞作曲的《毛毛雨》（1927），《桃花江》（1929），《妹妹我愛你》（1929）等歌曲。其實，黎錦暉早期作品，並不是《毛毛雨》或《桃花江》一類後來被批評家評為「靡靡之音」的作品，而是專為兒童寫作的兒童歌劇。這位 1891 年出生的音樂天才，在青年時代便非常醉心音樂，認為中國的新音樂，應該和當時的「新文學運動」相配合。他和陳獨秀在「五四運動」前提出的文學革命主張呼應，認為音樂的新路向，應該反對封建，從新創造出與時代配合的內容[20]。

　　基於這些信念，這位自少就學過古琴與國樂彈撥樂器，又研習過西洋音樂理論

的湖南音樂家，從民間音樂和地方戲曲如湖南民歌、湘劇、花鼓戲、漢劇、潮州音樂裏面汲取養份，寫了二十四首兒童表演歌曲和十二部兒童歌舞劇。這些作品，在全國各地，大受歡迎，影響深遠[21]。

黎錦暉的歌曲作品，大部份旋律接近民間小曲。像《毛毛雨》，實在和中國民謠風格，全無不同；在中國耳朵聽來，十分容易產生共鳴。這首旋律進行簡單而躍動，既易唱又易記。

歌詞用字更樸實而直接。像——

「小親親，不要你的金，

小親親，不要你的銀。

奴奴呀，只要你的心！」

全部白描，一語道破。《梁山伯與祝英台小提琴協奏曲》作者陳鋼教授在《上海老歌名典》評述這首名曲的曲詞，也忍不住讚嘆：「這種精神，至今尚難能可貴[22]。」

《桃花江》是黎錦暉1929年在南洋寫的作品。因為明月歌舞團的巡迴表演，出了經濟問題，全團滯留異地，進退維谷。無可奈何之際，黎氏唯有創作樂音，售與上海音樂出版商，換取盤川解困。這首歌，後來被評為「迎合市民口味」[23]、「軟豆腐」、「香艷肉感」、「一塌胡塗」[24]。更有甚之的，還認為是毒害兒童的「海洛英」[25]。但如果平心靜氣，單從旋律和歌詞來分析，就會覺得這些清教徒式的評論，未免過於苛刻。

《桃花江》的旋律，用的是中國人一聽就覺得親切的五音音階寫成。全曲用小快板，　/4的節奏，輕鬆得跳動有緻的伴奏，令人不禁身隨樂動。編樂尤其出色。無論是歌曲開頭的引子（introduction）旋律精彩得很，連樂段結尾的對位樂句（riff）也真是一聽不忘。所以聽眾一聽就愛，由首播後到今天，依然風靡[26]，實在是國語時代曲中經典傑作。歌詞也極盡佻皮之能事。「桃花江是美人窩，你比旁人美得多」，實在等同白居易「三千寵愛在一身，六宮粉黛無顏色」的廿世紀版本。「我一看見你，靈魂天上飄」，亦與《西廂記》張生的「靈魂飛去半天」，異曲同工[27]。

以今視昔，如果撇開了當時因為政治原因，或「寬於讚己、嚴以責人」的自私批評態度和保守封建的冬烘衛道眼光看黎錦暉作品，我們不能不佩服其得風氣之先。無論創意、取材、用字、選音、挑節奏、編樂譜，他都走在時代前頭，難怪數十年後，識者一致推他為「中國流行音樂鼻祖」[28]和「國語時代曲之父」。而且可貴的是，他的作品，歷久常新，經得起歲月的考驗，即使在廿一世紀，仍然悅樂迷耳朵。

當然，一個黎錦暉開了風氣，如果後繼無人，國語時代曲也未必可以在上海生根並且傳遍全國，人人誦唱。但1949年前的上海，實在是得盡天時地利人和。所以難怪上海會成為中國新聲的發祥地。

（C） 天時地利人和的上海

　　早在十九世紀中葉，隨着租界的開闢，和商業的興盛，上海很快便成為「洋樓聳峙，高入雲霄，八面窗櫺，玻璃五色，鐵欄鉛瓦，玉扇銅環，其中街衢弄巷，縱橫交錯」的國際都會，「店舖林立、貨物山積」[29]，而且引進了自來水、電燈、電話、電報、電影和電台等種種代表着西方近代物質文明的城市公用設施和娛樂媒體[30]。上海逐漸變成民生條件最追得上時代的中國城市。

　　到了二十世紀辛亥革命之後，滿清帝國被推翻，上海就更肆無忌憚地現代化和洋化起來。黃浦江邊，出現了芝加哥學派的哥德式建築。一幢綠色銅瓦裝飾的花崗石大樓，是英國猶太人沙遜在此地賣鴉片發了大財之後，向世界展示光榮和傲氣的代表作。這幢當時被稱為「遠東第一樓」的建築，是亞洲在第二次世界大戰前最豪華的大廈。那個時代的名人，像英國的大文豪蕭伯納（George Bernard Shaw），美國電影大明星卓別靈（Charlie Chaplin），中國的魯迅、蔣介石、宋慶齡，全在那黃銅鑄造的旋轉門中進出。而高樓廣廈之外，上海還有浪漫的歐陸情懷。法國梧桐的葉子在租界的街道上迎風而舞，令上海變成「東方的巴黎」（Paris Of The East）[31]。

　　這個十里洋場的中國花都，在蓬勃無比的工商業支持之下，娛樂事業，獲得空前的發展。紙醉金迷，衣香鬢影的銷金窩林立，上海在霓虹燈的耀眼輝煌裏，化作二十四小時不停運作的「不夜城」。

　　對音樂人來說，這個有「冒險家樂園」之稱的東方城市，吸引力簡直比巴黎還要強勁。外國爵士樂師，紛紛越洋而至。他們認為上海已成「亞洲爵士樂之都」（"Jazz Mecca" Of Asia）[32]，既多工作機會，又受當地人歡迎尊重，可以為他們提供在自己本國未必輕易找得的多采多姿生活。所以，在二十世紀二三十年代來滬的外國樂師，多達五六百人[33]。他們來自美國，來自菲律賓，也有來自俄羅斯。演奏各樣樂器的都有，風琴、鋼琴、小號、伸縮喇叭的佔大多數。而特別的是夏威夷結他。這個夏威夷樂器，本來在純正的爵士樂中，較少採用。但在上海，卻十分流行，夜總會或舞廳裏，由樂隊領班作夏威夷結他獨奏表演，是很能吸引樂迷入場的特備節目[34]。這倒真是上海自己獨有的特色，端的別地少見。

　　上海能成為「東方爵士樂之都」，而後來又帶領全國成為國語時代曲的始創地，重要原因，是因為這城市很恰巧地配合了時代的發展。

　　一個時代有一個時代的聲音。任何品種的音樂，無論多麼受歡迎，過了一段日子，受歡迎程度便自然而然的轉弱。這裏面的原因，十分複雜，既有人類行為因素，也有社會環境變遷，需求不同的理由，還有音樂心理學上的問題。這一連串的課題，至今只是「知其然」而「不知其所以然」，箇中原故，尚待各學術領域學者分工努力研究。

　　但人類不時要求「新聲」的現象，是可以肯定的。這也許是隨着人類不停進化和社會組織持續變易的必然現象，總之進入二十世紀的中國人，的確到了「人心思變」

的時期。

變易也切實在進行。1911 年十月的辛亥革命，令中國人剪除了辮子，進入了一個沒有皇帝的年代，生活自然要隨之而改變。即使不再訴諸槍炮暴力來推翻甚麼，至少在習慣上，也要轉換一下，才可以適應新時代吧！

二十世紀初剛剛發生過的「五四運動」，不但推動了中國文學的大革命，對中國音樂的新發展其實也有很直接的影響。至少這潮流促成了中國新音樂起步。這起步點，本在北京。北京大學校長蔡元培支持留學日、德回來的音樂家蕭友梅，在 1922 年十月，開辦北京大學音樂傳習所。本來，蕭友梅很有抱負和理想，可惜一年之後，北洋軍閥干涉「北大」行政，蔡元培辭職，蕭獨力支撐了五年，終於傳習所被北洋政客劉哲下令改組大學，並以「音樂有傷風化」及「浪費國家錢財」為理由停辦，才無法不黯然離京赴滬，另作籌謀[35]。

上海由於有租界的庇蔭，向來風氣比北京開明開放，加上不久之後北伐成功，瓦解了軍閥勢力。蔡元培獲任命為大學院長，再支持蕭氏在上海創辦了第一所中國的音樂院「國立上海音樂院」。於是中國的音樂中心，自此從北京轉移上海。此後數十年，這所音樂院成為中國音樂教育的基石，和音樂界的「少林寺」，培養出人數眾多的新音樂人。國語時代曲的作者，便有不少出於門下。而其他的，也免不了受到這所後來俗稱為「上海音專」的音樂院影響[36]。

而到了 1937 至 1945 年的八年抗日戰爭期間，上海因為是外國租界，即使在全國戰火漫天、烽煙四處、流民失所的苦難歲月裏，竟然得免炮火轟炸。市民躲在租界的蔭護之中，居然可以避免了顛沛流離、忍辱偷生。這是上海的特殊歷史送給這城市的禮物。不過「不知亡國恨，猶唱後庭花」的心情和壓力，難為外人道。在四周被日軍包圍，變成了孤島的地方，上海人的悶鬱和痛苦，在戲劇和歌曲找到了宣洩的渠道。一切表面看來歌舞昇平的作品，在歌詞背後，其實暗藏了不少一時之間難以看出來的反諷和暗喻[37]。可是，因為「國難當前」，仍然「弦歌不輟」，時代曲「頹廢」，「敗風壞俗」的批評，就難免時有所聞了。不過，在這八年所出現的作品，不少水準很好。如果不用「愛國」或「民族主義」的角度來看這些歌曲，而以創作音樂的標準衡量，有些實在頗有價值[38]。

這不能不說是上海的因緣際會。一連串的巧合時機，配上了聚合百川的地利，這顆黃浦江口的明珠，時、地、人薈萃，發出了中國流行音樂的新光輝，也為後來港台的流行歌曲，提出了助長發育的滋潤養料。

1. 科技裸姆

即使天時地利人和得盡，事物的變易在現代社會，往往還要依賴一下科技的幫忙。好像文藝復興前的歐洲，如果不是有了印刷術令書本得以廣為流傳，恐怕教育依然還是在僧侶與貴族手中，絕難普及。

　　所以上海雖然在廿世紀上旬在時、地、人的條件上都有別地難及的優勢，科技的新發明，也幫了上海極大的忙。幾乎可以說，如果沒有這些新科技，上海再多時地人的優越，也未必可以在當時，成功地創出中國的城市新樂音。

　　令時代曲一下子就生了根的科技，是無線電收音機和留聲唱機。前者令時代曲樂聲，在同一時間，可以接觸到千千萬萬的聽眾。後者把歌唱家和樂師的演唱和伴奏，留錄了在膠唱片上，方便以後不斷地重複播放。這是極其重要的發明。有了這兩種新的傳播媒介，國語時代曲才可以在極短的時期之內，風靡整個中國大陸。當時的國民，尤其京滬一帶地區的居民，日常生活，都離不了時代曲的樂音。有不少人甚至邊工作邊哼唱不停，好像不是曲不離口，就過不了一天似的[39]。

　　國語時代曲這樣流行，甚大程度，是拜無線電廣播台不停推廣之賜。在電台未面世之前，聽音樂的經驗，是面對面的。演奏者在彈、歌唱家在唱，而聽眾就面對着聆聽。聽者一旦離開了現場，就馬上聆聽中斷。而且限於場地，沒有擴音設備的現場，一次唱奏的聽眾有限，和電台的每次可以接觸無數聽眾的廣播，真不可同日而語。

　　使國語時代曲有當天面貌的另一科技功臣，是唱片和留聲機。1920 年代是美國「叮嘭巷」（Tin Pan Alley）歌曲流行的時代[40]，也是大型爵士樂隊興盛的年頭。湯美多斯（Tommy Dorsey）、哈利詹姆斯（Harry James）、賓尼古得曼（Benny Goodman）、雅狄蕭（Artie Shaw）各爵士樂隊的管樂合奏唱片，早在上海上層人士流傳，而且大受激賞[41]。外資唱片公司如百代等，早已看中了中國廣大市場，自然急不及待的把這些在美國稱紅一時的樂隊演奏，介紹給旗下的作曲家，希望他們加以傚效，創作出有洋味的中國現代樂音，製造新的忠實樂迷。

　　電影也是幫助國語時代曲傳播的影音功臣。上海是中國電影重鎮，一直得風氣之先。1895 年法國盧米埃爾兄弟的電影在巴黎首映，翌年，電影已於上海徐園的又一村和中國人見面了。然後上海就投入製作，先默片，再有聲，此後一直領先全國，成為中國電影製作最重要中心。那時，有聲電影面世不久，製作人特別注意聽覺效果，順理成章，加插歌曲與音樂。電影公司，更和唱片公司合作拍攝影片，時代曲又擴闊了傳播渠道。

　　有最尖端新發明科技和大眾傳媒催生呵護，更配合時代需求，上海於是絃歌處處，市民紛紛以聽歌為最時髦娛樂玩意。

　　上海這國際都會，向來移民很多[42]，各省各鄉的人，為了種種原因，都擠進上海灘頭，抗日八年戰爭時尤甚。兼收並蓄的創作方法，自然可以迎合各種不同口味，以今日現代市場學的眼光看來，這是「市場主導」的製作方式，不能不推許上海時代曲樂人得風氣之先，創意之外，更極有商業頭腦。

2. 創意豐盛

　　像所有流行音樂一樣，時代曲的主要內容是愛情。愛情主題，一向是文學作品的主要內容之一。當然，一味「我愛你，你愛我」，簡單直接，全不婉約的重複，不足為法。但時代曲即使在始創時期，描寫愛情也非常多面。隨手翻開一本歌集，就可以看見大略的面貌。而且這些旋律，非常悅耳，難怪曲曲風行，大受小市民欣賞。

　　歌例：《騎馬到松江》

　　這首由就讀上海國立音樂學院理論作曲系，後來進了百代唱片公司，筆名金流的劉如曾作曲，三敏作詞，影星白雲演唱的《騎馬到松江》，是首不折不扣的情歌，但寫情的方法，別出蹊徑。那種溫柔婉約的暗示與挑逗，在廿一世紀重讀重唱，更覺另有一番滋味。「可以會情郎」句（23-24 小節）「可」字先一字兩拍，嘆詠一番，「會」和「情」字也是一字拖長兩音，跟着「郎」字只唱半拍，忽然停頓，欲迎還拒，欲語還休，妙不可言。

　　歌例：《桃李爭春》

　　陳歌辛人稱「歌仙」，李雋青則實在是時代曲一代宗匠。這首是同名電影 [43] 的主題曲，雖說是在電影的特定情節要求之下的創作，創意卻也十分突出。「我是真愛你，隨便你愛我不愛！只要我愛你，不管你愛我不愛。但得眼前樂，隨便他真愛假愛！」在四十年代，如此坦率，令人眼界大開。

　　節奏用慢中板，曲調配合磁性女低音白光出之若不經意的嬌慵嫵媚，像有陣酒香從旋律中飄浮而出。第五小節「人兒」兩字的七度跳躍，更是神來之筆。難怪此曲一出，馬上流行，兼且歷久不衰。結句「只要有金錢，哪管他真愛假愛」的生活態度，至今仍然是現代城市生活的忠實寫照。

　　歌例：《小小洞房》

　　這是陳歌辛用筆名陳昌壽發表的另一首作品。原是電影《莫負青春》[44] 的插曲。由以《風雪夜歸人》一劇成名的劇壇才子吳祖光寫詞。詞風典雅，正顯出當年時代曲的創意技巧包羅萬有。據說吳祖光寫這首歌詞的時候，「情絲長繞有情郎」的「繞」字，推敲再三，曾考慮「攀」、「繫」等字，最後決定用「繞」，和上句「春來楊柳千條線」，呼應得最為緊密，令譜寫旋律的陳歌辛，讚嘆不絕，譽為「一字千金」[45]。

　　這首歌以「少許勝人多許」，旋律只有八句，是國語時代曲最具特色的「小調」風格典範作品。第 2 句的半音，極富地方音樂的泥土氣息。結句舊中有新，餘韻無窮。

　　情歌之外，其他的題材不少。像《漁光曲》寫漁家姑娘辛酸 [46]，《王老五》寫單身漢孤苦生涯 [47]，《新鳳陽歌》就壓根兒採自民歌 [48]。其他如勸人戒煙戒毒的《賣糖

歌》、《戒煙歌》，寫城市生活的《麻雀經》、《紅燈綠酒夜》、《滿場飛》、《如此上海》、《瘋狂世界》等，例子更多得難以盡列。

有時，時代曲作者也會借題發揮，借歌詞來發牢騷，回應時人對時代曲的苛評。像姚莉的《帶着眼淚唱》就有：

「你說我荒唐，你不許我唱，只為我唱了幾聲郎呀郎呀郎。

東家的女人多麼放浪，西家的女人更是淫蕩，我不過唱了幾聲郎，為甚麼你要高聲的嚷！……我也帶着眼淚唱[49]。」

用歌來做「筆戰」的工具，這恐怕也是國語時代曲發展中的獨特插曲，教幾十年後做研究的人，一面失笑，一面無限同情。這類歌自然不會很多，但居然也有幾首。像張露主唱的《假如你聽到的歌聲》：

「假如你聽到的歌聲，

像是家長訓兒孫，

像是教師訓學生，

你可會感到歡迎？

假如你聽到的歌聲，

像是病人在呻吟，

像是上帝賜福音，

你可會感到歡迎？」

就全不婉轉，結句尤其露骨，索性說：「你需要標語口號，又何必要向歌曲中尋找？」怒火中燒得連韻都不押了[50]。

當年流行上海的時代曲，還常用最流行的語言。英文的 Miss and Gentleman[51]和前所未見的詞彙「原子彈」[52]一開始流行，就馬上在歌詞中出現。這是緊貼生活的創作方法，影響深遠，後來的港台流行曲作者爭相傚尤至今，但始終未能超越上海當年廣泛的題材。

3. 紅星演唱

娛樂事業，需要閃耀的明星人物，來吸引觀眾注意力[53]，從而促使他們加強消費行為。否則，再精彩的創意，也會成浪費。幸而上海興起的國語時代曲，有一群各擅勝場的歌手演繹。她們吸引了聽眾的注意，令上海娛樂事業非常蓬勃。娛樂商人，眼看這新興行業的賺錢潛力無限，於是甘詞厚幣，拉攏有歌唱才華的人，加入行列。日間在電台廣播，晚上就在俱樂部、夜總會，或舞廳演唱。不少還藉此加入電影行業，成為演員。時代曲和電影、電台，互相扶持，相輔相成，互為因果，全上海的歌唱行業，開展得飛快。

這群歌唱紅星，有不少來自當時頗為流行的歌舞團。早期的時代曲，根本很多源出這些表演團體的節目。因此團中歌舞演員中成績較好，或已有聲名的，如嚴華、王人美、黎莉莉、龔秋霞、白虹、張帆、周璇等，就很自然地成為唱片歌星[54]。此外，歌詠社也是歌星溫床，姚莉、姚敏、梁萍、張露都是透過歌詠社入行的。廣播電台，也經常公開招考新人，吳鶯音就是這樣脫穎而出而加入了歌唱行業。

另一個歌星來源，是電影圈。有些電影員，雖然歌藝一般，卻因為早有號召力，對唱片銷路，起顯著的積極作用，所以都開始唱起時代曲，兼灌錄唱片。胡蝶、顧蘭君、李麗華、徐來、白雲、金燄、趙丹、梅熹等男女影星，全部出過唱片，有過傳誦的歌曲。而其中表表者是白光，她的強烈個人風格，開啟了時代曲新路，成為低音女歌手的代表人物。

而受過正統音樂兼美聲唱法訓練的歌唱家，如郎毓秀、李香蘭（山口淑子）、歐陽飛鶯、雲雲（屈雲雲）等，也紛紛被拉攏入行，發展了藝術時代曲的路向。

同時，歌星更成為大眾心目中時髦偶像。他們的打扮、化裝、髮型、衣着，無一不成為一般小市民的模倣對象。而當時在上海湧現如雨後春筍，紛紛冒頭的娛樂消閒雜誌，也開始刊載她們的照片和私生活消息。他們走紅後，收入異常豐盛。吳鶯音「一個月一條大條」的歌酬，實在令人咋舌[55]。

4. 競奏新聲

時代曲歌星，除了走「藝術時代曲」路線的幾位之外，大部份採用「自然發聲」方法演唱，既悅耳，也易學，不必受甚麼嚴格訓練，即可隨口唱出。這種平易可親的歌唱方法，接近生活，自然受小市民擁護。

為歌星伴奏的樂隊，也不是泛泛之輩。前面提過，當時上海的外國樂手，多達五六百人。其中精英如青年黑人小號手 Buck Clayton，後來回美，馬上成為著名「貝西伯爵樂團」（Count Basie Orchestra）的獨奏樂手[56]。

不夜城夜上海，在華燈初上的時候，銷金窩就開始準備恭候貴客光臨。這些供人客聽歌跳舞作樂的娛樂場所，各種等級都有。既有供外國船員水手尋歡的小酒吧；有紳士淑女交誼進餐，低等華人，恕不歡迎的洋派俱樂部；更有金碧輝煌，建築歐化，裝修豪華，衣香鬢影，車水馬龍的夜總會，和單是入場費便等於小市民一天收入的「四大舞廳」。當年《新聞報》描述其中的「百樂門」，有這樣的記述：

「一塔矗然，入夜放其異彩。漫立遠視，氣象巍峨，登其樓，廊腰縵回。方疑無路，忽見燈光燦爛，另是一種境界。而樓之上更有樓，左右垂梯，拾級可登其上。更有舞池，界以欄杆，敷以雅座。舞罷小坐，憑欄外觀，別具幽致。……樓上舞池為玻璃地板，光滑如鏡，淨不容唾。玻璃地板下置燈光，燈光由下反射其上，人舞時，幻有各色，絢爛奪目[57]。」

舞廳的樂隊，多聘自菲律賓。由六、七人至二十人不等。後來這群樂師如「仙樂

斯」領班洛平（Lobing Samson），在 1949 年前後紛紛南下香港。大大提高了香港樂壇的水平。

　　至於俱樂部和大夜總會，或用白俄樂隊，或用美國黑人爵士樂隊。前文提及的 Buck Clayton，領導他的 Harlem Gentlemen 在逸園狗場跳舞廳登場[58]。據美國加州大學佰克萊分校學者鍾斯（Andrew F. Jones, 2001）考證，1936 年已有美國爵士音樂家在《拍子機》（*Metronome*）雜誌，撰寫長文〈中國需要美國樂隊〉（"China needs American bands"），顯見當時上海，對美國爵士樂隊，需求甚殷[59]。

　　但另一奇怪現象是夜夜笙歌的上海歌壇舞榭，竟完全沒有中國樂師組成的跳舞樂隊在一級的場所駐場演奏[60]。這現象要到後來多年才改變。形成這現象的原因大致有三。一是上海人崇洋成風，事事喜歡舶來。流風所及，樂隊也唯洋是尚。娛樂場所的老闆，也歧視華人樂隊。二是上海雖然有了「國立音專」，也有不少移民來滬的白俄大師，訓練喜愛音樂的青年，但正統音樂，與爵士音樂的演奏方式完全迥異。正統音樂要求按譜而行，一音不易兼一絲不苟。爵士卻崇尚自由，主張演奏者隨演奏時情緒和靈感，即興演繹。所以不同訓練的樂師，很少可以兼擅。第三個原因是國人向來對樂人歧視，即使進步的上海，在娛樂場所演奏伴舞的音樂人，仍被稱為「洋琴鬼」，時遭白眼。有這樣的原因，加上人材嚴重缺乏，所以即使樂隊求過於供，華人樂隊亦未出現。但到了後來，形勢改變。首先是上海青年金懷祖（Jimmy King）因為酷愛爵士，拜「仙樂斯」菲籍樂隊領班洛平為師，習夏威夷結他。藝成之日，受老師之聘，任「仙樂斯」樂隊結他樂手，並兼任英語歌星[61]。

　　然後，金氏被「百樂門」舞廳挖角，以首隊可和菲籍樂隊分庭抗禮的華人爵士樂隊姿態出現。大事宣傳之後，聲名鵲起，很受歡迎。隨之而來，「國立音專」修聲樂及大提琴的黃飛然也組成樂隊，並以美聲方法，在舞廳演唱時代曲。跟着這些成功先例，華人樂隊開始蔚然成風，到後來，加入行列的樂師，竟達數百人。上海解放後數年，此風仍然未歇，要到 1953 年，「三反五反」運動之後，才完全停止。

　　據姚莉憶述，外資唱片公司如「百代」等，當年都有龐大樂隊。新創作的旋律，交公司的音樂主任編成管弦樂伴奏。「百代」樂隊，全由白俄樂師組成，他們的演奏技術，水平很高。國語時代曲令國人如痴如醉，和這些高水準的伴唱演奏，有極大關係。擔任管弦樂和配器編排（orchestration）及指揮的都是此中高手，如黎錦光、陳歌辛等人。他們訓練有素，技巧純熟，而且噱頭很多，口琴、手風琴、夏威夷結他等一般歐美流行音樂少有採用的樂器，都一律用上，務求聲音新穎，令歌迷有新奇的意外之喜[62]。

　　節奏方面，為了配合夜上海的歌舞昇平，都採用美國流行的社交舞節奏。三拍的華爾滋（waltz）、四拍的蟲跳步（jitterbug）和狐步（foxtrot）、拉丁美洲式（Latin-American）的倫巴（rhumba）、探戈（tango），總之合用就挪用，絕不客氣[63]。

　　這種競出新聲的音樂創作，國人聞所未聞，於是不可一日無之。

　　另外促使時代曲流行的一個原因，是為了配合 78 轉唱片，歌曲的時間長度，不

能超過三分鐘。時代曲一首歌,不過三分鐘上下,大大配合匆忙的上海生活,當然比和城市節奏脫節的傳統音樂受歡迎了。

何況,數分鐘一曲的長度,最適宜電台的商業運作。播唱人短短一段介紹詞,再加一首歌,就可插入廣告時段,聽眾絕不會因為節目冗長而注意力消失或轉移,正切合廣播電台的需要,令傳媒的特性,得以充份發揮[64]。

5. 實力背景

令國語時代曲興盛的另一個非常重要而通常受論者忽略的原因,是這些歌曲的製作背景。時代曲絕大部份是跨國公司的出品。像英商「百代」,美商「勝利」都財雄勢大,而且饒有經驗,對市場推廣和發行網絡的創建,肯定勝人一籌。而且他們對行業運作瞭如指掌,無論創作和製作,都有一套國人未及的執行方法。他們利用上海租界所提供的方便,推行殖民主義資本家的商業手法,所以成績遙遙領先。華資唱片公司,被他們遠遠拋離,根本不是對手。

國語時代曲的興起,全賴傳播科技無線電廣播和留聲機。有了這兩種新科技,歌曲才會變成唱片。唱片把歌唱和音樂演奏的現場實況,化成可供市場買賣的商品。有了唱片,音樂才真正流行,真正大眾化。

這是很重要的變化,一下子把從前必須現場聆聽的欣賞音樂方式改換。聽眾自由了,不必再到現場,安坐家中留聲機前就可以舒適地傾聽喜愛的音樂和歌曲。唱片凝住了現場唱奏,可以永無休止地一次又一次重現。從前必須在現場的小眾,變成大眾。

中日戰爭之後,上海家家戶戶,都有收音機。而通衢大道,或橫街弄堂,都可以聽見擴音大喇叭,扭足音量在播放電台節目。那時沒有音量管制,因此流行歌時代曲,到處可聞[65]。

每面只能盛載三分鐘音響的 78 轉唱片,不利古典音樂錄音,卻極為適合時代曲這新興歌曲品種。這種製作上的先天限制,催生了美國流行音樂的 AABA 標準曲式。

受僱於外資唱片公司的作曲家,漸漸也受到影響,開始用 AABA 曲式創作國語時代曲。這曲式和中國傳統民謠或戲曲大不相同,在隨後章節,有詳盡論述。

唱片本來就是商品。商品標準化,由市場需要促成。時代曲創作在始創階段,曲式自由,未趨標準化。後來,逐漸摸索到現代社會消費市場規律,開始遵照一些成功的模式來運作,於是市場根基,更形鞏固。

「百代」和「勝利」兩大公司,一英資一美資,在 1932 年已分別年產二百七十萬及一百八十萬張唱片,佔據了全國音樂市場的冠亞軍位置[66]。冠軍「百代」公司,從無到有,不過短短二三十年,行銷網絡,已遍及全中國,並且遠達東南亞[67]。製作設備如錄音室、印片廠等,一應俱全,而且器材先進[68],華資同業,難以與之競爭,只好瞪眼看着本國唱片市場,被跨國外資公司瓜分[69]。

6.影響深遠

　　上海創造的國語時代曲，是我國廿世紀通俗音樂文化先鋒。以後港、台兩地的流行曲，其實都由國語時代曲開展出來。殖民文化帶來的歐美流行曲創作手法和配器方式，和中國民間傳統音樂，巧妙地結成渾然一體，變成一種嶄新、悅耳、切合生活的現代娛樂商品。

　　雖然作品或因衛道，或因政治，或因歧視引起了各式各樣批評，卻無可否認，上海的國語時代曲，甚受歡迎。以今視昔，當年大量生產的作品，固然有其不足。但這正如百花齊放的大園圃，燦爛春花叢中，難免也長着蕪雜的野草荊榛。不過，如果凝神細望這些滬上奇葩，又會發現，其中精緻品種，似非後來之輩，所能企及。這些上海的特產，經歷數十寒暑，其間受過史無前例的打壓，至今餘香猶在，實在經得起時間考驗。所提供的文化滋養，也孕育了不少成功的港台後輩[70]。

　　香港流行曲在 1949 年後的發展，上海影響，處處可見。無論創作、製作、行銷、推廣、存在有上海當年影子，令人不得不相信，歷史時常在自我重複中。

（D）　時代曲南下到港

　　1949 年中華人民共和國成立，共產黨執政，馬克思主義，成為全國人民生活的指導思想。代表着資本主義的一切事物，開始無法在中國大陸立足。上海國語時代曲首當其衝，很快就被視為「黃色音樂」。幾年之間，黃埔灘頭便已再難聽到這些本來到處皆是的「靡靡之音」。「不夜城」夜上海的大眾通俗文化，移師南下，來了香港，托庇在殖民地政府的遮陽傘底。

　　時代曲的創作人和製作精英，紛紛抵港。陳歌辛、李厚襄、梁樂音、姚敏、李雋青、陶秦、陳蝶衣這一批在上海早已創作繁榮的作曲家和寫詞人，和他們的合作夥伴歌星如白光、李麗華、姚莉、龔秋霞、梁萍、張露、陳娟娟、屈雲雲、逸敏等，都選擇香港這地方定居[71]。天之嬌女周璇也常常滬港兩地穿梭[72]。

　　這時的香港，已被香港政府通過一連串的新法例[73]和遞解行動[74]，實際脫離大陸，令本來並不明確的地域界限和文化分野，一下子頓成楚漢。中國大陸和香港，自此劃分成兩個截然不同的社會，影響到後來，連中國堅持要廢除不平等條約，收回香港，也無法不設計出一套「一國兩制」方案。香港人口，隨着全中國各地湧來的無鄉可歸難民，激增到二百五十萬人，是戰前的四倍多[75]。這兩百多萬人，雖然心中仍懷故里，自認「華僑」，但實在家鄉已經歸不得，只能迫於無奈，在這中國南方的海角天涯小島上定居[76]。他們大多數家檔空空身無長物，只能靠自己，在苦困的環境，胼手胝足，朝不保夕地努力工作，為生存而奮鬥。這些新移民，忘記了從前原居地的舊習慣，大家不分籍貫，不問出身，開山填海，在山邊、或樓宇天台，建搭聊可避日遮雨的簡陋木屋而居，主動而靈活地適應這個本來完全陌生的環境[77]。

和赤手空拳、身無長物的難民一起來到香港的，還有逃避共產黨統治的中國富豪和國民黨前將領。連懼怕新中國清算的黑道中人也紛紛來此避風頭。他們通過各種渠道，把可以拿得動的財富，轉移到香港。這群人帶來資金和技術。股票和金銀市場，因為有了上海資金和經紀的加入，生意額急升。而「上海幫」經紀的報價技術，比粵籍港人先進，漸漸促成了香港證券和金融體制的改革[78]。滬上工業家，又紛紛把紡織和製衣工業轉移到香港來，奠下了香港工業初基[79]。娛樂事業，也因為滬人來港而改變。海派生活，帶來了舊日黃埔灘畔的笙歌曼舞，舞廳夜總會紛紛開設，容納了從前在上海演奏的菲律賓樂隊[80]。新成立的唱片公司開始生產國語時代曲，延續了這種中國新聲的生命。

新唱片公司中較著名的是「大長城」。這是南來的滬上作曲家李厚襄和他的弟弟李中民創辦的。「大長城」在成立初期，剛好填補了上海唱片公司停產空出來的市場，成績頗有輝煌。時代曲名作如白光的《東山一把青》、《嘆十聲》、《向王小二拜年》，李麗華的《小喇叭》，龔秋霞的《祝福》等，正是該公司的出品。

不過，在大部份居民仍是只懂粵語的香港，國語時代曲的市場，始終有其局限。香港在 1950 年初期，真正流行的音樂，仍是粵曲。

1. 處處粵曲聲

香港本來就是與廣州分庭抗禮的粵劇重鎮。粵劇戲班，視能在香港演出為專業資格及組織規模的標準。香港開埠後不久，就有「廣府大戲」的演出。民國以來，一直到中華人民共和國成立，除了 1941 到 1945 年的日佔時期，稍為休止之外，粵劇都是民間的主流娛樂，不但大受上層階級支持，小市民也同樣擁護[81]。

粵劇此外又滋生了純演唱的粵曲歌壇。粵曲音樂人將全齣歌劇化整體為小段落，在民間流傳，形成一股唱粵曲的潮流[82]，香港居民，即使未必喜歡這種地方曲藝，也難免耳中常聞粵曲聲音。

「處處粵曲聲」的文化背景，對香港後來粵語流行曲的興起和衰退，都有非常重要的影響。大部份的創作人，無論是從事作曲、寫詞或演唱的，全在這背景中長大。多年的潛移默化形成一種根深蒂固，驅之不去，洗之不清的潛在因素，令表面看起來頗洋化的粵語流行曲，骨子裏含蘊了與傳統戲曲千絲萬縷，剪不斷、理還亂的關係。

歌壇在五十年代初期，十分興旺。不但演唱者眾，派別也多，而因為消費尚算普及，平民易於負擔，所以很受港人歡迎。

那時香港人口，十九歲至四十五歲的佔大多數。這批勞動人口，工資低微，但胼手胝足之餘，因為生活程度不高，仍有一點能力，作有限度的娛樂消費。他們百分九十以上來自廣東各地各鄉，或多或少，都與粵曲有過接觸，對這種由童年就熟稔的樂聲，自然有一定的愛好。有了這批為數極眾的捧場客，附設在茶樓之內，供

人品茶聽曲的歌壇，生意蓬勃，相當好景。

娛樂小報和電台這些大眾傳媒，從旁推波助瀾。那時的報章，如《伶星報》、《真欄日報》、《明星日報》、《娛樂之音》、《麗的呼聲日報》、《銀燈日報》、《明燈日報》[83]，全以娛樂新聞掛帥，常常刊登粵劇全套劇本，或歌壇名曲歌詞，並夾雜曲藝評論文章。單看這類以推介粵劇及歌壇動態為主的報紙數目，就可窺見粵曲當日的流行程度。

香港電台及麗的呼聲亦大量播放粵曲唱片[84]，又鼓勵社團自組曲藝社，參加社團粵曲節目，並舉辦粵曲比賽及公開歌唱比賽，發掘新人。這時期的香港電台與麗的呼聲，已經日漸普及，絕非開台之初聽眾稀少的艱苦經營。每月分攤只需一元（全年十二元）的收音機牌照費，連最下階層的勞苦大眾，亦可負擔[85]。而麗的呼聲，更成為中層階級的恩物，到後期，每四戶人家之中，即有一戶是「麗的」用戶，那具外表設計平平無奇的扁型木箱擴音器，已成許多家庭必備傢具。敷設的線路主幹長達一千四百里，遍佈市中人口稠密地區，更遠及新界和離島[86]，在社會的影響力，可以想見。除此之外，社會那時流行涼茶舖。以一毛錢代價，買碗廿四味或銀菊茶就可以聽聽完全沒有音量限制的播音，平民藉此忙裏偷閒，稍作小息。有了這些無遠弗屆，到處存在的傳媒推廣，粵曲自然成為香港音樂主流。

這段時期，人材鼎盛。紅伶如馬師曾、紅線女、薛覺先、半日安、上海妹、新馬師曾、余麗珍、何非凡、鄧碧雲、陳錦棠、梁醒波、譚蘭卿、任劍輝、白雪仙、白玉堂、麥炳榮、鳳凰女等前輩，仍在盛壯之年，演出頻密。後輩如羅劍郎、鄭碧影、吳君麗、梁無相、蘇少棠、林家聲、陳好逑等亦開始漸露頭角，不停組班，在香港和九龍巡迴演出。歌壇上更冒出了一群模仿前輩伶人聲腔的新人如鍾麗蓉、黎文所、李寶瑩、鄭幗寶等，各以新紅線女、小何非凡、新芳艷芬、小芳艷芬身份，為顧曲周郎提供娛樂新貌。撰曲寫詞的，如吳一嘯、胡文森、羅寶生、王心帆、黃柳生、潘一帆等也紛紛出道，樹立個人風格[87]。他們多數專責撰寫唱片及歌壇演唱的粵曲曲詞，偶然參與劇團戲班的劇本編著，是粵劇編劇家如李少芸、唐滌生諸人之外的粵曲生力軍。又因為潮流興盛，本來只負責作音樂拍和的樂師如朱大祥，王粵生等，也開始創作「小曲」旋律，來豐富漸漸聽厭的傳統梆黃[88]。

電影的發達，同時助長了粵曲的傳播。當時，小資本的獨立製片公司，很喜歡攝製歌唱片和小市民鬧劇。這些電影，製作比較粗糙，通常七天工作日便可完成一部[89]。因為歌唱片整齣的歌曲口白，由頭至尾預先錄好，拍攝的時候，用同步放聲機將錄音播出，演員對口型做表情，很快就拍完一部電影。資金回籠快，頗具生意經，於是獨立製作，爭相競拍；當紅的演員如新馬師曾、任劍輝、何非凡等，往往每天趕幾組戲[90]。電影觀眾當年也不大苛求，只要有悅耳歌聲已經滿足。小市民鬧劇，亦但求惹笑，娛樂性豐富，觀眾看得嘻哈大笑，就不管其他。這類喜鬧劇，例有「諧曲」，採用粵劇音樂中耳熟能詳的「小曲」旋律，填上生活化口語化的歌詞。因為輕鬆俏皮，頗受電影觀眾歡迎，也為後來的粵語時代曲打開了風氣。

2. 傳統潮漸退

五十年代初的粵曲發展，本來佔盡優勢。香港人口，史無前例地急劇增加，而且來了就不走，和從前的流動人口，全不一樣。這些新移民，絕大部份是廣東人，他們的母語和唯一語言，是粵語，消閒作樂，自然心向粵語產品，不作他想。加上大眾傳播媒介，不論報章、電台、電影都大力支持，重點推介，粵曲理應穩據高位，不受威脅的。

可是，粵曲畢竟還是傳統產物，即使根基深厚，難免趨於保守，不思進取。在適應時代要求方面，反應緩慢。原先奔騰翻滾的主流，忽然拖慢了前進的步伐，在轉了幾個彎之後，竟被本來不成氣候的旁邊小支流佔據了主位，形成了此消彼長的局面。處處粵曲聲，紅極一時的熱潮，逐漸冷卻，傳統開始式微。

首先出現的現象，是粵曲紅伶的驕矜苟且，令粵曲演唱，予人兒戲馬虎的感覺。粵語歌唱電影和小市民鬧劇越拍越濫，紅伶的工作態度，也越來越差。「七日鮮」變成了「五日鮮」和「三日鮮」[91]，港產粵語電影質素，日漸低劣。於是，電影人提出「伶、星分家」口號，拒絕再與粵劇「大佬倌」紅伶合作[92]。而與此同時，本來在星馬一帶很受歡迎的歌唱片，也出現滯市，行情報淡，歌唱電影於是一蹶不振[93]。粵曲忽然少了個強有力的推廣媒介，受打擊不少。

內憂之外，粵曲還面對着外患。外患來自本以上海為基地的國語流行曲。時代曲其實在 1949 年以前，便早已在香港登陸。民國初年，到上海唸書及經商的廣東人，已長期把上海流行的音樂文化，帶回省、港、澳[94]。而國語時代曲也在興起之後，不停地透過唱片、電影和電台，在香港現身。雖然未算獲得普羅大眾充份接受，但印象不淺，卻是不爭的事實。

粵曲向來有個兼收並蓄，只求合用，不問來源的順手習慣，國語時代曲的旋律，根本時常在粵曲裏面出現[95]。粵曲中人，講究旋律「合耳軌」[96]；意思是旋律必須切合觀眾慣於接受的軌道與路向，換句話說，應該採用觀眾耳熟能詳，一聽就覺得親切的曲調。因此，只看粵劇中人常常採用時代曲來另填粵音新詞，就可知道，時代曲旋律在香港人心中，必有不弱地位。

3. 海派歌潮起

因此當大批創作人才和歌星南下，成立唱片公司，時代曲幾乎立刻就找到生機，而且很快便樹立了聲勢，威脅了原來的本土文化寵兒，令粵曲地位，開始動搖。

這時，香港工業，尤其紡織與製衣業，發展開始加快。大量的勞動人口，為新到此地的上海資本家提供了廉價的勞力。而香港原有的轉口港地位，仍未改變，進出口貿易，在 1950 年，已達七十五億港元[97]。翌年更激增至九十三億。於是香港有了前所未見的興旺，雖然低下階層的新移民，生活依然困苦，但至少暫時不再逃

難，可以在這個英國殖民地政府管治之下的中國南大門小島上，找到喘息的機會。

　　帶着金條美鈔來到此地的上海大亨，依然紙醉金迷，在同鄉開設的銷金窩如夜總會、舞廳之屬，享受着和從前分別不大的奢華生活。而以香港為製作新基地的國語時代曲，剛好慰藉了他們的鄉愁。

　　百代公司在 1952 年底，在香港設立了辦事處，重新向從前旗下紅星招手，並因為要和已開始樹立根基的「大長城」競爭，把姚敏、陳蝶衣等作曲作詞家用簽約包薪方法，收歸旗下 [98]。

　　因為有了競爭，時代曲在港開始創作繁榮；即使不如上海當年風光，卻也聲勢壯大，饒有氣勢，連沒有南渡的名家如黎錦光、嚴折西等，也不斷把作品寄來香港發表。

　　不過，設備卻遠遠不如上海。沒有了大陸市場，銷路豈能如舊？於是資金投入，也要慎重考慮，穩紮穩打。錄音工作，「大長城」和「百代」只能租借教堂或學校禮堂進行 [99]。到後來，生意穩定，才再自置錄音間。但隔音設備，始終不大合標準 [100]。幸而儘管如此，出品水準也出奇的好。至少比起粵曲製作，就勝許多。

　　國語電影，就在這段時期伺機出擊。「長城」公司，已略具規模，星馬資本的「電懋」正磨拳擦掌，「新華」亦想重振當日滬上雄風。因為拍攝得比粵語電影認真，明星不少是早有時譽的李麗華、陳雲裳、嚴俊等，所以吸引了一批粵語片基本觀眾目光轉向，帶動了片中國語插曲的流行。這一時期的電影歌曲，因為盡為創作高手作品，所以水準比起上海全盛時期，不遑多讓。而且因為面對新環境，使作曲家有了新的刺激，迸發出自強不息奮戰求生的拼勁，作品更多了一股煥發的朝氣。這些作品，面世時風行，而流傳久遠，即使受盡時光沖洗，仍然絕不褪色。像 1952 年的《月兒彎彎照九州》[101] 就成為時代曲中經典。

　　香港國語時代曲一代宗師姚敏，此時創作繁榮，佳作不絕如縷，如《春風吻上我的臉》《月下對口》《蘭閨寂寂》《三年》《烏鴉配鳳凰》《情人的眼淚》《家家有本難念的經》《何必旁人來說媒》等，都膾炙人口。姚氏因為是歌唱家，經驗豐富，擅長為歌星寫出配合個人風格的旋律，將歌手長處，盡地發揮。這位才華洋溢的音樂家，旋律另有悅耳而易唱的特色，他採用的音域，絕少超越十一度。因此聽眾容易跟着唱片，邊聽邊唱，令姚氏歌曲，特別受歡迎。

4. 菲籍樂人貢獻

　　李厚襄和姚敏以香港為創作新基地，帶來了作曲與編樂分工的流行曲作業方法。這個方法，影響香港流行音樂製作多年。香港流行音樂水準的提昇，與此很有關係。

　　流行曲旋律作成，就要編和聲、配器，聘樂師組成樂隊，為演唱的歌手伴奏。編樂配器手法如何，非常重要，因為這是樂隊演奏的依據。總譜（score）等如建築圖則。而從另一角度看，伴奏編樂與和聲安排及配器手法，有如替新旋律化裝穿衣 [102]。

天生麗質的美女，加上適當化裝打扮和漂亮服飾，會似仙女飄下凡塵令人目為之眩，神為之攝。平平無奇的俗世庸姿，在高明的化裝師悉心打扮之後，也往往變成明艷照人，漂亮可喜。

姚、李兩位寫作旋律，很有才華及功力，可是編樂配器功夫，頗有不足。他們也有自知之明，所以常聘高手，專責其事，務令自己創作的旋律，經過精心裝扮之後，才出場面世。姚敏南來香港，常用菲人歌詩寶（Vic Cristobal），而李厚襄則喜用雷德活（Ray del Val）。這些自菲律賓應聘來港任樂隊領班的編樂師，多數為琴手，晚間在夜總會或大酒店演奏，日間就參加錄音工作，負責編樂和演奏。

旋律創作，和編樂配器分工的工作方式，源出三十年代美國 [103]，很快就為時代曲界傚尤。這種由專家攜手，各按專長分工的方式，其實是很聰明而效果良佳的音樂製作方法。那時，電影由默片進展為有聲，無線電台又開始進入了家庭，成為流行娛樂有力媒介。而與此同時，美國又撤銷禁酒令，令娛樂事業從此復甦，空前旺盛。舞廳和歌舞廳，想盡方法以度招徠，紛紛要求屬下駐場樂隊，有與別不同，一聽即能辨別的聲音風格。樂隊領班只好求助編樂家為樂隊編寫配器新樂譜。自此，聘用編樂人編曲風氣，一直流傳至今。技術優秀的編樂家，在音樂行業中地位崇高，備受尊重，而且遠近知名。如唐・烈特民（Don Redman）[104]、理察・希爾曼（Richard Hayman）[105]、尼爾遜・李德度（Nelson Riddle）[106]、尊尼・萬得爾（Johnny Mandel）[107]，及昆西・鍾斯（Quincy Jones）[108] 等，不少在後來，更成為獨當一面的樂壇宗匠。

上海人頭腦靈活，既然這美國方法可行，就絕不客氣，一於照辦。上海國語時代曲當年能一鳴驚人，用專家編樂的製作方法，的確有不少功勞。李、姚兩位，此番南下，自然把這實用的好方法帶來香港。而菲律賓編樂人的音樂甫出市面，效果立竿見影，馬上吸引了一批聽慣粵曲齊奏音樂的聽眾。

此消彼長，國語電影就在這個關鍵時刻，推出一系列歌唱片。由姚敏作曲、陳蝶衣寫詞、姚莉主唱、鍾情主演的新華影業新貢獻《桃花江》開始，香港的時代曲依附着國語電影，終於站穩了腳 [109]。這些電影插曲的編樂，多出菲籍編樂大師歌詩寶（V. Cristobal）之手，與傳統粵樂相比，誰新誰舊，不問而知。

菲律賓樂師水平，一向在東南亞馳名。單看東南亞各地娛樂場所及大酒店，紛紛聘用菲人樂隊駐場的事實，就可知大概 [110]。而且這是持續數十年，一直沒有改變的現象。假如菲律賓樂師和樂隊水平有所改變，這現象就萬難保持。菲籍樂人的視奏能力極高，而風格接近美國與西班牙音樂，演奏流行音樂，往往比正統音樂學院出身的樂手奔放，因此更勝一籌。他們的編樂家，技巧靈活，有時或嫌原創性不足，但往往順手拈來，俱成妙諦，所以亦有實用的好處。而且大多數有捷才，一首中型樂隊十餘樂器的總譜，兩三小時內一揮即就，特別適合香港的製作環境。

音樂演繹，全靠樂手素養。粵曲樂人，因為習慣齊奏，容易藏拙，個人演奏技術的平均水準，大遜菲人，即使有一兩位傑出樂師，也於事無補。所以一經比較，

粵曲幾乎即時敗陣，無法不將主流寶座，拱手讓人。

5. 美國歌曲 · 支流漸大

另外一個在香港社會開始增加影響力的音樂支流，是美國流行曲。香港向來稱這些用英文唱出的舶來歌做「歐西流行曲」[111]，其實這些歌，真正來自歐洲的極少，幾乎百分之百來自美國；論音樂質素，美國歌曲無人可與倫比。創作、演奏、歌唱、錄音，都不是香港或上海所能望其肩背。而且分別明顯，即使不懂音樂人士初次接觸，就能辨別。除了因為語言的問題，稍會造成隔閡外，所向無敵，粵曲不能與之競爭，時代曲也不是對手，不論人才和製作資金，都有絕對優勢。

而且，這些美國歌曲所依附的電影，其視聽之娛，也不是國產或港產片可以企及[112]。在電影院的七彩銀幕聽桃麗絲黛（Doris Day）引吭高歌《秘密的戀愛》（*Secret Love*），或冰哥羅士比（Bing Crosby）低哼細訴《白色聖誕》（*White Christmas*）情景，在優美抒情的管弦樂和輕鬆爽朗的節奏擁抱裏，誰不被這些歌曲感動？

選擇是多元的。斯文、奔放、典雅、粗獷，任從香港人挑選。既可以聽老牌歌王法蘭仙納杜拉（Frank Sinatra），也可以捧新秀貓王皮禮士萊（Elvis Presley）。如果瑪莉蓮夢露（Marilyn Monroe）唱《大江東去》（*River Of No Return*）令人尷尬，亦有比提比芝（Patti Page）用《田納西圓舞曲》（*Tennessee Waltz*）使人陶醉。寫香港戀情的《愛是萬般絢爛事》（*Love Is A Many-Splendored Thing*）[113]，說美國黑人不平遭遇的《十六噸》（*Sixteen Tons*）[114]，催生樂與怒音樂時代的名曲《樂隨時鐘轉》（*Rock Around The Clock*）[115]，和推出南美新舞步「查查查」（cha cha cha）的《櫻桃紅淡蘋花白》（*Cherry Pink And Apple Blossom White*）[116]，並排而列。如何挑選，悉隨尊便。甚麼口味與傾向，都可以找到合心意歌曲。

五十年代前的香港社會結構，是殖民地商港的典型。社會大致可分三階層。上層是英國殖民主義者、政府高官、外資商行高層與一小撮華人商辦與富商。下層是傭工、文員、和佔大多數的勞動人口。中產階層絕不如後來的強大，各階層的交往與流動不多，貴賤之分，明顯而嚴格，也很少溝通。所謂「中西文化交流」，並沒有接觸到大多數港人。中英雙語兼通，只是香港精英的專利，普通人不與。

但 1949 年大量移民湧入香港之後，英語漸趨普遍。當時，香港人的文化背景，仍然以農民文化為主[117]。新移民之中，除了少數的資本家和專業人士，及少許商家外，絕大部份都是農村居民。他們的關注面，一般來說，切身而務實；不像知識份子階層，喜歡思考較為抽象的大問題。「帝力於我何有哉」的心態，在中國小民心中，幾千年來絕少變更。移民不靠政府，只求自力更生；在香港的新環境裏，首要目標是努力生存。香港既是英國殖民地，英文又是唯一法定語言，懂英文不但方便，而且大有實用價值[118]，自然能學就學。自己不能學，亦盡量鼓勵下一代學習。

進入英文書院肄業的移民子弟，到了五十年代中旬，已經有了數年的語文訓

練，開始粗通英語，在殖民地教育制度有意無意的推波助瀾下，漸漸形成對英文文化的嚮往。莎士比亞或者高不可攀，但悅耳動聽的英文歌，卻平易可親，成為英文書院男女學生一時風尚。傳閱手抄最新美國流行歌詞，是當年同學間常見活動。另外令中學生成為美國歌曲熱心支持者的原因，是那時代青年社交，興起了「派對」（party）熱潮。青年男女在舞會「派對」裏，互相結識，翩翩起舞，音樂正是美國最流行的「熱門歌曲」（hit songs）。有此一因，青春期的學生，自然對這類音樂，特別鍾情 [119]。香港電台與麗的呼聲的藍色電台，亦開始在點唱節目中，不時加入美國流行歌，於是本來只是主流旁的小支流，聲勢日漸強大 [120]。

這現象，加深了粵曲的四面楚歌。此長彼消的大趨向，進一步惡化，美國流行歌曲亦自此埋下種子，到七十年代，影響了重新冒頭的現代粵語流行曲創作。

6. 紅伶退讓・吸引減弱

偏偏與此同時，幾位叫座鼎盛，觀眾很多的粵劇紅伶如馬師曾、紅線女，忽然在 1955 年離開香港，舉家回穗。而不久之後，另一有「花旦王」之稱的芳艷芬亦於 1959 年結婚退隱，不再現身銀縵紅氍。幾年之間，連失數位舉足輕重的「大佬倌」，粵曲界真是「屋漏更兼逢夜雨」，捉襟見肘，雪上加霜，好不狼狽。

戲班人士當然不會袖手旁觀。於是各出奇謀，努力嘗試組織新劇團來挽回頹勢。先是有「兒童班」的出現 [121]，然後有任劍輝、白雪仙的「仙鳳鳴」組成 [122]，但淡風已成，未能扭轉頹風。

此外，這時 33 1/3 轉的「長行唱片」面世，這是有利粵曲的發明。因為長達半句鐘一首的粵曲，恰巧佔這新出唱片的一面。粵曲不必像從前的 78 轉唱片，唱完一小段，便停下來，要翻轉唱片，始能再播。但聽眾口味，實在這時已經轉向，即使有最新科技產品出現，亦未能發揮助力，抓住歌迷。

7. 粵語短歌・無力回天

本來，在同一時期，新品種的粵語歌曲，已在香港出現。這些歌曲，理論上，很有可能填補傳統粵曲騰出來的市場空間。因為，這類歌，在幾方面看，都有「承先啟後」的優點：一方面，繼承粵曲傳統，而比冗長的粵曲短；另一方面，採納更接近聽眾的自然發聲唱法，摒棄粵曲以往過多「地方戲曲」的老舊感覺和味道。這些歌，配合適應時代的流行節奏，用洋樂器伴奏。加上歌詞不再用典故或用深字來力求優雅，大膽以貼近口語的方法來填寫歌詞，各種特點，都似乎能夠追上時代。因此，有唱片公司便索性開宗明義，標榜這些歌曲為「粵語時代曲」[123]。

參與這些「粵語時代曲」創製工作的人不少。創作人大都由寫粵樂的人兼任，唯一例外是周聰。據周聰自述，這些歌曲，是「和聲唱片公司為應東南亞，尤其新

加坡的礦工口味，聘請粵樂名家吳一嘯、九叔、朱頂鶴和何大傻等創作通俗、諧趣及體裁較短的粵語歌曲 [124]。」後來，周氏得和聲公司賞識，開始嘗試用美國流行曲、國語時代曲和粵樂譜子及小曲旋律，填上歌詞，並親自演唱，或和粵樂大師呂文成掌珠呂紅合唱。

「粵語時代曲」因為比粵曲時髦，吸引了一些歌迷注意，有一定的流行程度。不過，未成氣候 [125]，只能在南洋盛行 [126]。其中原因不少，主要敗於「粗糙」。由選曲、填詞 [127]、到演唱 [128]、伴奏 [129]、發行 [130]、推廣 [131] 等，都不如美國流行歌或國語時代曲，因此，未獲選擇繁多眼光漸趨苛刻的港人青睞。

但儘管如此，周聰得風氣之先的嘗試，還是影響深遠，令後來的新一代填詞人，尊他作「粵語流行曲之父」 [132]。

8. 廣告歌曲 · 影響後來

在這「夜來香」時代，香港社會另有種和生活發生密切關係的歌曲：粵語廣告歌，天天透過傳媒，觸及港人耳股。廣告歌比時代曲還短，最長不過六十秒鐘。後來更流行三十秒版本。但正因其短，在創作和製作上，特別講究功夫。作曲人根本沒有時間營造引子氣氛，他們必須開門見山，劈頭第一句便抓住聽眾注意力，在十餘小節內把要說的內容完全唱出。

廣告歌是不知不覺間吸引住聽眾的。聽眾收聽傳媒廣播，要聽的是節目，而非推介商品的廣告。廣告歌目的在潛移默化，要在聽眾毫不為意之間，便把訊息存入腦中記憶庫內，所以歌詞要特別生動有趣和易於記憶。當年極流行的如《四牛煉奶》[133]《豐力奶》[134] 及政府宣傳歌《馬路如虎口》[135] 等都易唱易記，十分悅耳順口。這種「不說廢話，一語中的」，崇尚用字簡潔的文字風格，令後來在七十年代崛起的現代粵語流行曲創作，深受影響，容後再詳細論及。

9. 洋為中用 · 中為洋用

時代曲創作人材來港不少，但想不到，歌曲的需求更大。一來港產國語歌唱電影大賣座，「逢片必歌」，已成風氣。二來，唱片公司紛紛成立：「大長城」結業，歐洲資本的「飛利浦」馬上開業。此外還有「新月」「大中華」這些本來在上海的唱片公司，也遷移到香港重張旗鼓。三來，唱片新發明了 33 1/3 轉，每面可以有六首三分鐘左右的歌。從前一張唱片兩首歌，現在一張十二首。作曲家即使捷才如姚敏可以在十來分鐘內，便一揮而寫就旋律的，也無法應付。求過於供，只好另覓來源，想出「西曲中詞」的辦法，把最受歡迎的美國歌旋律，按譜依聲，填上中國方塊字。詞成，請來菲律賓編樂家按原唱片美國配器方法，搬字過紙，歌星便可以進錄音室，倒也真是快捷妥當。這些歌曲，對英文不大靈光的歌迷來說，正好填充了一些

缺憾和空間，因此喜歡者不少，特別在星馬一帶，更蔚然成風。

　　中詞西曲的高手是海派才子馮鳳三（筆名司徒明），他把 *Mambo Italiano* 改成《叉燒包》，*River Of No Return* 譯為《大江東去》，*Jambalaya* 變作《小喇叭》，*Seven Lonely Days* 化做《給我一個吻》，「洋為中用」盡地發揮，大有「信手拈來，即成妙諦」的效果。這些歌詞，有時完全不管原詞本意，只是照旋律去向，另填合乎聲情的新曲意，居然新詞比原來英文版，更深入人心。

　　與此同時，美國也適逢其會，發現了中國時代曲的動人特色。在 1951 年，哥倫比亞公司在馬來亞接觸到陳歌辛的傑作《玫瑰‧玫瑰我愛你》，把之譯成英文，由美國歌手法蘭‧蘭尼（Frankie Laine）唱出[136]，推出後成為美國歌曲流行榜榜首歌曲[137]。而 1959 年，姚敏曲、易文詞、董佩佩唱的《第二春》亦被改成 *The Ding Dong Song*，在英國出版[138]，在英國和東南亞都相當受歡迎。百代公司在五十年代中期亦和美國姐妹公司 Capitol 合作，將多首在香港錄製的時代曲，輯成專集，作世界性發行。

　　此外，在香港本地，也開始盛行一種「中西合璧」歌曲，用舶來歌旋律，半首唱原詞，半首唱國語，亦引起了一些港人的好奇。

　　香港的地理環境，促使了「中西交流」。不過，所謂「交流」，單向居多。吸收外來先進技法，多於一切。香港唱片業裏，即使有數家公司，份屬世界性跨國組織的一員，也並未積極向外推銷產品。其中最大原因，是港產時代曲的創作和製作，始終未達國際一流水平。因此所謂「國際化」，只是一時的機緣巧合，曇花一現之後就無以為繼。

　　不停吸收外國先進技巧，卻從此一直成為香港特色。香港音樂會不停進步，與此大大有關。

10. 新人湧出‧前輩高飛

　　五十年代另有個很令人鼓舞的現象：新人輩出，文化事業必需生力軍不停加入，才有生機。香港這商業社會，一切受制於市場。但稍有出路，即成蓬勃。這是香港文化的頑強特性，在有商業機會的通俗文化，尤其如此。

　　從上海南移的前輩如姚莉、白光、張露、張伊雯、柔雲[139]、梁萍、雲雲等，來港後都有不同的表現。姚莉更因為深受美國歌后比提比芝（Patti Page）歌唱風格影響，把自己從前在滬模倣「金嗓子」周璇的歌唱風格改掉，放低嗓門，用比較接近美國流行音樂的開放格調，演繹歌曲，於是成功地擴闊歌路，更為開始漸漸洋化的現代城市人接受。張露本來風格已很俏皮活潑，來港多接觸舶來歌曲之後，再大事發揮，完全擺脫了舊日仍有時可見的矜持，以奔放狂野的表演新風格在聽眾面前出現，而同時深入體會中國民謠的內涵。於是，歌路雙管齊下；一邊唱出熱情洋溢，勁道十足的「西曲中詞」《給我一個吻》，另一方面用輕鬆雀躍的民謠傳統，演繹姚敏創作的《小小羊兒要回家》。既開展，也傳承，非常努力地承先啟後，不斷蛻變，不停

進步。

　　葛蘭、林翠、李湄、尤敏、韓菁清、石慧、葉楓等影壇新進，也在這時候，加進歌唱新人行列。葛蘭的活潑時代少女形象，很受時下青年愛戴。她的歌唱風格，巧妙地集各派之長；一時像正統聲樂的美聲唱法，一時又似美國流行歌的自然奔放，不局限於一端，因而建造了多才多藝多面手的典型。加上演出的歌舞電影如《曼波女郎》等，利用美國時新流行舞的穿插，葛蘭成為五十年代趨時偶像，紅極一時。

　　歌星新秀如方靜音、董佩佩、席靜婷、崔萍、夏丹、劉韻、韋秀嫻、江宏、江玲、顧媚、蓓蕾、鳴茜、潘迪華、方逸華等開始頭角漸露，加上由星馬招聘潘秀瓊、張萊萊、藍娣、鄺玉玲、華怡保等 [140]，港產國語時代曲，在五十年代終結之前，已匯成一股澎湃巨流，終於把粵曲的傳統主流位置取代。

（E）　結語

　　歷史與時勢，造就了香港；也令香港的音樂主流，隨時代洪流轉向，變得更趨時，更現代。自由的創作環境，「帝力於我何有哉」的自力更生心態，加上地理的優越，使香港的通俗音樂文化，漸漸茁壯，也逐漸加強了本土色彩 [141]，同時，開始摸索自己的路向。

　　1950 年，香港政府在邊境設立檢查關卡，限制中國大陸人士自由入境，實際把香港和中國大陸兩個不同制度的社會正式分割，大大減弱了中國對此地的文化影響，反而令香港更面向世界，接受西方世界的先進技術與音樂會元素。

　　在這段日子興起的「粵語時代曲」，因為失之粗糙，沒有掀起潮流，卻遺下極佳教訓，令後來香港音樂人，知所趨避 [142]。

　　在 1959 年前後，香港傳媒，發生了幾件甚具影響力的事，催使香港音樂潮流，流向另一時代。

　　首先，是邵氏兄弟電影公司來港大展拳腳，覓地建廠，開創了國語片的新紀元。二是 1957 年，「麗的」開始了有線電視服務，播放英文節目，香港從此有了家庭視聽媒介。第三大事，是商業電台在 1959 年啟播。香港流行音樂，有了這些新的大眾傳媒加入推廣，影響力更大，就此進入了另開局面的新時代。

註

(1) 華僑日報（1950）《香港年鑑》香港：華僑日報出版部，頁 24。

(2) 粵劇劇團，組織規模較大的，戲行中人稱作「省港大班」。香港在粵劇界重要地位，由此可見。可參看粵劇名伶紅線女（1986）《紅線女自傳：1927-1956》香港：星辰出版社，頁 54。

(3) 當時居住在香港的名伶有薛覺先、馬師曾、曾三多、白駒榮、上海妹、新馬師曾、陳錦棠、梁醒波、麥炳榮、任劍輝、何非凡、芳艷芬、紅線女、靚次伯等人。見黃兆漢（2000）《粵劇論文集》香港：蓮峰書舍，頁 99。

(4) 李平富（1989）《我的身歷聲：香港廣播軼事》香港：坤林出版社，頁 3。

(5) 香港電台（1988）《香港廣播六十年：1928-1988》香港：香港電台，頁 96。

(6) 黃南翔（1992）《香港古今》香港：奔馬出版社，頁 355。

(7) 元邦建（1995）《香港史略》香港：中流出版社，頁 329-330。

(8) 元邦建（1995）《香港史略》香港：中流出版社，頁 330。

(9) 張駿祥、程秀華（編）（1995）《中國電影大辭典》上海：上海辭書出版社，頁 1212。

(10) 孫瑞鳶、滕文藻、席宣、郭德宏（1991）《新中國史略》西安：陝西人民出版社，頁 5。

(11) 劉靖之（1998）《中國新音樂史論（上）》台北：音樂時代，頁 191–203。

(12) 同上註，頁 191–203。

(13) 陳丹燕（1999）《上海的風花雪月》台北：爾雅出版社，頁 14。

(14) 陳定山（1976）《春申續聞》台北：世界文物出版社，頁 147、172、201。

(15) 上海工部局樂隊成立於 1881 年，後來在意人梅百器 Mario Paci 領導下發展成為頗具規模的管弦樂隊，其始樂師全為外國人，到三十年代才開始逐漸吸收中國音樂家加入。見劉靖之（1998）《中國新音樂史論（上）》台北：音樂時代，頁 117，註 27。

(16) 當時的上海，很多俱樂部、夜總會和舞廳，聘請洋人樂隊演奏，供客人跳舞及伴奏歌星唱歌。這些洋人樂隊等級不同，各由美國、白俄，和菲律賓樂師組成。見樹棻（1999）《上海舊夢》香港：天地圖書，頁 14。

(17) 陳鋼（編）（2002）《上海老歌名典》上海：辭書出版社，頁 353。

(18) 黃奇智（2000）《時代曲的流光歲月：1930-1970》香港：三聯書店，頁 4，綦湘棠〈序言〉。

(19) 鄭德仁（2002）〈上海——中國流行音樂的搖籃〉，載陳鋼（編）《上海老歌名典》上海：上海辭書出版社，頁 394。

(20) 劉靖之（1998）《中國新音樂史論（上）》台北：音樂時代，頁 204。

(21) 同上註，頁 208。

(22) 陳鋼（編）（2002）《上海老歌名典》上海：辭書出版社，頁 354。

(23) 同上註，頁 355。

(24) 劉靖之（1998）《中國新音樂史論（上）》台北：音樂時代，頁 208。

(25) 同上註，頁 208。

(26) 2003 年在香港演藝學院演出的杜國威創作音樂劇《麗花皇宮》，用上了《桃花江》為其中插曲，演出時掌聲不絕，大受觀眾歡迎，絲毫沒有因為這首歌曲歌齡已逾七十年而減少了歌迷的鍾愛。

(27) 陳鋼（編）（2002）《上海老歌名典》上海：辭書出版社，頁 355。

(28) 同上註，頁 353。

(29) 上海研究中心（編）（1991）《上海 700 年：1291–1991》上海：上海人民出版社，頁 138-139。

(30) 蔡豐明（2001）《上海都市民俗》上海：學林出版社，頁 7。

(31) Jones, A. (2001) *Yellow Music: Media Culture and Colonial Modernity in the Chinese Jazz Age*, Durham, NC: Duke University Press, p.1.

(32) Clayton, B. and N. Elliott (1987) *Buck Clayton's Jazz World*, New York: Oxford University Press, p.70.

(33) 鄭德仁（2002）〈上海——中國流行音樂的搖籃〉，載陳鋼（編）《上海老歌名典》上海：上海辭書出版社，頁 396。

(34) 同上註，頁 397。

(35) 劉靖之（1998）《中國新音樂史論（上）》台北：音樂時代，頁 112。

(36) 同上註，頁 113-115。

(37) 像李雋青為電影《鸞鳳和鳴》（1944）寫的《不變的心》歌詞（陳歌辛曲、周璇唱）裏面的幾句：「你是我的靈魂，你是我的生命，經過了分離，經過了分離，我們更堅定。你就是遠得像星，你就是小得像螢，我總能得到一點光明。只要有你的蹤影，一切都能改變，變不了是我的心。一切都能改變，變不了是我的情。」表面看，這是一首普通不過的情歌。其實代表了在孤島上的上海人民，對在重慶抗敵的國民政府，一種不敢公開表明的企盼。說見水晶（1985）《流行歌曲滄桑記》台北：大地出版社，頁 155。這是作者訪問國語時代曲大老耆英詞人陳蝶衣的記錄。據陳先生說：「不但歌詞好聽，還有意義在裏面。你不了解還以為是靡靡之音，其實不是。聽得我都掉眼淚，所以我覺得了不起，以後對這個也感到興趣。」於是決定參加國語時代曲創作行列，此後成為極出色詞人。

(38) 梁樂音為電影《博愛》（1942）寫的《博愛歌》（李雋青詞、全體明星合唱）是首極佳的進行曲，旋律易唱易記，既簡單又雄壯宏偉，實在精彩。《賣糖歌》（李雋青作詞、李香蘭唱）是電影《萬世流芳》（1943）的插曲。全曲迂迴流麗，旋律之佳，實在堪稱時代曲罕有精品。但有論者認為梁氏附敵，這些作品是「漢奸歌」，這是強

以政治，加諸作品評論，似乎略欠公允。

(39) 黃奇智（2000）《時代曲的流光歲月 1930–1970》香港：三聯書店，頁 4。

(40) 樹棻（1999）《上海舊夢》香港：天地圖書，頁 30。

(41) 參看張駿祥、程秀華（編）（1995）《中國電影大辭典》上海：上海辭書出版社，頁 675，「民眾影片公司」條。本來，百代唱片公司和鄭正秋、張石川諸人創辦的明星影片股份有限公司簽妥合約，聯手攝製十二部有聲電影，並組民眾影片公司處理發行事宜。而第一部蠟盤配音的有聲故事片《歌女紅牡丹》亦在 1931 年完成，但因為錄音技術不理想，故僅續拍故事片《如此天堂》上下集後，即宣告廢約。

(42) 蔡豐明（2001）《上海都市民俗》上海：學林出版社，頁 11。此書資料顯示，上海在解放前夕，本地籍人口為 75 萬，佔全市總人口 15%。其餘的 410 多萬，全是外省移民。比例最高的是江蘇人佔 48%，其次浙江 25%，廣東 2%。其他還有安徽、山東、湖南、湖北、江西、福建的外省僑民，經過正式手續登記的，在 1945 年已有 12.2 萬。這數字還未包括數目不少的走私商人，逃犯或毒販等不肯登記的各種各式「冒險家」。

(43) 《桃李爭春》1943 年攝製，中華電影出品。

(44) 《莫負青春》吳祖光編導，周璇、呂玉堃、姜明主演，1947 年香港大中華影業公司攝製。

(45) 陳鋼（編）（2002）《上海老歌名典》上海：辭書出版社，頁 171。

(46) 同名電影主題曲，聯華影業公司 1934 年作品。蔡楚生編導、王人美主演並主唱。

(47) 同名電影主題曲，「聯華」1937 攝。王次龍、韓蘭根、殷秀岑主演並合唱。此曲極得小市民共鳴，面世後很快便在街頭巷尾傳唱。歌的旋律常用七度高低跳躍，富於民間説唱音樂特色。

(48) 此曲標作任光曲，其實基本上用安徽民歌，曲詞是任光太太安娥在民歌原詞上潤飾。

(49) 水晶（1985）《流行歌曲滄桑記》台北：大地出版社，頁 31。

(50) 同上註，頁 33。

(51) 見《如此上海》姚敏作詞作曲主唱。首二句是「摩登的 Miss and Gentleman，個個都時髦華麗巧裝扮」。

(52) 《夫妻相罵》李雋青詞、姚敏曲，姚敏、逸敏、吳鶯音合唱。原詞為「這樣的女人簡直是原子彈」。

(53) Davenport, T. & J. Beck (2001) *The Attention Economy: Understanding the New Currency of Business*, Boston: Harvard Business School Press, p.10.

(54) 出身明月歌舞團的是王人美、黎莉莉、白虹、周璇。龔秋霞則原隸梅花歌舞團。

(55) 據作者訪問吳鶯音女士紀錄。「大條」即是十兩黃金金條。據她憶述，普通人家每天工錢約為二角左右。家庭收入每月只得數十元。因此吳女士當年在仙樂斯舞廳的歌酬實在驚人。歌星收入如何，於此可見一斑。

(56) 見 Chip Deffaa 為 *The Essence of Count Basie* 唱片（Sony Music 1991 出版，編號 CK47918）寫的説明："The peerless rhythm section of Basie, guitarist Freddie Green, bassist Walter Page and drummer J. Jones, and such key soloists as tenor saxist Lester Young and trumpeter Buck Clayton, had come together in Kansas City, where the band had originated."

(57) 鄭德仁（2002）〈上海——中國流行音樂的搖籃〉，載陳鋼（編）《上海老歌名典》上海：上海辭書出版社，頁 396。

(58) Jones, A. (2001) *Yellow Music: Media Culture and Colonial Modernity in the Chinese Jazz Age*, Durham, NC: Duke University Press, pp.1-4.

(59) 陳鋼（編）（2002）《上海老歌名典》上海：上海辭書出版社，頁 147。

(60) 本來 1935 年，在日本東京音樂院畢業，回國任「上海藝專」音樂系主任的余約章，曾組織過一隊九人華人爵士樂隊。但因為演奏水準大大不如菲籍樂隊，所以無法打入一級場所，只能在品流不高的日資老大華舞廳獻藝。

(61) 據鄭德仁憶述，金懷祖 Jimmy King 中學時代已在租界名校格致公學肄業，英語基礎紮實，故此能唱歐美流行曲。鄭文更説，金氏在 1947 年自組大樂隊，移師「百樂門」演奏。但據本文作者訪問洛平，金氏在 1950 年隨洛平到港，在香港荔園水上舞廳任樂師一段時期後才回滬。未離開上海前，從未與洛平樂隊分道揚鑣，因此鄭文明確指定 1947 年份，也許未必盡信。

(62) 據作者訪問姚莉女士所得資料。姚女士説，一般作曲人不必編樂，姚敏當年編樂配器技術未精，因此都交由黎錦光、陳歌辛等負責。他們攪盡腦汁，想出不同點子，來配合樂曲情緒，像《前程萬里》，就有敲擊樂器模擬火車的車輪音響。而《戀之火》的音樂引子，是從布拉姆斯《匈牙利舞曲》第一號，移植過來。又像《花樣的年華》前奏和間奏，忽然出現英文歌《生辰快樂》（*Happy Birthday*），都是令人驚喜的噱頭。

(63) 「圓舞曲」（waltz）節奏的時代曲，如《布谷》（陳歌辛詞曲、郎毓秀唱），《尋夢曲》（陳歌辛曲、陳蝶衣詞、周璇唱）等。

「狐步」（foxtrot）的，如《交換》（梁樂音曲、李雋青詞、周璇唱），《別走得那麼快》（嚴折西曲、吳文超詞、白虹唱）等。

「倫巴」（rhumba）的，如《夜來香》（黎錦光作曲填詞、李香蘭唱），《笑的讚美》（梁樂音曲、陳蝶衣詞、周璇唱）等。

「探戈」（tango）節奏的如《戀之火》（陳歌辛曲、陶秦詞、白光唱），《心頭恨》（嚴華曲、吳村詞、周璇唱），《人海飄航》（嚴折西曲並詞、白虹、嚴華合唱）等。

(64) Gregory, H. (1998) *A Century of Pop*, Chicago: A Cappella Books, pp.74-75.

(65) 水晶（1985）《流行歌曲滄桑記》台北：大地出版社，頁 8。

(66) 李青（1994）《廣播電視企業史內部史料》，見 Jones A. (2001) *Yellow Music*，引文註 31，頁 164-165。

(67) 上海百代公司的源起，可遠溯廿世紀初法國青年那巴錫 Labansat 在西藏路擺攤叫賣《洋人大笑》唱片。1908年，那氏已建立了 Compagnie-Générale Phonographique Pathé-Frères 的附屬小公司 Pathé Orient，並灌錄京劇唱片。到 1914 年，已在法租界開設一切按法國標準的錄音室及唱片印壓廠。而踏入三十年代，發行網絡已全國遍佈。

(68) 「百代」1914 年已自設錄音廠棚，由法籍及英籍技師負責錄音與維修。又組成白俄管弦樂隊。1916 年更在徐家匯路設廠。廠房有廿四台自動唱片機，及印製唱片封套的印刷廠，聘用三百餘工人，一切不假外求，規模之大，為滬上同業之冠。

(69) 當年的華資唱片公司，規模最大的是大中華唱片，產量大約只為「百代」的三分之一。其他所謂「皮包公司」規模更小得可憐，只能租用「百代」的錄音公司，和趁廠房空間，生產小量的地方戲曲唱片。詳情請參看 Jones A. (2001) *Yellow Music*，第二章〈中國留聲機〉（"The gramophone in China"），頁 63。

(70) 台灣作曲家羅大佑在杭州的演唱會上公開說：「音樂的力量真大，陳先生不會想到，五十年前他留下的這首歌會這樣感動五十年後的另一個作曲家。」跟住就演唱了陳歌辛的《永遠的微笑》。香港寫詞人黃霑在浸會大學「人文素質教育」的講座上說，最佩服李雋青的寫詞功夫；往往把李氏的詞作拆開逐字分析，來學習用字和文字「合樂」技巧。香港流行音樂大師顧嘉煇，有次罕見地在無綫電視作鋼琴獨奏表演，特別挑選黎錦光作品《魚兒那裏來》為曲目，並解釋說：「這作品很完整，饒有爵士味道，和弦進行特別順暢舒服。」這些俯拾皆是的例子，在在足以證明上海時代曲對後來者的影響。

(71) 陳歌辛後來，因為當時任上海文化局局長的夏衍勸說，在 1951 年回到上海。陳鋼的《玫瑰‧玫瑰我愛你——歌仙陳歌辛之歌》和陳蝶衣都如是說，不過，亦有說陳氏因為五十年代初期，香港百業蕭條，陳的工作量，大大不如在上海，這才賦歸的，請參看水晶《流行歌曲滄桑記》的胡心靈訪問，頁 241。

(72) 見周偉（1987）〈我母親周璇坎坷的一生〉，載屠光啟等《周璇的真實故事》台北：傳記文學出版社，頁 137-139。

(73) 1950 年四月，香港公佈「1950 年移民管制（第二號）（補充）條例」，限制內地華人進入香港，見元邦建（1995）《香港史略》香港：中流出版社，頁 330。

(74) 1950 年一月，香港警方封閉電車工人工會，將主席劉法及十多名工會職工遞解出境。元邦建（1995）《香港史略》香港：中流出版社，頁 330。

(75) 黃南翔（1992）《香港古今》香港：奔馬出版社，頁 357。

(76) 陸鴻基（1995）〈香港歷史與香港文化〉，載冼玉儀（編）《香港文化與社會》香港：香港大學亞洲研究中心，頁 68。

(77) 高添強（1995）《香港今昔》香港：三聯書店，頁 162。

(78) 黃霑（1981）《數風雲人物》香港：博益出版集團，頁 181-183。

(79) 謝永光（1996）《香港戰後風雲錄》香港：明報出版社，頁 77。

(80) 洛平 Lobing Samson 原是上海仙樂斯舞廳領班，這時候也來了香港，在百樂門 Paramount 夜總會重操故業。他的下一代長成後，組成特樂樂隊 D'Topnotes，很受青年人歡迎。資料來自作者訪問洛平。

(81) 梁沛錦（1982）《粵劇研究通論》香港：龍門書店，頁 176-177，180-184。

(82) 粵曲歌壇的興衰，請參看魯金（1994）《粵曲歌壇話滄桑》香港：三聯書店。

(83) 《銀燈》、《明燈》兩日報，是 tabloid 式的小報，彩色印刷，版面只有大報的四分一大小。國際及本市新聞完全欠奉，只登載伶星及娛樂圈消息。

(84) 參看李安求〈香港播音憶舊〉一文。見李安求、葉世雄（編）（1989）《歲月如流話香江》香港：天地圖書，頁 151-164。

(85) 香港收音機牌照，在 1959 年商業電台啟播之前，是八萬左右。但這數字，顯然並不準確，因為無牌收音機，無法偵查檢控，保守估計，收音機數目，連未有牌照登記的，至少有十萬過外。

(86) 麗的呼聲 1949 年啟播前夕，基本用戶只得七十，但啟播不久，用戶數字飆升，到 1950 年二月，已有 29,707 之數。到 1950 年底，更達四萬三千戶。香港政府明知人口急遽上升，又不願大量撥款給公營香港電台擴張，麗的呼聲有線廣播服務於是就在這政策下成立，而且大獲成功。當年「麗的」收費情形是月費每戶十元，安裝費廿五元，加分機每機另五元，都是中產階級才能付出的消費。

(87) 如吳一嘯，特別擅長「小曲」填詞，有「小曲王」之稱。

(88) 朱大祥創作的小曲，最著名的有麥炳榮、鳳凰女合唱《鳳閣恩仇未了情》的《胡地蠻歌》。「一葉輕舟去，人隔萬重山」傳誦至今。王粵生由紅線女《搖紅燭化佛前燈》的《紅燭淚》開始，到後來一系列的芳艷芬名作《懷舊》、《檳城艷》、《銀塘吐艷》，都是水準很高的旋律，在當時極為流行。

(89) 這些電影，行中稱為「七日鮮」。製作自然不佳，但卻頗有低下階層觀眾支持。尋求娛樂的觀眾，往往不追求藝術性。

(90) 新馬師曾訪問記錄，見李安求、葉世雄（編）（1989）《歲月如流話香江》香港：天地圖書，頁 136。

(91) 薛后（2000）《香港電影的黃金時代》香港：獲益出版，頁 56。

(92) 同上註，頁 83-88。

(93) 同上註，頁 57。

(94) 余少華（1999）〈香港的中國音樂〉，載朱瑞冰（編）《香港音樂發展概論》香港：三聯書店，頁 264。

(95) 像賀綠汀改編江南小調的《四季歌》，就為新馬師曾挪用在《萬惡淫為首》一劇的《乞食》唱段。黎錦光的《拷紅》也在粵語武俠電影《仙鶴神針》用作插曲旋律，由鳳凰女唱出。

(96) 據詞人黎彼得的訪問。黎氏乃粵劇名伶靚次伯令侄，粵劇世家出身，對粵曲中人的創作方法，知之甚稔。

(97) 元邦建（1995）《香港史略》香港：中流出版社，頁 201。另見經濟導報（1981）《香港經濟年鑑》香港：經濟導報，頁 15-17。

(98) 朱順慈（2000）〈一枝筆桿走天下的陳蝶衣〉，載郭靜寧（編）《香港影人口述歷史叢書（1）：南來香港》香港：香港電影資料館，頁 152。據陳氏自述，每月寫十首歌詞，每首一百，超過十首另算。在 1952 年這是很好的收入。而因為不讓歌迷感到歌詞盡出一人手筆，陳遂化名陳式、方忭、鮑華、辛夷、陳聯、方達、夏威、明瑤、葉綠、文流、佩瓊、郎潑來等筆名寫詞。

(99) 黃奇智（2000）《時代曲的流光歲月：1930-1970》香港：三聯書店，頁 83。

(100) 本文作者少年時代，常以口琴樂師身份，參加時代曲灌錄工作。在「百代」設於銅鑼灣新寧道使館大廈地庫的錄音室收音，常常因為大廈抽水機開動而暫停。隔音設備欠佳，由此可見。

(101) 鄧白英主唱的《月兒彎彎照九州》是梁樂音南下的第一首佳作，原為同名電影（1952 年攝製、陳雲裳主演、屠光啟執導）主題曲。

(102)「和聲可以描寫做旋律的衣着」牛津大學音樂教授史哥斯博士 Dr. Percy Scholes 如是說。見 Scholes, P. (1970) The Oxford Companion to Music, New York: Oxford University Press，頁 441，〈和聲〉（Harmony）條目。

(103) 參看史特恩斯（著）、簡而清（譯）《爵士樂的故事》香港：今日世界社，頁 195-197。

(104) 烈特民 D. Redman 可算是美國爵士樂隊編樂師始祖。他在 1931 年，已編撰十四人樂隊套譜。後來又為佛列捷·漢特遜 Fletcher Henderson 的樂隊擔任編樂。賓尼·古德民 Benny Goodman 後來就是用了烈特民的套譜，令旗下樂隊，在 1935 年洛杉磯闖出名堂。

(105) 希爾曼 Richard Hayman 是將美國民謠及流行曲交響化的大功臣。他為費德納 Arthur Fiedler 領導下的 Boston Pops Orchestra 編樂。這隊由波士頓交響樂團部份樂師在每年樂季完成後的夏天組成 Boston Pops 演奏，並灌成唱片，極受全球樂迷歡迎，視為「跨界音樂」（crossover music）的先驅。Hayman 技法成熟，配器方法別緻新穎，實在是行中大師級人馬。

(106) 李德度 Nelson Riddle 本身是樂隊領班，1953 年在哥倫比亞唱片夥拍法蘭仙納杜拉 Frank Sinatra，製作了《青春在心中》（Young At Heart）熱門歌，紅極一時。

(107) 萬得爾 Johnny Mandel 是貝西 Count Basie 樂隊舊人。六十年代，為仙納杜拉 Frank Sinatra 編樂。

(108) 鍾斯 Quincy Jones 既是演奏家、編樂家，又是鼎鼎大名的唱片監製。出道不久的時候，時常為美國大歌星編樂。後為米高積遜監製唱片 Thriller，全球銷數達四千萬張，創不驕人紀錄。

(109) 1956 年《桃花江》之後，「新華」陸續攝製了《葡萄仙子》（1956）、《採西瓜姑娘》（1956）、《阿里山之鶯》（1957）、《特別快車》（1957）、《風雨桃花村》（1957）、《百花公主》及《豆腐西施》（1959）等歌唱片。

(110) Broughton, S., M. Ellingham, D. Muddyman and R. Trillo (eds.) (1994) World Music: The Rough Guide, London: Rough Guides, pp. 438-439.

(111)「歐西流行曲」一詞，大概由電台興起。此詞本來不甚正確，但已多年沿用，因此積非成是。

(112) 見李歐梵 Lee, L.O. (1999) Shanghai Modern: The Flowering of a New Urban Culture in China, 1930-1945, Cambridge, MA: Harvard University Press，頁 89，引王定九《上海門徑》評述當年荷里活電影與國產片，認為兩者製作費有天淵之別，因此成就差距亦大。

(113) 此曲 1955 年獲奧斯卡金像獎，是同名電影（港譯名《生死戀》）主題曲。影片由威廉荷頓 William Holden、珍妮花鍾絲 Jennifer Jones 主演，在港取景。歌曲曾一度被外國人選為代表香港旋律，時在官式場合演奏。見簡而清、依達合著《一對活寶貝》之〈香港市歌〉香港：創藝文化，頁 69。

(114)《十六噸》為美國西部田園歌（country and western）之王田納斯福特 Tennessee Ernie Ford 傑作，旋律沉鬱哀傷，用短調音階（minor scale）寫成，節奏凝重，和弦簡樸。曲詞道盡黑人傭工淒酸愁苦。結句 "I owe my soul, to the company store"，令人感動。

(115) 比爾希萊 Bill Haley 及其彗星樂隊 Comets 1954 年的傑作。原是 The Blackboard Jungle 電影主題曲。這首歌節奏和黑人 boogie-woogie 音樂完全無殊，而旋律也非常近似貝西伯爵 Count Basie 的《紅色蓬車》（Red Wagon）。但居然吸引到全世界青年人注意，令「樂與怒」（rock and roll）音樂時代，自此開展。

(116)「查查查」（cha cha cha）舞步源自南美，以四拍一小節的音樂伴奏。速度中等，約每分鐘 88 拍，和人類脈膊跳動節奏相近。步法以踏步為主。《櫻桃紅淡蘋花白》在五十年代有器樂版唱片，由小號領奏，首句在第四音任意延長，引人注意，很受青年歌迷歡迎，成為 cha cha cha 舞名曲。

(117) 陸鴻基（1995）〈香港歷史與香港文化〉，載冼玉儀（編）《香港文化與社會》香港：香港大學亞洲研究中心，頁 72。

(118) 試舉一例：當年在香港當皇家警察，能以英語會談的，有俗稱「紅膊頭」的紅色肩章以資識別；此外另有津貼。升級機會亦比不懂英語的同袍略高。

(119) 本文作者，正是五十年代的「番書仔」（讀洋書少年），對同學當時行徑，知之甚詳。

(120) 見黃志華訪問香港著名音樂主持人耆老郭利民（Ray Cordeiro）。載香港唱片商會（1987）《香港唱片商會 1987 年特刊》香港：香港唱片商會有限公司。

(121) 1954 年兒童節，人之初劇團面世，由四至十四歲的兒童演出。當時，稱為「香港開埠百年創舉，粵劇有史以來奇蹟」，頗為轟動。此後兩年，馳騁港澳，可惜無以為繼，到 1956 年結束。但為粵劇培育了文千歲、宋錦榮等人材。詳情請參看黃兆漢（2000）《粵劇論文集》香港：蓮峰書舍，頁 97-121。

(122) 紅伶白雪仙 1961 年接受訪問，說：「使粵劇面臨危殆的命運挽回一把，組織『仙鳳鳴劇團』的主要目的，就是

為了這個原因。」可惜，當年（1956）「仙鳳鳴」雖對粵劇劇本，舞台裝置戲服及演出態度等均有重大改進，影響後來戲班組織甚深，更被譽為「粵劇風氣日益頹退聲中的中流砥柱」（《華僑日報》1961 年九月十六日），卻也獨力難支，不能挽狂瀾於既倒。

(123) 黃志華（2000）《早期香港粵語流行曲（1950-1974）》香港：三聯書店，頁 41-42。其他不同稱謂，層出不窮，如「粵語流行曲」、「跳舞粵曲」、「廣東時代曲」等。

(124) 陳守仁、容世誠（1990）〈五、六十年代香港的粵語流行曲〉，《廣角鏡》月刊，209 期，二月號，香港：廣角鏡出版，頁 74-77。

(125) 周聰自己坦承「粵語流行曲最多只佔整個流行曲市場的十分之一。」見陳守仁、容世誠的訪問。參看上註。

(126) 黃霑（1997）〈粵語流行曲的歌詞創作〉，《論文叢刊》第二號，香港：嶺南學院文學與翻譯研究中心，頁 3。

(127) 周聰填詞的句法有時頗有問題。好像用 Colonel Bogey March（Kenneth J. Alford 原作進行曲，後為電影《桂河橋》The Bridge On The River Kwai 採為主題音樂）填的《快樂進行曲》第一段第二句，把「人們青春最快樂」分割成「人們青春最」與「快樂」兩句，感覺就頗怪誕。

(128) 周聰自己，歌藝一般；呂紅聲線很好，運腔卻始終脫不了傳統粵曲方法，因此多年來名氣甚大，卻未能大紅大紫。

(129) 粵語流行曲的伴奏樂隊，受成本限制，常常只聘用水平低於菲律賓樂手的華人樂師。

(130) 粵語流行曲，本來就為當時俗稱「南洋」的東南亞華僑聚居地而設，因此在港發行並不積極。

(131) 周聰雖然任職商業電台，有近水樓台之便，卻因為避嫌，沒有為自己作品，過份推廣。何況，媒介只能推波助瀾，銷路欠佳的商品，即使大力推介，往往亦不收效。

(132) 黃霑（1991）〈那時代唯一聲音〉：「周聰兄的而且確是粵語流行曲之父」，《信報》專欄「玩樂」，一月十六日。香港：信報。

(133) 《四牛煉奶》是模倣 Platters 風格寫成的廣告歌，低音男聲合唱「四牛煉奶」結句，令人印象殊深。

(134) 《豐力奶》是歌詩寶 Vic Cristobal 的作品，用「查查查」節奏，風格清新可喜，當年是廣告歌最流行傑作。

(135) 《馬路如虎口》是梁樂音作品，梁為廣東人，是粵語廣告歌高手，六十年代創作繁榮，詳見下章。

(136) 英文詞由 Wilfrid Thomas 執筆、Chris Langdon 編樂、Paul Weston 指揮樂隊、Norman Luboff 合唱團伴唱，精英雲集。唱片編號 4-39367。

(137) 黃奇智（2000）《時代曲的流光歲月：1930-1970》香港：三聯書店，頁 168。

(138) Decca 的 45 轉唱片 45-F11192。由周采芹 Tsai Chin 演唱。周采芹乃海派京劇名角周信芳（麒麟童）三女。英文詞乃萊安尼爾．巴特 Lionel Bart 這位倫敦西區音樂劇名人執筆，成為周氏主演的舞台劇《蘇絲黃世界》插曲。見周采芹（著）、陳鈞潤（譯）（1989）《上海的女兒：周采芹自傳》香港：博益出版集團，頁 109。

(139) 柔雲和張伊雯，在上海出道，但歌唱事業都是來香港後才真正發展，唱片不少。二人合唱的《故鄉》，成為名曲。張在香港更成為夜總會紅歌星，並常常走埠表演。

(140) 黃奇智的《時代曲的流金歲月》一書，對這段時期的港產時代曲，有極詳盡的資料，於此不贅。

(141) 這時的時代曲，和上海的已有顯著不同。音樂的風格，由歐而美。而歌詞內容，也緊貼香港生活，例如出現了姚敏曲、陳蝶衣詞、姚莉唱的《一家八口一張床》。而港式口語如「拍拖」（男女手牽手約會逛街）、「包租婆」（二房東）、「牙刷刷」（囂張輕佻）等也紛紛入詞。

(142) 國語時代曲錄音，一直堅持演奏水平，製作人員寧願從全港各大夜總會樂隊中挑出視奏能力最高的貴價樂手，多加排練，也不會聘請叫價低的華籍樂師。

港大音樂系講座

論文完成後，黃霑在不同場合，把當中的觀察推廣普及。二〇〇三年十月，他在香港大學音樂系的課堂，將論文撮要，簡介香港流行音樂的歷史。以下輯錄的是他為講座準備的大綱，可見黃霑講學，一絲不苟。筆記上有三種顏色的水筆標記重要段落，另特別留意他如何為不同聲音案例，預備光碟選播段落，例如講《義勇軍進行曲》，播放第一碟第一首，講《夜來香》，播第五碟第二首。這些光碟，留在黃霑書房內，今天碟面上依然貼着那些段落的標記。

Disc 6 Cut 9 (董佩玉、小周璇)

Disc 7 Cut 9 (李香蘭)

樂隊. Cortes, Tuason, Yaneza. Diaz carpio.

Cristobal Ray de Val (p.48)

. Richard Hayman (p.48).

. Nelson Riddle.

（1）

香港大學音樂系　　　　　　　二〇〇三年十月十五日

① 香港流行音樂（1949－1997）　黃霑

前言　簡史

個人看法：美學標準、並身境對。

參與者

"不是廬山真面目，只緣身在此山中"

一些有代表性的歌

流行音樂是商品

② 1949 的香港

人口　1,800,000　廣東人。

流行音樂　粵劇·（大戲）粵曲

粵曲粵劇傳統，一直影響·不知不覺。

有時代曲·上海來港。

媒介：香港電台

　　　　49年3月「麗的呼聲」<　銀色（中）
　　　　　　　　　　　　　　　藍色（英）

中國人出入香港·通行無阻。（p.13）

10月1日 天安門廣場《義勇軍進行曲》 Disc 1 cut 1.

中華人民共和國成立。

聶耳所謂《流行俗曲》不能立足 （p.15）

移民香港、港地出報。

2A 1949 前的上海 《夜上海》 Disc 2 / cut 1. ②

租界 20's 30's 已有百年历史.

上海 · 俞振飞(昆) 周信芳(京)
　　　 沈雪君(弹词)

上海工部局樂隊. Municipal Orchestra
　　　　　　　 Prof. Arrigo Foa. 富亚教授.

时代曲: 新品種
　　　 自然带出
　　　 旋律和歌词, 平易近人. 一聽就懂
　　　 易唱易记易学. 人人传唱 (p.16).
　　　 黎錦暉 (p.17). "明月歌舞团"
　　　 "毛毛雨" Dis 3 / cut 4.
　　　 "桃花江"
　　　 音乐天才. 总教好手. 12部� 兒童歌舞剧.

天時地利人和 育于上海. ③

'Paris of the East' 鲁迅 Charlie Chaplain.
　　　　　　　　　　　 G. B. Shaw.

Jazz Mecca of the East. Buck Clayton. (P.2.1)

　　　　　　　　　　　 《One O'Clock Jump》 Disc 4 / cut 1
旋律音 · 白俄 · 美国 "Essence of Count Basic"
　　　　　　　　　　　 1942. ④
Hawaiian Guitar.

1937—1949 (8年抗日戰爭)

上海租界.

(1) 科技: 无綫電收音机 · 唱机 · 唱片. (P.24)
　　　 电影 · 外来音乐
　　　 (1895巴黎 "得固"·"又一村")
　　　 1896上海

(2) 人才: 作曲 · 宴词 · 歌手 · 錄音師.
　　　 乐師 — Lebing (P.31)
　　　 King 金娲祖 Jimmy (P.32). ⑤

(3) 社会　城開不夜．歌舞昇平．上流活動．
　　　伴舞音乐．雅歌

(4) 外資公司　(p.35)．EMI (英) RCA　Victor．(義) Pathe (法)

(5) A A B A 曲式

3. "夜来香"时代 (1949 / 1959)　"夜来香"　Disc 5
　　　Clave Beat　　　李香兰　　　Cut 2.

粤曲歌坛．粤剧 (怅飯蓮劭)
第一代粤语流行曲创作人及歌手．全也如此
背景长大．
娱乐报 《信昱》《真桐》《明星》《娱乐音》
　《明灯》《銀灯》tabloid 彩色．(p.41.)

(1) 傳统继色

　　藝人苟且　e 旧鲜．3 百萬華　新导传．
　　1952 "百代重開．　　　去景光
　　　　　　　　　　　　　侍署合奏．

(2) 海派潮起

　　電影来了．《脂粉之照力洲》
　　　姚敏　《第二春》→ Disc 6 Cut 9 (董佩之小周璇)
(雖留存甚 →李厚襄
　作编曲人) 梁樂音 《三年》　Disc 7 Cut 9 (李香兰)

(3) 非人貢献　遠東楽隊．Cortes, Tuason, Yanega. Diaz
　　　　　　　　　　　　　　　　Carpio.
　　Arrangement．Vic Cristobal　Ray de Val (p.48)
　　美国编乐家 Redman．Richard Hayman (p.48)．
　　　　　　　Q. Jones. Nelson Riddle.
　　形成粤楽鼓陣．相比江．

Even Bliss
(Sally Y.P.)

亞洲研究中心講座

黃霑的博士論文有很多該說但沒有說得清楚的課題，以下是其中一個。二〇〇四年五月，黃霑回到港大亞洲研究中心，講述菲律賓音樂人對香港流行音樂的影響。

一九三〇年代開始，大量菲律賓音樂人活躍上海，是中國摩登的先頭部隊之一。抗日戰和內戰期間，他們相繼移居香港，在此落地生根。自此，菲人樂聲遍佈各大夜總會、影棚和錄音間。

黃霑少年時走遍全港錄音室和電台，跟差不多所有菲籍樂人合作過，跟大師一起搖頭擺腦之間，將上海和香港流行音樂的雙城故事吸入體內。這段歷史的人和事，黃霑說得入微，對菲籍樂人的音樂造詣，例如看譜即能辨音的視奏能力、編曲技巧、音樂感覺和演奏多樣樂器的才能，大加欣賞。兩個小時的研討會，忠實呈現了這群無名英雄對香港流行音樂的貢獻。

harmonica

菲律賓音樂人對香港流行
音樂的影響

⊕ 節錄
⊕ 香港：香港大學亞洲研究中心
⊕ 2004 年 5 月 27 日

導言

今天的研討會，選了「菲律賓音樂人對香港流行音樂的影響」這題目，有幾個原因：

一，目前的學術研究，少有談及這個話題。我參加香港流行音樂工作近半個世紀，一向知道菲律賓音樂人對香港流行曲的貢獻。我從十多歲開始，就以一個口琴演奏者的身份，參加過很多香港流行音樂的錄音工作，我見到當中除了作曲家是中國人外，所有演奏、編樂的幾乎全部都是菲律賓人。研究香港的流行音樂，應該肯定他們的貢獻。

二，香港的流行音樂與中國的流行音樂，有一脈相承的歷史。早年，香港的作曲家、作詞人大多數是當時在上海寫國語時代曲的人，負責演奏的，不少是從舊上海來到香港的菲律賓音樂人，這在歷史和人脈方面都可以追溯到。

三，這方面的文字資料非常少，在研究香港普及文化上，是一個缺失。

上海國語時代曲　菲律賓音樂人的參與

香港的流行音樂，是喝中國流行音樂的奶水長大的。在 1949 年之前，香港真正流行的音樂是粵曲和粵劇。有現代感覺的流行音樂，要待至四十年代，通過電台播放的國語時代曲和歐西流行音樂，才開始滲入香港。

上海時代曲的製作，一向都有菲律賓音樂人參與。當時上海大約有四種人在音樂界有影響力：白俄人、美國人、菲律賓人，影響最少的反而是中國人。中國人樂手，無論在古典或流行音樂，演奏能力一般不足以和上述三種比較。

當時中國最好的一個交響樂團，即上海工部局交響樂隊（Shanghai Municipal Philharmonic）的樂手，據說有一半是菲律賓人，另一半是俄國人，證明菲律賓人當時的音樂水準和白俄人相若。

除了古典交響樂隊，當時經常可以聽到音樂的地方，包括夜總會和舞廳。那時的夜總會非常高級，其中最漂亮的是逸園狗場 Canidrome 的夜總會。每個晚上到那裏消遣的，均穿着燕尾禮服，而樂隊就用上了美國人樂隊，其中有一隊叫做 Buck Clayton And His Harlem Gentlemen。Buck Clayton 是一位黑人音樂家，吹小

號。據他的回憶錄 *Buck Clayton's Jazz World* 說，當年蔣介石夫人宋美齡，經常到那裏跳舞玩樂。

有些夜總會用白俄人。俄國「十月革命」後，不少俄國貴族逃到上海，他們很多都懂玩音樂，做了樂師，有些在交響樂團，有些教樂器為生，有些就在夜總會組織樂隊玩音樂供人跳舞。

另外，是菲律賓人。例如在其中一間叫仙樂斯（Ciro's）的舞廳，有一隊十多人的樂隊，領班叫 Lobing Samson（洛平），有「菲律賓簫王」之稱。洛平吹 clarinet 雙簧管，非常像美國的大師 Benny Goodman。洛平唱歌，也懂夏威夷吉他。五十年代來了香港之後，在荔園的水上舞廳演奏過。他的女兒，就是後來在香港流行音樂界有名的 Christine Samson。

創作流行曲　旋律與編樂分工

說回上海國語時代曲的發展。

自從 1929 年明月歌舞團崛起之後，黎錦光和陳歌辛等時代曲作曲家很受歡迎。這群作曲家多懂得編樂，且技巧不錯。他們有些是跟從白俄老師，有些是美國老師，大都有初步的管弦樂訓練，還學了很多美國當年的編樂方法。另一班新進一點的作曲家，例如姚敏、李厚襄、梁樂音等，在編樂技巧方面就略有不及。

甚麼是編樂？流行曲製作，有一些分工方法，在古典音樂較少用上。流行曲的旋律創作，通常由一個人負責，配器方面，即是在哪裏用甚麼樂器來伴奏，或是如何編好整首歌那幾十小節，就另外找一些專攻 orchestration 或 arrangement 的樂師來處理。這種分工方式，令流行音樂經常被人詬病。很多人會說「你們不是作曲家，只是在寫小旋律，然後找其他人助你們編樂。」

我倒覺得這方法非常聰明。它源於三十年代美國，寫時代曲的人很快就取用了。原因是很多寫旋律有天份的人，對於樂理、和聲，以及配器方法，其實並不擅長。例如姚敏是旋律聖手，寫旋律又快又好，充滿天份，但他的編樂卻不太出色。有些音樂家是專門研究編樂的，他們的配器技巧很好，懂編寫，又特別。若讓他們分工，一個負責寫旋律，另一個把那動聽的旋律做好配器，合作出來的效果往往十分好。

美國在開始的時候，也有很多流行音樂家只懂寫歌，是 melody writer、song writer，不懂 orchestration——Irving Berlin 不懂、Cole Porter 彈琴只用 F 調，不懂寫譜。另外，當年一些大樂隊領班，如 Count Basie 和 Duke Ellington 等，很多時也假手於人。一方面是他們寫不了那麼多，再者他們本身雖懂彈鋼琴，卻未必熟悉其它樂器。所以，當有一些對配器非常熟悉又寫得好的人在，他們樂意聘用，為他們專心編排一首歌，使它變得特別好。

三十年代初，是美國流行曲所謂 Tin Pan Alley 曲風非常盛行之時，很多人到

dance hall（歌舞廳）等地方娛樂。每個 dance hall 都有一隊 live band（駐場演奏樂隊），每一隊樂隊，都想有一個自己特別的聲音，例如這個是 Glenn Miller 式、那個是 Duke Ellington 式、那個是 Count Basie 式。這些不同的式，主要是靠編樂人為每首歌編寫獨特的聲音，例如 brass 永遠是這樣吹奏，trombone 沿用這個編排方法等。

當時有多位出名的編樂家，如 Don Redman、Richard Hayman 等，在美國流行音樂界備受尊重。這類音樂人在美國興起，他們寫的樂譜也供出版，很多在上海的樂隊請人在美國買樂譜寄回，然後按譜演奏。由此，他們學會了美國這種頗先進的配器方法，然後把它帶到時代曲去。至 1950 年代，一群上海音樂家、作曲家，及寫詞人例如姚敏、李厚襄、基湘棠、王福齡、梁樂音等相繼南下，也把這分工的方法帶到香港。

自學成才　視奏能力百分百

上海人到來後，香港開始在粵劇歌壇以外，出現了夜總會，最初是在北角區的麗池夜總會，當時的樂隊領班是 Teresa Carpio 杜麗莎的祖父 Fred Carpio senior。他的樂隊不是上海來，是從菲律賓聘請回來的。洛平則在花都夜總會演奏。那時候全部夜總會，高級的，都是菲律賓樂隊。只有低級夜總會，近乎舞廳那種，才有中國人當領班。我年少時候在夜總會聽這些人演奏，中國人樂隊的技術真是差很遠。華人能做到一流夜總會的領班，顧嘉煇是第一個。

Fred Carpio 等這麼出色，一方面是他們有西班牙音樂的傳統，另一方面跟當年菲律賓的教學制度有關。菲律賓每間學校都有 brass band，稍有音樂天份的小朋友，都懂吹 trumpet 和 tuba。香港後來來了三位對流行音樂非常有貢獻的大師，包括 Vic Cristobal 歌詩寶、Nonoy O'Campo 奧金寶，和跟我拍檔已久的 Romeo Diaz 戴樂民。他們三位自少便開始學吹奏樂器，但均沒有接受過正統的音樂教育。我問奧金寶當年怎樣學編曲，他答：「聽」——覺得那首歌的編曲好，就把整首歌的每一個音符抄下來，bass 抄下來，鋼琴的 chord 全抄下來。完全不是有哪位老師，有甚麼理論，或是甚麼教科書。後來他學懂了，再在美國訂書回來自修，唱片就是他的老師。

在五十年代，香港音樂界最有水準的，就是在夜總會演奏的這一群菲律賓樂師。他們也參加電影配樂、電台現場直播節目，或唱片錄音。那時香港做錄音，來來去去只那十多廿人，均是從每間夜總會樂隊裏挑選出來最好的樂師。每一隊樂隊真正的好手，其實只有三個左右。若有需要，例如百代唱片錄音，他們就會在整個菲律賓音樂人社群裏把精英挑出來，組織樂隊。這群人視奏能力非常高，把新樂譜交給他們，只要練習兩、三次，便可以把整個樂譜準確地吹奏出來，幾乎 100% sight reading，且能立即奏出感情，非常了不起。

我少時已對這事情印象深刻。那時候沒有現在的分軌錄音，錄音時只有一個大咪高峰，好像沙煲般大，吊起來，強音的樂器就安排在錄音室後方，最弱音的，例

如小提琴，就在前面靠近歌星，與歌聲一起收錄。收音會即時傳送到蠟盤，那個就是 master（母盤），若是唱錯或奏錯了，要把蠟盤毀掉，全曲從頭開始再收錄。

當時香港流行的音樂是粵曲和粵劇，理論上，國語時代曲是不能夠在廣東人為主的市場裏興盛。唯它的音樂水準確實比粵曲高，且有時代的新聲，因此吸引了一群較西化的聽眾。當時廣東人不懂國語，卻喜歡聽國語歌、買國語唱片和看國語電影，因為那些音樂全部由菲律賓人演奏、編樂，聲音色彩比較接近歐西流行曲。國語時代曲的水準，的確比粵語流行曲高出很多，部份原因就是菲律賓樂師的編樂。編樂，等同化妝，如果化妝技巧聰明，不太好的旋律，聽起來也會非常悅耳。

當年菲律賓音樂人除了演奏和編樂外，不少成為大唱片公司的音樂總監，像 Vic Cristobal 歌詩寶，就曾經當過 EMI 唱片公司的掌舵人，QC（品質控制）由他負責，出來的東西總不會差。到了六十年代，國語電影有「邵氏」與「電懋」兩間大公司，製作較好，有彩色，又開始有闊銀幕，它漸漸取代了粵語電影，更進一步讓國語流行曲打進香港人心中，令港式國語時代曲，成了當年香港真正主流的音樂。

多快好省　技藝出眾

菲律賓音樂人有另一樣好處，就是「又平又靚又快」。我曾見過奧金寶編曲，編十多人大樂隊的樂譜，半句鐘就完成，而且是編得非常好。他用鉛筆，好像插飛鏢般，逐個音符下點，一點就是，全香港只得兩個人能看懂他的譜。他真是天才，這班人任勞任怨，十分勤力，經常通宵熬夜。他們晚上多數去夜總會當樂隊領班，深夜一、二時打烊後回家，繼續編曲，日間幾乎每天都有錄音，早上十時，至下午六時，吃過晚飯，又上班去。所以後來奧金寶曾中風三次，其實是太辛苦了。

電影公司、夜總會，全部是菲律賓人天下，華人樂師，能夠像顧嘉煇般爭氣的，真是很少。到了六零年代後期，也只有三間夜總會領班是中國人，一位是「金鳳」的吳洒龍，一位是後來成為顧嘉煇接班人的鄧亨，一位是顧嘉煇自己。即使顧嘉煇不同意「賓佬音樂，必屬佳品」的觀念，他自己的 TVB 樂隊，除了他弟弟，與助手陸堯之外，全部是菲律賓人，因為菲律賓樂師的確好。

一個原因是視奏能力。當時，若視奏能力不好，在夜總會是站不住腳的。那時夜總會很流行在晚飯後十時許有 floor show，由走埠的外國人，表演跳舞、玩魔術、說笑話，做一場大約四十五分鐘的 show。那些走埠藝人，必定帶備一套樂譜來，要樂隊伴奏。如果你視奏能力不好，在練習的時候，當他那魔術要吐出來，你的 trombone 不能夾準的話，那位表演者便會投訴。所以中國樂手到那個時段必定手忙腳亂，菲律賓樂手卻不會，你給他們樂譜，他們就會依譜演奏，奏得非常好。菲律賓人收費其實要比華人樂師貴很多，唯利是圖的夜總會老闆居然要聘用較昂貴的賓人，是因為別無他法。

耳濡目染 一代傳一代

　　到六零年代，有一個非常重要的發展——The Beatles 來港，全港掀起樂隊熱，最得益的是菲律賓人的下一代。他們早在家裏耳濡目染，機會一到，一下子就冒出來了，當中有 D'Topnotes、Blue Star Sisters、Dan Dan Brothers、Danny Diaz & The Checkmates 等。那時的歌唱比賽，幾乎只要有賓人參加，中國人就休想拿冠軍了。Teresa Carpio 初次參加 Star Quest，即星報的 Talent Quest，只有七歲，在大會堂音樂廳，唱 *Teacher's Pet*，我是評判之一。那晚，十個評判一字排隔着觀眾席；每個評判有十個分牌，由一分到十分。Teresa 唱畢，後面全體觀眾起哄，原來評判們一致給她十分。Rowena Cortes 露雲娜，在幾歲已經贏冠軍了；還有 Christine Samson，根本不用參加歌唱比賽，她一出來組織樂隊就受聘，唸中三已經每晚去彈琴，當年的夜總會如 Latin Quarter、Bayside、The Scene、Firecracker，全部是菲律賓人的 combo。中國人的樂隊，例如 Sam Hui、陳任、Joe Junior、Teddy Robin 等，老實說，當時在我們心目中尚未入流。

　　那時開始，菲律賓人的下一代逐漸成長。Vic Cristobal 歌詩寶當了廿多年 EMI 專用編樂家和 Musical Director，不想幹那麼多工作，於是 Majors & Minors 的奧金寶開始活躍，到後來，他編的曲比歌詩寶還要多。那時候也有很多其他人冒出來，例如 Chris Babida 鮑比達，既是出色樂手，又是很好的領班。

　　另外還有 Romy Diaz 和 Andrew Tuason 杜自持。行家喜歡喚他們作「香賓」，即香港的菲律賓人。他們大多數是菲律賓人來到香港後，種族通婚，媽媽是中國人，所以都懂中文，例如 Danny Diaz、Romy Diaz。Christine Samson，洛平的第二千金，有唸 A-Level 中文，懂得看古文。Tony A.、Joey Villanueva 等都冒出來，承繼了第一代，成為香港流行音樂錄音室中的支柱。

對

話

黃霑書房內有一組十分醒目的藏品，名副其實是一個時代特定的產物。黃霑少年時，傳情達意靠寫信，晚近，聯繫親友用手機。在兩者期間，即一九八〇年代中之後的十多年，人類發明了一種偉大的通訊器材，叫做傳真機，它成了黃霑當年常用的溝通工具。

傳真鼓勵人手寫作，白紙黑字，並在傳真紙未褪色之前，留下通訊內容。黃霑書房儲存了不少當年的傳真記錄，內裏有公函、私人書札、工作筆記，和有關音樂見解的長篇對話。

這部份選輯了三組對話，記載了黃霑跟三位學人友好就三個音樂課題的討論，分別是：

一、一九九〇年代初跟劉靖之博士討論流行音樂是否好音樂。

二、二〇〇二年跟民間學者黃志華就香港流行音樂裏的「中國風」一問一答。

三、二〇〇一年跟台灣電影學者藍祖蔚討論他的電影配樂生涯和創作方法。

這些課題，黃霑在專欄寫過，傳真上的發揮更加詳盡細緻，深入的程度，在分析香港流行音樂的文獻中少見。

劉靖之 流行音樂

劉靖之是黃霑的博士論文導師，也是他的好友。因緣際會，兩人在一九九〇年開展了一場斷續的傳真往還，辯論有關好音樂的見解。

劉靖之推崇西洋古典音樂，特愛貝多芬和西洋歌劇，由作者掌握全局，並遠離商業考慮。黃霑長期將創作結合商業，口味四通八達，堅持音樂難分高低雅俗，音樂靠「名家」的理念並非四海皆準，成功的創作，可以由不同崗位分工合作，各採所長。好的流行音樂，絕對有藝術。認為好的音樂應該高尚、精細、複雜、發人深省，包合作曲家的視野，

結果，兩人決定保留己見，並合作開展實證研究，劉靖之進一步研究不同類型音樂在香港的發展，出版了兩冊《香港音樂史論——粵語流行曲·嚴肅音樂·粵劇》，黃霑研究香港流行音樂的興衰，完成相關的博士論文。延綿的分析，原點在那堆今天已經變黃的傳真手稿。

與黃霑論歌後記

二十篇專欄文章論流行歌曲

◎ 劉靖之
◎ 2015 年 5 月 3 日

　　從 1990 年代初開始，粵語流行曲一直是我與黃霑談話的主要內容。那時我在《星島日報》「天河欄」副刊開了個「囈語篇」專欄，每天有五百字的篇幅，因此我們的討論有時會在囈語篇裏出現。據統計，從 1990 年 9 月到 1992 年 6 月這不到兩年的時間裏，我共寫了二十篇與黃霑討論粵語流行曲的專欄文章。

　　第一篇專欄文章以〈黃霑〉為題，說他批評我在拙著《中國新音樂史論》裏只討論嚴肅音樂，欠缺了流行音樂，「而流行音樂的影響較之嚴肅音樂既廣又深，實在不應該忽略。」（1990 年 9 月 2 日）。這之後我們各忙各的，到了 1990 年秋我們見面多了，舊事重提，繼續討論這個話題。從 1990 年秋到 1992 年中，我在「囈語篇」專欄連續寫了十九篇文章，包括 1990 年秋的五篇、1991 年底的九篇和 1992 年上半年的五篇。

　　1990 年 10 月 25-29 日的五篇專欄文章題目分別是〈流行文化〉、〈中共的流行文化〉、〈港、台流行文化〉、〈音統處和流行音樂〉、〈流行文化 —— 重要組成部份〉，敘述了流行文化的定義、性質及其宗教、政治、商業的傾向；內容與風格的雅俗；並指出流行音樂可以成為傳世作品，如圓舞曲、「披頭四」歌曲等。

　　1991 年 11、12 月間，我們的討論進一步涉及到歌曲的結構、技法和審美，我們之間的爭論具體化：〈與黃霑論歌〉、〈流行歌曲的特色〉（11 月 26-27 日）這兩篇專欄論及到流行歌曲的伴奏，黃霑認為旋律與伴奏分由不同的人來寫是合情合理之舉，我則認為應由作曲者自己來包辦，以保證歌曲的整體性。圍繞着這個「整體」性，我們各抒己見，在〈黃霑來信繼續論歌〉、〈完整的作品〉、〈兩個比喻〉、〈時代曲的鼻祖〉（1991 年 12 月 9-12 日）這幾篇文章裏，我把兩人的主要論點予以報導，看來似乎無法說服對方。

　　1991 年 12 月 16、17 日兩天，香港大學亞洲研究中心召開了「香港文化與社會研討會」，黃霑在研討會上提交了以〈流行曲與香港文化〉為題的文章，說「流行曲雖是商業產品，但卻非常忠實地反映了香港社會的種種情形。」〈香港文化與社會〉、〈流行曲與香港文化〉、〈粵語流行歌的諷刺性〉（12 月 13、27、28 日）三篇專欄文章介紹了我們的有關觀點。

事實上，黃霑於 1991 年 11 月 27 日和 1991 年 12 月 18 日分別對我的有關專欄文章予以詳細的書面回應，指出流行曲音樂人有兩大類，一類是像顧嘉煇、倫永亮等受過專業訓練的，能寫伴奏的音樂人；另一類如姚敏、王福齡、黃霑等只寫旋律，由別人配伴奏，這種分工已成為正常現象，黃霑認為這種做法正常而合理。但我們各自堅持己見，並在〈你的我的：有何不可？〉、〈藝術的整體性〉、〈藝術家的悲哀〉（1992 年 1 月 2-4 日）幾篇文章裏申訴我的「整體性」觀點，強調流行曲可以集體創作，但藝術歌曲、交響音樂、室樂則不可以。

〈流行曲的研究〉和〈流行音樂研究〉（1992 年 3 月 29 日、6 月 24 日）兩篇文章，是我們兩人經過這兩年不斷討論結果達成的協議：我們同意合作研究香港粵語流行曲的發展和影響，他負責粵語流行曲部份，我負責流行曲與藝術歌曲的比較部份，至於粵語流行曲的社會因素和影響則要香港社會學學者負責。結果是：黃霑於 1997 年註冊為香港大學社會科學院博士學位候選人，並於 2003 年提交博士論文《粵語流行曲的發展和興衰：香港粵語流行音樂研究 1949-1997》；我則於 2007 年開始研究香港粵語流行曲，並於 2013 年出版《香港音樂史論——粵語流行曲‧嚴肅音樂‧粵劇》。至於粵語流行曲的社會因素和影響，則有待有興趣研究粵語流行曲的香港社會學學者來撰寫了。

藝術的整體性是專業的要求

黃霑與我之間在四分之一世紀之前的爭論主要是在伴奏的寫作上，黃霑認為先進的流行音樂國家如英國和美國，流行歌曲的旋律部份和伴奏部份均由不同的人來寫作，香港的流行歌曲也理應照辦；我則認為一首歌曲的旋律及其伴奏應是一個有機的整體，伴奏既是起着綠葉的作用，更為旋律部份發揮渲染、闡釋、伸延、輔助作用，是整首歌曲的重要、不可缺少的組成部份。在創作一首歌曲的過程中，在作曲者的腦海裏主旋律和伴奏此起彼伏，蔚然渾成一體，因此應由作曲者一人創作。黃霑的好拍檔顧嘉煇曾如此說過：「我構思和創作歌曲時，旋律和伴奏的音響在我腦海裏同時出現。伴奏是整首歌曲的一個組成部份，不應分割開處理。」他還說：「其實古典歌曲也好，流行歌曲也好，除了風格之外對聽者來講並無分別，都需要曲式（體裁）、旋律、節奏、和聲等元素。」（劉靖之 2013：95）。倫永亮也有相似的思維：「應該以歐洲古典音樂的原則和標準來分析，評論流行音樂和粵語流行曲。」（劉靖之 2013：119）

作曲系的課程以「四大件」（和聲、對位、曲式、配器）為主，以培

養學生的作曲技法、聲部（和聲與對位所形成的）總體與樂隊配器思維，令作曲者能在思維音響裏駕御旋律、和聲、對位總體錯綜複雜的關係。因此，學過「四大件」的作曲者如 Andrew Lloyd-Webber 能創作有樂隊伴奏的大型音樂劇。流行曲的音樂人本應受過良好的作曲技法訓練，但客觀環境既然允許沒有受過嚴格訓練的作曲者來創作流行歌曲，等於沒有受過專業訓練的醫生、律師、會計師等來從事醫療、法律和審計工作，絕對不是一個理想、令人滿意的專業實踐。

中國音樂的發展過程，在二十世紀以前是「集體」創作的典型例子：由於是「口傳心授」，中國的民間歌曲、器樂樂曲以至地方戲曲都是眾多作者的集體創作，一代一代傳下去，修改之又修改，也因此而令表演者具有較多發揮個人才華的空間。中國聽眾從來都不重視「曲牌」的撰曲者是誰，也無法得知，因為這些「曲牌」已經歷好幾百年的演唱、詮釋、修改，各演出流派的大佬官較原作者更廣為人知，如梅蘭芳派、周信芳派。這是中國音樂發展史的「中國特色」，但流行曲是從歐美傳過來的，不應以中國音樂的特色來分析研究。

我的結論是旋律與伴奏應由作曲者一個人來寫，香港的流行曲音樂人應該有專業訓練和教育，否則香港的流行歌曲將難以發展下去。

參考資料

劉靖之　香港《星島日報》「天河欄」副刊「囈語篇」1990 年 9 月 2 日、1990 年 10 月 25-29 日；1991 年 11 月 26-27 日、12 月 9-13 日、12 月 27-28 日；1992 年 1 月 2-4 日、3 月 29 日、6 月 24 日，共 20 篇。

──　《中國新音樂史論》（增訂版），香港：香港中文大學出版社，2009 年。

──　《香港音樂史論──粵語流行曲‧嚴肅音樂‧粵劇》，香港：商務印書館（香港）有限公司，2013 年。

UNIVERSITY OF HONG KONG 香港大學

Tel:
Fax:
Telex:

Your ref:

Our ref:

FACSIMILE COVER SHEET

To : 黃霑先生 From : 劉靖之博士

Attention : Tel. No.:

Fax No. : Fax No. : 1

No. of Pages: 5 Date : 12-12-91
(including cover sheet)

劉靖之，《致黃霑書信》（傳真手稿），1991 年 12 月 12 日。

與黃霑論歌

囈語篇 ○劉靖之

很久不見的黃霑打電話來，問我有關十二月在香港大學舉行的「香港流行文化研討會」的事。

港大歷史系的冼玉儀，組織了為期兩天的研討會，探討香港的流行文化，包括粵語流行曲、電影、電視、漫畫、文學等。黃霑是香港粵語流行曲的泰斗，加上冼玉儀和黃霑份屬老友，自然少不了黃霑的份兒。冼博士吩咐我擔任「粵語流行曲」專題研討主席。冼博士找我談談亦有道理。

與黃霑談音樂是沒完沒了的，每次都是這樣，有一兩點始終無法解決，如中國藝術歌曲的藝術水準和藝術價值，如流行歌曲的藝術水準和藝術價值，何者為高？黃霑說，黃自的歌曲比一些所謂藝術歌曲既動人又有流傳下去的素質。

這種爭論若想有結果，一定要坐定下來做研究，我從未做過流行曲的研究，他既欣賞古典音樂，亦是粵語流行曲的作曲作詞者，爭論起來聲音比我大，信心比我的足。於是我對黃霑說：「不如讓我來研究研究你老兄的粵語流行歌？」他倒虛懷若谷，叫我先研究嘉輝，我堅持先從黃霑入手，因為我認識他，較容易找資料。

據黃霑自己估計，至今他寫了超過一千首粵語歌曲和歌詞，這個數目相當驚人，比舒伯特的六百多首還多，但這一千多首裏有多少首流行？（與黃霑論歌二之一）

劉靖之，「與黃霑論歌」，《星島日報》專欄「囈語篇」，1991 年 11 月 26 日。

與黃霑論歌

◎ 劉靖之
◎《星島日報》專欄「囈語篇」
◎ 1991 年 11 月 26 日

很久不見的黃霑打電話來，問我有關十二月在香港大學舉行的「香港流行文化研討會」的事。

港大歷史系的冼玉儀博士是香港「發燒友」，組織了為期兩天的研討會，探討香港的流行文化，包括粵語流行曲、電影、電視、漫畫、文學等，黃霑是香港粵語流行曲的泰斗，加上冼玉儀和黃霑份屬老友，自然少不了黃霑的份兒。冼博士吩咐我擔任「粵語流行曲」專題研討主席，故黃霑找我談談亦有道理。

與黃霑談音樂是沒完沒了的，每次都是這樣，有一兩點始終無法解決，如中國藝術歌曲的藝術水準和藝術價值與流行歌曲的藝術水準和藝術價值，何者為高？黃霑說，黃自的歌曲並不怎麼樣，有許多流行曲比一些所謂藝術歌曲既動人又有流傳下去的素質。

這種爭論若想有結果，一定要坐定下來做研究，我從未做過流行曲的研究，自然難以說服黃霑，他既欣賞古典音樂，亦是粵語流行曲的作曲作詞者，爭論起來聲音比我大，信心比我的足，看樣子我得做點研究才能和黃霑討論下去。於是我對黃霑說：「不如讓我來研究研究你老兄的粵語歌。」他倒蠻謙虛，叫我先研究顧嘉煇，我堅持先從黃霑入手，因為我認識他，較容易找資料。

據黃霑自己估計，至今他寫了超過一千首粵語歌曲和歌詞，這個數目相當厲害，比舒伯特的六百多首還多，但這一千多首裏有多少首流行？（與黃霑論歌二之一）

流行歌曲的特色

◎ 劉靖之
◎ 《星島日報》專欄「囈語篇」
◎ 1991 年 11 月 27 日

　　黃霑做事既湊興又徹底，說做便做，中午與他、冼玉儀、黃霑的助手在港大吃午飯，晚上又單獨與他吃晚飯，繼續我們兩人之間的討論，晚飯之後回到他的住處聽他的歌曲，詞和曲都是他寫的，共二十七首，有的的確不錯。

　　我們討論的另一點是有關歌曲的伴奏：流行曲的伴奏以即興為主，寫歌的不用把伴奏譜寫出來，只需給一些提示，這與藝術歌曲的創作有所不同。我問黃霑：「流行歌曲的伴奏是否每一次演奏都不同，由演奏者自由發揮？這會不會改變歌曲的內容和風格以及由此而改變其藝術感染力？」我的問題是：過於流動的藝術形式和內容，存在的價值和流傳的能力都會有問題。

　　由此而引起的另一個問題：流行歌曲的作曲者可能有兩位以上，除非寫旋律的自己彈伴奏。一首歌曲的音樂部份包括旋律和伴奏部份，負責伴奏的，或是即興或是把伴奏譜寫出來，亦是作曲者之一。這樣，流行歌曲屬集體創作，而不是個人創作。

　　當然，流行歌曲的特色既流行又即興，既流動性大又是集體創作，並無不妥之處，只是與歐洲古典樂派以來的傳統有所不同而已。事實巴洛克時代和近年來的歐美音樂，即興味道相當重，與流行曲和爵士音樂頗為吻合。

　　黃霑的助手答應為我提供黃霑的歌曲資料，過一段時間我可能大談黃霑的粵語流行曲。（與黃霑論歌二之二）

致劉靖之博士

⊕ 黃霑
⊕ 1991 年 11 月 27 日

靖之：

謝謝您的幾篇囈語！有友為我臉貼金，過癮！〈流行歌曲的特色〉一文，伴奏部份，那夜大概我和您都酒多了，有點有理說不清。且讓我來說清楚一些。

流行歌曲的旋律作者，有兩類。

一類是學過音樂的，寫了旋律之後，自己編樂配器，顧嘉煇兄、倫永亮、羅大佑等是也。

另一類是沒有正統訓練的，只寫旋律，編樂另由編樂家（依美國流行曲界稱謂，是 arranger）寫 arrangement。即是 orchestration 由他人負責。

我屬第二類。老一輩的流行曲作曲家，如姚敏，與寫《不了情》的王福齡，大致都是這類。美國大師 Irving Berlin 也是。嚴格來說，這類只寫旋律的人是 songwriter，或 melody writer。

不過，第一類旋律作者，有時也請 arranger 代編。顧嘉煇兄的作品，很多時，亦交人代辦，他只在旋律上注明和弦進行，或一兩句引子旋律，配樂大致上的要求，就再不管。他從前常用的編樂家是菲人 Nonoy O'Campo（奧金寶，此人是我摯友，編樂與鋼琴演奏技巧一流，touch 之佳，至今無人能及。從前，我的歌，全交他編，香港電台曾頒「金針獎」表揚他的貢獻。後來，因為心臟病 stroke 二次，身體欠佳，才退休赴美，洗手樂壇。）

林聲翕常常指責流行曲作者，說不應稱之為 composer，其實不明我們行內運作情形。Composer 是有的，不是每人都是。

寫旋律與編樂分工，驟看似是作坊，其實有實際運用的道理。

一是時間上控制容易，這點不必解釋，一想就明。

二是各有所長，互相合作，大收相輔相成效果。有人寫旋律的 sense 好，有人編樂技巧高超，二高人合作，作品水平就會保持。

美國也常有此類情形出現。作旋律的不一定也寫編樂，懂與不懂，在這裏不太發生關係。有些編樂很好的作家，為了省時省力，編樂往往也假手於人。

　　我寫罷旋律，一定請人編，但樂器用甚麼，進行如何，都參與意見。很多時候，引子過門的樂句都寫就，節奏快慢也準確地定好。編樂者是加配和聲，與把各樂器的詳細部份寫出來。

　　這種情形，是 concept 由旋律作者出，技術部份由編樂人負責。各有專責，也各收各的錢。

　　流行曲流行了以後，會有各歌星紛紛重唱（我們行內術語，稱之為 cover version，既然人人喜歡，必要自己也來 cover 一下），那就往往由人另外重新把樂曲編過再面世。配器與和弦進行，往往另有新面貌。

　　我覺得，寫旋律是生兒女。編樂是形象設計，化裝打扮，有時在父母監督之下進行，有時則否。兒女生父生母，關係大。打扮的人，也有功勞。

　　美國爵士音樂，有一首 *Lullaby Of Birdland*。我聽過一張唱片，上面十二個 version，全是這首歌，不同編法，不同唱法，不同樂隊伴奏，味道不一樣，有如林青霞這位大美人，一陣泳裝，一陣晚服，一陣便裝，一陣古裝，而全是林青霞。

　　至於伴奏上的即興問題，上次說得不清楚。

　　編樂的時候，鋼琴、鼓、低音大提琴、結他四種樂器，一般來說，合成我們所謂「節奏組」rhythm section。他們的譜上，往往只寫了一般的節奏和「和弦代號」chord symbol，而不是每一個音都很詳細的寫上來。演奏經驗多的樂師，就依這大方向各自即興 improvise。

　　這有好處。

　　這是把樂師的素養，都用上來一起發揮在創作中。

　　在正統音樂家看來，這也許大逆不道。但其實在實際成果上看，卻甚有好處，集各好手的樂養與感覺感情，共冶一爐，效果又活有多姿采。不但沒有大逆不道，而且往往有神來之筆。所以這種方法，多年來一直沿用。

　　樂手素養不同，分別很大。但這本是音樂演奏特質，同一首貝多芬，不同樂隊不同指揮，就聽出來韻味不一樣。

　　您如果真的有意在學術圈中保留一些香港通俗文化表表者──粵語流行曲的東西，我肯盡我所知，傾力貢獻。

　　我對中國藝術歌曲注意，其實不下於您，但我絕不妄自菲薄，看輕流行歌曲，在旋律、配器方面，藝術歌曲，絕大部份不及流行歌。

　　那些次級「藝術歌曲」旋律，我敢誇口，拉一頓矢可以寫四五首出來。而且不單我可以，輝兄、黎小田兄、羅大佑兄他們都可以。劉雪庵、賀綠汀、黃自、冼星海諸人，間有好旋律，但作品不多，配器也不見得高明，都是十九世紀的簡單和聲而已。最多來個屬七和弦，間用第

九音作 bass 之類。

流行曲卻變化無窮。姚敏的《恨不相逢未嫁時》（李香蘭唱，陳歌辛詞）王福齡的《不了情》（顧媚唱，陶秦詞）改寫伴奏，就活像「藝術歌曲」，比起趙元任的《教我如何不想他》，絕無遜色。可能還會過之。（趙教授由大調開始，忽然轉小調，major 飛到 minor 之間，很有點手足無措，味道不無彆扭也。）

這不是因為我在盧山中硬說盧山好。正統音樂家看不起流行音樂家是沒有道理的。（道理也許是 jealousy？）我們分析現象，要用開明開放的眼光看事實，剔除偏見。

您是開明人，但受正統音樂羈絆太久，反而有些先入為主。

我還未寫玉儀的「研討會」講稿，反正過往一開就說不完，嚕囌極了，馬上打住。

匆匆祝好。

<div align="right">

弟　霑鞠躬

九一・十一・廿柒啟

</div>

又：我一日赴台，七晨返，再見可能要十二月中旬研討會之時了，研討會後再晤如何？

黃霑，《致劉靖之博士》（手稿），1991 年 11 月 27 日。

黃霑來信繼續論歌

◎ 劉靖之
◎ 《星島日報》專欄「囈語篇」
◎ 1991 年 12 月 9 日

寫了〈與黃霑論歌〉和〈流行歌曲的特色〉之後（本欄十一月二十六、二十七兩日），收到黃霑傳真稿紙六頁，二千多字，可見其投入（粵語流行曲）的程度。

黃霑的六大頁原稿紙的主要內容：一、流行歌曲作者有兩種。一種是受過訓練的，既作旋律又寫伴奏，一種只寫旋律，別人配伴奏。前者如顧嘉煇、倫永亮、羅大佑等人；後者如姚敏、王福齡、Irving Berlin、黃霑等。二、寫旋律與編樂分工，有一定的道理，包括時間上控制容易，各自發揮所長，有的善於寫旋律，有的則善於配伴奏；還有的雖然兩樣都行，但為了省時省力，編樂往往也假手於人。三、黃霑寫罷旋律，一定請人編，但樂器用甚麼、進行如何，都參與意見，有時引子過門的樂句都寫好，節奏快慢也細緻地設計，編樂者只負責配和聲，把各種樂器的詳細部份寫出來，黃霑說：「這種情形，是 concept 由旋律作者出，技術部份由編樂人負責。各有專責，也各收各的錢。」

這些情況我不是不知，但知道得不夠清楚，總是有一種「只寫旋律不寫伴奏」的歌樂作家不能算是作曲家。從純學術眼光來看，一首樂曲是一件藝術品，總不能由一個人來起稿，由另一個人上色；在音樂上來講，一個人寫旋律，另一個人寫和聲，亦很難說這首歌的作者是誰，最多寫上「黃霑作旋律、顧嘉煇配伴奏」。但這一來，這首歌既不是黃霑的亦不是顧嘉煇的，與《梁山伯與祝英台小提琴協奏曲》的雙作者一樣——何占豪、陳鋼。（與黃霑論歌之三）

完整的作品

◎ 劉靖之
◎ 《星島日報》專欄「囈語篇」
◎ 1991 年 12 月 10 日

黃霑還說：「我覺得，寫旋律是生兒女。編樂是形象設計，化裝打扮，有時在父母監督之下進行，有時則否。兒女生父生母，關係大。打扮的人，也有功勞。」

如此看來，一個人可以寫旋律，另一個人配器，使之成為一首交響樂、或一首四重奏、或一首協奏曲，那麼這首作品到底是誰的？寫旋律的是創作者，這毫無疑問，編曲配器的只能算是技師，用黃霑的話說，是形象設計師。這種組合是流行歌曲的寫作才有，對嚴肅音樂的創作是難以實行的做法，因為每一首交響樂的旋律、和聲、對位、節奏以至整首作品的織體都是來自一位作曲者。內容與形式、創作與技法是難以分開的。你能說一位作曲家「他的創作旋律能力很好，但配器卻不行」嗎？

到目前為止，好像只有流行曲可以像黃霑所說的那樣寫旋律與編樂可以分工合作。假如這種創作方式是值得效法的，那麼協奏曲亦可以由兩個人來寫！一位寫旋律、或是小提琴部份，或是鋼琴部份；另一位負責配器。可以這樣做嗎？當然可以，但這種辦法寫出來的作品不再是一首完整的藝術作品：集體創作很難產生一部完美無缺的作品。人們可以想像到莫扎特的作品由兩個人合作寫成的嗎？貝多芬的、舒伯特的等大師的作品，都不可能由一人以上的作者創作出來的。

藝術創作、藝術的美、藝術的法則、藝術的結構，都是需要一個人來負擔的，別人難以代勞。若有第二者，那是另一回事了。（與黃霑論歌之四）

兩個比喻

◎ 劉靖之
◎ 《星島日報》專欄「囈語篇」
◎ 1991 年 12 月 11 日

黃霑舉例：美國爵士音樂 *Lullaby Of Birdland* 的旋律有十二種不同的唱法、編法、伴奏，各有各的味道，但始終是 *Lullaby Of Birdland*「有如林青霞這位大美人」。

這種比喻並不太貼切。不同的和聲伴奏令同一旋律有着不同的韻味、風格、織體，而林青霞不管她穿甚麼衣服，她的笑容、舉動、談吐、聲調、性格等仍然是林青霞。前者是本質和內容上有所改變，後者僅僅是外表不同而已。他還以貝多芬的作品為比喻，說不同指揮不同樂隊，韻味亦不一樣。這種說法亦不妥當——這純粹是演繹問題，不是內容問題。

中國藝術歌曲的確不太爭氣，從趙元任、黃自以來，始終擺脫不了那種僵化了的條條框框。黃霑的批評亦對，環顧過去七十年裏的中國藝術歌曲，可以流傳下去的為數甚少。

他舉例說：「流行曲卻是變化無窮，姚敏的《恨不相逢未嫁時》（李香蘭唱、陳歌辛詞）、王福齡的《不了情》（顧媚唱、陶秦詞），改寫伴奏，就活像藝術歌曲，比趙元任的《教我如何不想他》絕無遜色，可能還會過之。（趙教授由大調開始，忽然轉小調，major 飛到 minor 之間，很有點手足無措，味道不無彆扭也。）」

這些論點都有道理，但音樂藝術品味的高低常常超過音樂本身，與意境頗有關連。所謂意境，其實是說肉體情慾以外的世界：意境實在是分別藝術歌曲與流行歌曲的準繩。（與黃霑論歌之五）

時代曲的鼻祖

◎ 劉靖之
◎ 《星島日報》專欄「囈語篇」
◎ 1991 年 12 月 12 日

在信末，黃霑如此寫道：「這不是因為我在廬山中硬說廬山好。正統音樂家看不起流行音樂家是沒有道理的。我們分析現象，要用開明開放的眼光看事實，剔除偏見。您是開明人，但受正統音樂羈絆太久，反而有些先入為主。」

我們之間的討論（有時辯論）開始入正題：藝術歌曲與流行歌曲的藝術感染力之優劣、表達能力之強弱以及意境之高低。黃霑常常讚賞林青霞的美貌，說她是電影皇后；有的大學有校花；有的工廠亦有皇后、街市場亦有皇后。可見美有各種層次，藝術亦可以令人們抵達不同的意境。好的作品能使人們昇華，媚俗的作品能夠挑撥人們的慾意，其中可能僅有一線之隔，一如清與濁、天才與白癡。

三十年代的一些電影歌曲，如賀綠汀的《秋水伊人》、聶耳的《梅娘曲》和《採菱歌》等，是中國時代曲的鼻祖——從技法到意識、風格都可以說是時代曲的老祖宗，它們所表達的是情感上的一個層面，健康而不夠深度。這種時代曲經過四十年代末的大陸時代，五、六十年代的台灣時代以及七十年以來的港台時代，已失去了早期的那種純真、樸實。

中國藝術歌實在從未發展到德國藝術歌曲的高度，到了七、八十年代走火入魔，不再以誠懇的態度來表達情感，而流行曲，包括時代曲、外國流行曲以及香港的粵語流行曲則不斷地在發展演進，中國的半吊子藝術歌曲自然不是手腳的了。（與黃霑論歌之六）

致劉靖之博士

⊕ 黃霑
⊕ 1991 年 12 月 18 日

靖之：

研討會回來後，睡了一覺，醒來辦公，又見「囈語篇」傳真。

忍不住即覆！「似大江一發不收」（拙詞《上海灘》句）想不到竟然可移用來形容我和您論樂的情形！

「只寫旋律不寫伴奏」能不能算是作曲家這問題，不必辯論得太多。您的尊師林教授就常常以這點來作貶低流行曲旋律作者。（看來，林先生對您，還是有影響的。）

不過，我委實對這問題，另有看法。

中國銀行，是貝聿銘畫的圖則。他半塊磚都沒有動手做過。您說，中國銀行是建築工人的，還是貝聿銘的？

不少雕塑家，也請人動手，他只設計、統籌、指揮。像現在矗立廣州的一座雕塑，是中國名家潘鶴作品。但他只是做了個小模型，實際工夫，由美術學院同學用斧用鑽去一一把石弄成今天的巨像。潘先生由頭到尾，監工指導，可沒有拿過錘子或鑽子。那，您說，塑像是不是他的？

其實，一首歌旋律進行，隱約已有和聲發展藏在其中。當然，配不同和弦，味道出來會截然不同，有時候，面貌會更易得幾乎有如易容（武俠小說，常有此類描寫）。但易了容，化了妝的美人，內容是否不一樣？

一個人起稿，另一人上色，真不可以嗎？我看未必。

貝多芬如果只寫旋律，由別人配器，就不行？

如果配器由貝多芬監督又如何？

貝多芬配器，Leonard Bernstein 在 *The Joy Of Music* 就有過頗苛批評。（現謹附上尊師林教授——噢！Him again——的原譯，省您查書時間。）假如，我們這樣大逆不道地想像一下，如果貝恩斯坦指出的「腫起了的拇指」部份，由更好的技師，在貝多芬指導監督之下，重寫，作品未必會不比現存的更佳！

所以，您「與黃霑論歌之三」（九一、十二月九日篇）所謂「在音樂上來講，一個人寫和聲，一個人寫旋律，亦很難說這首歌的作者是誰」的論點，只是老兄不慣這種合作方式，不是「很難說」，而是你「很不願意說」而已。

老實說，您其實已知答案，不過，尊腦始終翻不過來。因為接着上

面的 argument 之後，您已提供了答案：「最多寫上：『黃霑作旋律、顧嘉煇配伴奏』」！這就是正確地列明各人貢獻，作者是誰、配器是誰，有何不明？

但舊習把您這個聰明人的眼上了色？（是不是林教授作的遺孽？）因此您本來明知答案，竟然又來一句「但這一來，這首歌既不是黃霑的，亦不是顧嘉煇的」，再把自己和讀友都弄糊塗了。

歌是黃霑的，配器是顧兄！還不分明？還不清楚？

如果歌又在後來讓您重編伴奏，那歌仍是我的，但這次是劉靖之博士配器！這有何不可？有甚麼要爭論的？

您配器與顧兄不同，風格有異，但歌還是那歌，旋律還是那首旋律。

像張徹兄的不朽旋律《高山青》，我聽過不知多少不同配器，但能說歌不是張兄的嗎？（這歌一般人誤以為是高山族民歌，是不學無術之士以訛傳訛，令原作者幾乎湮沒而已）當然不可能！

您說一個人寫旋律，另一人配器，用來寫嚴肅音樂不行，我看未必，只是少人試而已。

而作曲家創作旋律能力好，配器不行的現象，很多很多。

協奏曲二人合寫，有何不可？完整與否，看合作得如何。有些作曲家的作品，也不完整，正因能力不全面。寫獨奏部份寫得好，不一定樂隊部份也佳。不過嚴肅音樂「個體戶」「自負盈虧」的多，少合作得好的先例而已。

其實，嚴肅音樂界如果不是成見太根深蒂固，試試合作，有何不可？以我看，可能會提高水準也說不定呢。

當然，旋律不是一切。

但和聲也不是一切。

流行曲也不是必旋律與配器分人。我們是二法並行，各視個別情形而定。

我的曲譜，通常都標明配器的編樂人，這是有心標出 orchestrator 與 arranger 的貢獻。這是我們行內盛行的作法，張張流行曲唱片，必有列明 credit。您找任何一張港產東西，看看便知。

至於您對「意境」的論點。我也有意見，稍後再寄奉。

其實想來可發一笑：您最近三篇傳來的文章，是您的，還是我的？

我認為，motive 是我的，對位、和聲、配器與指揮、演奏，都由您擔當。

因此，稿費堅持您要拿出來，您我共咖啡或茶之！

霑

九一、十二、十八

致劉靖之博士——音樂欣賞

⊕ 黃霑
⊕ 1991 年 12 月 18 日

　　靖之：昨夜傳真，忘了附件，今起來後再補上，這段東西，當然是貝恩斯坦「開玩笑」式的批評，不過，也不乏事實根據，正好作我論點的支持。像 Divino，這類由創意到執行一手一腳的，今天其實越來越少。我們做研究，不忘 research assistant，也是現代人分工的好方法，所以流行曲採分工制，其實無不妥，也不產生「作者」問題的，請平心靜氣把問題再想想，不要太囿於過往傳統想法。

霑匆匆再拜

18/12/91

Joy Of Music by Leonard Bernstein
第一篇「為甚麼是貝多芬？」 林聲翕譯 「今日世界社」出版

　　用和弦的手法，那音符間神秘的距離，強暴而突然的轉調，和聲進行中意外的轉向，那從未聽過的不協和音程——
　　詩人：那麼你究竟站在哪邊說話？我以為你曾說過他的和聲很沉悶。
　　作者：從不沉悶——只是有限度的，不過不如繼他而起的和聲有趣味而已。至於節奏——他當然是一個富於節奏感的作曲家；但史特拉文斯基、比薩（Bizet），貝遼奧斯（Berlioz）也都是啊。我再說一次——為甚麼總是貝多芬？是因為他的節奏比其他的人更複雜嗎？他曾介紹了一些新的節奏型嗎？他不是連着幾頁樂譜，都停留在一個節奏上，像舒伯特那樣，把這節奏迫進你的內部嗎？我再問一次，為甚麼他的名字一定要在所有其他的人前面？
　　詩人：我恐怕你只是自己在製造着問題。從沒有人說過貝多芬之可以領袖群倫是因為他的節奏，或者他的旋律，或者他的和聲。而是這些東西的綜合——
　　作者：是一種難以分析的因素的綜合嗎？這些加起來很難值得人們把他的半身像漆上金，擺在音樂院演奏廳裏使我們崇敬。而他的對位法——

弟弟：誰要口香糖？

作者：他的對位法只是那種小學生式的。他一生在努力試圖寫作一部真正好的賦格曲。他的配器法有時真是非常之壞，尤其是後期失去了聽覺以後。不重要的小喇叭部份，像腫起了的拇指般在整個樂曲上凸了出來，法國號放肆地吹着永遠不斷的重複音符，被掩蓋了的木管樂，人聲部份的寫法簡直要命。這些就是你贊成的東西。

詩人：（大驚）弟弟，我希望不必提醒你常常地，開車子要理智點。

弟弟：你的文法用錯了（但的確慢了下來）。

你的我的：有何不可？

◎ 劉靖之
◎ 《星島日報》專欄「囈語篇」
◎ 1992 年 1 月 2 日

黃霑看了我寫的〈與黃霑論歌〉之三至之六，又引得他寫了六大張原稿紙，繼續我們之間的討論。

那是他參加了港大亞洲研究中心的「香港文化與社會」研討會之後的事，看完了我的幾篇小文之後忍不住即覆，「似大江一發不收（拙詞《上海灘》句），想不到竟然可移用來形容我和您論樂的情形！」（黃霑語）。

黃霑來信主要幾點是：一、旋律與伴奏分開來寫，好處甚多。二、大畫則師貝聿銘只畫了中國銀行的圖則，半塊磚都沒有動手做過，但中國銀行仍然是貝聿銘負責設計建築的。三、貝多芬只寫旋律，由別人配器，行不行？如果配器由貝多芬監督又如何？伯恩斯坦曾批評過貝多芬的配器。黃霑認為由貝多芬監督、伯恩斯坦配器效果會更好。

黃霑認為一人寫旋律、另一人配伴奏，正常之至，名司其長，皆大歡喜：「您說一個人寫旋律，另一人配器，用來寫嚴肅音樂不行，我看未必，只是少人試而已。而作曲家創作旋律能力好，配器不行的現象，很多很多。」黃霑還說：「協奏曲二人合寫，有何不可？完整與否，看合作得如何。有些作曲家的作品，也不完整，正因能力不全面。寫獨奏部份寫得好，不一定樂隊部份也佳。不過嚴肅音樂『個體戶』、『自負盈虧』的多，少合作得好的先例而已。」

最後他要我把稿費拿出來喝咖啡，因為這幾篇文章的「動機是我的，對位、和聲、配器與指揮、演奏，都由您擔當。」（與黃霑論歌之七）

藝術的整體性

◎ 劉靖之
◎《星島日報》專欄「囈語篇」
◎ 1992 年 1 月 3 日

　　黃霑的「你的旋律我的伴奏」看法在邏輯上絕無問題，但在藝術的「完整」上頗有討論的餘地。

　　就以舒伯特的《鱒魚》這首歌為例，旋律、歌詞、伴奏融成一體。在這三個部份裏，旋律與伴奏是一個人寫的、歌詞是另一個人寫的。這三合一之能夠成為一件完美的藝術珍品，是因為：一、作曲者深為歌詞吸引，在作曲的過程中把歌詞融於音樂裏。二、《鱒魚》的鋼琴部份並不僅是伴奏，而是與旋律一起成為《鱒魚》，故是不可分割的一個個體，是出自舒伯特一個人的思維和情感；鋼琴部份有時烘托旋律和歌詞，有時喧賓奪主，有時更是旋律部份的延續，有時旋律入了鋼琴裏，反之亦然。這種情況到了舒曼、沃爾夫、馬勒、R·史特勞斯等人的作品裏更為顯著。

　　「你寫旋律我寫伴奏」的情況如何？亦可能有《鱒魚》的「整體」美、「整體」表達能力以及「整體」的天衣無縫，亦可能成為一首比《鱒魚》更好的歌曲。但實際如何？我不知道，在純藝術歌曲作品裏我未聽過，流行歌曲我所知極為有限，故更無知。

　　二十一世紀可能是文藝集體創作時代。但集體創作在六、七十年代的「文革」時期已大規模實驗過——十幾二十部「樣板」作品均是集體創作的產品。我分析過八部「樣板」，深感失望。至於香港的粵語流行歌曲的藝術「完整」性如何，伴奏部份是不是以和弦、琵琶、音諧為主，要研究分析之後才知道。(與黃霑論歌之八)

藝術家的悲哀

◎ 劉靖之
◎ 《星島日報》專欄「囈語篇」
◎ 1992 年 1 月 4 日

貝聿銘的圖則與已完成建築物之間，相信是有距離的，這正是圖則師與作曲家之間的分別——前者無法全部控制自己的創作構思與實踐，後者則可以，起碼在能夠讀譜的人的腦海裏可以「聽」到樂譜所要表達的效果，畫則則不能。這正是藝術家（畫則師亦可能是藝術家）不能控制「完整性」的悲哀。從這一點來看，雕刻家是應該自己雕刻的；一個起稿、一個人上色不是不可以，但若同一人起稿上色，效果（即「完整」性）會好些。

貝多芬的配器應與樂曲的結構（曲式、旋律、和聲）一塊兒來評論的：如伯恩斯坦把貝多芬的配器改寫，音響效果可能有所改善，但織體變了，音樂亦變了，感染力不同了，故不再是貝多芬，而成為伯恩斯坦改編貝多芬的改編作品了。再說，以二十世紀的觀點來看十八、十九世紀的配器，有違歷史唯物辯證。

歐洲老早在提倡，performing practice，這個名詞還真難翻譯，意思是，演奏巴洛克時代的作品用巴洛克時代的樂器和彈奏方法，效果大為不同，現代樂隊的巴洛克音樂過份誇大了，不像巴洛克音樂了。同樣地，貝多芬的器樂法聽來有點平面、堅硬、暗啞、笨拙，這正是貝多芬。布拉姆斯的交響樂亦是如此，音樂與配器是一個整體，不應該分開來看。

由貝多芬來監督配器是可以的，因為他會表態；現在貝多芬不在了，故改編貝多芬的配器亦可以，但那已不是貝多芬了。

流行曲可能可以集體創作，但藝術歌曲、交響音樂、室樂則不行。

（與黃霑論歌之九）

第四部份

黃志華

中國風

黃志華是獨特的民間學者，多年來在學院以外，審視歷史資料，進行人物訪問，出版大量著作，觀察獨到。二〇〇二年他得藝術發展局支持，開展「香港流行曲裏的中國風格旋律」的研究，探討本地流行音樂如何從中國音樂取材，令作品帶中式風格，延伸了中國的音樂傳統。

訪問用傳真對答，問的準備充足，答的態度認真，觸及的題材包括：中國風的定義、中西風的混種、傳統音樂現代化的挑戰、先詞後曲相對按譜填詞的優劣等。討論的內容頗為複雜，間中出現嚇人的簡譜音符，但由始至終風格貼地，案例生動，立論開放，十分好讀。

傳真對話之後，附加了黃霑一篇專欄文章。它的結論，百分百黃霑：有心做好中國音樂的人，應該各找各路，求同存異。真正做到百花齊放的時候，中國人寫出來的音樂，自會受到知音賞識。

致黃霑前輩

◎ 黃志華
◎ 2002 年 12 月 23 日

黃霑前輩：

謝謝你這樣快覆電，實在感激！

在下今次做的研究名為「香港流行曲裏的中國風格旋律」，雖有藝發局資助，卻很微薄，聊勝於無。

以下是我暫時想到的問題：期望閣下能撥冗賜教，謝謝！

* 你是怎樣學寫中國風格的旋律的？

受過哪些前輩指導，他們有何具體提點？

是否也研讀過某些論著，當中讓你最受益的是哪些書和理論。

* 我所收集到閣下所寫的中國風格旋律，有以下一批：

隋唐風雲　驪歌帶淚　射雕英雄傳　神雕俠侶　好哥哥　相愛不相聚

紅樓夢中我和你　黛玉葬花　碧血劍　我是癡情無限　舊夢不須記

有誰知我此時情　可知道　晚風　倩女幽魂　道道道　黎明不要來

十里平湖　人間道　滄海一聲笑　只記今朝笑　恭喜發財利是來

這當中肯定有遺漏，勞煩閣下告知漏了哪些？

* 佳視時期的《碧血劍》是與吳大江合寫的，能否說說合寫的過程？

* 《黛玉葬花》、《有誰知我此時情》、《十里平湖》皆是先詞後曲，但《黛玉葬花》兼有一些有了曲才填詞的段落，那麼在創作過程中，《黛玉葬花》跟《有誰知我此時情》、《十里平湖》可會有甚麼不同？

* 在《十里平湖》中

$$3 \cdot \underline{2} \ 3 \ 5 \ | \ 6 \cdot \underline{7} \ 6 \ - | \cdots 3 \ 3 \ \underline{2} \ 1 \ | \ 6 \ - \ - \ - \ |$$

十　里　平　湖　　愁　華　年

劃了雙線的字都是陽平聲，粵語中最低音的字，卻譜上很高的音，唱來頗拗口，這是否為了讓旋律流暢而寧願唱來拗口些？

為歌詞譜曲時，旋律流暢與拗口二者通常怎樣取捨？

* 電影《刀馬旦》裏那首改編自《夜深沉》的插曲，是否出自你的手筆？《倩女幽魂》中的插曲《道道道》似是先詞後曲的，是嗎？其譜曲方式算不算是「問字取腔」？

以上二曲，未知閣下可有保存詞譜，能否傳真一份副本供在下研究？

 * 中國風格旋律多以五聲音階為主，4 和 7 往往視為「偏音」，但當代的流行曲裏，這些「偏音」卻有新的用法。下面是閣下所寫的「小調」旋律中，「偏音」的使用方式甚異於傳統的實例

$$\underset{\cdot}{7} - 1\cdot\underset{\cdot}{7} \mid \underset{\cdot}{6}\cdot\underset{\cdot}{7}\,6 - \mid \underset{\cdot}{7}\cdot\underset{\cdot}{2}\,1\,\underset{\cdot}{7} \mid 6 - - - \mid$$

$$3 - - \underset{\cdot}{6} \mid 7 - - \underset{\cdot}{6} \mid 5 - - 2 \mid 4 - - - \mid$$

$$1 - 1\,\underline{23} \mid 2\cdot\underset{\cdot}{6}\,7 - \mid 7 - - \underline{17} \mid 6 - - - \mid \qquad 《有誰知我此時情》$$

$$\underline{\underset{\cdot}{3}\cdot2}\ \underline{17}\ \underline{\underset{\cdot}{6}\underset{\cdot}{3}}\ \underline{\underset{\cdot}{5}\underset{\cdot}{6}} \mid 7 - - - \mid \qquad\qquad\qquad 《我是痴情無限》$$

$$3 - - 3 \mid 3\cdot\underline{\underset{\frown}{3}\,6}\,7\,1 \mid 7 - - - \mid$$

$$\underline{22}\ \ 2\ \ 3 \mid 5\cdot\underline{4}\,4 - \mid 0\ 0\ 0\ 6 \mid \underline{76}\,7 - - \mid \quad 《黎明不要來》$$

能否談談閣下使用「偏音」的經驗和心得。

 * 佳視時期的《射鵰英雄傳》和《神鵰俠侶》主題曲，電影歌曲《滄海一聲笑》和《只記今朝笑》，關係都是「傳承式」的，而且都是正集歌曲是獨唱，續集歌曲是「二部」的。

能否談談你寫這些具中國風格的二部歌曲的心得？困難又在哪裏？

所提問題，也許都問得不好，期勿見笑。

祝 事事如意！

晚 黃志華 敬上

02．12．23

黃霑前輩：

　　謝謝你這樣快覆電，實在感激！

　　在下今次做的研究名為「香港流行曲裡的中國風格旋律」，雖有藝發局資助，卻很微薄，聊勝於無。

　　以下是我暫時想到的問題，期望 閣下能撥冗賜教，謝謝！

＊ 你是怎樣學寫中國風格的旋律的？
　　受過哪些前輩指導，他們有何具體提點？
　　是否也研讀過某些論著，當中讓你最受
　　益的是哪些書和理論。

＊ 我所收集到閣下所寫的中國風格旋律，有
　　以下一批：

隨唐風雲　　驪歌帶淚　　射鵰英雄傳　神鵰俠侶
好哥哥　　相愛不相聚　紅樓夢中似乎我　葬玉葬花
碧血劍　　我是真癡情無限　　舊夢不須記
有誰知我此時情　可知道　晚風　倩女幽魂
道道道　　莫問不要來　　十里平湖　人間道
滄海一聲笑　只記今朝笑　恭喜發財利是來

　　這當中肯定有遺漏，勞煩 閣下告知漏了哪些些？

①

致黃志華先生

⊕ 黃霑
⊕ 2002 年 12 月 23 日

志華：

不要太客氣，稱我為前輩。學無先後，你對香港流行曲的研究，下的功夫極深，而且這麼多年來，鍥而不捨，不離不棄，實在令人佩服。所以，讓我們以曲論交，平輩往來，好不好？

「中國風」我是沒有特別研究的。想這問題，倒是常想，但卻說不上有甚麼石破天驚的體會。幾位師友的高論，我自己不大同意，如林樂培兄說：「中國人寫的就是中國音樂」，說得輕鬆，但細玩之下，問題很多。尤其是一旦作者寫的是「現代音樂」式的 atonal music，作品根本很難體會出其中的「中國風格」來。可是，這也不能一概而論，像中國音樂大師朱踐耳教授有首譜寫柳宗元「五言絕詩」《江雪》的 atonal 音樂，就極有中國味。所以「甚麼才構成中國風格」這問題，我自己看法雖多，卻沒有整理出個有系統的究竟。力有未逮，無法可想。

我寫旋律，嚴格來說，並未從師。但自小就在錄音室當口琴演奏樂師，常有機會第一時間接觸梁樂音、姚敏、李厚襄等大師的作品，從旁偷師是常有的事。後來又當電影幕後大合唱成員，王福齡、周藍萍幾位先生的歌常常唱，耳濡目染，也很得益。

另外有位影響我極深的師友，是我口琴老師梁日昭教授令弟梁寶耳先生，他的作品，有幾首都是用五音音階寫成，如《夢江南》，如《別時容易見時難》，非常精彩。我深受啟發。

當然，輝哥也是五音音階高手，我和他時常合作，自然會大受影響。

至於書籍方面，專講「中國風格」的不多，有不少，說了等於不說，因為總在兜圈，但說不出所以然。我看完即忘，所以也難一一錄出。

黃友棣教授的《中國音樂思想批判》我看過多次，也受啟發。但只是概念上的，實際技巧幫助不大。像他引古書上說的「大樂必易」，令我豁然開朗，寫出了《滄海一聲笑》這簡易之極（因為根本上是五音音階直搬）的旋律。

你收集拙作很齊，真叫我又再佩服不已。

有些你認為有中國風格的歌，其實中國風格是由編樂提供的，仔細分析旋律的話，你會發覺旋律根本說不上有甚麼中國風格的。

最顯明的例，是《黎明不要來》。

A 段是短調的歌，A1 結句結在 7 - · · ，因為 chord 是
Em7（3 $^\sharp$5 7 $\dot{2}$），只能說是 minor mood，不是嚴格的 Chinese mood！

B 段： 7 6 | $^\sharp$2 3 3 - | （$^\sharp$2 = $^\flat$3）是爵士的 blue note。那
是我從小吹口琴演奏怨曲 blues 熟習的。爵士自然毫不「中國風」了，但
因為伴唱樂器有中樂（大部份時間是 synthesizer 的箏 sample，間中一二句
二胡而已）所以感覺就有中國風格。

如果你看過電影，古裝佈景，古時服飾，加強了你的感覺，於是，
「中國風格」就如此這般的出來了。

我很少刻意追求「中國風格」。旋律悅耳動聽我是努力要求的，但假
如「中國風格」適合，我也不故意避免。

當然，我自幼聽粵劇和粵曲長大，接觸時代曲中的小調時間也早，可以
說「中國風格」已深印心中和流在血裏，不知不覺就自然而然地流露出來。

其實，很多時候，我更着重要求「現代」感覺。太「中國化」的旋
律，往往會有「舊」「殘」的味兒，所以有很多時候，五音音階旋律之下，
我會鼓勵和我合作的編樂家多用「洋味」和聲，來加進點現代耳朵愛聽的
現代感。

我覺得，這也許像建「金字頂」中國古式房屋，外層琉璃瓦、飛簷畫
角、圓柱圓墩，其實結構是鋼筋水泥！

《碧血劍》的合寫過程，我完全想不起來。大江一向是好友，中樂問
題，一有不懂的，必定向他請教，但如果不是你說起，我已經忘了和他合
寫過《碧血劍》。

粵詞先詞後曲，我一向反對，因為覺得是死胡同。粵音字音樂性太
強，往往完全限死了旋律方向。《黛玉葬花》在總篇《葬花詞》挑了四句，
拼湊了個馬馬虎虎的旋律，然後再依旋律加填幾句，勉強成歌。

《有誰知我此時情》因為鄧麗君和謝宏中。我在他們未想《淡淡幽情》
前，便想出唐詩宋詞流行曲，簽了約請龍劍笙和梅雪詩唱，也付了定金。
但作品旋律不佳，無法過我自己關口，結果賠錢 cancell 作罷。聶勝瓊的
詞是那次失敗嘗試中已開始了的，結果奮力完成。煇哥譜編得極好，其他
樂友諸作，老實說，我很失望。宋詞配這樣旋律，不如不配。

《十里平湖》因為只有四句，徐克兒又喜歡，我老大不願也只好湊
湊趣。

你認為「拗口」，我不同意。

粵劇唱家向來有「對沖」一法，把音跳八度（或高或低都行）。這本
是用來避開音域攀不到或低不下的問題，好的唱家，技巧純熟的，唱來會
極順暢，一點也不覺得是忽然跳高或跌低了一個八度。

「平湖」「平」配 6 音，絕無問題，不一定非配 $\overset{\cdot}{6}$ 不可。

我從未考慮　|3·$\underset{\cdot}{2}$ 3 5｜6·$\underset{\cdot}{7}$ 6 － |　難聽死了！絕不會用！

你不妨聽聽唱片上的合唱，順得很。一點也不拗口，因為唱的人專業，一滑就上去了。如果業餘唱家有困難，那很無奈。這歌在戲裏是過場用的，根本不預備有業餘人唱，只要錄音效果好，就是了！

《刀馬旦》主題曲《都是戲一場》是我把《夜深沉》縮龍成寸的。

《道道道》是先曲後詞。但「道可道·非常道」本身這句《道德經》，提供了旋律主題，基本上歌由這裏開展，反覆圍着這 motive 轉來轉去。歌寫得快，詞也填得快！

因為是填詞，應該不存在「問字攞腔」問題。

譜我應該有，但要找。請容我找到以後再傳上。

用 $\underset{\cdot}{7}$ 做結音，是寫 minor mood 很常見的用法。

我常常寫 minor mood 的歌，性近此 mood，由 $\overset{\cdot}{6}$　1　3 的 Am 和弦到 E^7 3 $^\#\overset{\cdot}{5}$ $\overset{\cdot}{7}$ 2　，很自然。這其實是純西洋方法，與中國風格關係不大，反而近似日本的六音音階。

E^7 四個音中 $^\#\underset{\cdot}{5}$　$\underset{\cdot}{7}$ 都不穩定，因此有無奈、企盼、渴求的味道。我喜歡這個和弦，常常用。

有時，索性結在 $^\#\underset{\cdot}{5}$ ！那對我來說，更過癮。不過聽眾似乎不太接受。（覺得洋味太重?!）所以歌都不流行。

《射雕》和《滄海》寫的時候，根本不知道會有續集，寫了獨唱，交了卷，以為完事。

誰知《射雕》之後又《神雕》，而又沒有錢做音樂，叫我想辦法，我把母帶的管樂和節奏抽去，寫成二部詞，就變成了不一樣的歌了。

《滄海》變《只記今朝笑》是因為《滄海》太流行，要保留，但又要有新東西，於是我就在原旋律上加上另線旋律，變成二部，兩條不同旋律平行，此起彼落地走。

這歌我自認是傑作，但不太流行。

輝哥寫編樂，說很難配和弦，因為配來配去都是兩個 chord！

我說：「那就兩個 chord 吧！」

他說：「哪有歌只用兩個 chord 的？」

我想了想，說「*La Paloma*！」他聽了，想了一會，就不作聲，乖乖的來個雙和弦配樂了。結果完成後十分好聽！

這歌呂珊唱得極好！

二部合唱，我的《兩忘煙水裏》算是開了上下二線又分又合的寫法先河，不過，這其實是文字遊戲。偶而玩玩可也！不宜過份當真。粵詞一有和聲，九聲的麻煩就顯突出來了，所以必須用最高音部旋律做填詞指引，

務求這條旋律線的字不倒字。

其他和聲部份，一定倒字的。

因此在 mixing 上要做手腳，lead melody 要推響些。本來這不大對，但卻是沒有辦法中的辦法，否則，字就聽不清楚，變成一舊舊。

我的答覆，不知能不能助你完成研究。再要補充，請傳真來，盡快覆！

祝
節日快樂

黃霑　握手
2002．12．23 夜

黃霑，《致黃志華先生》（手稿），2002年12月23日。

煩交黃霑先生

◎ 黃志華
◎ 2002 年 12 月 26 日

黃霑前輩：

閣下畢竟是我的前輩，不如此稱呼，我倒是不知怎樣稱呼。

謝謝你的詳盡回覆，這些解答肯定有助我的研究。從中我也想起，且不說「小調」當今已不流行，糟糕的是刻下新一代的香港流行音樂人，已沒有是聽粵劇、粵曲長大的，小調、中國音樂也接觸得極少，所以總感到他們已沒能力寫出精彩的「小調」，這一點未知你同意否？可有別的看法？

素知你反對粵語歌先詞後曲的作法，但何妨容許存在。我最驚嘆的是邵鐵鴻的《紅豆相思》，旋律流暢如渾然天成，你同意嗎？

為了省卻你找譜的麻煩，這一兩天我從陪伴子女的空檔中試從 VCD 中把《都是戲一場》的樂譜記下來，但用 $\frac{4}{4}$ 的方式來記似乎不太適合，請賜正：

1 = C　　都是戲一場

```
7  -  -  -  | 6  -  -  -  | 5  -  -  -  | 6̇1 65 35 6̇1 | 5  0  0  0  |——8——|

3  -  3·5  | 65 6  -  -  | 1̇· 5 65 6  | 6  4  3  2  | 7  6  535 61 |

535 61 5·4 | 32 3  -  4  | 3  2  16 1  | 1  1  1· 2  | 32 3  -  4  |

3  2  7  6  | 535 61 535 61 | 5  -  -  2̇  |

7  -  -  -  | 6  -  -  -  | 5  -  -  -  | 6̇1 65 35 6̇1 | 5  0  0  0  ||
```

由這首譜我想到另一些問題想請教：通常你如何替創作好的曲子定調？有時會否考慮歌手的音域來定調？你是怎樣處理調式問題的？

此外，可否談談改編《夜深沉》和改編《將軍令》的過程之異同及其中的經驗，需克服哪些困難？

至於《道道道》，講的意味比唱的重（所以我才覺得是詞先於曲的），要把譜記下來頗困難，需要多些時間才行，遲點記了下來才再傳真給你校

正，好嗎？　　　　　黃志華，《致黃霑前輩》（傳真手稿），2002 年 12 月 23 日。

　　為佳視寫的歌，是否都會受困於有限的資金？除了像《神雕俠侶》那樣的解決方法，還有過別的方法嗎？你會怎樣評價佳視對電視歌曲潮流的影響？

　　我發現林子祥的《十分鍾意》是他作曲，由你和雷頌德改編的，可否談談這歌的具體創作過程，是否涉及嵌入數字才需改編改編？

　　希望一月的某天能與你到食肆一聚，因為藝發局的資助中有一點開支是用於訪問請客的，不吃白不吃也！也好讓我一表謝意。

　　此外，尚有個不情之請，我這個研究還想訪問顧嘉煇、林子祥二位前輩。多年前訪問過顧先生，但相信早忘了我是誰，林先生則素未謀面，未知能否告訴我聯絡二人的方法，要是能代為轉介，則更是不勝感銘！

　　祝
　　諸事勝意！

　　　　　　　　　　　　　　　　　　　　晚　志華

　　　　　　　　　　　　　　　　　　　02．12．26

致黃志華先生

⊕ 黃霑
⊕ 2002 年 12 月 26 日

志華：

譜已經找了出來，連《十分鍾意》一併傳給你。《十分鍾意》是我幼年就會唱的中國古調，也忘了是怎麼樣學會的。這首歌是難得一遇可以配進行曲（march）節奏的中國旋律，是 $\overset{\cdot}{2}$ 調的 mode，很動聽，很古樸，可說是趣味盎然。我熟知中國韻文中有「數字歌」一類文字遊戲傳統，就想也玩一次。歌詞我自覺不差，但 Lam 似乎沒有掌握好，有些地方，譜寫得一清二楚，他卻拉錯了音，所以歌無聲無息，除了你之外，大概沒有甚麼人注意過。其實這「蓮花落」的旋律極美，是顆中樂的小珍珠。

我反對粵歌先詞後曲，是因為粵字九聲，本身音樂性強，限制了旋律去向與發展。有時，短短四句詞，可以幸運地配上個不差的旋律，也只是僥倖，大部份時間，會像「喃嘸」頌經式吟哦。因此不太主張青年人嘗試，以其費力而難討好，即邵先生的《紅豆》也要靠過門優美旋律轉移注意力，第一句，就不是出色起句，但「紅豆生南國」這句詩，人人皆知，腔以字存，只能說是「好命」碰巧遇上。

先詞後曲旋律好的作曲家有兩位，一位是王粵生老師，另一位是朱大腸（他原名我不知道）。王老師有首《紅燭淚》的小曲（是否叫《紅燭淚》我也記不清楚，只知是紅線女首本主題曲，其中有句「相思債，宜結不宜解」，蕩氣迴腸，纏綿得很）。大腸（也許寫作「大祥」吧？）有首叫《胡地蠻歌》的小曲，就是麥炳榮鳳凰女《鳳閣恩仇未了情》的「一葉輕舟去」那首，的確是傑作。

但王朱兩位，早作古人，後來者始終未見。「容許存在」也不能存在，因為根本沒有，我試過多年，終於舉手投降，不敢再試。你有興趣，不妨試試，我祝你成功！

我從來不為旋律定調，香港歌星，音域極少超越十二三個音，定來作啥？他們哪一個調唱得舒服就哪個調好了。古典作曲家對調子有各種說法，大都出於主觀，不見得真有道理，是聯想多於事實的理論，實在不必浪費時間理會。

我寫旋律，半途出家，因為填過一些很差的九流東西，心想：「咁都有人要？」就決定試寫些旋律，看看能否有唱片公司買，結果很易就

賣出多首。

調式問題，我半通不通，那時自修和聲，恰巧黃友棣教授留意歸來，在報刊上發表了一些所謂「中國和聲」的理論文章，我看過一點。後來又和吳大江時相過從，聽他談過一些這方面的點滴知識。七十年代中期，又跟王粵生老師學了一年粵曲，間中也問過他為甚麼《昭君怨》是 2 2 4 24 | 5 ，而不是 3 3 5 35 | 6 ，但王老師解了半天，我還是不明白。到後來認識了寫《彎彎的月亮》的李海鷹兄，他才詳細的為我說清楚「乙反線」的 7，不是 ♭i，而是 6 與 i 中間對等的音，鍵盤上按不出來，要在二胡或秦琴上一按就是（4 也如此）。

我對旋律，天生敏感，所以寫的時候，完全直覺出之。也不用樂器，腦中自然浮出；記錄下來，再琴前試彈修訂。偶爾腦袋便秘，才會彈琴去找樂句。但這樣情況，到底不多。

我也多產，一天最多曾連寫九首，倒也有當天寫好的兩首，進了每周十大龍虎榜。

《夜深沉》縮成《都是戲一場》過程簡單，這首歌，我自幼就用口琴吹過，對中間的 | 7 · · - | 6 - · · | 5 - · - | 三個長音 trill 很感興趣，一直牢記於心。徐克要《刀馬旦》主題曲，我就想起這三句 trill，用作引子。然後很快就寫好，變成蒸濾過的《夜深沉》。老徐一聽，就收貨。其中，錄音時黃安源也幫了個大忙，他熟京劇例句，為我原來寫好的引子加工，一下子，京味全出來了。

改《將軍令》卻很辛苦，足足花了幾個月，先把買得到的盒帶全買來（共買了二十多首不同版本。）然後反覆聽，急電在台灣的吳大江兄把他們中樂團總譜副本拿到手，分析、思考、試寫。

寫了多次都不滿意，原因很多，我要（1）去蕪（2）存菁。甚麼是「蕪」，甚麼是「菁」，主觀得很，大概寫完又撕，重頭再來者七八次。最後版本，覺得古曲精華已經大致保留了，重複的蕪雜也大部份剪掉，再試彈給徐克聽，定了稿才寫詞，前後至少兩個月以上時間。

困難在抉擇。左秤右秤，十分擾人。

把器樂的雙音 66 66 66 66 改成長音，倒是一早決定的，這是簡化最直接的路，幾乎想也不想，就決定下來了。

「佳視」從一開台，就已嚴重資金不足！但當時想寫電視主題曲旋律，TVB 有煇哥，ATV 有小田，兩大音樂總監各據一方，只好減價也被迫一試「佳視」了，僥倖《射雕》還算流行，但《紅樓夢》casting 一塌糊塗，甚麼歌也紅不出來，和劇集「攬住死」！

《神雕》方法，是江湖救急，不足為訓。

另外的解決方法，也許只有「不要歌」吧！又沒有錢，又要吃魚

翅，天下哪有這樣的事？只能吃粉絲充魚翅了！

找煇哥和 Lam，你不妨叫 CASH 代轉，我恕不作傳訊員了。他們兩位，極少拒人千里的。

午飯可以，一月不行。要等《麗花皇宮 2003》演完。二月中再約吧！

祝
新年快樂

<div style="text-align: right">

弟　霑　握手
二○○二・十二・廿六

</div>

致黃志華先生

⊕ 黃霑
⊕ 2002 年 12 月 27 日

志華：

重看給你的傳真，發覺漏答了兩條題，特地補上。

香港新一代音樂人較少聽粵曲是事實，不過不必擔憂，好的東西，埋沒不了，也湮沒不了。何況，每代人有每代人的聲音，一部份青年不喜小調，小調未必因此失傳的。

我對中國文化很有信心，因為，有保存價值的東西，自然會留存下來，秦俑埋地下多少年，還不是一樣重見天日？宋詞樂失，也有首《滿江紅》，可以略窺一斑。所以不必過於憂慮。我擔心的反而是青年人不夠努力，太易成名，令人不下苦功。

不過，江山代有才人出，有需要，自然有應運而生的人才出現！

說起來，我那首《明星》，今天依然有歌人傳唱，也是「不應埋沒的，自然埋沒不了」定理的一個好例證，當年「佳視」武俠劇後改拍時裝依達小說，張瑪莉任女主角，兼唱主題曲，觀眾由百多萬驟跌至四十萬，我以為一首不錯的歌又「攬住死」了。誰知不然，歌人翻唱又翻唱復翻唱，至今不輟。

這可算是「佳視」主題曲一題的側答吧！

<div style="text-align: right">

弟　霑　匆匆
二○○二・十二・廿七午

</div>

煩交黃霑先生

◎ 黃志華
◎ 2002 年 12 月 28 日

黃霑前輩：

尚有兩個小問題向你求證。

① 在《道》中，你傳來的譜跟 VCD 電影的版本略有不同：

你的譜：

$$3\dot6\ 6\dot6\ 5\dot6\ 1\dot6\ |\ 3\dot6\ 6\dot6\ 5\dot6\ 1\dot6\ |\ 3\dot3\ 6\dot3\ 5\dot6\ 2\dot3\ |\ 3\ -\ -\ -\ |$$

黑道 白道 黃道 赤道　乜道 物道 ■■■■　道道 都道 係非 常道

└ 這裏看不清楚，是否「無道有道」？

我從 VCD 聽到的：

$$3\dot6\ 6\dot6\ 3\dot3\ 6\dot3\ |\ 3\dot6\ 6\dot3\ 3\dot6\ 2\dot3\ |\ 3\ -\ -\ -\ |$$

乜道 物道 道道 都道　自己 嗰道 係非 常道

是否應以電影版本為準？又，這歌是否 ♭E 調？

② 為何《十分鍾意》在唱片上標着

「曲：林子祥　詞：黃霑　改編：黃霑 / Mark Lui」

是唱片公司搞錯了？

謝謝！

晚　志華

02 · 12 · 28

P.S. 近期我常是凌晨兩、三點才睡的，所以你不必怕太夜。

致黃霑先生

⊕ 黃霑
⊕ 2002 年 12 月 28 日

志華：

譜與「出街」版本不完全相同，極有可能。尤其是《倩女幽魂》的《道》，本來就是半唱半白的設計。加上自己上咪，寫唱一手包辦，自由度就更特別大了。

我本是少年鼓手，雖然不是職業的，卻也偶然會當替工，極愛演奏爵士音樂，所以很愛即興演奏 improvisation。寫流行音樂，也鼓勵歌手 ad-lib（如果他們的音樂感好的話）。Ad lib 得好，歌手們可以點鐵成金，（如《晚風》尾，葉蒨文的「啊」一段，就是 Sally 自己即興的精彩傑作。）當音樂製作的監製，我也常常鼓勵樂師即興，而效果都好，《滄海一聲笑》的 intro 箏和簫都沒有譜，是即興演奏，（我有在旁出一些主意）箏是鄭文兄（他已移民三藩市）玩的，好極了，真真「冇得頂」，樂思之流暢與珠玉紛呈，絕對是人箏合體幾十年功夫積聚後，汨然溢出的甘泉飛瀑！

譜上看不清的字是「無道有道」。你對。

歌以出街版為準，但《道》有幾個版本，因為翻唱了兩三次，收在不同唱片裏。但差異應該是不大的，年代久遠，早已記不起來。

甚麼調更不知道，你用琴按按，找出來吧。定調只因遷就我的音域而已。

《十分鍾意》如果唱片公司標出是林子祥改編，那是唱片公司搞錯，歌是我提出的，與 Lam 無關，事實如此。

我們的訪問，該到此結束了吧？

祝
好

弟　黃霑　握手
二〇〇二 · 十二 · 廿八

中國音樂

⊕ 黃霑
⊕ 《壹週刊》專欄「浪蕩人生路」
⊕ 181 期，1993 年 8 月 27 日

甚麼是中國音樂？

這問題，看似容易解答。其實想深一層，很多牽涉。

先是作者問題。老友大作曲家林樂培多年前說：「中國人寫的音樂，就是中國音樂。」這句話，有道理，但並不包括所有道理，因為有很多例外。

例如，美籍華裔大教授周文中的現代音樂傑作，究竟算不算中國音樂？周教授是在國際上地位最高的華裔樂人，作品非常前衛。可是，聽起來，沒有太多的「中國味」。沒有「中國味」的中國人作品，算不算是中國音樂？一想，就引出一連串問題來。

首先，是「中國味」問題。怎麼樣寫音樂，才能會令音樂，聽起來有「中國味」？怎樣才是「中國味」？

人人都說，中國音樂是五音音階寫的。只要歌曲用「宮、商、角、徵、羽」Sol La Do Re Me 五個音寫，聽起來便中國味盎然了！

是嗎？也不盡然。

Auld Lang Syne 這首蘇格蘭民歌，也是五音作品，但聽起來有中國味嗎？大概沒有吧？

何況，中國音樂也不盡是五音。很多地方傳統戲曲，都是七音東西，但聽起來，中國得不可能再中國。這問題，又如何解釋？

也許，音樂不外是由聲音傳出感覺。感覺是中國，就是中國音樂。但中國感覺，又是甚麼東西？這個問題，我斷斷續續的想了多年，其間，請教過不知多少飽學之士和高人，自己也翻了不少書，可是，老實說，至今未有弄出個所以然來。

或者，我們根本不必斤斤計較這問題。只要作品好，管他中國不中國。中國得不可能再中國，但音樂不好聽，也是枉然。

但中國樂人寫音樂，有時總難免想：弄些中國味道的東西出來吧！這東西的感覺，親切而動人。所以有時，又免不了再在老問題上再翻筋斗了。加個二胡，加把洞簫，讓那些中國耳朵熟稔的音色，直入心弦去。把快要湮沒的古旋律勾起沉來。重新剪裁，讓今天的中國青年，也好好記住這曲調。

為找那一點虛無縹緲，人人體會，各有不同的中國感覺，我們各做各的嘗試，把成果陳列大家面前。真正的做到百花齊放的時候，中國人寫出來的音樂，自會受到知音賞識。

　　各找各路，不必求同，大可盡量存異。向外借鏡無妨，向內採掘也可。

　　中國本來就是個包容的國度。在音樂上，我們何必要求單一的聲音？藝術，只有自由才能孕育出興盛來。

　　或者，到頭來，我們連甚麼才是「中國音樂」，也不多想。「世界音樂」，才是我們該致力的。

　　貝多芬，是哪個國家的？貝多芬，是這世界的。中國人、日本人、美國人、英國人、德國人、巴西人都欣賞呢！

　　也許，中國樂人，應該衝破國界，不再把自己規範在「中國」的狹窄觀念之內。忘了中國味，忘了中國感覺。甚至不問自己的新作品，是不是中國音樂。

　　廿一世紀的步聲，此刻已在不遠彎角響起來了。在未來的世紀，讓我們走向世界，結合最新的科技，把祖先遺留下來，已經在我們的 DNA 留下了烙印的感覺，好好的發揚一下，寫出我們前所未見，聞所未聞的新樂章。

　　中國樂人，努力啊！

藍祖蔚

VS

電影配樂

第三組對話，講黃霑的心頭好——電影配樂。

黃霑青年時為梁日昭老師的配樂出力。一九六七年，他負責為三套歌舞電影配樂，效果欠佳。他的配樂生涯，到一九八四年的《上海之夜》才正式復活，然後在港產電影的黃金時期跟徐克等影癡大放異彩。

二〇〇一年台灣著名電影評論人藍祖蔚，為一個出版計劃，訪問黃霑。結果引出了不少黃霑作品背後的故事。讀後，我們知道電影配樂工作不少注定賠本，黃霑心癮發作時，會渾身痕癢，止痕的方法，是厚着臉皮，主動爭取喜歡做的工作，然後不論遠古樂聲，或現代和弦，不論舊歌新唱，或臨場即興，只要合用，都放膽去試。肯試，就有出人意表的結局。

傳真對話之後，附加了黃霑的專欄文章，進一步刻劃了黃霑這名「瘋子」，為了心頭所好，「可以去到幾盡」。

黃霑先生您好

◎ 藍祖蔚

◎ 2001 年 8 月 3 日

黃霑先生您好：

我是台灣的新聞記者藍祖蔚，多年前，你應邀來台北主持金馬獎時，曾經與您通過信，也做過訪問。

今有一事相煩，懇請黃先生您能撥空幫忙。我正在着手一本電影音樂作曲家的撰寫工作，希望能對台港大陸三地的電影音樂工作者進行面對面或是電話訪問。大陸的趙季平先生、台灣的張弘毅先生、小蟲先生、李壽全先生、美國的譚盾先生、德國的蘇聰先生、香港的陳勳奇先生和鮑比達先生都已陸續接受訪問。

你對香港電影工業貢獻極多，特別是在電影音樂方面淵源特深，如果能做到訪問，這本書的出版才不致掛一漏萬，懇請黃先生您能抽空接受我的訪問。

初步整理要特別請教的問題如下：

1、請問您和音樂結緣的過程如何？幾歲學琴？自願的？還是被動的？平常熱愛甚麼音樂？

2、請問您如何開始電影配樂，以及電影歌曲的填詞與譜曲創作？哪一位導演或工作夥伴曾經協助最多？

3、請問《黃飛鴻》的主題音樂，是怎麼從古曲《將軍令》發展成《男兒當自強》？是誰的主意？詞曲與畫面的配合怎麼進行？徐克導演的反應如何？

4、請問《笑傲江湖》的主題音樂《滄海一聲笑》及《笑傲江湖曲》又各自是怎麼樣的創作靈感？

5、《倩女幽魂》的主題音樂《黎明不要來》，替這部新型態的聊齋電影帶來了完全不同傳統鬼戲的浪漫情調，又是怎麼的構想？當然更膾炙人口的就是那首《道道道》，在創意發想的過程中，究竟是甚麼念頭帶來這樣的想法，又如何表現出來的呢？在歌詞的譜寫中，又是怎麼構思的？

6、中國人電影中，「歌曲」的比例極重，你認為為何會這樣？有何優劣之處？

7、武俠電影中的音效比例極重，音樂如何才能不相干擾，發揮音樂的功效呢？

8、你理想中的電影音樂該是甚麼樣子？你印象最深的電影音樂為何？《臥虎藏龍》的音樂處理合符您的想法嗎？

9、合作最愉快的導演或詞曲工作者是誰？有甚麼特別難忘的回憶嗎？

10、您對年輕一代的詞曲工作者有何期許？古典和現代題材的涉獵中，有何建議？

以上，大致就是我想特別請教的問題，煩請黃先生能撥冗接受訪問。

謝謝！

敬祝　暑安！

晚　藍祖蔚　敬上　八月三日

黃霑先生您好：

我是台灣的新聞記者藍祖蔚，多年前，你應邀來台北主持金馬獎時，曾經與您通過信，也做過訪問。

今有一事相煩，懇請黃先生您能撥空幫忙。我正在著手一本電影音樂作曲家的撰寫工作，希望能對台港大陸三地的電影音樂工作者進行面對面或是電話訪問。大陸的趙季平先生、台灣的張弘毅先生、小虫先生、李壽全先生、美國的譚盾先生、德國的蘇聰先生，香港的陳勳奇先生和鮑比達先生都已陸續接受訪問。

您對香港電影工業貢獻極多，特別是在電影音樂方面淵源特深，如果能做到訪問，這本書的出版才不致掛一漏萬，懇請黃先生您能抽空接受我的訪問。
初步整理要特別請教的問題如下：

1、請問您和音樂結緣的過程如何？幾歲學琴？自願的？還是被動的？平常熱愛什麼音樂？

2、請問您如何開始電影配樂，以及電影歌曲的填詞與譜曲創作？那一位導演或工作夥伴曾經協助最多？

3、請問「黃飛鴻」的主題音樂，是怎麼從古曲「將軍令」發展成「男兒當自強」？是誰的主意？詞曲與畫面的配合怎麼進行？徐克導演的反應如何？

4、請問「笑傲江湖」的主題音樂「滄海一聲笑」及「笑傲江湖曲」又各自是怎麼樣的創作靈感？

5、「倩女幽魂」的主題音樂「黎明不要來」，替這部新型態的聊齋電影帶來了完全不同傳統扭戲的浪漫情調，又是怎麼的構想？當然更膾炙人口的就是那首「道道道」，在創意發想的過程中，究竟是什麼念頭帶來這樣的想法，又如何表現出來的呢？在歌詞的譜寫中，又是怎麼構思的？

6、中國人電影中，「歌曲」的比例極重，你認為為何會這樣？有何優劣之處？

7、武俠電影中的音效比例極重，音樂如何才能不相干擾，發揮音樂的功效呢？

8、你理想中的電影音樂該是什麼樣子？你印象最深的電影音樂為何？「臥虎藏龍」的音樂處理合符您的想法嗎？

9、合作最愉快的導演或詞曲工作者是誰？有什麼特別難忘的回憶嗎？

10.您對年輕一代的詞曲工作者有何期許？古典和現代題材的涉獵中，有何建議？

以上，大致上是我想特別請教的問題，煩請黃先生能撥冗接受訪問。
謝謝！
敬祝　暑安

　　　　　　　　　　　　　　　　晚　藍祖蔚　敬上　八月三日

信紙上有藍祖蔚的 10 條問題、黃霑的紅色標記，和老爺傳真機留下的黑線。藍祖蔚，《黃霑先生您好》（傳真），2001 年 8 月 3 日。

致藍祖蔚先生

⊕ 黃霑
⊕ 2001 年 8 月 16 日

藍祖蔚先生：

你的問題，答如後：

1. 我從來沒有學過琴。今天我能在琴前亂敲，那是大學時代在宿舍廳中的走音爛鋼琴自己創出的指法，完全不對的。

一九四九年由廣州隨父母親逃到香港，家中不許學音樂。在嚴父眼中，音樂是「戲子」的下三濫玩意，有礙求學唸書，哪能碰？

但我有幸在中學寄宿，自儲零用半年，買了個口琴，加入學校口琴隊，這樣進入了音樂國度，那時我十歲，一切瞞着家裏進行。

教授口琴隊的老師，聘自校外，是香港口琴大師梁日昭先生。（他是上海黃慶勳先生弟子。）

梁老師是極好的音樂啟蒙人，我跟梁師十年，自己也努力，但恩師惠我良多。

到十一二歲，技術水平已不差。到十四五歲，就跟着梁老師到處錄音播音，算是他的得意門生了。一個月必有二三次實習機會。

梁老師和作曲家梁樂音先生是好友。梁先生常在作品中有意無意地編入口琴，唱片和電影配樂都常常這樣。我因此自小就跟着梁日昭老師參加電影配樂工作。李香蘭來港拍攝的《一夜風流》，裏面的《分離》《梅花》等歌曲，口琴部份有我份兒。

其後漸漸有別的作曲家找我作口琴獨奏樂師，因為初生之犢不畏虎，膽子大，視奏能力百分百，新譜一看，就完全準確地奏出來，從不出錯。那時的菲籍編樂家如 Vic Cristobal、Ray del Val 等，都喜歡用我，（我在英文書院肄業，和他們用英語溝通無阻）因此常常參加唱片工作，算是經驗豐富的年輕樂師，頗為「搶手」。

而因為拿職業錢，經濟效益佳，興趣就大了！後來還幫編樂家抄譜，音樂就是這樣越學越多。

我的音樂耳朵很闊，中外古今，甚麼都聽，印度和中東音樂（二十四音）都喜歡。中國地方戲、民歌、美國爵士、歐洲古典，現代如 Cage、Glass 等，都聽。

聽得較少的反而是流行曲。兩三個月聽一次，知道最近潮流，就夠。近年美國流行音樂，水準不高，rap 是狗屁。其他萬眾一聲，悶得

很。視覺高於聽覺，年輕人用眼多於用耳，等於聾子。

2. 我正式擔綱寫電影配樂，是一九六七年，為關志堅先生當老闆的堅城影業粵語歌舞片作原創音樂。一口氣寫了三部：《歡樂滿人間》《大情人》和《不褪色的玫瑰》，前兩部蕭芳芳當女主角，後一部是陳寶珠。那時，鄭少秋是新人。導演是人稱「財神」的蔣偉光。

寫歌詞寫得早，一九六〇（我十九歲）就寫了。也是梁日昭先生推薦的。此後就沒有停過。台灣比較熟的是老歌《我要你忘了我》。

寫旋律也大約同時開始。

第一首「曲並詞」是一九六五年作品，叫《謎》，國語歌。香港「娛樂」出品，華娃主唱，我自己蠻愛此曲，三拍子節奏，旋律不差。

3.《黃飛鴻》在徐克兄重新現代演繹之前，粵語片大概已經拍了近百部。大多數是胡鵬導演，粵劇紅伶關德興主演。配樂永遠是《將軍令》。粵樂奏法（齊奏居多）。

這首南方器樂，本是琵琶曲，歷史起碼百年。我從小就耳熟能詳。

徐克兄找我配樂，聲明要用《將軍令》。但這首曲和多數中國民間音樂同一通病，常有蔓葉橫枝，無關宏旨。我有心去蕪存菁，找來廿多個不同版本，聽了個多月，又向摯友中樂大師吳大江兄處找來國樂團總譜，反覆推敲，寫了五個不同的版本，都不愜意，正在有點徬徨，忽然救星從天而降。

那是香港唱片界大哥黃柏高兄。他當時是「華納」重臣。我每年都和大唱片公司高層春秋二聚。一夜與柏高兄及他的大老闆保羅伊榮夜敘，談及工作近況，聽見我在改《將軍令》，漏了一句：「林子祥想唱《將軍令》，想了很多年！」

我一想，此事好辦，飯後就說服了徐克，當夜即寫好第六個旋律修訂稿，加上歌詞，送克兄過目。

他居然一看就說 OK!

而林子祥要赴美！我請老搭檔戴樂民（Romy Diaz）在琴上彈了極簡單的 test，在錄音室叫林子祥發揮豐富想像，幻想金鼓齊鳴，管弦並喧的 backing，一小時內粵語國語版全唱好。他當夜就離港飛美，今天聽見的音樂，全是後來加上去的。動員了全港最好樂師，包括黃安源、王靜、葛繼力，和閻學敏等國樂大家！算是高手雲集鋼鐵陣容。

4.「笑傲江湖」不像《將軍令》那麼手到擒來。我寫了六首不同旋律，首首讓徐克大兄打回票。

一向只是業餘樂人（雖然拿專業酬勞），我正職是廣告人。是自創的黃與林廣告公司主席（後來公司賣了給全球最大廣告集團「盛世」Saatchi & Saatchi，我仍任副主席）。工餘之暇，才搞音樂，寫歌填詞，

實在是玩票性質，不能讓這半嗜好半工作的事，佔去我平日太多時間。

所以一旦太多打回票的事情發生，就心中有火，肚中有氣，因為日常工作程序都給攪亂了。

不過接了下來的工作，還是要完成的。於是又再挑燈夜戰，苦苦思維。

苦思了很久，也無結果，隨手拿起黃友棣教授名著《中國音樂思想批判》翻。翻了兩翻，四個字射入眼簾：「大樂必易」！是引《樂記》的話！

腦中馬上轟了一下！就這樣豁然貫通。

《笑傲江湖曲》是江湖高人金盆洗手後退出一切紛爭和知己知心知音摯友合奏的歌。

這首曲，只有兩大可能。

一是極深奧。非有頂高功夫根本彈奏不來。

一是極淺易。連小孩都會。但一經高手演出，其韻味也超凡入聖，有如天籟。

「大樂必易」！哈！偉大的音樂，一定是容易的！因為這樣才心口相通，世代相傳，人人傳誦，歌唱不絕，才會永垂不朽。自絕於群眾的歌，艱深得只有大行家才能演奏，必會及身而絕，此後無人知曉，只留下一個名字供人憑弔，而無人復識內容！

好傢伙！這還不易？

五分鐘就寫下旋律，再砌了半小時，五段詞也都填好了！

為甚麼寫得這樣快？因為根本沒有寫。

是把五音音階旋律下行兩次，再來一次上行，其中來一個往復，三句半旋律，完卷！

詞意有一點來自毛潤之的《沁園春》，再混一點黃霑，如此而矣。一點也不難！

抄好譜，傳真過去電影工作室。加了句按語，說明創作經過後，並聲明是最後一稿，再打回票，請克兄另找高明。

聲明中還有國罵與男性充血生殖器官素描漫畫。徐兄一看，知道我不是鬧着玩的，嘿聲不響，叫助手答話：OK!

這是《滄海一聲笑》真實故事。

嘩！信筆寫來，嚕囌之至，居然只答了四問，還餘六問，怎麼辦？

會不會太長？

請示覆。然後再續下去。

匆匆祝

好

<div style="text-align:right">

黃霑　鞠躬

二〇〇一・八・十六

</div>

（共15頁）

藍祖蔚先生：你的問題，答如后：

‧我從來沒有學過琴。今天我在琴前亂敲能

‧那是大學時代在宿舍廳中的走音爛鋼琴自己

創出的指法，完全不對的。

一九四九年由廣州隨父母親逃到香港，家

中不許學音樂。在嚴父眼中，音樂是，戲子、

的下三濫玩意，有礙求學唸書，那能唸？

但我有幸在中學寄宿，自儲零用半年，置

了个口琴，加入學校口琴隊，進標進入了音樂

國度，那時我十歲。一切瞞着家裏進行。

黃霑，《致藍祖蔚先生》（手稿），2001 年 8 月 16 日。

黃霑先生您好

◎ 藍祖蔚
◎ 2001 年 8 月 17 日

黃霑先生您好：

昨夜接到您洋洋灑灑的十五頁傳真時，心情真是百感交集，既感動，又驚歎！感動，是因為您對後輩小子的冒昧提問，能夠這麼熱心地精細回答，細說從頭。驚歎，是因為您用毛筆一筆一筆寫下回信，書法是寶，回信內容更是寶，字字句句其實都是珍貴的影史和音樂史資料。

反覆拜讀再三，深覺獲益良多，不論是您早年自學摸琴，或是口琴啟蒙，甚至《黃飛鴻》的《男兒當自強》與《將軍令》的關係，《滄海一聲笑》的創作靈思，在在都是讓我大開眼界，增廣見聞的精彩內幕，如果能夠讓中外讀者讀到這麼精彩的內容，一定能讓大家大呼值得。

四個問題就寫了十五張紙，想必先生一定寫得相當辛苦，我必需說那是我的榮幸。昨夜收到傳真後，立刻就將文稿拿去影印多份，深怕玷污遺失，同時也逐字逐句打字收藏，存放進電腦檔案中了。

至於後續的六個問題，當然還是懇請先生能夠抽空再予回答，字數完全不是問題，只要先生願意說願意寫，我相信每一字一句都將是影史上珍貴資料。

不過，近日多方查訪資料，在拜讀了您的大作之後，我又滋生了幾個問題要請教，也是麻煩先生也能一併回答：

一、您與顧嘉煇先生的合作情況如何？他寫曲，你填詞，誰先誰後？彼此的互動情況如何？您們是如何從香港的電影電視和歌曲一路合作下來？從《楚留香》到《小李飛刀》都已成為流行文化瑰寶，如今回還起來，是何心情？

二、您的歌詞創作，格式不一，古典中有宋詞雅意，流行中又有口語詩意，雖說藝術天成，難言章法，但是您的學養風格到底如何養成？平日讀些甚麼呢？您又如何挑戰陳規禁忌，自成一家？

三、您與歌手如何合作？如何挑選？《倩女幽魂》的主題曲《人間道》您就自己來唱，是否還是看歌曲、音域和戲劇趣味綜合考量？或是直接與唱片業有關連？跨業合作？

黃先生能在百忙中撥冗接受訪問，至為感激。

敬祝　暑安

晚　藍祖蔚　敬上　八月十七日

致藍祖蔚先生

⊕ 黃霑
⊕ 2001 年 8 月 18 日

藍祖蔚先生：

既然「字數完全不是問題」，那我就嚕囌下去了。

5.《倩女幽魂》本來不是找我配樂的。

但我很喜歡李翰祥先生的舊作，《聊齋》是九歲就看的小說，極愛蒲松齡筆下氣氛。所以一知道徐克兄監製此劇，就毛遂自薦。

我這人，臉皮厚；有喜歡做的工作，往往不避尷尬，主動爭取。香港影壇，不拍「鬼片」已久。忽然來一部，令我配樂癮大發，渾身痕癢。因為鬼域聲音，自由度高，甚麼現代音程與和弦，都可以試，而且那時 synthesizer 面世不久，有此電子組合樂器，一切詭異音樂，手到擒來，於是就纏着老徐問：「能讓我配《倩女幽魂》嗎？」

徐兄卻搖頭擺手，一臉難色。

原來執導的程小東兄另有班底，一早就找了慣常合作的人。

我只好把滿口涎沫，吞回肚內。但依然死心不息，以後一見克兄，就打聽：「《倩女》拍好了嗎？配好樂了？」

哈哈！想不到，老天不負有心人！

忽然，答應配樂的同業有事：不做了。

老徐就告訴小東兄：「快找黃老霑！」於是，馬上接手。

主題曲旋律是在康城寫的。

我常去法國，卻從未到過康城。那年徐氏夫婦、黃百鳴、泰迪羅賓等都去，我就跟隨驥尾湊趣到影展觀光。裸胸沙灘和法國美食令我樂思充沛，一夜已經寫好了主旋律。

回港飛機上，徐克說午馬有場林中舞劍，約一分鐘，可以有插曲。我們邊談邊喝，薰薰然就寫好了《道道道》，曲詞全起貨。

不過，戲裏面的《道道道》有個觀眾看不出的大毛病：完全不對嘴！

因為聲帶播出，武師替身代午馬舞劍對嘴型。但機器卻用快格拍，當然半個字都對不上。可是觀眾沒有察覺，午夜場一曲告終，掌聲震院。

歌本來想找林子祥唱的，但他人不在港。

第二人選是樊少皇的爸爸樊梅生兄。我們在六十年代初期，常常一起作幕後男聲合唱，所以我知樊兄嗓子會合適。但樊兄腳疾，到了北京就醫，要一個月後才回。等不及，只好提了媒婆上轎，這就是為甚麼黃

露唱起歌來的原因。

唱歌我歌齡不淺。六十年代「邵氏」「電懋」的黃梅調戲，全有在下的合唱歌聲。（連《梁山伯與祝英台》在內。）不過不能獨唱，除非用力壓粗嗓門，學美國爵士小號大師路易岩士唐（Louis Armstrong）的方法，否則不堪入耳。

至於《黎明不要來》，故事笑死人。

歌是最後才說要加的，已經來不及寫了，但我有首舊作，是「嘉禾」時裝片《先生貴姓》寫好了沒用上的東西。這部戲是應召女郎電影，我寫的劇本，女主角是曾慶瑜。劇中人最怕黑夜，因為一入夜就要讓狗男人蹂躪，所以常常徹夜不睡，等待黎明。後來愛上了男主角，燈塔前在開篷車上抵死纏綿，就唯恐黑夜過短，希望晨光不現了。

這場戲我寫了歌，沒有用上。我覺得可以用在聶小倩和寧采臣的love scene 裏。徐兄在電話上聽我哼了旋律，就說可用。我把原來歌詞改了幾個字，已經全無破綻。

旋律中段首句，我用了個降 E 音。正是小時候吹口琴美國怨曲blues 常用的 blue note，居然甚有新鮮感，很得行家謬譽。

葉蒨文的演繹極佳。這歌受歡迎，她功勞大。

6. 東方電影多插曲，不獨國片唯然。日本電影和印度電影都歌聲不少。觀眾也接受。也不能一概而論優劣，要看用得好不好。

其實歐美電影也多歌，不過多用作過場或背景音樂。

7. 音樂過多，是中國武俠電影通病，但這是大部份導演的要求。我常常和他們吵得不歡而散。但因為他們是最後決定者，所以我的意見，極少受採納。

這也是我近年不肯再配電影音樂的原因之一。合作的隊伍，口味無法統一，還是不合作為妙，省得友誼受損。

8. 譚盾我是佩服的，周文中教授的大弟子，強將手下，自無弱兵，但他配電影音樂，功夫未算頂級。《臥虎藏龍》也不算太好。

世界大師如 Elmer Bernstein、Maurice Jarre、Francis Lai 等等，我都十分敬仰。Goldsmith、Legrand、武滿諸賢也精彩。

新人我喜歡 Hans Zimmer，他的《黑雨》*Black Rain* 好極！

北京的趙季平也很好！和張藝謀兄配搭得很合拍。他用音樂，適可而止，尤其難得。

9. 我和徐克合作得最慘烈，吵得最兇。我的好歌，全是他迫出來的，令我心存感激。但很多時，我氣得想殺他。

為了不令施南生變寡婦，只好不合作，單做朋友，吃喝玩樂，言不及義算了。

10. 和我合作得極好的是大作曲家顧嘉煇，非常合拍！得遇煇兄，是我之幸。我們合作了幾十年，半句嘴沒有吵過，清心直說，有屁便放，從不婉轉，但也絕不惱對方。

他寫好旋律，簡譜送過來，我一看就知他心意，半句話也不必多問，完全心有靈犀。

我們可以聯句，聯段，他寫 A，我寫 B，一合起來，如出一人之手。（像《秦俑》的《焚心以火》。）一般來說，是他先寫旋律，我按譜填詞。平日絕少見面，電話和傳真機上做妥全部工作。

歌和詞，哥兒倆一向直言論相，坦誠說出心底意見。而且多數為對方採納，工作過程十分愉快暢順。私交也極好。

《小李飛刀》卻不是我作品，這是煇兄和盧國沾兄的名作。可能因為名字同音，盧也沾，黃也霑，就混淆了。

我自己是唸中國文學的，唐詩宋詞元曲，略識之無，因此時常用了前賢詞意和詞彙而不自覺。

本來我主張流行歌詞應該盡量貼近口語，但聽眾似乎不太接受。過去，我做了不少失敗的實驗，始終無寸進，才終於放棄了。現在文白由之，不管口語不口語了。

而因為是廣告人，又在大眾傳媒打滾多年，所以喜歡群眾語言，從來未避俚俗，覺得活生生的日常用語，最有生命力！

平日我閱讀興趣甚廣泛，看得下就看！洋中同等，古今不分。

最愛李敖、白先勇、金庸、胡適、李白。也蠻喜歡龍應台。受不了余秋雨！其酸迂，令人胃作反。美國人我較喜亨利米勒和海明威。最近看張大春的《城邦暴力團》。

至於不守成規，那是創作基本要求了，也沒甚麼。而寫得多，寫得久，不免形成風格。

和歌手合作，很多時身不由己，往往是商業關係多於藝術要求。流行音樂，始終是商品。

但這方面，我算是很幸運的。此地好歌手，大多合作過。因此銅臭之餘，也有藝術上的滿足。

你的問題，大致答完。

希望訪問付梓，能寄我一份存檔，做個紀念。

謝謝你賜我噴口水的機會。

祝

一切好

黃霑　鞠躬

二○○一‧捌‧拾捌零晨

為電影配樂荷包脹卜卜
無師自通黃霑樂此不疲

⊕ 黃霑
⊕ 《東周刊》專欄「開心地活」
⊕ 70 期，1994 年 2 月 23 日

這幾年，我做得最多的工作，是電影配樂。不妨坦白，我自認，我的電影配樂做得很有水平。這樣不謙虛，有四點事實支持。

一來，拿過不少獎。二來，價錢全行最高，而仍然不停有幫襯的人。三來，我的電影配樂原聲帶唱片，港台銷售量，至今最高。一張《黃飛鴻》，賣了二十餘萬。四來，我懂戲。此地樂人之中，當過電影導演的，沒有幾人，我起碼導過兩部「全年十大票房港產電影」，對戲劇的認識，有專業水平。

興趣濃常常通宵達旦

做電影配樂工作，我賺不了多少錢。配一部電影，實際進錄音室，起碼五、六天。而且，常常通宵達旦，捱更抵夜，不眠不休。加上在家的準備工夫，作曲寫譜，看毛片，和導演溝通的時間，十天八天工作，少不了。以每小時工資計算，比我其他工作，如寫稿，如當演員，如主持電視節目，如作顧問，都少很多。工資少，為甚麼還樂此不疲？因為興趣大。

第一次做電影配樂，已是廿多年前的事，電影叫《歡樂滿人間》，由蕭芳芳、胡楓主演的粵語歌舞片。那時，鄭少秋還是新人。這部電影，至今還不時在深夜的電視中看得到。學做電影配樂，我算是無師自通。沒有跟過師傅，也不像顧嘉煇，進學校唸過。

老闆導演滿意處男作

但全世界的電影配樂大師，都是我師傅，因為我都向他們偷過師。由五十年代開始，當我還是十來歲的青年，我便開始注意電影配樂。而且，常常覺得，本地電影音樂，配得極差。

那時，沒有版權法，配樂用唱片。不少偷工減料的七日鮮，三、四張唱片，就配完一部戲，氣氛不對，效果不佳。所以，常常對自己說：「如果我配，一定會比他們好！」

結果，到一九六七年，機會來了。摯友芭蕾舞專家陳寶珠小姐，是當年粵語歌舞

片的編舞當紅人物。這位小姐，也不喜歡一般配樂人的配樂方法，知道我這人喜歡寫旋律，有次就問我：「你有冇膽同我拍檔？」

拍拍胸膛，上！這樣就成了配樂人。處男作，起碼老闆和導演，都頗滿意。不過，後來，停了一段日子。

然後，徐克和程小東開拍《倩女幽魂》。在此之前，我已經替老徐寫過不少主題曲。《倩女幽魂》是古裝鬼戲。我想，這樣的片種，配樂大有搞頭！於是，就毛遂自薦。

東南亞電影院設備差

「唔得咯！老霑！」徐克說：「小東早找了人！」只好作罷。後來，不知如何，老徐又回頭找我。那次，在廣告公司告了十二天假。天天在錄音室，和好拍檔戴樂民在老徐監督之下，把音樂弄好。

《倩女幽魂》的音樂，很受日本和歐洲影評人重視，先後有六家日本、法國與德國的電影雜誌，專程來港訪問，還寫了專題文章，大篇幅報道。電影音樂配得好，戲才好看。不過，香港電影老闆和導演，重視音樂的，不多。

這也難怪。香港電影的後期製作，不肯花錢。東南亞電影院，十居九九，音響設備奇差。有聲就可以，從不講究。香港沖印光學聲帶，也欠水平。再好的混音，一變光學片，高音低音，全部失蹤，只剩中音。

不過我相信這情況，會改善。所以，雖然工資少，我仍然堅持多做配樂工作，樂此不疲。

同 行

黃霑一生重情，書房內藏有不少師生合照、友人相贈的墨寶，和早已褪色但堅持不肯丟棄的全人手稿。這一章講四位跟黃霑長期攜手同行的師友。他們的合照、墨寶和工作手稿，記下四段情緣，同時捕捉了香港流行音樂幾個轉折時刻。

梁日昭老師，在結他還是奢侈品的一九五〇年代，拿着口琴，四出教學，授徒眾多。少年黃霑有幸受教，如見青天，很快跟梁老師行入電台和錄音室，播音作樂，以做音樂為己願，從此改變一生。

黃霑常說，顧嘉煇好像是他失散多年的親兄弟。兩人早年在夜總會相交，一九七〇年代中之後合作越頻，聲音遍及廣告、電視、電影、唱片和音樂劇。然後，兩兄弟的搞作，跟香港一起進入黃金年代，變成本土的金漆招牌。

黃霑與戴樂民，一個作曲，一個主力編樂，是最親近的合作夥伴。戴是香港第二代的菲律賓樂人，身懷絕技，尤好電子琴，不懂中文，但拿手混成中式音樂。黃霑一些作品，刻意更新傳統中國音樂，戴樂民的編樂，如影隨形，不可分割，早已嵌入一代港人的耳軌。

黃霑愛徐克，同時恨徐克。但黃霑自己承認，他最好的作品，都由徐克逼出來。一九八〇年代中開始，兩人聯手催生的電影音樂和歌曲，延續了電影新浪潮的動力，刻意破舊立新，成了滔滔兩岸潮底下華人流行音樂的新經典。

創作流行音樂，靠個人天份，也靠集體協助，和大時代的提攜。四段姻緣，為這條道理，作了如實的剪影。

梁日昭　音樂大眾化，大眾化音樂

在黃霑心中，梁日昭永遠是他最偉大的啟蒙老師。他在初中遇上梁日昭，開始學習吹口琴。在黃霑少年時代，口琴因價格便宜，易學易用，是貧窮學子接觸音樂的恩物。梁日昭教琴平易近人，最反對將音樂放上殿堂，他堅持「音樂大眾化，大眾化音樂」的口訣，黃霑一生記住。

黃霑由十四五歲開始，已拿着口琴跟梁老師到處演出，參與錄音、播音，和電影配樂。二十歲時，梁老師給他機會，試為名歌星呂紅當老闆的唱片寫歌詞，從此跨進了專業音樂人的門檻。

梁日昭是廣東人，居上海時常在電台播音表演。一九四七年隨移民大潮來港，之後五十多年一直在港以教琴為職志，保守估計教過的學生超過二十萬人。幾代香港學子，能夠在這個非常之地遇上梁日昭，是時代帶給大家的福份。

口琴王梁日昭

⊕ 《壹週刊》專欄「浪蕩人生路」

⊕ 187 期，1993 年 10 月 8 日

稱梁日昭老師做口琴王，不是我這「梁門弟子」要替師傅臉上貼金。

「王」者稱呼，梁老師當之無愧。他自己估計，教過的學生，有二十萬。我看，可能還不止此數。由五十年代開始到九十年代的今天，他從未停止過授課。而除了一班一班的教，一隊一隊口琴隊地訓練之外，還在電台開「口琴講座」。香港不知有多少青年，就此有了進入音樂王國觀光瀏覽的機會。

這些青年，多數都是窮孩子。富有的，都學鋼琴、小提琴，玩結他去了，只有買不起鋼琴、小提琴、電結他的孩子才學口琴。

香港政府，年年頒榮譽獎章，表揚對社會有貢獻人士，好些莫明其妙的人，都上榜了。梁日昭老師的貢獻，只有他的學生知道。但單是「量」一方面，他已是稱王有餘。

實在是音樂教育大師，不知嘉惠了多少青年。

這位一生貢獻了給音樂教育的口琴家，從來宗旨不變。數十年於茲，永遠努力不懈，為「音樂大眾化」而用盡心力。

「我喜歡小孩子！」是我這位老師的口頭禪。這是真心話。

上課的時候，他不但教口琴技術，還常常講解人生道理。

有好的歌，他找不到原譜，往往自己一個個音符默，把旋律記下來，用作教材。務求用最吸引的教材，把青年人引進音樂的領域。

選教材，他的標準簡單。只要旋律好，不問來源。民歌、古典、中樂、洋樂，可採即採，全沒有門戶之見。一般音樂老師的頭巾氣，梁師絕對沒有。

老師授課傳藝的時候，有個習慣。他喜歡用手握拳，在桌上打拍子。拳頭敲重拍，手指敲 offbeat，碰仄碰仄，或碰仄仄的敲。他右手，全起繭了。數十年的辛勞，早在他手上留下了標記。

香港青年，越來越富有。口琴，沒有從前流行了。時髦後生，覺得口琴 cheap，配不起他們趁潮流的身份。大部份人，都不屑一顧。連二胡都比口琴「新潮」呢！口琴是甚麼？小孩子玩意！

對這現象，我無話可說。口琴不是樂器首選。從來都不是。但卻真是窮孩子恩物。這件隨身可以攜帶的樂器，為我帶來過不知多少快樂時光。

要真吹得好，不容易呢！一吹一吸之間，要來個 legato，不苦練，呼吸就不均勻。但學起來，真快上手。一兩個月，就可以很自如的獨奏兩三首好聽的歌了。不像小提琴，拉幾年，聲音還像殺雞慘叫。

用口琴作音樂入門，最好不過。遠的不說，單說我自己，沒有了梁師啟學，今天黃霑可能還是在音樂門外徘徊，望門牆徒呼荷荷，嘆息音樂殿堂，不得其門而入。

我感激梁老師，感激他教曉了我吹口琴，教了我音樂之美，帶我進入了音樂的樂園。

梁師最近有計劃，到國內推廣口琴音樂。對象錯不了。中國孩子多，而且，窮。用口琴作中國窮孩子的音樂入門階梯，最適合不過了。

「中國大陸的孩子，有音樂天份的太多了。」梁老師那天對我說：「不好好訓練，太可惜。」

我衷心祝賀我這位恩師，能天假以年，實現他在國內推廣音樂的宏願。

這位口琴王，誨人不倦，實在令我尊敬之極。

所以，即使明知一己力量有限，也對老師說：「有甚麼要我出力的，請老師吩咐！」而且，恐口無憑，今天，寫此為據。

美女與口琴

⊕ 《壹週刊》專欄「彷彿是昨天」
⊕ 46 期，1991 年 1 月 25 日

林鳳剛出道，我還是中學生。林鳳是非常漂亮的。在十來歲的中學生眼中，嘩！簡直天仙化人。竟然有機會站在她身旁拍照，怎不令人喜出望外？都是梁老師帶挈！跟着梁日昭先生，常常有這些喜出望外的好事發生。

當然，跟老師，為的是學音樂，不是為看美女。但美人和音樂，不知怎的，常常會聯繫在一起。有音樂，美女就會出現了。不是因為音樂，我絕對不會見到風華絕代的李香蘭。而且，不是今天在日本政壇上當強人的山口淑子李香蘭。是當年未拍她最後一部國語電影，艷光四射得令人怦然心跳的電影明星李香蘭！

所以，從一九五一，就拿着口琴，跟着梁日昭老師，一跟，跟了十年。

這十年，影響到我今天。今天，我的口琴，十個有九個，都已鏽蝕。但，口琴帶來的音樂，已成我生命。我的血液，每滴有音樂在流動。

想起來也好笑。我學口琴之初，差一些完全失敗。因為半途而廢，氣餒退出。

口琴是件很妙的樂器，小小的一排空孔，用簧片發聲，一吹一吸，音色居然可以模仿很多其他構造比之繁複的樂器，如小提琴，如小喇叭。雙掌合着，輕輕

從師學藝，學得最好的，是口琴，自問頗得梁日昭老師真傳。

梁老師時常從旁鼓勵，我自己，也練得勤。

有一陣子，是此地大作曲家如顧嘉煇、梁樂音、

李厚襄、王福齡、姚敏諸大前輩最樂用的口琴領奏樂師。

梁日昭（左）、顧嘉煇（右）與黃霑（中），攝於 1991 年。

拍動空氣，vibrato 就出來了，悅耳得很。

對想學音樂的窮孩子來說，口琴是寶。那是開啟音樂國度大門的一根小鑰。五塊半港幣，就買到了。雖然，那五塊半，要儲半年。好辛苦儲夠了六元。交了五毛錢入隊費，買了隻「樂風」牌，加入了學校口琴隊。

開始還好。三個月後，大災難。怎樣學，也學不會「打音」。「打音」是用舌頭在嘴裏一吐一抽，鼓動空氣，振動簧片，令口琴發出一強一弱的節奏，「碰仄碰仄」。一人樂隊，不假旁人。

同學都一學就會。我偏偏舌頭笨。試了幾星期，都不行。氣餒了，只好黯然退出。但實在不甘心。退出後，躲在家中，偷偷按梁老師的書《口琴音樂》寫的方法練。練了半年，忽然，舌頭靈活起來，「打音」居然也學會了。

一年後捲土重來，再入口琴隊。然後，開始參加校際音樂比賽，先是初級獨奏，拿了季軍。再參加四重奏比賽，連冠軍也拿了。而且不只一年，四年的「和來盾」，變成喇沙口琴隊專利。還交了初戀的女友。

美女與音樂，自此常伴身邊。每星期，跟着梁老師，到處演奏去。同時，學會了打鼓。《中國學生周報》的新年聯歡，我們是樂隊。九龍總商會慶典，我們在台上助興。對個十來歲的男生來說，那是太多采多姿的生活。嘩，風頭之勁，一時無兩呢！

何況，還出現大眾傳播媒介。香港電台、綠邨電台、麗的呼聲、商業電台，無處不在。而且，常常參加電影配樂。林鳳的歌舞片《玻璃鞋》，白明的《戰地奇女子》，李香蘭的《一夜風流》，有口琴的電影音樂裏，就有我這永遠跟在梁老師背後的青年的口琴聲。

這剪平頭裝的「四眼仔」，除了有接近大美人的機會，還拿專業酬勞。那些日子，當彌敦道的龍鳳茶樓乾炒牛河只是兩塊四的時候，我可以一吃連吃兩碟，富裕得很，常常請客，大宴親朋。這些年來，從音樂賺來的錢，算不清楚，又過癮，又可以拿酬勞，天下樂事，還有何事可比？

玩音樂，寫詞寫歌，變成我生活一部份，幾乎無一刻離棄。我的抽屜裏，依然放着一堆不同調子的口琴。車上的手套箱，永遠有一把。連去非洲，也帶着。也幸而如此，不然，那次非洲之旅，就旅不成，要半途折回了。

林燕妮一到肯雅，入住奈羅比「半島」級的 Norfolk 酒店，一看廁所，就說：「我明天看看有沒有回港的班機！」

哄了半天，無效。那夜，我拿出身邊口琴，吹第一首學來的歌 Long Long Ago。

吹了一夜，美女讓我逗樂了，翌日繼續上路，暢遊了十餘天原始非洲，為我帶來半生中一段永遠回憶着的美好。

未合樂的詩，每次細讀，
腦中都會出現不同旋律。

看陶淵明，我有時會想起梁日昭老師的口琴名曲《農家樂》。

（二）農家樂 —— 農家樂是本人作品之一，是本人五年前路過江西省時看到前面
田園景色秀麗如畫，心情舒暢時創作。曾灌成唱片（美聲公司出品）。

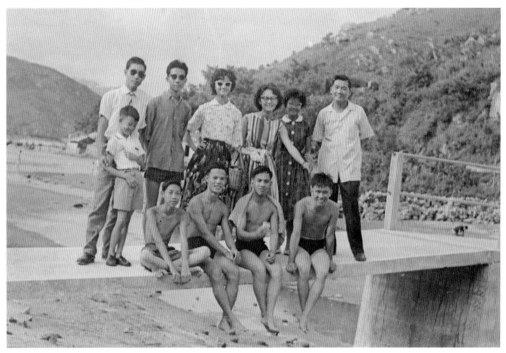

1

3

2

4

1　師友郊遊，梁日昭（後排右一）、梁月玲（後排右二）、詹小屏（後排右三）、劉淑雯（華娃）（後排正中）、黃湛森（前排右一），
　　攝於 1950 年代末。

2　校際音樂比賽，梁日昭（台上站立者）與黃湛森（演奏者前排右二），攝於 1950 年代。

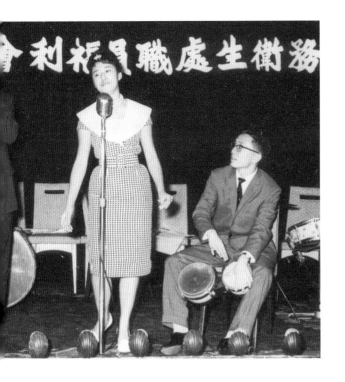

梁日昭先生是非常好的老師，
給學生機會，
明知學生未夠水準，
也給機會他們去試去錯，
這是我非常感激的。

「香港口琴與音樂藝術教育——香港口琴家梁日昭傳奇」講座發言・香港中央圖書館・2004 年 2 月 28 日。

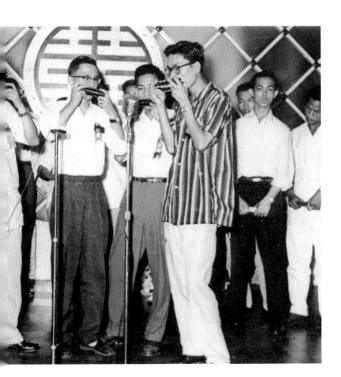

3　醫務衛生處職員福利會成立典禮演出，梁日昭吹口琴（左二），黃湛森打鼓（右一），攝於 1959 年。

4　瑪麗醫院福利會三周年紀念，友聲口琴會演奏，演奏者梁日昭（左一），黃湛森（左二），1959 年攝於金陵酒家。

（三）天才的呼，——此曲原是天才音樂家莫扎爾德所作一首小提琴奏鳴曲
中的主題，本人發覺其曲調幽默天真，故改編成爵士節奏口琴曲。

普羅大眾的音樂教材，將莫扎特的小提琴奏鳴曲改編成口琴樂曲，梁日昭（編著），《口琴音樂》（頁40），香港：友聲口琴會，1960年代。

梁先生是很包容的，凡是好聽的就是音樂，
管他是古典音樂或中國音樂。
這影響我很深，我聽的音樂範圍很闊，
印度音樂、亞拉伯音樂常常聽，
因為悅耳的音樂就是好音樂，不用分界線。

左｜梁日昭唱片《口琴音樂》，1960年代製作，照片由吳俊雄提供。

右｜樂風口琴，梁日昭設計，其位於九龍青山道的總批發處，離黃霑故居只十分鐘腳程。廣告出自梁日昭（編著），《口琴吹奏法》（頁2），香港：友聲口琴會，1966。

六月十五日　星期日

7.00 晨鐘、時代曲及今日節目預告
8.00 報時、國語粵語及潮語新聞
8.30 祝婚祝壽點播及粵曲「尋阿斗」
9.00 潮州曲
9.30 平劇點唱
10.00 聶明佑：福音聖樂節目
10.30 時代曲
10.45 太子行兒童服裝特約時代曲節目
11.00 世界著名音樂介紹：李淑芬撰述
12.00 尋人報告
12.15 粵語要聞簡報
12.25 音樂
12.30 錄音粵曲點唱
1.00 梁汝學女士童話
1.30 錄音時代曲
2.00 轉播戲沈粵劇造教場止聲視壽樂祝／祝樂點播
6.00 主臨萬邦：基督教路德會全球福音／廣播網主理張修羅主講
6.30 鑽石嘜鞋油特約時代曲
6.45 合興油麻特約時代曲
7.00 田鳴恩：中國名歌教授
7.30 傻笑堂特約粵曲
● 7.45 特備口琴節目：梁日昭主持
8.00 粵語國語及潮語新聞
8.15 時代曲
8.30 「金星探險記」鍾偉明主持
9.00 派克辣哥煙搏約時代曲
9.30 特備男曲演唱
11.30 明日節目預告及潮州曲
11.45 時代曲
12.00 福音完畢

•27•

分類節目表

以後數字為每播簽目之開始時間
日、一、二、三、四、五、六表示星期數

本台新聞
每日上午8.00中午12.00
下午8.00

轉播美國之音新聞
（一）（四）下午11.00,

經濟行情
（一）至（六）下午12.15,5.00

國語教授
（一）（三）（五）上午7.15

英語教授
（二）（四）（六）上午7.30

福音
（日）上午10.00下午6.00

青年講座
（四）下午6.00

問題兒童
（六）下午5.15

婦女信箱
（一）（三）（六）上午11.00

象棋
（六）下午12.30

家庭佈置
（一）（五）上午11.00

兒童節目
劉惠瓊（一）至（五）下午5.00
梁汝學童話（日）下午1.00

體育
消息（六）下午8.15

尋人報告
（日）中午12.00

祝婚祝壽點唱
每日上午8.30
（日）下午2.00

聲樂
（三）下午7.30

世界名曲
（日）上午11.00

時代曲
（日）上午7.00,10.45
下午6.30,6.45,8.15,7.
9.00,7.30,11.45
（一）上午7.00,10.20,10.45
12.00
下午1.30,4.00,4.15,
8.45,11.45
（二）上午7.15,10.30,10.4
12.00
下午1.30,2.00,4.30,
6.15
（三）上午7.00,10.30,12.
下午1.30,2.00,4.15,
7.30,7.45,8.45,
11.30
（四）上午7.15,10.30,12.00
下午1.30,4.00,4.15
（五）上午7.00,7.45,10.3
12.00
下午1.30,4.15,8.45
11.45
（六）上午7.00,10.30,10.
下午12.15,1.30,3.0
4.00,4.30,4.45,8.3

特備時代曲
（一）下午6.00（鑽玉松）
（三）下午7.15（梁樂音）

歐西流行曲
（三）下午7.35

口琴
● （日）下午7.45（梁日昭）
（一）（三）上午7.00下午5.1
（六）上午7.00

空中俱樂部
（六）下午7.00

聽眾幸運獎
（一）下午7.00

梁日昭口琴節目，《麗的呼聲週刊》，1952年，25期，照片由方保羅提供。

「香港口琴與音樂藝術教育——香港口琴家梁日昭傳奇」講座發言，香港中央圖書館，2004年2月28日。

我跟他的時候，他正在教四十間學校，

每班若有四十人，計算下來，

他教了大概二十萬學生。

此外，他還在當年的綠邨電台和

商業電台有口琴講座，

通過電子傳媒讓人學口琴。

論接觸面之廣，

香港沒有一個音樂教育家有梁先生的功勞。

6
梁日昭
音樂大眾化，大眾化音樂

顧嘉輝 創作流行音樂

輝黃組合，是香港流行音樂的品牌。由一九七二年的音樂劇《白孃孃》開始，輝曲黃詞的作品，不計廣告歌曲也超過二百首，當中不少在香港流行音樂的黃金時期連得大獎，水準超班。它們部份經電視劇接力傳播，長時間成為普羅民眾佐饍之物。一九八五年以來幾次輝黃演唱會，由眾星領唱金曲，儼如流行樂壇成就的大檢閱。可以說，不懂輝黃，等於不懂香港流行音樂。

黃霑書房收藏了輝黃在不同時期的通訊、黃霑書寫顧嘉輝的印象，以及兩人合作的痕跡，當中有一疊宣傳一九八五年輝黃演唱會時兩人合照的底片。合照上兩人容光煥發，笑容燦爛，記錄了一段美好時光。難怪黃霑說，輝黃很可能是前世失散了的親兄弟。

顧嘉煇其人

煇黃兩人相識於微時，合作多年，從未爭吵，在娛樂圈相當罕見。黃霑盛讚顧嘉煇是音樂全才，不論寫歌編樂、彈琴指揮，皆屬頂尖，作旋律的功力，勝過許多當代西方音樂大師。創作時，二人心意相通，多數時候不用藍圖，無需討論，在電話筒中你哼我唱，抄下音符，一首貼身的歌詞就水到渠成。

幸而輝嫂不是我女人

⊕ 《壹週刊》專欄「彷彿是昨天」
⊕ 62 期，1991 年 5 月 17 日

顧嘉輝和我是甚麼時候開始合作的？早已記不起來。我只記得他第一次指揮大樂隊，為「邵氏」黃梅調電影《血手印》配樂，我是四十人合唱團的成員之一。

那時，我只有二十一歲。認識輝哥，更早。

他在舊六國飯店裏的仙掌夜總會當琴手的時候，我們就開始認識。說起來，真有三十多年的交往。

輝哥的藝術細胞，大概得自遺傳。他父親顧澹明先生，是廣東知名書畫家，筆底功夫極厚。我曾在輝哥家中看過他幾幅仿齊白石的戲作，只覺真偽難辨，如非高手，不克臻此。所以顧家三姐弟，個個能畫。

輝哥進音樂界，是姐姐顧媚帶進行的。他人聰明，又好學不倦，出道不久，就已經成為樂隊領班。

當時，香港樂壇，是菲律賓樂師的天下。一流夜總會，絕少用華人當領班的樂隊。唯一可以和菲籍名家分庭抗禮的，只有輝哥。

我們都視他為華人之光，對他的才華，敬佩得很。香港這地方，有才華又肯努力的人，必有機會。輝哥當領班，當了幾年，機會來了。

美國極負時譽的 Berklee School Of Music 和美國的音樂雜誌 Downbeat，那年合辦獎學金，校長來東南亞，選拔亞洲的有水準樂師，赴美深造，一見輝哥，就選中，令輝哥成為港人赴美鑽研流行音樂的第一人。

輝哥的音樂成就如何，不必我說，人人皆知。有水喉水的地方，就有人唱這位顧大師的歌。

我愛顧嘉輝

⊕ 《東周刊》專欄「霑叔睇名人」
⊕ 3 期，2003 年 9 月 17 日

能認識顧嘉輝，是我畢生的光榮。而居然可以和他合作，又合作了這麼多年，更合作了這麼多歌，卻真的是我莫大的幸運。

我住何文田，廳中可以望見窩打老道山的顧府，夜裏沒事，看見顧府有燈，就打電話過去，煇兄煇嫂若無正事，我就會去他們家聊天。大家淺斟低飲，上天下地，無所不談，很容易就過一個愉快的晚上。

顧嘉煇與黃霑，攝於 1985 年。

● 「顧嘉煇太太彎腰為工人籌款」，《東方日報》專欄「我媽的霑」，1985 年 7 月 4 日。

發白日夢的時候，往往這樣想：煇哥和我，在前生，究竟是甚麼關係？

大半生中，和不少此地的大才人合作過。從來沒有一位創作夥伴，能像和煇哥合作那麼愉快。

心意相通好兄弟

和他，各不遷就，也不相讓。但半句生對方氣的話都從未說過；居然出來的作品，好像心意相通似的。往往一看他傳真過來的曲譜，就明白他的意願，幾乎問也不必問。而有意見的時候，大家直話直說，沒有虛偽，也不婉轉，卻不知怎地，對方都接納；令我不由得不相信，和煇哥的緣份，是畢生難求的好緣。

雖然，在合作得最多的時期，我們一年也見不了一次面。一切合作，都靠電話進行，連樂譜都是在電話裏唱出來抄下。

因此，很珍惜相聚的機會。一見面就大家都說個不停，像對失散了多年的親兄弟！

煇哥大我一點，但因為出道早，年紀很小就已在社會工作，人生經驗比我豐富得多。因此，我常常向他討教人生問題。

但我們談得最多的，還是音樂和創作。對這兩個題目，大家都有說不出的深

情和熱愛,所以永遠都有新點子新構思新創意提出來討論。輝哥的音樂知識和學養都很高,又多奇想,每次和他談一個晚上,我都要消化幾天。細細地回味着他的話,我往往從中覓得畢生受用的創作座右。

輝哥在大家心目中,是個木訥的人,這是因為他在陌生人前面,有時會害羞。但和熟朋友一起,他卻絕對可以滔滔不絕。而且他還非常幽默,不時靈光閃爍,忽然一句插話,便笑死人!我們「輝黃演唱會」的過場插科打諢,「跳老舞」一段話的幾句最精彩 punch line,就是挪用他開會時的絕句!

我自認是個好學的人,而且性好新異,追求知識,經常努力。但比起輝哥,只能算老二。

有次我去北京,到《彎彎的月亮》作者李海鷹家聽他的新作錄音。聽到最新的小提琴電腦 MIDI 軟件,驚喜之餘,回來忙不迭野人獻曝,IDD 報告輝哥。但原來輝哥早就知道這軟件的一切詳情了。

永遠在時代尖端

他永遠走在時代前頭。當今日的新一代音樂人還未知電腦為何物的時候,顧嘉輝已經用電腦輔助編樂。和青年人溝通,他絕對沒有代溝,而且新知識之豐富廣博,還往往令後生們瞠目結舌,肅然起敬。

我想,這與他至今童心不失有關。對新鮮事物,他有種永遠滿足不了的求知慾。一遇上,就想鑽進去知多一點點。

舞文弄墨,寫歌作樂的人,很多時都有「天涯何處覓知音」的感覺。即使作品出來,非常走運,可以幸蒙眾賞;但掌聲裏面,創作人往往偷偷希望,他最自認得意的地方,能有知音為他點出來。而等了許久,依舊沒有人可以一語道破,心中就會忽然又泛出「但傷知音稀」的寂寞感了。

有次,有人問輝哥,他的新旋律找誰填詞。輝哥說:「搵黃霑啦!呢類歌,最啱佢!佢寫詞,正路!」

他知我心

「正路」兩字,向來是我寫歌詞的指標和底線,一直嚴守,永不踰越;但卻從未為外人道。想不到逃不過輝哥法眼。記得那次來人複述他對我寫詞的評語,我心中一暖,幾乎流下淚來。

半生遇見過不少在他們行業中成就很突出的人，
他們往往背後都有個很特別的入行故事。
不像顧嘉煇，起初的職業，
與音樂全拉不上關係，
後來一個巧合機緣，成了樂隊琴手，
便寫下了香港流行音樂光輝一頁。

「天生我才」，《新晚報》專欄「我道」，1994 年 4 月 11 日。

那時的中環夜總會之霸，是「夏蕙」，
有兩隊樂隊，一隊是顧嘉煇，
另一隊就是小田當琴手。
我們常常一起玩音樂。

「咁啱大家一早識落」，《東方日報》專欄「我媽的蕊」，1985 年 8 月 24 日。

上｜1983 年顧嘉煇與黃霑出席東京音樂節，照片攝於東京街頭。

下｜顧嘉煇與黃霑，攝於 1998 年。

顧嘉輝其技

黃霑說，顧嘉輝是音樂全才，以下圖文敘述，講顧嘉輝其技：作曲、編曲、彈琴、指揮，樣樣皆能，並在煇黃兩人合作期間盡顯功架，其中提及的具體創作例子包括《家變》、《上海灘》、《忘盡心中情》、《焚心以火》、《滄海一聲笑》等。最引人入勝的，是兩位大師明白流行曲必須接近大眾耳軌，又同時力求作品不落俗套，走向不凡。當中牽涉的，是名副其實的流行細藝。

（手稿）

獅子山下
（羅文主唱）　　顧黃

（轉E調 i＝6）

（轉回C調）

19/6/5
25/6/7

有些流行音樂家，是全才。

像顧嘉煇，能寫出人人一聽就愛的旋律，

寫得出令旋律性格表露無遺的配樂，

也能指揮樂隊，監製整首歌的誕生。

作曲、編樂、指揮、監製四瓣齊抓，而全部成績可觀。

不過，這樣瓣瓣通的奇才，世間少有。

黃霑認為曲、詞、唱皆出色的《忘盡心中情》原稿叫《披髮獨自行》，簡譜手稿，1982 年。

《家變》是顧嘉煇一九七七年作品，用較為少見的 AABC 體寫成。全曲採短調調式，旋律西化，與一般港產歌曲味道，全不相同。中段節奏進行變成兩組三十二分音符，有重句的模式，而其實是巧妙的用音重疊，手法新穎，港產歌曲，前所未有。

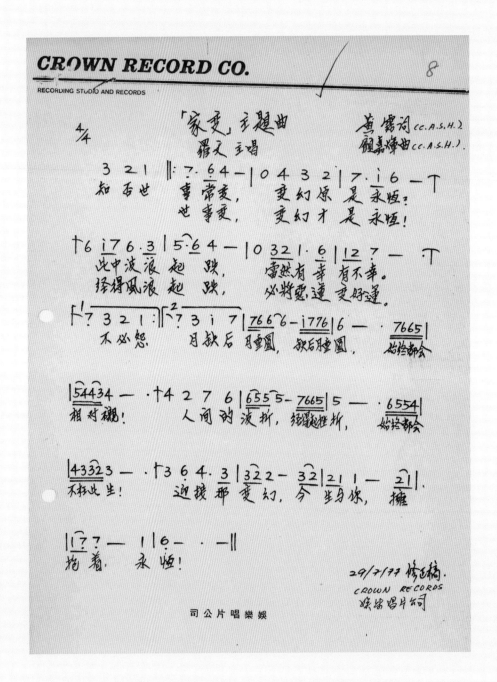

《家變》簡譜手稿，1977 年。

煇哥的旋律，寫得慢。唱片公司監製多番催請，
也不見作品。可是當作品交得出來的時候，
你閉目一聽，就清清楚楚的聽得出他的風格來。
大家用的，都是那幾個音。
但他用那幾個音，絕對比黃霑用得好。

左 ● 黃湛森，「第四章《我係我》時代（1974-1983）」，《粵語流行曲的發展與興衰：香港流行音樂研究（1949-1997）》（頁141-142），香港：香港大學，2003。　右 ● 「冰是甚麼」，《明報》專欄「隨緣錄」，1983年7月28日。

7　顧嘉煇　創作流行音樂

《獅子山下》簡譜手稿，1979年。

多少個晚上，我們在通電話。和他合作的方式，
旁人知道之後，會覺得有些匪夷所思。我們絕少碰頭，
一年只見幾次面。合作全憑電話。他把旋律逐音逐拍說，我記下。
寫好詞電他，他逐字抄妥，然後電話裏一同推敲。

《上海灘》由顧嘉煇在電話哼出旋律，黃霑抄下，花了二十分鐘，填上歌詞，圖為詞曲簡譜手稿，1980 年。

他是力求旋律不普通的作曲大師，他常說：「這樣不好，太 ordinary。」

不 ordinary，是他追求的目標。而與此同時，他也力求通俗。

到底，我們的旋律，是為眾人寫的，

孤芳自賞，不是我們的路。

左 ● 「Miss 煇哥」，《明報》專欄「自喜集」，1988 年 10 月 7 日。

右 ● 「回來了，煇哥！」，《東方日報》專欄「我手寫我心」，1989 年 11 月 6 日。

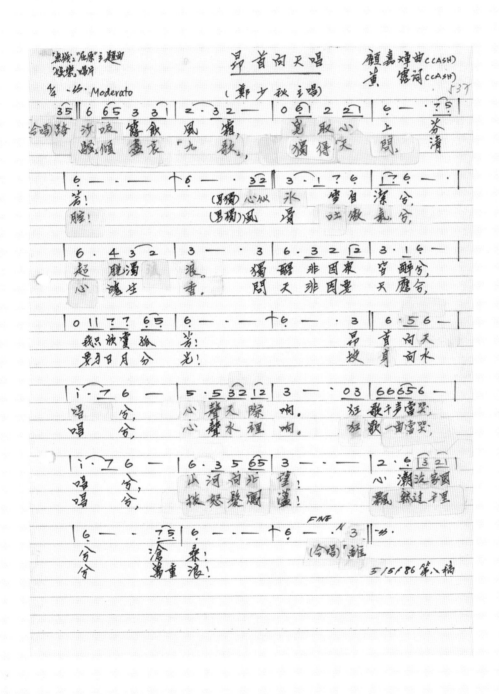

歌詞八度修改，為的就是創作「不 ordinary」，《昂首向天唱》詞連簡譜（第八稿），1986 年 5 月 5 日。

400

（手稿，豎排，由右至左）

煇兄：

服裝，穿得多心今聽，……

……編樂之前，抽些人手也……有幾下定音……

代，之古典音句和配器……時去看之《亂》，覺得武滿徹的音……脹色我滿徹的音色，那之硬……

執用得真好！……我許強……覺得到一些啟發……

置，他的寫法取代……讓他們更進化一些……不斷……讓他們道也走不到……讓我們攜手再跨步……

煇兄，后這淘沙之了我們……對我們的面前站住……另對我們……

……日本人對時候是否分好，對你也好遠心……此青……更進化一些……

……是學他們一樣，再進越他們。

……清晨才足心……得福不敢手援、唯有等待。

弟霑
八六雲沾
（印章）

黃霑為無綫電視劇「屈原」主題曲《昂首向天唱》填詞期間，受黑澤明電影《亂》的配樂啟發，跟顧嘉煇討論如何做好曲詞和編樂，令歌曲跨前一步，黃霑與顧嘉煇通訊（傳真手稿），1986年5月5日。

「合作愉快」·《東方日報》專欄「鏡——一題兩寫」·1987年7月1日。

有些人，天生容易和人合作。
像顧嘉煇，才華蓋世而性情和順，
能與這些一流人物一起工作，那是自己走運。
因為一定會有好的工作成果出現。
這些人，不但教你導你扶你鼓勵你，
還會引發你的雄心，
令你奮勇向前，把自己的潛能推進又推進。

煇黃通訊，內容嚴肅勵志，語調輕鬆搞笑。這份傳真，由黃霑發給 Beethoven Koo，自稱要為「曲聖」刷鞋，同時月旦《新上海灘》電視劇集主題曲和羅文的新唱片，黃霑與顧嘉煇通訊（傳真手稿），1996 年 5 月 4 日。

「回來了‧煇哥！」‧《東方日報》專欄「我手寫我心」‧1989年11月6日。

他為人謙虛而好學不倦，人品之佳，人中少見。
他是自學成功，不停奮鬥的藝術家，功力之厚，
令我佩服得五體投地。
他是我們每個人的師傅。
且不論有沒有正式拜入顧門學藝，
我們都有偷過他的師。
沒有喝他旋律的奶水，香港流行曲，
何有今日成績？

en koo (3 pages)

旋律是煇哥和我合寫的。煇哥與我，從來都是他曲我詞，
但這首歌，我怕辜負了朱牧夫婦與程小東的委託，所以特別請煇哥聯手。
我寫較易的 A 段，他寫 B 段最重要的骨節。
我們哥兒倆從來未試過這樣合寫一曲，
而寫出來以後，大家都覺得好玩得很。
又因為是第一次，所以對我們來說，極有紀念性。

葉蒨文‧焚心以火（秦俑電影主題曲）

《秦俑》主題曲《焚心以火》，煇黃二人罕有合寫的旋律，黃霑詞、葉蒨文唱，白版唱片，1990 年。

煇兄是像黃霑一樣性格的人，為了說真話，往往不惜倒自己的米。

他說：「作旋律，實在只是寫歌的百分之三十工作。

其他百分之七十，靠編樂。」

他還舉例：「日本流行曲，我們聽起來，很好聽。

其實你一分析旋律結構，往往平凡得很。

但整首歌加上了編樂，渾成整體的時候，就產生了十分悅耳的效果。」

左●「歌的背後」·《明報》專欄「自喜集」·1990 年 5 月 31 日。

右●「流行曲創作理論」·《東方日報》專欄「黃霑在此」·1980 年 8 月 19 日。

《百事吉》廣告歌錄音總譜（手稿），黃霑作曲、顧嘉煇編樂、葉麗儀唱，1972 年 12 月。

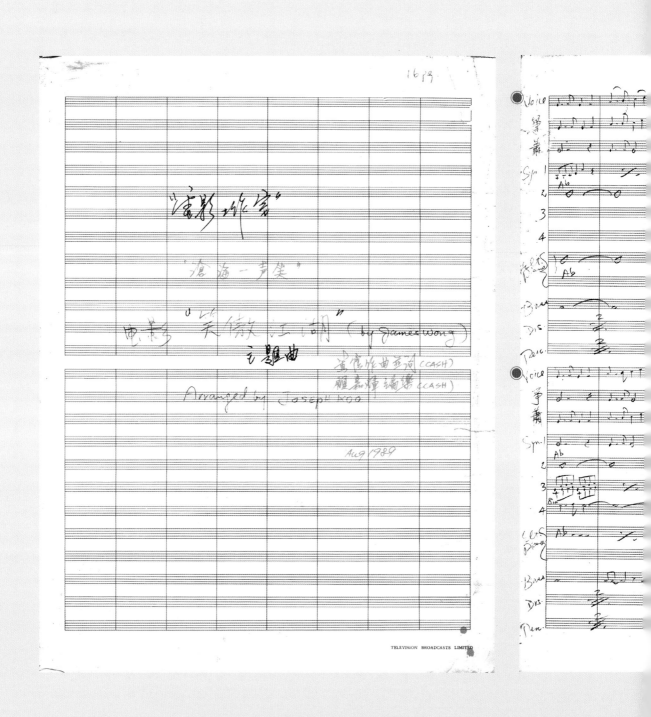

人聲、簫、箏、電子合成器分工合作，帶領歌曲進入金盆洗手、與世無爭的境界，《滄海一聲笑》編樂總譜（頁3），顧嘉煇編樂、黃霑曲並詞，1989年。

TELEVISION BROADCASTS LIMITED

「情都進了歌裏」，《明報》專欄「自喜集」，1990 年 4 月 22 日。

《笑傲江湖》主題曲，要謝顧嘉煇兄幫的大忙。

本來，替我編樂的，這幾年來，都是戴樂民兄。

Romy 那次去了羅省，我差些要自己硬着頭皮上陣，

幸而煇哥從天而降，救我出困境。

煇哥和我合作廿多年，我們絕少見面，

都是靠電話。錄《笑傲江湖》主題曲

《滄海一聲笑》的時候，湊巧他有空我有空，

於是兩個合作多年的摯友，

居然在錄音間一起工作。

那天哥兒倆靈思靈活，幾小時下來，

大家對錄起的東西，都愜意之至。

連箏高手鄭文兄，獨奏的時候，都覺得空前過癮。

「更服煇哥」，《東方日報》專欄「黃霑在此」，1983年2月17日。

聽鄧麗君的《淡淡幽情》，對顧嘉煇更佩服了。

全張唱片十二首歌，分由五位名家編曲，

他為拙作譜名妓聶勝瓊《鷓鴣天》詞《有誰知我此時情》的編樂，

實在編得最好。編樂對歌曲貢獻之大，行外人士很少知道。

我這首《有誰知我此時情》，旋律中的感情，都給他的編樂全部引出來了，

我聽此曲，又感激，又敬佩！

《鷓鴣天》古詞譜新調，鄧麗君《淡淡幽情》唱片歌曲《有誰知我此時情》詞曲簡譜（手稿），聶勝瓊詞、黃霑曲、顧嘉煇編，
1982年。

輝黃作為香港流行文化

一九八五年十二月，輝黃第一次以兩人的名義，開了八場演唱會。以場次計，它不算突出，但意義重大。

一九七八年，香港電台創辦《十大中文金曲》頒獎典禮，是本地第一個中文歌曲的流行榜。它確認了廣東流行音樂的地位，並推動了「香港人聽香港歌」的本土心情。此後，類似的流行榜相繼設立，輝黃作品在各大榜連年得獎，在本地樂壇江湖地位極高。一九八五年的演唱會，動員三代群星和全港樂師精英，野心頗大，黃霑說「希望做到音樂全港有史以來最好」。

演唱會反應熱烈，黃霑感覺到時代的自信。這次演唱會之後，「輝黃」已不只是兩個人，而是代表了本土文化的一個品牌。

一九九八年輝黃合作「顧嘉煇、黃霑 真・友・情 演唱會」，香港場之後，在廣州及新加坡繼續演出，然後是「香港輝黃二〇〇〇演唱會」。由一九八五到千禧年，「輝黃」逐步成為華人音樂世界的金漆招牌，和一個美好時代的集體符號。

十二月之憶

⊕ 《壹週刊》專欄「浪蕩人生路」
⊕ 195 期，1993 年 12 月 3 日

是八五年的事。

起源在東京六本木。

「華星」派我寫歌給呂方，參加「東京音樂節」。顧嘉煇兄嫂和我們先一年就約好了一起再到東京玩樂，音樂節既完，吃完飯，就在我們都很喜歡去的 Cozy Corner 喝熱朱古力聊天。

「你和煇哥，其實可以搞個 show！」當時還未自立門戶的娛樂女強人陳淑芬大妹忽然說。

「係嘛！」平日不大說話的煇哥，那夜興致高，居然率先點頭。

我已經高興得幾乎腦充血了。淑芬的賢婿陳柳泉兄那夜也來了東京，於是大家約好，在煇哥房間開會。一談，就連細節都談好了。

何嘉聯兄當統籌。曾國強兄做監製。有他們兩位，show 的水準，不用懷疑。何況，「華星」、「耀榮」兩大公司聯手主辦，後盾也絕對一流。

十二月七日到十四日，開了八場。

歌星陣容，肯定一時無兩。

張國榮、梅艷芳、張學友、劉德華、羅文、呂方、葉麗儀、鍾鎮濤、葉振棠、甄妮、關菊瑛、陳百強、鄭少秋、沈殿霞、汪明荃、蔡國權、陳潔靈，鋼鐵陣容。還有當時初露頭角的小妹妹如麥潔文、陳秀雯、鮑翠薇、蔣麗萍、林志美等一大堆。

客串表演的嘉賓，場場不同，今晚是俞錚，明晚是何守信、盧海鵬，然後是謝賢、狄波拉、麥嘉、劉家良、岑建勳、黎小田、劉兆銘、徐克……。今天才真正在歌壇發展的梁朝偉，也唱了一晚。

不少人，知道煇哥和我要開音樂會，自動報名。真是盛情可感。

幕後笑話，多得不可勝數。

像林佐瀚打電話要來湊興，我出了九牛二虎之力，才說服他，每日一字，和音樂會的風格，會背道而馳。

像和顧嘉煇練台詞，平日木訥的他，被我們迫得滿頭大汗。

我負責寫稿詞。而我，那時還是廣告公司的主席，早上仍然要上班，所以不到最後一分鐘，不見一字。氣得監製的曾國強，天天嘟起嘴，一臉青黑，不必化裝，就比金超群更像包拯。

宣傳句上，說是顧黃合作二十週年紀念。其實，哥兒倆合作不止二十年了。

輝哥在為他第一套電影配樂，我已經是他的幕後合唱團員。那時是一九六二呢！不過，這些細節，入場觀眾，不太理會。

「輝黃十二月」對我來說，是人生路上的一個重要里程。它標誌着我人生中的一宗盛事，也點綴了我和娛圈朋友的交情。

對觀眾來說，可能還只是看過的千千萬萬場 show 中之一。也許，入過場的觀眾，早就忘掉了。

不過，我自己，會不時想起。以為過去了，忽然，幾張圖片，幾段文字，過去又忽然變成了現在。一切細節，每句話，每個神情，都彷彿沒有成為過去。

顧黃二十週年合作紀念

⊕ 《東方日報》專欄「我媽的霉」
⊕ 1985 年 9 月 12 日

呢個音樂會，對我哋兩個人嚟講，係件好有意義嘅事，所以一定落足晒心機，嘔心瀝血整啲好嘢出嚟。

嗰晚同輝哥兩條友逐樣嘢傾，決定咗幾大原則。

第一，我哋希望做到音樂全港有史以來最好。全香港所有樂師精英出齊，前輩新秀，只要佢哋好嘢，就請嚟做樂隊。

第二，我哋希望呢個音樂會，會令每個買飛嚟捧場嘅觀眾，都開心。而且行出體育館之後，個個都滿意兼有回味。

第三，我哋呢個音樂會，雖然有啲總結過去二十年工作嘅味道，但係一定要有新面貌，有創新嘅嘢俾觀眾睇。舊歌重唱，亦必需要有新料到，而且不但要新，重要好。

呢三大原則，唔易做，但係一定要做得到，否則就自己都冇癮。而冇癮嘅嘢，我一向唔鍾意做。

結算後展望

⊕ 《東方日報》專欄「杯酒不曾消」
⊕ 1985 年 12 月 21 日

「輝黃十二月」八場演唱會，終於完成，了結了一宗心願。

這次的演唱會，是在下和顧嘉輝半生從事音樂創作生涯的一個小結算。二十年前，香港的粵語流行曲，並不是香港音樂主流。經過了一群友好作曲家和詞人的不斷努力，終於確立了今天的地位。這對我來說，極有意義。因為香港人終於有了自己創作的歌曲，不必借助外來的東西去抒發與時代同步的情感。今天的粵語流行曲，極多姿采，是有活力的音樂，很能反映我們所處的社會，而且加入創作行列的年輕人，越來越多，我這個搖旗吶喊的人，看見了這情形，心中實在不但欣慰，而且頗有點引以為榮。人生，往往需要經過些不同階段。

「輝黃十二月」是香港音樂二十年的一頁小帳的總結。總結了之後，再展望將來，且看香港音樂，如何邁向輝煌前路。

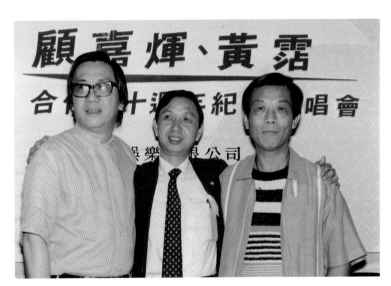

「輝黃十二月」演唱會推手，由右至左：顧嘉輝、張耀榮、黃霑，1985 年。

煇黃十二月

主辦机構：輝榮娛樂有限公司
　　　　　華星娛樂有限公司
日　期：1985年12月7日—14日（八場）
地　點：紅磡香港体育館
統　籌：何宗聯
監　製：曾國強
助　理：衛世輝

SHOW 1 & 2	SHOW 3	SHOW 4	SHOW 5	SHOW 6	SHOW 7	SHOW 8
羅文	羅文	羅文	羅文	羅文	羅文	羅文
鄭少秋	鄭少秋	鄭少秋	鄭少秋	鄭少秋	鄭少秋	鄭少秋
張國榮	張國榮	張國榮	張國榮	汪明荃	汪明荃	汪明荃
鍾鎮濤	汪明荃	汪明荃	汪明荃	沈殿霞	沈殿霞	沈殿霞
汪明荃	甄妮	沈殿霞	沈殿霞	葉麗儀	葉麗儀	葉麗儀
甄妮	沈殿霞	葉麗儀	葉麗儀	關菊瑛	關菊瑛	關菊瑛
沈殿霞	梁朝偉	關菊瑛	關菊瑛	葉德嫻	葉德嫻	葉德嫻
劉德華	葉麗儀	陳潔靈	陳潔靈	葉振棠	葉振棠	葉振棠
葉麗儀	關菊瑛	呂方	呂方	梅艷芳	梅艷芳	梅艷芳
關菊瑛	陳潔靈	張學友	蔡國權	呂方	呂方	呂方
呂方	呂方	蔡國權	麥潔文	麥潔文	麥潔文	麥潔文
麥潔文	張學友	麥潔文	陳秀雯	陳秀雯	顧媚	
	麥潔文	陳秀雯	蔣麗萍	蔣麗萍		麥裘
	陳秀雯			林志美		
① 俞琤		徐克	陳百強	鮑翠薇		
② 何守信		黎小田	黎彼得	顧媚		
盧海鵬	劉家良					
	劉兆銘					
				謝賢·狄波拉		
				岑建勳		

新舊世代紅星傾巢而出，香港流行文化的大檢閱，「煇黃十二月」演出名單（手稿），1985年。

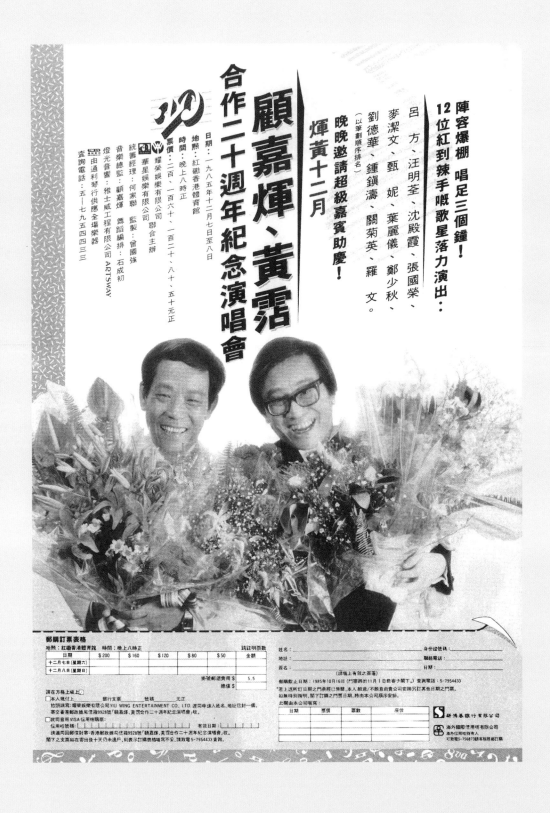

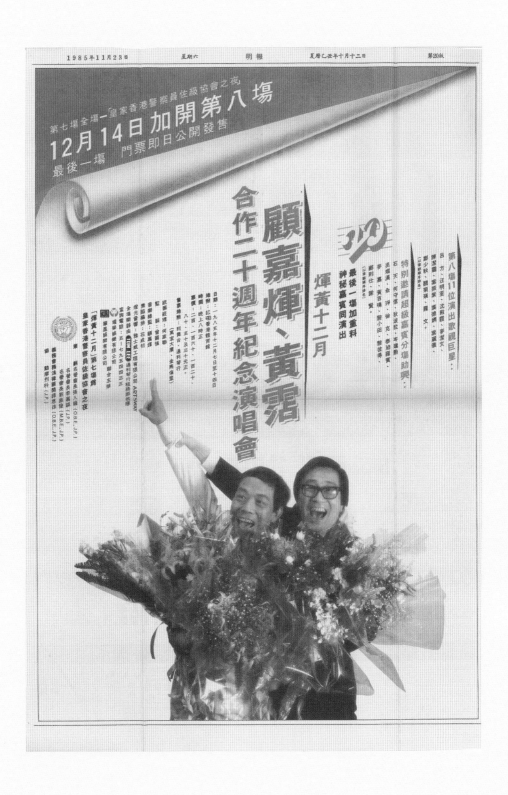



「煇黃十二月」加開第八場，最後一場加重料，《明報》，1985 年 11 月 23 日。

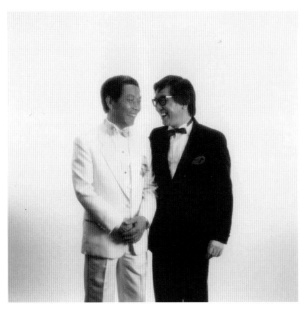

1-3

4

5

「煇黃十二月」演唱會紀錄。

1-3 顧嘉煇、黃霑宣傳照 / 4 煇黃對稿 / 5 工作會議 / 6 群星綵排

這次的演唱會，是在下和顧嘉煇半生從事
音樂創作生涯的一個小結算，對我來說，極有意義。
因為香港人終於有了自己創作的歌曲，
不必借助外來的東西去抒發與時代同步的情感。

● 「結算後展望」‧《東方日報》專欄「杯酒不曾消」‧1985年12月21日。

Item 21　　Talk - 4

黃：　煇哥，今晚你認真落力，又彈琴，又指揮。
　　　我就他條好多。　我著晒數呀今晚。

煇：　大家崗位唔同，唔係咁計較嘅。
　　　由識你𠮶陣起都已經係咁㗎啦！

黃：　唔係嘛？

煇：　𠮶陣你話嚟捧場聽我彈琴，其實就係我地向 Band 台玩音樂，
　　　你去識女仔之嘛。

黃：　咁你𠮶陣有冇羨慕我呢？

煇：　你話有冇吖？　我彈琴，你跳舞！

黃：　咁今日我彈琴，你跳舞吖！
　　　大家讚唔讚成先？

　　　（引觀眾拍手）

煇：　你條友仔，又玩我！　我都唔識跳舞。

黃：　你點會唔識跳舞？

煇：　彈俾人跳就識。

黃：　睇人跳，睇咗咁耐，都應該識啦。

煇：　睇就識？　你有冇睇過彭丹擘一字馬吖？
　　　大家想唔想睇黃霑擘一字馬？

　　　（引觀眾起哄）

1998 年，顧嘉煇、黃霑舉行「真．友．情　演唱會」，跨代紅星為香港樂壇重新結算。演唱會 VCD（右）附群星親
筆簽名，台上對話設計手稿（左）記下煇黃教人跳舞的起哄場面。

輝黃再寫香港歷史

一九九七年，黃霑展開博士研究，為香港流行音樂寫歷史。第一件工作，是訪問資深香港音樂人，當中沒有人比顧嘉輝更有資格回顧這段歷史。一九七四年前後，粵語流行曲由娛樂之一變成大眾文化。電視劇主題曲見證了這個演變，顧嘉輝是最大的推手。

本篇輯錄交代了新型粵語流行曲崛起的背景，並記下顧嘉輝自述他不自覺但其實舉足輕重的角色。

廣東歌受歧視數十年

⊕ 《東周刊》專欄「多餘事」
⊕ 65 期，2004 年 11 月 24 日

記得當年商業電台要推出一套長篇廣播劇，要隻主題曲。於是請佢哋嘅廣告總監鄺天培兄出山親自執筆寫旋律。歌係青春玉女歌星林潔唱嘅，套劇好紅，隻歌亦好流行，但係奇在首主題曲係唱國語嘅。

套劇粵語對白，主題曲就國語歌詞，世上無奇不有之事，呢件都怕係其中十大之一嘞。

歧視粵語歌嘅傳媒，唔止「商台」一間。TVB、RTV 全部一樣。顧嘉煇做無綫電視音樂主任，為該台在六十年代末寫嘅主題曲《星河》，仍然係用國語唱嘅。

要到七十年代，身為非廣東人的監製王天林振臂一呼，力排眾議，電視先至有廣東話主題曲。

呢首就係仙杜拉唱，葉紹德兄詞，顧嘉煇曲嘅《啼笑因緣》嘞。

「我們交由仙杜拉主唱，原因是她在樂壇中，以唱英文歌及國語歌為主。由她唱出這些粵語歌曲，起碼不會給人老套的感覺。可見那時信心實在不大。」這是後來顧兄在《金曲十年特刊》接受港台倪秉郎訪問憶述的話。

但天時地利人和三配合，《啼笑因緣》一出，歧視馬上消失，以後人人 Canto pop！甚麼「難登大雅」、「老土」，沒有人再提起！

To: 顧嘉煇先生　　　　Fr: 黃霑
　　　　（共 1 頁）

煇兄： 今天讀書，看三聯出店的《香港史新編》
文文鴻博士的《香港的大眾文化与消費生活》
，其中提及 TVB 的電視劇《星河》，說「其中《星
河》是第一部有主題曲的電視劇集」。

　　　　這說法是否屬事實？
　　◉ 可不可以替我提供一些這教的資料？
　　例如： 1. 誰字詞？
　　　　　 2. 誰唱？
　　　　　 3. 有沒有唱片？
　　　　　 4. 劇是什么人編導？什么人演
的？
　　　　這方我的論文有關，希望你可以抽空
替我解答上述的問題！
　　　　謝上你：
　　　　問候曾嫂。
　　　　　　　　　黃霑 鞠躬
　　　　　　　　　九七·十·五晨

黃霑詢問顧嘉煇有關《星河》電視劇主題曲的四件事，《黃霑致顧嘉煇書信》（手稿），1997 年 10 月 5 日。

To James Wong From Joseph Koo

Hi James,

　對不起，忘記覆你FAX. 請原諒，你的問題現
答如下：
◉ 〈星河〉確實是第一部有主題曲的電視劇. 正確
些說，應該是第一部用 Original 作曲的電視劇.
因為之前好像有用過電影插曲作主題曲的, 但
記憶不復記憶 (好像是"問白雲"). "星河"是第
一部用 Original 主題曲, 用國語唱出的電視劇,
由顧嘉煇作曲. "啼笑因緣" 是第一首用粵語
唱出的電視劇主題曲, 由顧嘉煇作曲.
　〈星河〉作詞：忘記了是誰
　　　　主唱：詹小萍
　　　　唱片：好像是EMI (這個容易查出)
　　　　劇集：要你去TVB搵集
問候 Winnie　祝
好！
　　　　　　　　　　　　　嘉煇 上
　　　　　　　　　　　　TOTAL P.01

26

「《星河》確實是第一部有主題曲的電視劇」，顧嘉煇覆黃霑有關《星河》的詢問，《顧嘉煇致黃霑書信》（傳真手稿），1997 年 10 月 6 日。

致：Mr. Joseph Koo
由：James 黃

（共 1 頁）

煇哥：　謝謝覆信。
　　　还有问题，求　　足解答：
　　　为什么廣东话对白的電視剧，要用
国语唱主题曲？
　　　是不是那时候歧视粤语流行
曲？

　　　　　　　　　弟　黃 翱舫
　　　　　　　　　九七、十、七

「為甚麼廣東話對白的電視劇，要用國語唱主題曲？」黃霑問顧嘉煇有關歧視粵語流行曲的問題，《黃霑致顧嘉煇書信》（手稿），1997 年 10 月 7 日。

時代曲獨領風騷，電影也是國語片跟

西片的天下，粵語片及粵曲難登大

雅之堂。「女殺手」之類的電影主題

曲只被視作低級趣味，当時電視

及新興之科技媒介，为免被視作

低級趣味，故須用國語唱出吧！

当年「啼笑因緣」乃一大胆之嘗試，

現在回想起来仍覚不可思議也！

嘉煇拜上

「《女殺手》之類的電影主題曲只被視作低級趣味」，顧嘉煇覆黃霑有關對粵語流行曲的歧視，《顧嘉煇致黃霑先生》（傳真手稿），
1997 年 10 月 7 日。

顧嘉煇兄進了無綫電視，當音樂部主任，
寫的第一首電視主題曲，叫《星河》，
普通話唱出，你說這是不是奇怪得不可以再奇怪的事？
電視劇用粵語播出，劇中人「束懂凍篤」廣府語一番。
但主題曲呢？哈！哈！普通話捲舌頭！

● 「粵語歌的奇怪歷史」，《南方都市報》專欄「黃霑樂樂樂」，2003 年 11 月 11 日。

致 黃霑沾先生
由 顧嘉煇

10/07/1997 15:28

FROM JOSEPH KOO

TO

P.01

7 顧嘉煇 創作流行音樂

4./5/2003
Joseph Koo：

Chord progression 有位路．

旋律起承轉結
predictable． 結局怎整
精倒．

訪問也 Catchy，

潮流 一氣呵成　不求甚解
　音樂　　　　感覺

　電腦． Midi
帮助 編曲
Sound 嘉嘉 sampler xxxxx．
魚生混珠
臨奉 充數

SHAKUNAGE　7mm×22行

嬋哥、\ 有問題請教
● (1) 當年你的傑
过此以 特別的手法，
　(2) 你是那一年私
　(3) 第二次到 Grov
　(4) 美國歌曲和
别？　　　(MOR)
　(5) 你說在今天此
成的歌曲？今日的青
未好成俗？
● (6) 有了電腦，
石？

　　你 據天字回
　　先謝了！
　　問候阿曾！祝
一切好．

由《啼笑因緣》講到電腦音樂，《黃霑訪問顧嘉煇的筆記》（手稿），2003 年 5 月 3 日。

●黃湛森，「第四章 《我係我》時代（1974-1983）」，《粵語流行曲的發展與興衰：香港流行音樂研究（1949-1997）》（頁 98-99），香港：香港大學，2003。

顧嘉煇的和聲處理手法，是一貫歐美流行曲慣用方式。

他的編樂，完全遵照當年留學美國 Berklee 所學，

可說和美國編樂家手法，沒有不同。但配器卻中西合璧。

他用二胡和月琴作主奏樂器，一來配合劇情，

二來，用中樂配合西方流行樂隊的方法，以前港產歌中，較少採用。

因此《啼笑因緣》在聽覺感受，以當年來說是新鮮的。

因緣》編出，有沒有用
chord progression 之題。
的？ 1968 年—
年份？ 1981—
經曲有什么主要的分

什么石如我們那一年
有沒有利用寬腔孔
裏，壞處及也什么地
電你都可以。

黎 鍵彤
二〇〇三、五、三。

徐克 電影配樂

一九七〇年代中，香港電影新浪潮崛起。當中徐克的作品構思出奇，技巧出眾，踏着浪潮之尖。一九八四年徐克成立電影工作室，以新的視野和技術，重拍本地經典，更新香港的電影遺產。一九八四至一九九四年間，黃霑為電影工作室十五部電影配樂，其中十二部由徐克主催。

黃霑說，和徐克合作是苦難。但他承認，他最好的作品幾乎都是給他踩躪才跑出來的。這些音樂「動聽」，同時是有願景的文化工程。於是《刀馬旦》創作京劇搖滾、《倩女幽魂》反轉鬼域幽靈、《黃飛鴻》更新經典民樂、《笑傲江湖》重塑五音音階，全部刻意再造傳統，創意爆燈。

黃霑說，徐克人很有感情，但好像怕羞，在銀幕上說不出來。徐克說，黃霑的歌，無論是悲是喜，後面都蘊藏了對時代的傷感。兩人相遇，注定變成一個愛恨纏綿的人間故事。

苦難的開始

《上海之夜》與《刀馬旦》

和徐克合作究竟是怎樣一回事？是甚麼令到黃霑可以同時深愛和痛恨同一個人？一段愛恨姻緣，由《上海之夜》和《刀馬旦》揭開序幕。本部分記載了兩人互相催促底下，造就了新型上海之音和京劇搖滾的誕生。

和徐克合作

⊕ 黃霑（口述）、衛靈（整理）
⊕ 「愛恨徐克」，載於何思穎、何慧玲（編）
⊕ 《劍嘯江湖──徐克與香港電影》（頁 116-121）
⊕ 香港：香港電影資料館，2002

　　和徐克合作，始於《上海之夜》（1984）。他喜歡我寫的《舊夢不須記》，到了開拍《上海之夜》時，便來找我。他找對了人。我是時代曲養大的，即使記不起名字的時代曲，我都懂，所以很曉得當年的味道。

　　我一寫便寫了十二個主題旋律，叫徐克來挑。可以挑，最合徐克脾胃。我跟他說：「你要好的，這樣吧，一開始便奏出《秋的懷念》，返回三、四十年代上海的味道。」我們就這樣偷了那曲做序，改了一點兒。還有《夜來香》，兩曲加在一起，即使沒去過上海，都懂得是那兒的味道。徐克和三、四個人深夜一時來我家，邊喝酒邊做，四時完工，我致電找經常通宵錄音的拍檔戴樂民來彈奏，邊彈邊繼續喝酒。到早上五時半，徐克說倒不如叫個人來唱。六時我們抵達喜來登酒店用早餐，把住在那兒的葉蒨文接來我家。她才剛放工，呱呱叫，但還是來了，給我們唱了《晚風》。當時還沒有歌詞，她又不懂看譜，只懂「啦」出來。真好玩。

　　我們就這樣開始合作，但苦難跟着來了。徐克是個很有創意的人，但他真的日日新，「以今天的我打倒昨天的我，又以明日的我打倒今日的我」。他會抱住你說「OK，very good」（行了，好得很），回家後再想，又來跟你說：「昨天喝醉了，今天覺得該這樣才是。」那便把你昨天做的全盤推翻。我曾問他：可否拍一個新戲，花很多時間寫了劇本後，像聖經一樣、像莎士比亞一樣，照拍，不改的？他沒做聲，我想他是不可以。

合作過程痛苦

　　我必須要講，自己是很多謝徐克的。我最好最流行的作品，幾乎都是和他吵鬧、給他迫、給他蹂躪才跑出來的，但過程非常痛苦。我覺得他蠻不講理，更糟糕的是，他是必須要有「徐克 touch」的。我請來全香港最好的音樂家黃安源來用二胡拉《將軍令》，還要等他有空，普通人索價一小時二百五十元，他是七百元。誰知徐克一進錄音室，拿過我的音樂，卻說不夠低音，找來一千多塊的爛臭 synthesizer（音樂合成器），自己加個音進去。我給他氣死，真的想捏死他。當時香港的後期製作差到不得了，非常不夠水準，戲院不好，過聲帶的 optical transfer（光學聲帶轉換）亦不好，已經很慘，很氣人，他還喜歡在 synthesizer

「噢！徐克這人！」・《壹週刊》專欄「彷彿是昨天」・57 期・1991 年 4 月 12 日。

271

一數過去自己較滿意的歌。十首有九首，
與徐克有關。像《道》，是和他一起在康城回港飛機上，
一起談一起寫成。而《晚風》，是他凌晨兩點，
率眾來我家，我在眾人監視下一揮而就的。

「我自求我道，何用問時流」，徐克（右），黃霑（左），攝於 1990 年。

加個低音或加兩下進去。我明白你是個藝術家，我欽佩你，也甘心情願給你蹂躪。我明白那是你的戲，但也是我的作品，請你也尊重我。

有時給他做完一件作品，他會說不夠好。他在光藝那裏聽，那些音響大概是五十年代買回來的，聽起來當然不好啦，我們玩得再好他也是不會聽到的。他又永遠將第十本的音樂，即結尾的，搬到前頭，然後到尾段又說沒有結尾。還有他聽些不該聽的意見，喜歡 wall-to-wall music（地氈式滿鋪的音樂），音樂其實是不用滿鋪的，那又不是卡通片，應該有個地方透透氣的。我們經常不咬弦的都是這些東西，所以後來便不理他了。徐克很有音樂天分，但這才糟糕，經常跟他吵。

徐克的風格是不停變的，他的 sense 是香港導演中少人能及的，但我很希望有時他不那麼有創意，減三成，不要變那麼多。決定了這個女人，娶她，便一世，像他現在和施南生的關係，然後好好去愛這個女人，盡能力去培養感情，便很好了。但他的戲是娶了女人後，不停將她改造的。到今天仍未能看見一個完整的徐克的戲，反而很多功夫沒他那麼好的導演，卻有這樣的戲，我覺得很可惜。他太有創意，變成拿不定主意。

情懷欲言又止

徐克其實是個很有情的人，但不知為何他在戲中卻很怕醜，情都沒法講出來，點到即止。譬如十三姨和黃飛鴻的影子一場，我覺得仍可再加以發揮。我看過《黃飛鴻》的毛片，有一場拍李連杰忽然知道有槍這東西，且打死了很多人，那夜他拿着一顆子彈，外面下着雨，房內都是藍色燈光，他只一個人對着槍彈在想：怎才可以打贏子彈？這場戲很有中國人的感受，因為我們有拳術，卻突然發現有洋槍。我配上箏彈的《將軍令》，彈得非常之好，是單音的。如果他按初時那樣子有這樣的一分鐘，戲的層次便很好了。他是拍了的，拍得也很好，但剪去了。我覺得他要表達這種情懷時便好像很怕醜，但他其實是有情的，有情才拍得到這些場面。《倩女幽魂》的《黎明不要來》也是一樣，整首歌一分半鐘，畫面很美，但最後他要剪掉後面，歌沒有唱完，沒有了餘韻。你造完愛，仍需要跟女孩親一親，摸一摸她的頭髮。他就是欠缺這些東西，造完愛便完了。

徐克在視像方面很好，很豐富，能想到人家想不到的。不過我覺得太豐富，每次看他的戲，一開始便要用半個屁股坐椅邊看，直至看完，很累人。我覺得他還未摸到緩急之道，他的節奏像機關槍，甚麼都是這樣，音樂亦是這樣。他不喜歡有上有落，一開始便是高潮，然後結尾的高潮也變成不那麼高潮。辛苦便辛苦在這兒了，他要緊湊，甚麼都要緊湊。人家的戲一百多分鐘，一千多個鏡頭，他是二、三千個。他甚至藝高人膽大，快到人家看不到都行。《笑傲江湖》有幾個正面鏡頭根本不是許冠傑，因為許冠傑那時已經不肯拍了，但他說人家是看不出來的。真的看不出來，只有停了畫面，才發覺那不過是個替身，在戲院是絕對看不出來的，怎眼快，看十次，都不會看得出來。他就是喜歡快。

幹嗎現在還有這麼多老闆給徐克拍戲，超支仍然支持他？因為人人都覺得他最精采的高潮仍未到來，人人都投資在他這個高潮身上。他以前的全是小高潮，已經嚇死人。《黃飛鴻》放映時，關德興去看，看完後愕住了，不能發一辭。一來是他沒法接受黃飛鴻是這樣子的，另外細想，會發覺幹嗎黃飛鴻不可以是這樣子，應該可以有鬼妹十三姨、講英文的牙刷蘇這些人物的。

徐克是非常真心愛電影的，我見過兩個這樣子的人，一個是許鞍華，一個是他。

不是要為《刀馬旦》配樂，

我不會生吞活剝的啃京劇音樂啃幾個月，

到處請教名票名宿與不患人不己知的專家。

一番急功近利惡補，京劇音樂牌子，

居然隨口哼得出來。散板、西皮原板、導板、

快板、搖板幾乎如數家珍。

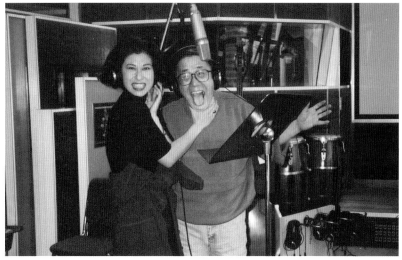

上｜黃霑與一眾樂師，攝於娛樂錄音室，1990 年代。

下｜在《刀馬旦》中，葉蒨文用黑人爵士樂即興唱法，將京腔古曲《夜深沉》改造成的旋律切分，效果出眾。葉蒨文和黃
霑，攝於娛樂錄音室，約 1990 年。

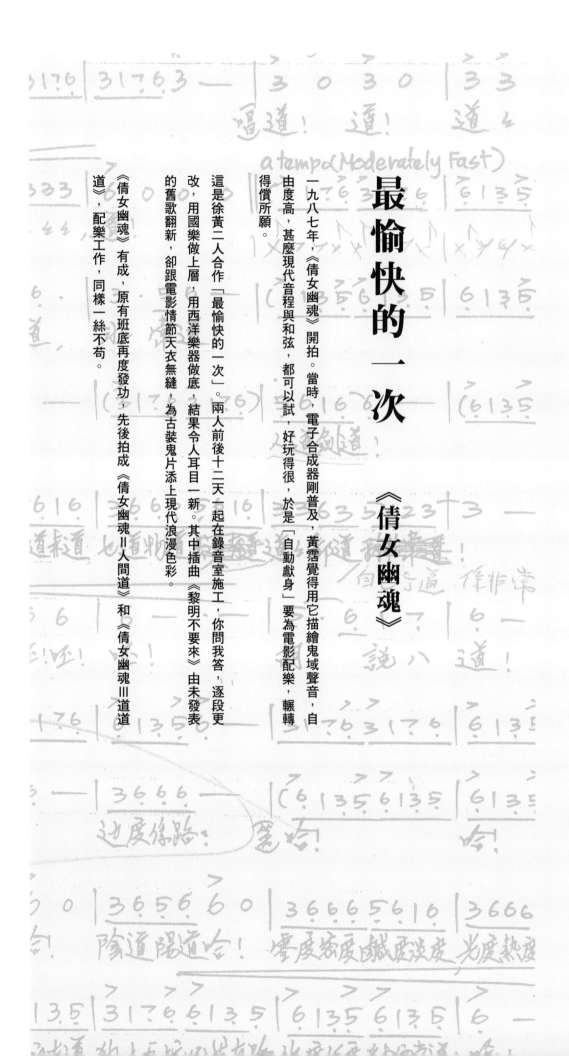

最愉快的一次 《倩女幽魂》

一九八七年，《倩女幽魂》開拍。當時，電子合成器剛普及，黃霑覺得用它描繪鬼域聲音，自由度高，甚麼現代音程與和弦，都可以試，好玩得很，於是「自動獻身」要為電影配樂，輾轉得償所願。

這是徐黃二人合作「最愉快的一次」。兩人前後十二天一起在錄音室施工，你問我答，逐段更改，用國樂做上層，用西洋樂器做底，結果令人耳目一新。其中插曲《黎明不要來》由未發表的舊歌翻新，卻跟電影情節天衣無縫，為古裝鬼片添上現代浪漫色彩。

《倩女幽魂》有成，原有班底再度發功，先後拍成《倩女幽魂Ⅱ人間道》和《倩女幽魂Ⅲ道道道》，配樂工作，同樣一絲不苟。

自動獻身

⊕ 黃霑（口述）、衛靈（整理）
⊕ 「愛恨徐克」，載於何思穎、何
　慧玲（編）
⊕ 《劍嘯江湖——徐克與香港電
　影》（頁 116-121）
⊕ 香港：香港電影資料館，
　2002

　　我一聽到徐克搞《倩女幽魂》（1987），馬上自動獻身。我看過李翰祥的《倩女幽魂》（1960），而 synthesizer 那些電子組合當時剛剛面世，做聲音無懈可擊，能試驗很多特技聲音，鬼片做得怎詭秘都可以。但徐克說小東找了人，半年後我再問，仍然說已找了人，如是者問了三次都給拒絕了。我喜歡做的事情就會求人家讓我做，幾乎不要錢都願意。據說那人寫了歌，但他們全不喜歡，便來找我。我着他們理好和行家的糾葛，便開始寫，很愉快。記得張國榮唱的主題曲《倩女幽魂》，便是那年隨他們初次到康城時寫的，寫好旋律填過詞便馬上獲通過。《道》是跟徐克在回程飛機上，兩個醉漢邊呷酒邊寫的，歌詞也一併寫好，回來後覺得太長，刪了些。最初本想找林子祥唱，但他在美國，找不到，再想到找樊梅生，但他去了北京醫治腳傷，沒辦法下唯有自己唱。

　　還有一首《黎明不要來》，後來添加的。其實初時只有《倩女幽魂》，《道》也是後加的。康城回來後徐克說多作一首，我說趕不及了，但我有一首舊的旋律，沒出版過，是過去替嘉禾的戲《先生貴姓》（1984）寫的，鍾鎮濤當男主角。那旋律講述曾慶瑜演的高級應召女郎，很怕黑夜，因為一到晚上便要接客。我做過資料搜集，妓女都說她們真的怕黑夜，黑夜便會給男人蹂躪，所以晚上不睡覺，那劇本也是我寫的。後來她遇上年輕的硬照攝影師，在一閃一閃的燈塔下、開篷的福士車廂內做愛，畫面響起《黎明不要來》，那是她頭一回不怕黑夜，反而想黎明不要來。我在電話唱給徐克聽，便通過了，所以合作非常愉快，用了原作少許歌詞，中段是新加的。其實很好笑，其中一句歌詞「不許紅日教人分開」，是有別人不曉得的意思。那時我親友全沒有了，都去了加拿大，是因為「紅太陽」照着，大家要分開，很生氣。

　　徐克的戲隨時有這種味道，《倩女幽魂 II 人間道》（1990），張學友唱的《人間道》，歌詞其實是講「六四」的，沒有人知。我們是很奇怪的，人家不知道不打緊，我們宣洩了便算。甚麼「故園路怎麼盡是不歸路」，是「六四」後我們都過不了的關口：幹麼會這樣子？幹麼還是「血海滔滔」？但歌又很配合戲的內容。徐克常有這樣的東西，是他給我靈感的，相信沒半個觀眾明白他說甚麼，但我們

心裏着實想把這個情感放進去。

《倩女幽魂》雖是小東的戲，徐只是做監製，但他由始至終和我一起在錄音室做音樂，我逐段問他，做了十二日，還在那兒睡。他覺得哪兒不行便馬上跟我說，我自己用 synthesizer 馬上改，他要加音由我來加，用我的方法加。那次合作是最愉快的，以後都沒有這樣子的了。

作品的命運

⊕ 《信報》專欄「玩樂」
⊕ 1991 年 1 月 25 日

常常說，歌曲本身有自己的運。好像《倩女幽魂》的插曲，葉蒨文唱的《黎明不要來》就是例子。

這首拙作，本是我替電影《先生貴姓》寫的插曲。鍾鎮濤演的攝影師，愛上了高級應召女郎曾慶瑜，兩人在開篷福士裏在燈塔前做愛。故事裏的曾慶瑜，最怕黑夜，因為一到晚上，肉體便要供狗男人蹂躪。也不望黎明快現。但因為愛上了鍾鎮濤，忽然就不再怕夜了，寧願長夜漫漫，黎明永遠不來。

但監製只管曾小姐肯不肯脫衣服，根本不理歌不歌。所以，歌雖然早就寫好，也沒有用上。

到徐克叫我為《倩女》配樂，王祖賢與張國榮做愛場面也要歌的時候，我就想起這首《黎明不要來》，馬上提議。

「咦？有這樣的事？」徐老克一聽，就說：「你把旋律哼給我聽聽。」

就是這樣，《黎明不要來》不但重出生天，後來居然又提名「金馬獎」，又贏得香港「最佳電影插曲」「金像獎」，還非常流行，變成了葉蒨文的首本名歌。

所以，歌真是有運的。

作品寫好了之後，就自有生命，非創造作品的原著人所能左右。

好像父母生下了兒女，將來如何發展，就要看他們自己的造化，做父母的，當然希望兒女成才，但是否可以真的受人激賞，倒也非身為父母的可以控制了。充其量，只能在有機緣的時候扶提一把，做些推介工夫而已。

黎明 不要走

黃霑曲並詞 (CASH)

Moderately Slow

黎明 請你 不要 來!
從前心中怕 黑暗 在!

就讓 今晚 永遠地存 在! 留
夜夜 都想那 黑 暗裏聞! 誰

今宵的歡 欣 伴 他此刻那傷 慶, 倚
如今宵此 刻, 莊 漆黑中抱着你, 人

FINE

生 光陰裡 永遠也不離開! 求
敢 未想見 那 天空雲彩!

一 求你, 讓永恆長在, 未
許 天際, 將太陽躲此 來!

May 1983

《黎明不要來》的前身,是 1983 年為電影《先生貴姓》寫的插曲,本身未曾發表。1987 年黃霑修改前作成《倩女幽魂》插曲,旋律與曲詞變化頗大,此圖為修改前的版本。《黎明不要來》詞曲簡譜(手稿),黃霑曲並詞,1983 年。

「自己個道，係非常道」，《道》詞曲簡譜（手稿），黃霑曲並詞，1987 年。

老徐：

　　●"倩女3"的配樂現已 dub
好了中樂. 加齊了束西. 效果不俗.

　　其他進度也不差.

　　我今天電話想試了用八及
二的音話, 再加新束西進去, 效果
也好.

Music Edit 期已完全如期, 如有

倩"差飛路"我想未晚! 有
清問事也即 FAX 來!
口黍

24/6/91
5.45 Am.

《倩女 3》電影歌曲製作進度，「dub 好了中樂，加齊了東西，效果不俗」，《黃霑致徐克書信》（手稿），1991 年 6 月 27 日。

有成竹在胸，到時會有些新創意出來的。而今

韋真期诗，

3。還次帧至我樂此聯手。不过还是细節，编而

你煩心。

。是分上最复詞方法。前十一日上片陰，发

敷送我云今意。前十一日上片陰，发

擂石家，十七放回。

六月期也訂妥，但事出务揚第抽一雨

天时间扮份的译細看汗，讓羅一切详情，工作我

会快而順利。

奴象祝一切如好、

信

九一年四月九日

「《倩女3》最近頻頻做準備功夫，已有成竹在胸」，《黃霑致徐克書信》（手稿），1991年4月9日。

《倩女幽魂》的音樂，很受日本和歐洲影評人重視，
先後有六家日本、法國與德國的電影雜誌，
專程來港訪問，還寫了專題文章，大篇幅報道。
電影音樂配得好，戲才好看。

● 「為電影配樂荷包脹卜卜　無師自通黃霑樂此不疲」，《東周刊》專欄「開心地活」，70 期，1994 年 2 月 23 日。

To: 徐克 (口信 HNS)

老徐：

如此分意，

如怕擱期，就先做，《倩女》了，就了了。

沒有什麼不好意思的。

朋友相知，有什麼不可以直說，就說吧。

念武懷，而且經過最近一役，越有新的人生體

悟，現在一切隨其自然，隨緣而活，反而輕鬆

六次打回頭

《笑傲江湖》

比起《倩女幽魂》的痛快，《笑傲江湖》的配樂工作，跟電影本身一樣，製作過程反反覆覆，甚至多災多難。主題曲《滄海一聲笑》經歷難產，黃霑初稿被徐克六次打回頭。黃霑自知作品最後的面貌只可二擇其一：一是很複雜，二是很簡單。結果他選擇了「大樂必易」。然後配樂受讚，歌曲得獎，並成了黃霑最受人愛戴的歌曲。

高手過招，過程很複雜，結果很簡單，《笑傲江湖》是見證。

「電影工作室"笑傲江湖"主題曲
Ab調 ♩=130 （雙板）

滄海一聲笑

滄海一聲笑　滔滔兩岸潮

浮沉隨浪只記今朝

蒼天笑　紛紛世上潮

誰負誰勝出天知曉

金盤洗手的曲子

⊕ 黃霑（口述）、衛靈（整理）

⊕ 「愛恨徐克」，載於何思穎、何慧玲（編）

⊕ 《劍嘯江湖──徐克與香港電影》（頁 116-121）

⊕ 香港：香港電影資料館，2002

　　《笑傲江湖》（1990）的《滄海一聲笑》，徐克六次打回頭，我又甘心情願給他蹂躪，又看書又思索：究竟怎樣寫一首講三個高手一起，其中老的兩個金盤洗手的曲子。我覺得那有兩個可能，一個是難到全世界沒人懂得彈奏的，只他們三個高手懂得；一個是簡單得像兒歌那樣，但沒有那技術就彈得不好。難與易之間怎取捨？想了很長時間。那夜，看了黃友棣教授的《中國音樂史》，看到他引述《宋書‧樂志》的四個字，說「大樂必易」──偉大的音樂必定是容易的。最容易的就是中國音樂的音階，即「宮商角徵羽」，那我便反其道而行，「羽徵角商宮」，用鋼琴一彈──嘩，好好聽。那音階存在了千百年，從沒有人想過這樣子可以做旋律。我寫了三句，填了詞，告訴徐，那是最後一次，第七次。然後在譜上畫了個亢奮的男性生殖器，傳真給他：「要便要，××××××，你不要，請另聘高明。」他喜歡。他若不要，便翻臉的了。

　　寫詞其實不難，像《滄海一聲笑》，有些是偷毛澤東的，如：「誰負誰勝出天知曉，只記今朝」，而「滄海一聲笑，滔滔兩岸潮」的感覺，在我內心已經很久的了。我其實是個心裏很愛國的人，只是方法不依共產黨的一套。坦白說，那不是很高的情操，與愛自己、愛家庭沒有分別，是很自然的感覺。沒有中國人不愛中國的。我覺得，兩兄弟，吵鬧不要吵這麼久嘛，講甚麼海峽兩岸呢？所以有「滄海一聲笑，滔滔兩岸潮」這句歌詞，覺得搞這麼多事情幹嗎，中港台，哪裏不都是一樣？甚麼黑金、娼妓、紅包，都一樣。

大樂必易

⊕ 《信報》專欄「玩樂」
⊕ 1990 年 12 月 4 日

一九九〇年，我有兩部影片參加「金馬獎」電影配樂，全部落選，只有一曲《笑傲江湖》得了最佳電影歌曲，對手是羅大佑的《滾滾紅塵》。大佑是我音樂路上的好友，互相扶持，有如兄弟，誰贏都沒關係。我輸了也會開心。

《笑傲江湖》是我寫旋律以來最簡單的一首歌，只有三句半，但這首旋律，得來不易，花了我兩年時間。

《笑傲江湖》本是胡金銓導的，寫歌配樂，早有人選。後來，徐克接手，依然用原來人選，我只負責寫詞，誰知連詞也不滿意。旋律不那麼好聽，寫詞人也無法可想。

後來，經過幾番折騰，老徐叫我連歌也包辦。

寫了幾首曲並詞的東西，老徐都搖頭。而我也知道他搖頭的原因，只好再寫。我想，金庸筆下兩大高手江湖退隱，琴簫合奏一曲，那歌只有兩個可能，一是極難，用上了一切高深技巧。一是極易，返璞歸真。

那夜深宵苦思，無法定奪，打開書櫥，看黃友棣先生的《中國音樂思想批判》，翻到他引述《宋書》《音樂志》的一句話：「大樂必易。」腦子轟然一聲，立即有悟。走回書桌，不足五分鐘就寫好了三句五音階的歌。

歌在電影院中播，觀眾聽一次就把旋律記牢了，到電影完了，竟然跟着唱，把影院變成卡拉 OK。

對！大樂必易！一點不錯。

中國人是懂音樂的，宋人早就知道音樂受歡迎的竅門了。

所謂「五音音階」，
就是 Sol La Do Re Me 五個音，沒有 Fa，也沒有 Ti。
《滄海一聲笑》旋律用五音音階寫成，
而且順着音階下行上行，幾乎完全不作跳動。

「大樂必易」，黃友棣，《中國音樂思想批判》，台北：樂友書房，1965。

我的歌曲原稿，向來列明日期及修改次數。

這首歌上面寫的是「不知幾次稿」。

《滄海一聲笑》簡譜手稿，1989 年。

我的唱片《笑傲江湖》，在台北倒真是暢銷的，
上市的首兩天，每天賣一白金（五萬），
幾月下來，就銷量過了三十萬，
是那年滾石唱片在台灣發行銷量最好的出品。

左●「噢！徐克這人！」，《壹週刊》專欄「彷彿是昨天」，57 期，1991 年 4 月 12 日。右●「和寶島的緣」，《壹週刊》專欄「浪蕩人生路」，128 期，1992 年 8 月 21 日。

《滄海一聲笑》帶挈黃霑出版個人國語歌集，令他一度成為台灣最紅的歌手，《笑傲江湖 百無禁忌黃霑作品集》，卡式錄音帶，台灣滾石出品，1990。

古樂變成流行曲 《黃飛鴻》

原創困難，改編有時更難，特別當任務是將連篇累贅的中國民樂，改成輕盈活躍、適合現代耳軌的電影音樂。《黃飛鴻》配樂，徐克指定主旋律一定要用《將軍令》，黃霑接旨，跟着搜尋總譜、比較版本、刪改樂章、濃縮片段，前後花了近兩個月才完成。整套電影配樂的工程最後埋單計數，實牙實齒，黃霑淨蝕近六萬大元。

後續的回報，卻也不少。首先，電影原聲帶交給台灣滾石出版，銷路突破二十萬張。然後，配樂在香港和台灣接連得獎。無形的回報，更無從計算。《黃飛鴻》主題音樂，因緣際會下變成聲樂，並得林子祥拔刀相助，促成經典歌曲《男兒當自強》的誕生。整個配樂過程中，黃霑像工匠般親力親為，逐一化解難題，興奮之情，二十年後再讀，也活躍紙上。

改編《將軍令》

⊕ 黃霑（口述）、衛靈（整理）
⊕ 「愛恨徐克」，載於何思穎、
　何慧玲（編）
⊕《劍嘯江湖——徐克與香港電影》
　（頁 116-121）
⊕ 香港：香港電影資料館，2002

　　我的電影作品多數是自己的東西，但全部都由他催生，沒有他是做不成的。譬如說《將軍令》，完全是他的主意，他說要用《將軍令》，我和他做事特別「上心」兼「上身」，我找來二十多個版本的《將軍令》，聽了一個月，也尋遍所有總譜，發動所有音樂界的朋友去找，還打電話到台灣叫吳大江送來由他編排、民樂隊演奏的總譜，搞了個多兩個月，看過所有總譜，聽過所有版本，才動手把長長的《將軍令》濃縮。《將軍令》是器樂，是琵琶雙音奏出的，怎改成流行歌一樣？我覺得那是剪輯舊的東西，變成適合今天的耳朵聽的一種功夫，我視之為鈎沉的工作，是自己一直很想做的，但奈何功力不夠，只有這次成功。我試了很多方法，改了很多次，又給徐克看，他真的很有 sense，說「不是很好，要再想想」，那我又拿回去再想。有時大家都這樣子想做好一件事情，不知道是否念力的關係，又會撞出奇怪的東西來。

　　寫《將軍令》不容易，普通的三個小時我定可給你寫成，《將軍令》我寫了個多兩個月，逐處取捨，才將流行了這麼多年的舊作，由五百多個 bar（小節）撮成百多個 bar，是很辛苦的，真的不計較酬勞。他二十萬包給我做，我花了二十五萬八千多元，虧本給他打工，他卻跟我加個低音進去，有無搞錯！他就是這樣子，但留個餘地，給你出唱片。唱片我就可以自己來搞，沒有他那個音，人家才曉得沒有了徐克那點痣的美人是怎個樣子。後來唱片賣錢，我拿過四十幾萬，也分給他，他卻不要。對他真的又愛又恨。但過後，我又想，如果不是個「衰仔」，我又沒法做得出來。

　　《黃飛鴻》（1991）我們原只想寫器樂，不是想唱的。我跟華納老闆黃柏高說正跟徐克改編《將軍令》，他告訴我林子祥一直很想唱這曲子，於是他去問林子祥，我去問徐克。林子祥答應，我便致電告訴徐克。《黃飛鴻》的《將軍令》，林子祥唱，是很好的組合。然後我馬上寫詞，當天深夜二、三時抵達嘉禾。我說歌很簡單，但我覺得寫得好。徐克說行了，馬上去錄音室，但還未錄好音樂，便找來戴樂民彈鋼琴。林子祥當天便要趕回美國，我跟他說只有鋼琴，請他用想像力幻想有千軍萬馬，有嗩吶、小提琴，有鼓，獅鼓、中國鼓，南北所有鼓全都響起。林子祥又辦得到，真了不起。一唱完我們便加其他音樂進去。

錄音時我還想了很多很多東西。剛剛那年是莫扎特逝世二百周年，我便加了 *Eine kleine Nachtmusik* 那些音樂，叫管弦樂團的人來再奏，我頗喜歡，而且又有中國音樂。但可惜有些地方不對位，我們想這樣，徐克會給你調轉過來，而且我們從未見過一個剪好的版本，供我們配音樂，很苦。我們想跟你繡花，度身訂造，但不行。

願見更多《男兒當自強》

⊕ 1997 年 10 月 22 日

《男兒當自強》現在風行中國，是中國古曲現代化可行的證明。

這個小嘗試的成果，自問不敢居功。因為幕後功臣，多的是。

概念來自《黃飛鴻》電影的大導演徐克先生。他在電影籌構階段，就說定用流傳了不少時日的我國古曲《將軍令》做全劇主旋律。

和徐兄合作多年，對他的意念，算得上知之亦稔。他改編傳統劇目故事，必定注入令人耳目一新的現代特色。音樂的處理，自然也必需符合他這一貫要求。

於是開始研究《將軍令》。

先把樂譜和錄音全部搜羅，細心分析。搜羅的工作，遠及台灣。國樂大師摯友吳大江先生，特別快郵速遞他的珍藏手抄本，供應參考資料。我讀譜讀書聽錄音，忙得不可開交。因為多方收集，手上已有 21 首不同的《將軍令》。

《將軍令》本來是純供演奏的器樂。有說是嗩吶牌子，又有說是琵琶曲，不同版本充斥；同名異曲的也有幾首。其中又分南北。北曲旋律，與南曲完全不同，二者之間，除了名字，全無干係。

黑白片時代的港產電影《黃飛鴻》，配樂用的是琵琶主奏粵樂版本，繁弦急拍，以當時標準來說，算得上是氣勢不俗。而且廣東觀眾對這版本人人耳熟能詳。可是沒有用上嗩吶，基本上低音節奏頗單薄，未必符合現代聽覺要求。

決定配器全新處理，加進和聲和西洋樂器。旋律也大刀闊斧，把蕪雜冗長的部份，毫不猶豫地刪掉，只存精華。結果，三百多小節古本，剩下百餘小節，等於原曲三分一。

現在大家聽到的定稿，是經過了個多月每個音每小節細細苦思過程，才敢面世的。半生音樂創作，通常一揮而就。快者十來分鐘；慢者，也不過兩三天就寫成。

《男兒當自強》卻真是仔細推敲，誠惶誠恐！

不想我國古樂的好東西，被自己弄成不倫不類的糟粕。所以戰戰兢兢，小心從事，一反平日習慣了的信手拈來，談笑用兵方式。

老天不負有心人！不停努力，寫好紙上稿，正欲試奏，忽然來了機會，令這首歌，走上事前也想不到的新路！

香港唱片鉅子黃柏高先生是好友，相交多年，每年例有幾次談音樂講唱片論歌星說市場的晚飯小聚。機緣巧合，一早約定的飯局就在我想進錄音間前兩天。互問近況，自然說起眼前工作。

「咦！林子祥早就說過想改編《將軍令》來唱。」黃柏高兄說。

他這一句話，促成《男兒當自強》由器樂變成歌曲！

他馬上找林子祥。我找徐克。幾通電話，一拍即合。挑燈趕寫歌詞。

三天後，已在錄音室錄唱！

林子祥唱畢便飛美國，行程不能改，只能在起程前抽數小時出來。

「阿Lam！你要大大發揮你的想像力！」我抱着萬分歉意，對這位合作經年的樂友說。

因為時間迫促，我只能用鋼琴錄了簡單得無可再簡單的「引導軌」（guide track）伴他唱，其他樂器，全部欠奉。連鼓也沒有。

但現代分軌錄音技法，這情況不出問題。林子祥不但是個絕好歌手，更是創作豐盛，錄音室經驗豐富的一流音樂人。即使耳畔只是孤琴寡索，一樣能把《男兒當自強》的氣魄唱出來。

而說到這首歌的氣魄，要謝謝專責編樂配器的大師戴樂民（Romeo Diaz）。戴兄是香港樂壇一流一多面高手，和我向來合作無間。他用盡心思，精雕細琢，中國樂器和西方管弦，全部溶在一起。

廣東南獅鼓，中國民樂鼓，西洋定音鼓，美國rock鼓，共冶一爐。琵琶、三弦、箏、電結他、木結他、柳琴、洋琴，奏出和諧。嗩吶、簫、笛和電子銅管，獻出交響。二胡和小提琴，無分軒輊；洋鈸國鑼，互為表裏。戴樂民這位音樂大師，居功厥偉。

高手雲集（全港民樂精英如黃安源、蕭白鏞、辛小紅、王靜、鄭文、譚寶碩、李德江諸位都用上了），人人嘔心瀝血的成果，今天的CD裏，有耳共聽。

聽着唱片原聲帶的CD執筆，當天一切，歷歷在目。回憶之中，不無感想。

「享受林子祥」・《蘋果日報》專欄「我道」，1995 年 8 月 24 日。

《男兒當自強》改自傳統中國器樂，
本來是用來讓樂器演奏的，不是用來唱的。
音域闊，最高音非常難控制。
林子祥三兩下工夫已經國粵語版一口氣弄妥。

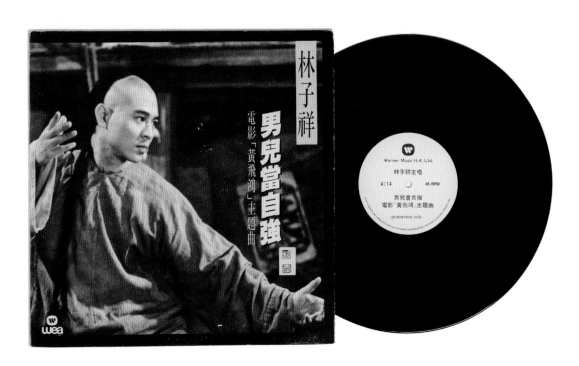

宣傳用白版唱片，電影《黃飛鴻》主題曲《男兒當自強》，黃霑曲（改編）、詞，林子祥唱，1991。

→徐克先生/施南生女士　　Filmworkshop.

老徐、南生：　現在「道……」已開始錄，定了學友20晚唱主題曲，22日MIX起讓您們先做預告。

我的計劃是先把主題曲及揷曲錄妥，还是主題旋律，反正分別好比其重要。

學友唱還待未錄去的寃情主旋律也罵好。不知老徐有无認為要修改那地方？

祖兒的一 ENDING 語葉。ENDING 也做，有利連接。因有可以拆開做不同配器用在前面。不知甚么時候有。

我同時也搏思「黃飛鴻」，"将軍令"的捜羅了出多个版本，版之不同，聽得很甜朧，耳垂都有将軍令滔出來：大概最后还是要黃霑做！雖各有之長，也無所着，某个定前的傑作了！

林子祥也答応唱了！但詞仍未有着落，因為旋律版未太多，仍未能决定下來。不过这一兩天就有初稿出來供給你們过目。

友友祝

一切順利　　　♡霑 16/6/1991.

「林子祥已答應唱了，但詞仍未有着落」，《黃霑致徐克先生書信》（手稿），1991年6月15日。

老徐：「黃飛鴻」的期如下：
六月 28、29、30 及 7月 1、2、3 及 6（共 7天）__不能再有，
沒再找他__。
錄音間是 堅尼地道 34A 七樓「娛樂」Crown。
Lam 29日場，有空最好您也來。
__音樂__構思是：
(1) __客家音樂__ 用傳統齊奏方式，__保持其直__。
__正無問題__，已__面__。
(2) __主題曲__ 與 __主要音樂__ 是中西合璧，交響樂式，絕大部份用真樂器，二胡，琵琶，揚琴，嗩吶，笛，輔以中提琴，大提琴，鼓分量__用電子。鼓__甚用__大鼓__，我想大鼓，獅鼓，定音鼓，Tom Tom，__要用唱__，__以上 起碼 8人 的__，一定雄壯，再用男__令（4人以上，__是平日__的兩丁）。
__合唱的__項，純以樂隊 style 及__魂__強弱__制取勝，反__真非真材實__料，__如__再__喉嚨
(3) 男女__悅場面__合量用兩三件樂器，與大場面比例__把__。__一揚一__，一強一柔，一陽剛一__柔，Contrast 越大，效果更好，有__ Concerto 的__。
(4) 打鬥場面 獨奏樂器，加大樂隊再加__鼓樣，變化多，而幅度大。
__請你用心，明__天一定會有__，__越__想越__一句__越好時：13 # / 2 5 / 3 - 1 2 - 11 其他中國人要__音律。
__日苦思中。
__總會盡__ version 2 __現__。__情！
__時有 Ending Tape！__著看，__綠！等！
一切順__！
□ 霑 16/9 91
5.00 AM.

《黃飛鴻》電影音樂構思，廣東音樂用傳統齊奏方式，主題曲和主要音樂中西合璧，交響樂式，用真樂器，《黃霑致徐克書信》（手稿），1991年6月27日。

中國味道的印度歌《青蛇》

黃霑與徐克合作電影配樂前後超過十年，《青蛇》和《梁祝》屬壓卷之作，創作的力量不但絲毫無減，更加越煉越醇。

白蛇和許仙的故事，在中國文學和流行文化已反覆再誦，黃霑自己亦曾經為歌唱舞台劇《白孃孃》和《白蛇傳》填詞。徐克構思的《青蛇》，反轉傳統，由小青的角度敘事，聚焦靈與慾、仙界與凡生的矛盾對錯，令悲劇結局更加扣人心弦。

故事創新，配樂的過程也充滿挑戰。徐克要求音樂呈現西域詭異的氣氛，希望聽到一首原創的帶中國味道的印度歌！徐黃二人，出奇地自幼已受印度音樂薰陶，成功合力炮製出在中國流行音樂史上很可能是獨一無二的歌曲《莫呼洛迦》。配樂團隊，加入了當時還是新晉的雷頌德，將電影的聲音世界進一步擴闊。

叉燒歌

⊕ 《新晚報》專欄「我道」
⊕ 1993 年 10 月 11 日

喜歡替徐克工作。

這位大哥,老出難題考我。

「印度歌?」我幾乎不相信自己耳朵。

原來《青蛇》初到西湖的戲,有場印度舞,要插曲。

自小就聽印度音樂,多年於茲。

流行音樂,一直就汲取不同的音樂養份,印度音樂節奏繁複,和聲又是另類文化,加上四分一音的運用,轉變奇妙無窮。披頭四當年,就花了整整一年時間,去印度拜「薛他(sitar)」大師為師,學「叉」歌。大師也要拜師,我這東方小子,焉不從中取經?

但實在沒有試過。

苦思十多天,又碰巧知道《佛經》裏有莫呼洛迦這位「天龍八部」中的蛇神和樂神,就把這名稱,一下子據為己有,寫了首頗具末世風情的「摩登迦女」舞。

這是我第一次寫「叉歌」的嘗試,不知會不會變成「叉燒歌」?

徐克處男作有味雲吞湯
黃霑視徐最佳遊埠良伴

⊕ 《東周刊》專欄「開心地活」
⊕ 64 期,1994 年 1 月 12 日

有次,他要首印度歌做配樂。

我心想,印度歌?開正黃霑嗰槓。鄙人不怕自我吹噓,印度歌聽了二十多年。一度是「港台」第 5 台印度音樂節目忠實聽眾,而且家藏「薛他(sitar)」大師 Ravi Shankar 不少作品(披頭士的老師,這四位影響全世界流行音樂的六十年代天才,曾到印度跟他學了一年),敢問對印度音樂,略知皮毛。

《莫呼洛迦》是我第一次寫印度味道的歌曲，
由滾石公司的辛曉琪主唱，
聽過的人說：十分「出位」。

●《心中的歌》（電台節目），14集，香港：香港電台，1993年11月12日。

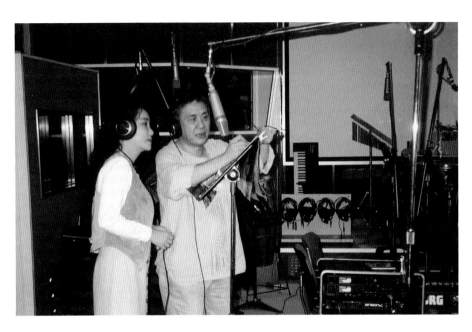

辛曉琪和黃霑，攝於娛樂錄音室，1993。

然後和他談起，老徐說：「印度音樂，我自細聽大！」

吓？

原來越南不但進口港產片，也進口印度片。老徐自幼就是影癡，兼收並蓄，印度片照看如儀，所以說自小聽「差」樂，絕無誇張。

嚇得我不敢濫竽充數，戰戰兢兢從事，想了個多月，才寫成了《青蛇》插曲《莫呼洛迦》第一稿。

（「莫呼洛迦」是佛典故事中「天龍八部」之一摩睺羅的別名，是樂神，又是大蟒神，人身蛇首，用來作《青蛇》插曲，fit到痹！）

有關音樂
「徐克、陳淑樺、辛曉琪、雷頌德、
我、你」

⊕ 《青蛇》（電影原聲帶小冊子）
⊕ 台灣：滾石唱片，1993

徐克常出題目考我。

他出的題目很刁鑽，像——「中國味道的印度歌！」好玩，但刁鑽的很。

《莫呼洛迦》是我應考之作。聽了這麼多年的 Ravi Shankar 不懂吟詩也會偷了！末世的摩登伽女！天龍八部的蛇神和樂神！莫呼洛迦！看佛經多年的知識，也抖了出來。「揭諦」對「摩訶」，蠻絕的「無情對聯」！

徐老克提筆，寫下第一句歌詞就跑了！但，考試官一句提示，也就夠。

並肩而上應考的是香港樂壇新秀帥 Mark 哥雷頌德。這位音樂青年，最近和我合作得頻。

「這首旋律很好，可以用做開場曲和終場音樂！」

我一聽他寫的新樂段，就馬上提議：「辛曉琪領唱，會很有氣氛！」

想這首詞，茶飯不思，食不甘味，一直到錄音間試唱後，還作改動。雷頌德為這次《青蛇》，出了很多力。《人間魔域》詭異得很，極有創意呢！

其實，真正的考試官，是買唱片的你！

希望你喜歡徐克、黃霑這對老搭檔加上新銳雷頌德的作品《青蛇》。陳淑樺的《流光飛舞》耐聽的很。有她的柔美歌聲押陣，也許，你這鐵面無私的音樂考官，也會對我們的成績滿意吧！

「色變空啊空變色」，《青蛇》插曲《莫呼洛迦》詞曲簡譜（手稿），黃霑曲，徐克、黃霑詞，雷頌德編，辛曉琪唱，1993。

一首自問水準不俗的歌曲，《青蛇》插曲《流光飛舞》詞曲簡譜（手稿），黃霑曲並詞、雷頌德編、陳淑樺唱，1993年。

地方戲曲現代化 《梁祝》

《梁祝》的故事，不論作為民間傳說還是藝術演出，都源遠流長，本地流行文化傳頌的，就有一九六○年代李翰祥導演的黃梅調名片《梁山伯與祝英台》。一九九四年，徐克向李翰祥致敬，舊戲翻新，將人物與感性青春化。黃霑配樂向黃梅調致敬，引入簇新的元素，以《梁祝》小提琴協奏曲為基礎，發展出多個音樂主題，重新演繹生死纏綿的感覺。

徐克拍《梁祝》　銀幕展新姿

⊕《東周刊》專欄「開心地活」
⊕ 92 期，1994 年 7 月 27 日

香港音樂界都知道：節目排《梁祝》，賣座就理想，屢試不爽。

不管是小提琴、二胡、琵琶、古箏、鋼琴，《梁祝》都是靈符。有張 CD，叫《梁祝八記》，就包括了小提琴、二胡、鋼琴、口琴、古箏、琵琶和人聲版。

連鋼鋸，都要非奏《梁祝》不可。而實在，二十世紀中國，令人一聽就如癡如醉的音樂作品，也只有何占豪和陳鋼合寫的這首《梁祝》協奏曲而已。

特別親切的中國味

寫《梁祝》的時候，何占豪只有二十六歲。陳鋼更年輕，廿四。

梁山伯與祝英台，本來就是青年人的故事。兩位中國音樂青年的浪漫情懷，和對堅貞不移愛情的嚮往，自然而然地，就融進了樂思裏。

每次樂音飄響，旋律流出，那一陣陣的纏綿感覺，就會湧入聽樂人心頭，教人不由自主的受到感染。

《梁祝》令中國人人入心入肺，與這作品的濃厚地方戲曲色彩有關。

主旋律，是越劇唱腔精華化出來的。

何占豪原是上海越劇院的小提琴手。對越劇唱腔，滾瓜爛熟，小提琴手法，也與西方傳統有不同處，大量吸收了二胡滑指技巧，在弓法、音準和顫音的處理，處處流出一種每位中國人都感到特別親切的「中國味」。

自一九五九年五月，由何占豪的十八歲女同學俞麗拿，在上海「藍星劇場」首演以來，這作品就一砲而紅，大受歡迎，而且歷久不衰。

即使在卅多年後的今天，《梁祝》依然紅得發紫。論受歡迎程度，真是比《東方紅》還要紅上多倍。

現代祝英台楊采妮

所以徐克拍《梁祝》，找我配樂，我第一句話就說：「快快買下何陳兩位的《梁祝》電影版權吧！配梁山伯祝英台故事，沒有比這作品更適當了。」

陳鋼是我好友，相交多年，時通音問。由我來出面，比較方便。於是長途電話打到了上海，找到了陳鋼，又找了何占豪，談妥一切細節，扑槌成交。

錄音的時候，無所不用其極。連在一九六一年就演奏這小提琴協奏曲出唱片的沈榕小姐，都請來了。

我們還在原作上面再加女聲大合唱，加強悲劇氣氛。楊采妮這現代祝英台，看毛片已經哭得像淚人，俏眼腫得像胡桃。

「你看配好的電影，保證你眼淚更加無法停止！」我對 Charlie 說。

吳奇隆就在錄音間不停說過癮，樂得很。

這次配樂，還請來 TVB 前配樂大師胡偉立兄，與我及雷頌德聯手，又加進剛從加拿大回來的音樂新銳黃英華，陣容鼎盛。

希望不會辱沒了這首不朽名作。

希望《梁祝》賣座理想

為了寫好歌詞，和弄好音樂，我先後兩次自費飛台北，到外景場地，和老徐商量細節，絕對悉力以赴。

電影拍得精彩。是老徐近年力作。

「很奇怪，」老徐說：「拍《梁祝》，我竟有重新開始的感覺。」

一切辛勞過後，打電話給陳鋼，告知港台上畫日期。

「我們甚麼時候，可以看到？」陳鋼問。

國內映期，就不知道了。不過，陳鋼在十二月，可能再訪港。

「到時特別請老徐為你放一場吧！」我說：「我看，老兄和何兄以後的版權收入，又會大大的添一筆進賬了。」

他們兩位，寫了這首傑作，還是到最近幾年，才在版稅收入，略有收成。

我能把他們兩位的力作改編，很榮幸。

希望影迷會喜歡這電影，也喜歡吳奇隆主唱的主題曲。更希望《梁祝》一出，賣座就理想。在港產電影淡風中，掀起個新的《梁祝》熱潮。

「傳薪之餘」‧《東方日報》專欄「滄海一聲笑」‧1994 年 8 月 31 日。

重拍《梁祝》的徐克，其實像當年李大導翰祥先生一樣，

都在做着些很有意義的事。

他們為下一代，

留存着中國傳統故事的精神和骨幹，

令傳說有了新的生命，一代一代的流傳下去。

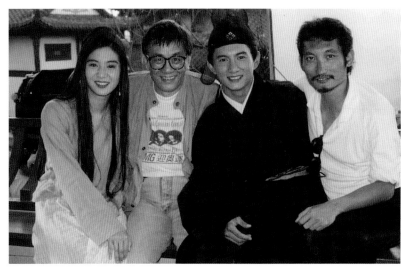

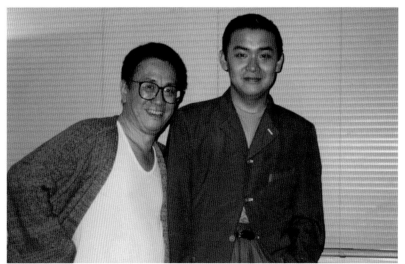

上｜《梁祝》現代化搞手，徐克（右一）、吳奇隆（右二）、楊采妮（左一）、黃霑（左二）、1994 年攝於台北。

下｜雷頌德用現代和弦和透明音色，重新調校了黃梅調的味道。黃霑與雷頌德，攝於 1990 年代中。

跨時代、跨地域、跨世代的創作，何占豪、陳鋼曲，黃霑詞，雷頌德編，吳奇隆唱，《梁祝》詞曲簡譜（手稿），1994年。

戴樂民 電影配樂

黃霑年少入行，跟差不多所有戰後來港教父級的菲律賓音樂人合作過。戴樂民屬第二代在港菲籍樂人，精通各樣樂器，特技是用本來冰冷的電子組合琴彈出動人的氣度。一九八〇年代中開始，兩人合作愈多，後合組 Musicad Studio，不知多少個晚上在錄音間通宵達旦，堅持推石上山。

期間，流行文化工業有微妙的變化。首先，電影市場暴升，對電影音樂和歌曲需求甚殷。第二，電子合成器愈趨成熟，擴充了電影配樂的可能性。第三，小型和相對便宜的數碼錄音帶（digital audio tape）面世，質素足可作錄音母帶用。

黃霑書房內有大量數碼錄音母帶，記下了戴黃兩人合作的片段。不少配樂錄音，依電影分場推進，仔細入微。錄音帶之外，還有一大疊兩人的工作通訊，詳細解釋了每個計劃的構思，和各種音樂元素的配搭。當中可見黃霑的電影配樂屢見修飾，而他提出最刁鑽的想法，戴樂民都可以一一實現，教人瞠目結舌。

戴樂民多才多藝

Romy Diaz 的中文譯名，原本叫羅迪，一九八七年黃霑替他改名戴樂民，因為「他是音樂名家，叫做樂民也算適合」。以下短文，簡介戴樂民的出身和才藝。

Romy

⊕ 《東方日報》專欄「黃家店」
⊕ 1984 年 11 月 1 日

《晚風》這首歌，如果流行，編樂者肯定要記一功。

好友 Romy Diaz 為這首歌編樂，真是出盡渾身解數。

Romy 就是 EMI 從前的音樂總監，也是文華酒店船長吧以前載譽一時的 Diaz 兄弟的老么。

此人真是周身刀，張張利。結他技術固然一流，鋼琴、風琴，無所不能，橫笛技術與音色，也是香港首選。

眼看他的手指在電子組合器琴鍵上飛馳，耳聽那神奇的電子音色，能令人神馳神往。

編樂他在輩份上是後起之秀，但功力深厚，足與前輩諸人分庭抗禮有餘。《晚風》要捕捉的是四十年代的韻味。那時，這位老弟還未出世，但他肯花功夫搜集資料，所以編出來的音樂，不但捕捉了那時代的神韻，還加進了現代精神，令歌曲更添餘味，令我嘆服。

戴樂民

⊕ 《明報》專欄「廣告人告白」
⊕ 1987 年 7 月 22 日

戴樂民是 Romy Diaz 的新中文名字，黃霑改的，因為覺得他從前在 EMI 當音樂總監時改的中文名不好。羅迪，像 Rudy，多過像 Romy。所以將他 Diaz 姓氏，截取首音，譯為戴姓，再音譯 Romy 做樂民。他是音樂名家，叫做樂民也算適合。認識了戴樂民不知多少年了。幾年前他從加國回港，我就找他編樂，一直合作到今天。每次都合作得愉快之極，而且不但廣告歌合作得多，電影配樂也同樣得心應手，幾乎可說，沒有了他我就手足無措。

據我所知，現在戴樂民在廣告行與電影音樂界，都十分搶手。看見他的才華，大受行家讚賞，我心中高興得很。因為他實在是一流人物，半點也不放過的

perfectionist，事事追求完美。錄音的時候，往往你 OK，他也不 OK，專業精神之佳，全行少見。

未用過戴樂民的廣告人，請記住他的名字！戴氏出品，必定一流呢！

瘋子自白

⊕ 《信報》專欄「玩樂」
⊕ 1991 年 1 月 11 日

法國影評人來港訪問此地影人，順道訪問了戴樂民和我，要我們談談此地電影配樂問題。我們據實回答。

他聽後，連聲驚呼：「瘋狂！瘋狂！」

難怪他有如此反應。在香港做電影音樂，有時真是非有點瘋狂不能應付。

香港電影，無論是大製作或小成本的，十有九部到埋尾都趕。瘋狂地趕。趕得參與工作的裙拉褲甩，本來不瘋狂的，也無法不瘋了起來，變成瘋子。

去年我們配過一部戲，由開始配樂到結束，都沒有看過全部完成的菲林。因為，菲林沒有剪好。六位剪接師一起，各剪一段。戴樂民與我，各據一個錄音間，有片送來就配，即食。

想的時間，完全沒有，只有動手的時間。不如此，就趕不上放映限期了。

為甚麼會這樣的？我到現在都搞不清楚。電影配樂，賺不了甚麼錢。配這部戲，因為是包工，還賠上了幾萬塊港幣。賠本生意，為甚麼還要做？連我自己也答不上。

只能說，我瘋狂。

電影是視聽媒介。音樂是聽的重要一環。我熱誠熱切地期望香港電影可以拍出國際水平，而我自己，也有份參與這推石上山的工作，盡自己的一份綿力。

推石上山，是瘋子工作。

我是其中的一個瘋子。

戴樂民是半點也不放過的 perfectionist，
事事追求完美。錄音的時候，
往往你 OK，他也不 OK，
專業精神之佳，全行少見。

「戴樂民」．《明報》專欄「廣告人告白」．1987 年 7 月 22 日。

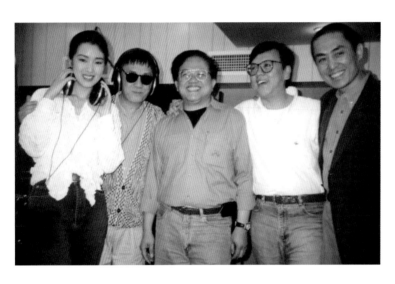

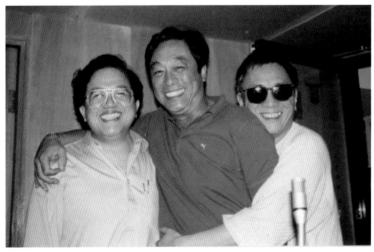

上｜鞏俐、黃霑、戴樂民、冼杞然、張藝謀（由左至右），《西楚霸王》主題曲和配樂錄音，1994 年攝於 Musicad 錄音室。

下｜戴樂民、曾江、黃霑（由左至右），攝於 1990 年代初。

電影配樂傳真實錄

以下展示了黃霑與戴樂民在不同時期的傳真通訊手稿，涉及七套電影的配樂工作。它們分別

是：《上海之夜》、《倩女幽魂》（I、II、III）、《笑傲江湖》、《黃飛鴻》和《西楚霸王》。大家

會看到兩位高手在嚴峻的工作壓力底下，分工合作，對每段情節，每個音符，盡力精雕細琢。

七個案例，盡量不用文字旁述，有興趣的讀者，可找來電影或錄音片段，看圖悉藝，印證電影

配樂是一門趣味盎然，同時來得不易的藝術。

Romeo Diaz 羅廸

Quick Rhumba（快板倫巴）節拍，A 調，最高到 C，《上海之夜》主題曲《晚風》（Even Bliss）音樂簡譜（手稿），1984 年 5 月 20 日。

(1) Even Bliss. = Title Theme 晚風

Singer: Sally Yip. 葉蒨文

Tempo: Quick Rhumba.

Sequence: Whole Song 2 times → Instrumental whole
song 1 time → Whole song (then repeat last 2 bars
until Fade out).

(1) 1st Time [A] 4 Bars. Violin Solo.
(2nd melody line Female Chorus)

[B] à tempo Quick Rhumba
last 2 Bars of [B] (2 bars before C)
write very catchy violin solo fill in.

(2) 2nd Time [A] 4 Bars. Whistle [B] Instrumental
(Let Barry Yanga). Change Tempo
rhythm to "Rock rhumba"
Rhythm section
Instrumentation: Strings with "Simmons" Drum
Solo Violin to imitate train
Brass (muted. Ptps). on track
Flute. Wooden Claves.
Bongo. Maracoes.

Mood: Sad, Farewell.
Yet bitter-sweet.
a kind of sad acceptance
of unacceptable fate.

Instrumentation（配器）: Strings, solo violin, brass(muted trumpets), flute, wooden claves, bongo, matacoes(maracas), Mood: sad, farewell. Yet bitter-sweet. A kind of sad acceptance of unacceptable fate.〔配器：弦樂、小提琴獨奏、管樂（悶音小號）、長笛、梆子、小鼓、沙槌。情緒：憂傷、別離，苦中帶甜，無奈接受命運。〕黃霑致戴樂民的《晚風》編樂指引，《Even Bliss=Title Theme 晚風》（手稿），1984 年。

人聲、電子組合琴、鋼琴和低音提琴交替登場，分工合作，炮製了教午夜場全院哄動的燕赤霞之歌。《倩女幽魂》插曲《道》（ *The Way* ）總譜（手稿），1987。

戴樂民　電影配樂

電子組合琴以五層不同樂器的聲音，為深夜鳴奏，呼喚黎明請你不要來。《倩女幽魂》插曲《黎明不要來》總譜（手稿），
1987。

CHINESE GHOST STORY 2

Themes for Romy to write :

1) JACKIE THEME (學友主題)

Heroic, Mystic, because of the magical powers he has learned.
"James Bond" or "Rambo" signature style.

2) LOYALTY THEME (正氣主題)

The theme to be used whenever the group (Joey, Leslie, Michele &
Jackie) charges the evil.
Should blend nicely with their individual themes - or at least write
in similar moods. Or develop phrases from their individual themes &
blend the phrases together.

3a) NUNS & MONK RELIGIOUS CHANT (刘洵主題)

Sheng (笙), Sol-la (嗩吶) & syn. with sinister bass figures & gong,
timps, plus male & female eerie chanting voicing.

3b) EVIL BUDHA'S THEME (假如來佛主題)

Sinister & religious.
Death.
Evil, but grandly so.

(3a) + (3b) combines as RELIGIOUS CHANT THEME

4) MONSTER CORPSE SIGINATURE (乾屍主題)

Heavy Bass, Japanese Drums.
Chinese symbal, or wood block percussions.
⦿ Ref. CD - Jap 鬼太鼓座 Drums.
Ref. FULL METAL JACKET - final fight scene. Platoon fighting Vietnamese
girl.

黃霑請戴樂民為《倩女幽魂 II》寫五段主題音樂，包括學友主題、正氣主題、劉洵主題、假如來佛主題和乾屍主題。跟電影
的情節一樣，內裏有生有死，既正亦邪，陰靈中見到佛性，其中乾屍主題點名參考《鬼太鼓座》CD 和電影 Full Metal Jacket
最後那場戰爭場面的配樂。《倩女幽魂 II》編樂指引（手稿），1990 年 5 月 10 日。

《倩女幽魂 II》主題曲《人間道》（未填歌詞）簡譜手稿，1990 年。

戴樂民　電影配樂

Reel	Scenery	Story Description	Mood	Duration	Theme	Remarks
✓ 1a.		Old footage "Ghost Story I" recap	Romantic	~~Romantic~~		reedit old music.
✓ 1~1b	Old drawing background Titles	(Titles)	Grand. Romantic. "Overture" style. Oriental Moods.	±30"	Sisters theme (Sup Lay Ping Woo 十雪平湖)	Full Orchestra, Top Chinese Er-hu, Sheng, strings, brass, Timps. With female chorus singing Lyric featured prominently Almost like "ode to Joy" in Beethoven's 9th Symphony. Ending ritards and leading into 1-1C.
✓ 1~1C	Street	Leslie (寧采臣) leading horse walking into village, seeing prostitute, staring people & dead bodies to Leslie picking up piece of meat from bowl of noodles ... fade out.	Country & Western feel, but with Chinese mood as well. Wandering around, a little lonely & slightly sad, but not without youthful cheerfulness	(full length of song A for record) (Edit for title use).	Theme song	Orchestration Up to Romy's preference. Just bear in mind oriental mood. Can use real Chinese instruments if neccessary.

(For rest of Reel One music, go back to Chinese cue sheet p.1.)

本	景
✓ 3-1	屋內 Inside house
✓ 3-2	" "
✓ 3-3	樹林 forest

p. 2.

本	景	劇情 description	Mood	Duration	Theme	Remarks
✓ 2-1	洞外 (Outside Cave)	張逃出洞 Leslie escaping cave riding, ends 張騎馬走起至馬停 when horse stops	transitional	~30" ~30"	main theme	use flute (few bars) to introduce
✓ 2-2	正氣山莊 (Villa)	見"正氣山莊"字起 starts with 至嬰友入屋 name of villa, to Jackie entering villa.	transitional	~30"	Jackie's theme	R?
2-3	" "	Long shot 見正氣山莊 (白片) villa.	eerie	4-5"		try to edit from 2-2.
✓ 2-4	" "	見雨桌下 Leslie bathing & singing leading into 張洗澡, 唱道".	eerie		"Doh" "道"	(NO NEED TO do. X Use music from previous G.H. One) "道" 國語版用羅大佑 ~~version~~ version
✓ 2-5	" "	Pan shot 見 c.u. 木桶漏水. 至嬰友見水 bath leaking to Jackie touching water	Humourous	~15"	Main theme.	- fade out. - use strings.
✓ 2-6	樹林	聚假鬼吊下 Disguised ghosts hanging down to 嬰友施法術 Jackie	grand. heroic	1'	Jackie's theme 法術 Magical	- grand entrance.
✓ 2-7	" "	嬰友打假鬼 Fight scene to 至見嘉欣出場. Michele's 1st appearance	suspense & eerie	1'	transitional int Michele's theme	When Michele 書嘉欣 comes out, her signature phrase.
✓ 2-8	" "	祖賢出場 & flash back of 小倩 Joey's 1st appearance & flash back to "Ghost Story I" scenes.	similar to 2-8 more romantic.	20"		Flash back use 101 76 第3 — 1

本	景	
✓ 4-1	樹林 woods	
✓ 4-2	" "	
✓ 4-3	" "	
	4-4	樹林 屋內 Inside Hou
✓ 4-5	屋內 house inside	
✓ 4-6		
✓ 4-7		

n	Mood	Duration	Theme	Remarks
...uts with picture · romantic			· 十里平湖	Fade out
唱:"十里,十里" (10 miles, 10 miles)				
你5" 为見殘起 go!"	romantic yet grand.	1'45"	路隨人茫茫 + 捉-晚	
祖賢慢鏡衝前 charging slow motion.				
屯主眼矇矇 eyes rolling in ...stance.	suspense	1'>5' 4'	法術 RtD.	Ref: Japanese CD Yoshikage Dr... 屍, signature sound; 1'45" (Corpse) — suspense & 屍声 intermittently (Corpse effect)
...ster corpse.				

1 《倩女幽魂 II》卷 1 分場配樂表，一分一秒鉅細無遺。

卷 1a：《倩女幽魂》第一集總結回顧，氣氛為浪漫，用舊有音樂剪輯。

卷 1-1b：電影標題，氣氛為輝煌浪漫，長 30 秒；《十里平湖》的姊妹主題，大樂隊，用二胡、箏、弦樂、吹管樂、定音鼓……

卷 1-1c：寧采臣策馬入村，氣氛為鄉村與西部音樂感覺……

《倩女幽魂 II》分場配樂表（手稿），1990 年 5 月 11 日。

2 卷 2 分場配樂表，張學友、李嘉欣、王祖賢和各組主題音樂登場。

卷 2-2：正氣山莊，學友入屋，30 秒畫面，用學友主題。

卷 2-4：張國榮洗澡，唱《道》，國語版用羅大佑版本。

卷 2-7：樹林，學友打假鬼至見嘉欣出場，用嘉欣主題。

《倩女幽魂 II》分場配樂表（手稿），1990 年 5 月。

3 卷 3 分場配樂表，更多主題音樂登場。

卷 3-1：屋內，見畫面起音樂，浪漫氣氛，用《十里平湖》主題音樂。

卷 3-2：屋內，祖賢：「我們出發了」，浪漫而華麗，1 分 45 秒畫面，《路隨人茫茫》加《捉一晚》（捉一個溫馨夜晚）主題音樂。

《倩女幽魂 II》分場配樂表（手稿），1990 年 5 月。

4 卷 4 分場配樂表，人鬼神佛、英雄僵屍，先後登場。

卷 4-1，僵屍主題音樂，參考電影 Full Metal Jacket+Black Rain。

卷 4-3，Nun and Monk's Chant 主題音樂，用全女聲。

卷 4-5，eerie & love theme（詭異和愛情主題音樂）間歇出現。

卷 4-6，錯摸場面用 pizzaccato strings（撥奏）。

《倩女幽魂 II》分場配樂表，1990 年 5 月 11 日。

n	Mood	Duration	Theme	Remarks
...音樂 water dripping to leslie's palm	build up suspense	1'	Monster Corpse Theme RtD.	— ref: Full Metal Jacket + Black Rain Use 1st part of M33 till abrupt stop add extra recorded take for this version
...樂 corpse moving dawn ...rest shot.	Fight	2'	Heroic 弦術 Jackie's Theme	— Heroic theme with accents use M26 w/ extra recorded new Timpani trk.
唸經	Sinister but religious.	45"	和尚 "Nuns & Monk Chant" — Romy's 4th theme	用全女声 Female Chant.
...乎?" 另起音樂 "前 Leslie asking to ichele coming in	轉 romantic	30"	忠臣 + sister theme	— 忠臣 theme lead to sister theme Loyalty
Joey getting drips to ...v washing	eerie & romantic	40"	Love theme	— eerie & love theme intermittently
	accent to start. happy, stealthy & fun. accent to end.	1'50"		— 屍 + 錯摸 ⇒ 死亡 behind 浪漫 — 錯摸 用 pizzacato strings → young people hiding & courting.
	eerie + romantic	1'	corpse 屍 theme + love theme	— Beauty & Beast intermittently (suggest romantic melody. Love theme with Er-hu, and bass and eerie drums and syns as backing, to capture beauty/Beast effect.)

Romy,

Please see film and fill in the blanks.
Some explanatory notes:

(A) 3-3

Bars 3-7 eerie (lightly) long notes.

9-14 long notes to back
dialogue between Joey & Leung

Bar 15 onwards Joey rolling over — cheeky
and playfully seductive.

Bar 19 when Joey pulls Leung's hand
to chest, surprise and
humourous Appreglo accent.

21-36 pizz strings to back to
highlight playfulness.

37 mystic effect when Joey sets
clothing & house on fire.

52. Appreggio acent together with
Tseng as Joey throws cloth
to cover Leung's face.

59 onwards strings + Harp playing
the ~~____~~ melody line
as in "Mai 謎" song.

67 Accent as Leung faints
on seeing Joey's bare
breast ⊙⊙ !!! (wow!)

1.

73 onwards synch
as J

All places marked
suggest use cello
(but lightly — not a
Master. afterall,
novice monk. no

(B) 6-kis

The San Yue
Cheung Jackie, th
kissing couple. Ja
reminescent of "Dao
But again do it diff
one. — more youth
and guitar & elec
Humourous — the pa
& annoyed while
a pretty girl. So
possible.

《倩女幽魂 III》三頁編樂筆記，逐個小節線（bar）分解。

（A）卷 3-3：調皮玩耍（bar 15）變成撲朔迷離（bar 37），弦樂加豎琴奏出歌曲《謎》的旋律（bar 59 開始）。

（B）卷 6-kissing：三弦代表張學友，箏代表接吻的二人，氣氛越搞笑越好。

Bar 38-45，弦樂獨奏，保持輕鬆，但比 3-3 稍嚴肅。

《黃霑致戴樂民》（傳真手稿），1991 年 6 月 27 日，早上 3 時 48 分。

accents
ls to floor.

"chant"
and drums.
as his old
ly young
self control).

represents
(箏) the
melody is
h is intentional.
m the old
aps syn drums
etless bass.
is uptight
d is kissing
as funny as

Bars 64 ^on you decide, it should
be strings & harp leading to
the real kissing scene immediately
following this.

● Bars 38–45 strings solo, lightly.
the playfulness should still be
there — but a little more serious
perhaps than 3-3.
 thanks.
 the rest of the qoeque sheets
will be brought in tommorrow.
 thanks! thanks! Thanks Again:
& Good MORNING ☀ !

 James

27/6/91
3.48 AM.

三弦、箏、弦樂和電子組合琴的對話。《倩女幽魂 III》6-Kissing 主題音樂簡譜（手稿），1991 年 6 月 27 日。

"笑傲江湖" 苗族主題 戴樂民 [1991]

名稱 Bounen Miu Tribal Theme.

‖ 6 6í 3 3ś | 6 6í 3 35 | 6 6í 3 35 | 6 ﹑ ﹑ ‖

| 6 6í 3 35 | 6 6í 3 35 | 6 6í 3 35 | 6 ﹑ ﹑ |

‖ 3 35 6 ﹑ ‖ (3 35 6 5 6) | 3 35 6 ﹑ | (3 3 3 3 3 5 6) |

《笑傲江湖》中俏皮、bouncy（跳躍）的苗族音樂。《苗族主題》簡譜（手稿），1991 年。

29/12/1989.

To: Romy
From: James

Ref. "笑傲江湖" Tsui's film music

1. Please do 1 & 2 first. This is the
"overture" and one of the most important pieces
in the movie. It should set the mood, the tone,
and the excitment for the rest that's coming.

● (A) Mood.
It's a modern sword-fighting movie.
With a little bit of modern message thrown in.
Key word is (i) Chinese.
(ii) modern
I think we should find a new sound,
not so familiar, at least to the audience.

(B) Instrumentation.

● the Japanese drum, Timpani. of course.
Chinese small drum, wood block,
gongs, etc, & Chinese percussive instruments
should be featured.
● Pipa & flute, & male chorus,
syn. or otherwise. should also be featured.
western instruments I suggest:
tpts. snare & strings (syn. of course,
couldn't afford the new thing.

2. My 1-1 & 1-3
If you don't like it, please redo
again. Tsui likes 1-1. 1-3 we have a
little problem (when Sam Hui jumps in
from window and wave the chiffon to
fight archers), if you can add or

笑　reel 3　　　　　笑-10

...reel to together
— bong or Drums.
...spence.
...der when San 9 slip
...ialogue

...ht light suspence
...together with bog

...to talking to man
...pier.
...es under.

...with man rushing
...amera.

...bcole in front of jonstilin
...ceremonial, drums
...ple in background.
...spence. San 9 slip
...: light suspence
...into light hum

...when San discovers
...ing in boat cabin
...moves yet suspence

...ceremonial with
...continuing.
...ing with
...San team rushes
...sh after 笑 turns

「《倩女》音樂」·《明報》專欄「廣告人告白」·1987 年 7 月 28 日。

我和戴樂民，效率已經比很多行家快，
但花在錄音間的時間，卻比人長。
因為我們有時，想用音樂為畫面繡花。
一音之微，都不放過。

325

左｜《笑傲江湖》配樂筆記。有關氛圍與配器：
　這是一套新派武俠電影，關鍵詞是：一、中
　國，二、摩登，為此要找新的聲音。建議配
　器：日本鼓、中國鼓、琵琶、簫、男聲合
　唱，加西洋樂器例如小號、小鼓、管弦樂和
　電子合成器。《黃霑致戴樂民》（傳真手稿），
　1989 年 12 月 29 日。

右｜《笑傲江湖》卷 3 配樂分場，許冠傑、葉童、
　午馬出場，鑼鼓輕奏，製造懸疑氣氛。《笑傲
　江湖》分場配樂表（傳真手稿），1990 年 1 月
　5 日。

Romy,

 Attached please find my revised "cheung kwan ling". It is not the same as the traditional tune. I have edited the original melody line to a more acceptable pop-song form. The old versions are lengthy and not easily memorable, hence not so pleasing to modern ears.

 The basic rhythms have not been changed.

 They are basically in the following: (A)

 and

 (B)

 We have to keep to these rhythms if we want to retain the traditional flavour.

 Ring me if you've questions.

 James
 27/6/91
 8.35 AM.

32

《黃飛鴻》配樂改良《將軍令》，將傳統古樂變成現代流行曲式，大幅刪短，更合現代人耳朵，但保持基本節拍，以保留傳統味道。《黃霑致戴樂民》（傳真手稿），1991 年 6 月 22 日。

《新將軍令》配樂指引。配器為嗩吶、琵琶、中國弦樂做上層，小號填充，西洋弦樂襯托，林子祥最高至 D 或 C 音。《新將軍令》簡譜（傳真），1991 年 6 月 28 日。

Dear Romy,

Now some of my thoughts on the music to share with you;—

I think other than the provincial music which should be fairly genuine, the themes really should feature simple but full orchestra music. Beethoven's symphonies are neat and most of the time fairly simple really. And John Barry's "Dancing With Wolves" is also good simple philharmonic music. I think the film also lends itself to that.

I am seriously considering of using live musicians, as much as possible, even though that means I'll lose money on the job. Real strings, Real Chinese instruments, Real horns, they sound great! Perhaps only the sampled percussions and drums we should use, because of the players not really knowing how to read or follow a pre-set beat also, may be some syn strings to back up as violas. — All this, of course, your agreement is sought. So please let me have your views.

Having said the above, a word about the format. most of the themes are traditional melodies, to retain the

RECE1

6.27.1991 5:45 P. 1

favour of the "Wong Fai Hung" tradition.
Yet we have to add modernity. So I
think making the "Philharmonic" perhaps
is the answer. Now, traditional Chinese
melodies are not the easiest to
harmonize, because they do not
really follow western chord progressions.
Hence, Ronny Maestro, this is your
challenge — the ultimate because the
orchestrations have to be produced
really fast.

I am faxing you the lead title
melody, and the love theme. Could
you do the back tracks before 29th so
that Lam can sing the lead title.
(In his key of course) And for male
chorus backing him — I'm thinking
of getting 4 males or 6 instead of
2). If you have any problems or
queries please ring me.

Thanks again!

♡ James.

P.S. the dates at Crown are:
28th, 29th, 30th, 1st, 2nd, 3rd & 6th.
I can work around your schedule.

329

《男兒當自強》中英歌詞對照，「熱血熱腸熱，熱勝紅日光」變成了 Hot blooded hot gutted heat, hotter than the red morning sun。

《男兒當自強》粵語詞連簡譜附英文譯詞（傳真手稿），1991 年 6 月 28 日。

男兒當自強

(二)

|3 —　|3 5 |6 7 |5 — |6 — |7 — |6 7 |6 5 |

地,　　嘩我 理想 長　　　嘯! (今) 看　碧波 高壯

ground,　for my ideals I　go (oh) Behold the green waves high

|3 5 |6 7 |6 5 |3 5 |2 — |2 2 |1 2 |5 7 5 5 |

又有 碧空 廣闊 浩氣 昂,　　那是 男兒 當自

and see the sides broad, my airs rise,　Being a man you gotta be

|2 — |1 2 |2 2 |0 2 2 |2 — |0 |2 2 |0 2 2 |

強!

strong!

|2 — |0 0 ‖ 2 3 |5 6 |3 5 |2 2 |1 — |6 2 |

昂步 挺胸 大家 作棟 樑,　　做好

Big steps with chest high we be the pillars!　Be a good

|1 — |1 2 |6 1 |2 3 |7 — |7 — |7 3 |2 7 |

漢,　　　用我 百點 熱,　　　耀出 千分

Man,　　using my　hundred degrees heat　to shine a thousand

|6 — |6 — ‖ 6 |6 5 |6 — |6 — |6 1 |6 5 |

光;　做個 好漢 子　　　　熱血 熱腸

lights,　Be a GOOD MAN!　　　Hot blooded hot gutted

|6 — |6 — |3 5 |2 3 |6 — |6 — ‖

熱,　　熱勝 紅日 光!

heat,　hotter than the red morning Sun!

28/6/1991

EEL	SCENE	DESCRIPTION	TIME LOG	MOOD
11	CHOR palace	- HONG attcked the stabber	03:00:10	suspense
Direct R11-1 see previous page				
R11-2 OK. Vinal R1-2 start on Bar 34 on 2nd beat		- FAN-TSANG failed to kill LUI	01:33	suspense
R11-3 (Jimes) O.K.v		- HONG was taking bath; LUI came to reveal her love towards HONG but was refused by HONG	04:14	
O.K. R11-4	LAU palace	- LAU planned to attack HONG	07:45	
Jimes OK R11-5	CHOR palace	- YU fairwell HONG *(Jimes recorded in China - key of C)*	08:17	light
O.K. R11-6 Revised Version of R1t-3	Hillside	- HONG, ignoring the words of Emperor WHI, decided to attack CHAI *YU-CHI-KAI BRINGS MESSAGE FROM EMP WHI*	09:24	heroic
O.K. R12-1		- HONG to attack		heroic
12 *O.K.*	CHOR barrack at hillside *R12-2*	- YU-CHI-KAI (brother of YU) killed Emperor WHI by mistake *use R9-2B, start on bar #23, mute TRKS. #7,10,14*	12:26	suspense
		- HONG not listening to FAN-TSANG *No Music Needed*		
R12-3 O.K.v	CHOR barrack	- Brother YU committed suicide; FAN-TSANG commanded to kill LUI	14:57	
O.K. R12-4	CHOR city	- LAU ~~commanded~~ *gives orders* to attack CHOR *use R5-3A, Mute chorus tracks #9,10,11 &12*	19:02	heroic
O.K. R12-5 use R6-1 start on bar 25 w/ added "Desert Down" horns, mute VCL. & side stick piece effects from Bars 28-36	CHAI city	- HONG attacked CHAI	20:29	sad but heroic
		- HONG was shocked to know that his city was being attacked by LAU	23:10	

《西楚霸王》卷 11 分場配樂表，皇宮、山野、軍營、城市交替出現，懸疑與英雄式的音樂你追我逐。

卷 11-3：場景為楚霸王皇宮之中，片段開始時間 4 分 14 秒，用《楚歌》主題音樂，項羽以古樂器塤吹奏《楚歌》。

卷 12-4：場景為楚城，劉邦下令攻楚，用卷 5-3A 音樂，將合唱段第 9、10、11 和 12 靜音，片段開始時間 19 分 2 秒，用英雄樂句。

《西楚霸王》分場配樂表（傳真手稿），1994 年 4 月 14 日。

同冼杞然配佢大哥執導嘅史詩式傑作《西楚霸王》，
戴樂民同我輪流指揮，通宵作業。
指到我呢個好耐都無運動嘅音樂佬，手都軟晒。

● 「廣州錄音適逢其會　騰格爾唱楚霸王」，《東方新地》專欄「黃霑 Talking」，156 期，1994 年 5 月 1 日。

REMARKS

- suspense phrases

- suspense phrases at FAN-TSANG going into room of LUI

- HONG playing the Song of CHOR with "fun" instrument
 seduction scene with music under

- suspense phrases

Guan Tseng NYLON STG. melody

heroic phrases
GRAND

heroic phrases

suspense music
SP#39, Facc from bar #48

music under
suspense, stings

heroic phrases

ad heroci march

TING NEEDED FOR SHOT OF
HONG KIMLING CHAI.

Burial of CHUN Soldiers

誰云無依

黃霑曲並詞 (CASH)

「西楚霸王」插曲之一
《坑殺秦兵》

（粵語） ♩=90
Key: F

（男聲合唱）

```
5 5·5 ‖: 3 - - - │ 3 5 5·5 │ 2 - · - ┤
誰云無     依？         同袍能同    志死！
             生識，        情龍同    同起！
             心，         同馳同    止！

┤ 2 5 5·5 │ 5 - · - ┤ 5 5 5·5 │ 1 - · - ┤
誰云無同   靠丹，        同來同    去諸君！
人如同流   源同愛，      同言情同  同兮！
同         同           情同仇同

┤ 1 5 5·5 ‖: 1 - · - ┤ 1 5 5·5 │ 5 - · - ┤
(2)誰如同   氣！         永遠與    你，
(3)同仁同   同
(4)同途同   同

┤ 5 5 5·5 │ 1 - · - ┤ 1 o o o ‖
全情全     意！
```

5/1/94（三稿）

《西楚霸王》插曲，於「坑殺秦兵」場面時用，男聲合唱，F調。《誰云無依》詞連簡譜，1994年1月5日。

CHOR BA WONG
● MOVIE MUSIC IDEAS
PASSIVE SCENES (Grand)

#5 "Sunset Over Sunrise" (House Of Sleeping Beauties)
can be made like The Last Emperor S/T. (for grand
scenes)

#8 "Reflections of Lunar light" (House Of Sleeping Beauties)
50% for Fan intl.

#9 "Virgin Dance" (House Of Sleeping Beauties)
for Palace interior scenes

#6 "Nigel's Trip" (Farewell to The Kings A
#8 "Night Of The Living" (" " ") Grand
#9 "This Is My Child" (" " ") quiet
#11 "The Women Saved Me" (" " ") quiet
#12 "Leavoy d Surronders" (" " ") quiet, grand
#17 "This Day Forth" (" " ") quiet, grand
#18 "Farewell To My King (" " ") quiet, grand

《西楚霸王》配樂構思，靜態場面配樂參考：*House Of The Sleeping Beauties, The Last Emperor, Farewell To The King* 電影配樂。
《西楚霸王編樂筆記》，1994。

說唱

黃霑很少完整地總結對自己樂曲的想法。

他的觀察像碎片一樣，四散在多年來的專欄文字、講座談話和電台錄音中。想知全貌，就要玩砌圖遊戲，將碎片重組。原來，他不太願意評價自己的作品，與其講自己如何「成功」，不如講哪裏「失敗」，例如他經常說自己初入行時填詞技巧九流，後來寫詞也是淺白有餘，深度不足，瑕疵處處，多看也覺臉紅。

黃霑反對人稱他做鬼才。他說，除了用功，自己並無過人之處。用功，是願意將勤補拙，捱更抵夜，一生身兼多職。用功，也是多讀書，多聽歌，多看看世界，每天多一些搞作。

重組碎片之後，我知道黃霑最關心的不是入圍精選、得獎名單或者作品評價，而是每一首歌曲背後的人情世故。黃霑說，歌是盛載回憶的水杯。他喜歡透過隻隻水杯，說出種種教人回味的人生故事。這些故事，峰迴路轉，內有觸電、瓶頸、意外、追殺、眉來眼去、大難臨頭、千鈞一髮和水到渠成，百分百黃霑風格。

本章借歌講故，兼贈大時代的教訓。歌曲的故事，從書房藏品碎片重組，分成七部份，由黃霑獨家說唱。內容全部由黃霑的專欄文字、講座談話和電台錄音選輯而成。雖經剪裁，但力求忠於原著，全篇字句皆盡量依照原本的文字和語氣照錄，實行黃霑故事自己講。

盛載回憶的杯

音樂真是奇妙。

師友梁寶耳這位樂評大師，從前常對我說：「音樂是回憶的杯」。真沒有說錯，舊時的聲影，都讓樂句和歌詞引出來了。

生命裏有些時刻，本來都別我們而去，但有歌在，回憶就盛載住了。

有段時間，想整理一下多年來的作品，選些自己比較喜歡的，印本歌集，分贈友好，留個寫作生涯的紀念。所以那一陣，有空便翻出舊作來挑選。然後發現，每首歌的背後，竟都有過千故事。就像舊日記，一頁頁記載着半生中種種不同的緣，種種的遇合離散。有些感情，變得完全陌生，另一些，卻餘溫仍在……。

想不到，半生的歷程，每個站，都讓自己的歌，留下了表記，少年、青年、中年，絲絲哀樂，就這樣的在無意之間留下了痕跡。

多記幾首好歌，等如多收藏回憶。每次那熟悉的音符飄出，回憶就現……。

多記幾句好話，等如多儲備生命力。每次你累的時候，勁力就重來……。

老歌新歌、老話新話，記着唱着說着，把回憶與生命力，一起放在心中，不離不棄。

3

參考資料

「盛載回憶的杯」，《東方日報》專欄「我手寫我心」，1990 年 5 月 30 日。
「竟亦留痕」，《東方日報》專欄「黃霑在此」，1981 年 12 月 1 日。
「好歌好話」，《明報》專欄「自喜集」，1989 年 1 月 22 日。

少作

EARLY WORKS

追溯黃霑青年時期的作品，當中包括眾多「第一次」：第一首詞作《友誼萬歲》、第一首曲並詞作品《謎》、第一首粵語歌曲《愛我的人在那方》、第一首由國語改編英語的詞作 *Tears Of Love*、延續國語時代曲當道的《談情時候》、迎接一九六〇年代末襲港台風的《我要你忘了我》和《愛你三百六十年》。七首歌中，有五首用國語。

這個時期，粵語歌曲不成氣候，黃霑還未變成我們以後熟悉的黃霑，香港還未變成香港，個人和社會，都在經歷「第一」，不論談情寫作，都是態度先行，技巧不足，出來的結果也無可避免地表面熾熱，內裏生澀。

青春的感覺，卻一生受用。

友誼萬歲

1960
國語

◎ 原曲　*Auld Lang Syne*
◎ 曲　　Robert Burns
⊕ 詞　　黃霑
◎ 唱　　呂紅、陳均能

沒有今朝　分離痛苦
哪有將來歡聚
為了重逢　快樂相聚
高唱友誼萬歲

1960 年，寫下了第一首歌詞。

那時我 19 歲，剛進大學。我的音樂啟蒙老師口琴大王梁日昭先生替呂紅小姐的公司監製唱片。呂紅是呂文成先生的千金，唱粵語流行曲，但很奇怪，她做老闆，是出國語時代曲唱片。

不知為甚麼，梁老師會認為我可以寫歌詞，就這樣一口氣填了八首，開始了我的寫詞生涯。

當時，我最心儀的詞人是已故的李雋青先生，常常拿他的詞當作課本來學。我喜歡他的口語化，喜歡他的文字的現代感。他的詞作，直接、深感情、淺文字，而且佳作如林，又少倒字，真是堪為典範。

當然也學外國人的寫法，Hal David、保羅安卡、Hammerstein，全是偷師對象。

還有那本 *Teach Yourself Songwriting*，就這樣寫呀寫呀，寫到今天。

最初那八首詞，是國語的，寫得不好，國語都不懂，一定許多倒字。唱片出了沒有迴響，但就有了寫詞人的身份。我寫的詞，每首酬勞 40 大元。這個價錢，在 1 毛錢就可以由深水埗坐巴士到九龍城的年代，真叫人狂喜！

第一首歌，記得是譜 *Auld Lang Syne* 那首人人皆知的蘇格蘭民歌。

它是我寫曲詞的試驗品，其中大部份曲意，得自柳永的《雨霖鈴》，有幾句更是原封不動的照搬，搬得極劣。幾年後友人還不知從那裏翻了這首九流東西出來，刊在《電視周刊》上介紹，我一看耳根發熱。

謎

1965 初稿
國語

⊕ 曲、詞　黃霑
◎ 唱　　華娃

說不盡無限的心事
解不明無盡情意
只因為人生本是一個謎
沒有人知道謎底

「霑叔」你當年是怎樣學寫旋律的？青年人問。

據實回答：「靠一本《自學寫旋律》的書！」

那時我十來歲，書局來了一系列的「自學」書籍。淡藍書封面，精裝本，甚麼學科都有。買了本 *Teach Yourself Songwriting* 回家，就開始邊看邊學。

書主要是教你分析當時最流行，而又最合你胃口的歌。把旋律拆開，逐句研究逐個和弦分析，逐段玩味。教寫的是 AABA 曲式。我花了一年左右的功夫，邊讀邊學，漸漸好像掌握了竅門。碰巧，那時候又多買了一本繆天瑞譯的《曲調作法》。兩本書交替看，好像又懂多了一點。

可是，我的聲學基礎不佳，樂理欠通，有時就很困擾。又苦於無人可以請教，就索性兩本書都擱在一旁，自己大膽試寫。旋律寫出來，有覺得不順暢的地方，就改。改的準則，只憑一己感覺。這樣就過了一段日子，開始填詞。買了本《自學寫歌詞》來讀。

然後，填別人的旋律，開始覺得這些旋律不好聽，比我自己寫好而未拿出來的還差。就不時拿自己寫的歌出來，讓唱片公司的人聽。

到了 1965 年，終於娛樂唱片的老闆劉東先生看中我其中一首歌，用了。於是開始了我寫旋律的生涯。

第一首「曲並詞」作品，叫《謎》，國語歌，華娃主唱。這首處女作品，面世的時候，沒有甚麼迴響，但其實我自己蠻愛此曲，三拍子節奏，旋律不差。

然後，一天，遇上一位女青年，叫羅冠蘭。那時，她十來歲，還在「浸會」唸書，課餘，去 TVB 的節目客串。有天，我們在車上，等出發拍外景。

「我很喜歡你的《謎》！」冠蘭說。

她的一句話，令我有幸遇知音的感覺。

我自己對這首歌，很有點敝帚自珍的感覺。但歌沒有流行。忽然碰上了一位小姐說欣賞這首已經湮沒了的舊作，不由得對當前的少女另眼相看。我記得當年「浸會」的小女孩，卻不知道，今天在話劇界響噹噹的羅冠蘭，就是那位欣賞我處女作的人。兩個人，根本就是一個。

幾次類似的事件，令我深深相信，只須着力於弄好作品，就夠了。作品好，必有欣賞之人。倒不必千方百計，尋尋覓覓。

341

愛我的人在那方

1967

⊕ 曲、詞　黃霑
◎ 唱　　韋秀嫻

愛我的人呀　我為你朝思暮想

大地蒼蒼　人海茫茫

你在那方　你在那方

鄭少秋《倚天屠龍記》大碟裏面，有我第一首粵語歌《愛我的人在那方》。

秋官一出道，就跟我做朋友。

那時，他是「堅城」新人，青靚白淨兼瘦到好像鴨樸一樣。薪水少到不能相信。

支一份永遠吃不飽（而差點就要餓死）的月薪，秋官還要兼任「棚長」，攝影棚由他管理。有男主角應做不肯做的危險動作，他經常要兼做替身。

那時我渴望為電影寫音樂，但是功夫不夠，等了很久都沒有老闆找我。幸好我有個好朋友，擅長芭蕾舞的陳寶珠，在「堅城」當舞蹈編排主任，認為可以讓我這個音樂發燒傻仔一試，於是介紹我給關志堅，為財神導演蔣偉光拍的《歡樂滿人間》寫音樂。

這套戲，是 1967 年粵語片消亡之前的大製作，胡楓拍芳芳。秋官在戲裏，當大「茄喱啡」。

芳芳那時一日幾組戲，沒時間錄音，於是找女高音大師韋秀嫻代唱。

其中有首主題曲，叫做《愛我的人在那方》，秋官一聽就愛上了。

那歌從來沒有流行過，原聲帶唱片，連作者名字都沒有寫出來。

秋官為人念舊，十年之後，他已經是歌影視三棲天皇巨星，為「娛樂」灌錄唱片，無論如何都要再唱這首歌。我本來不願意，因為處男作太不成熟，但這首歌對少秋兄對我自己，都有紀念性，因此在他堅持之下，我再把這首歌拿出來。

談情時候

1967
國語

◎ 曲　冼華
⊕ 詞　黃霑
◎ 唱　潘秀瓊

你不要走

我低聲向你懇求

正是談情時候

有情的人不分手

1970 年某天，和百代唱片公司紅人作曲家冼華兄午飯，知道了多年前合作的一首歌《談情時候》，在星加坡十分流行。

這首歌是先詞後曲，那是汪淑衛小姐還在「百代」主政，正是「百代」的「汪政權」時代。我懷着戰戰兢兢的心情，寫了兩首歌詞，用「賊佬試沙煲」方式，寄給汪小姐，作為第一次投稿「百代」的嘗試。誰料竟然兩首詞都沒有投籃；其中一首，本名《你不要走》的，因為與另一曲同名，所以汪小姐選了詞中另一句，改題曰：《談情時候》，交給冼華兄譜曲。

冼華那時，仍然沒有正式進「百代」任職，更說不上紅了。此曲後來由潘秀瓊小姐灌成唱片，還作標題封面歌，同一張長壽唱片裏，本來還有一首曲詞皆妙的《三百六十五朵玫瑰》，是詞壇巨匠陳蝶衣先生與冼華的合作作品。

潘小姐的唱片，面世幾年間，這首《談情時候》，連香港電台的時代曲節目裏，也很少選播，本來以為，這首歌，從此便會堆進時代曲壇的廢物簍裏。

誰知在多年之後，竟又流行起來。據冼華兄說，有一項歌唱比賽，決賽入圍的竟有五位是選這首歌的。

這種流行歌「慢熱」的情形，有人說是「歌運」。我看，還是與我常說的聽眾「耳軌」問題有關。聽眾聽歌，除了偶一會接受「搶耳」的旋律之外，抒情歌而非電影插曲的，大概要花兩三年，聽熟了「耳軌」，才開始發現歌曲旋律中的優點。

我要你忘了我

1968
國語

◎ 曲　王福齡
⊕ 詞　黃霑
◎ 唱　杜娟

你不要怨我　不要恨我

也不要問我為甚麼

無奈何啊無奈何　我要你忘了我！

在下寫歌詞，其實是寫國語歌開始，可是寫了多年，沒有一首流行。第一首流行的拙作，全靠王福齡先生的旋律。

那是八聲道卡式帶發明之初，麗的電視的音樂主任吳迺龍在一家叫「美卡」的新盒帶公司兼職，請王先生寫旋律。

王福齡先生，是六十年代最紅的國語時代曲作家。《不了情》、《痴痴地等》、《南屏晚鐘》、《今宵多珍重》、《愛情的代價》等等不朽名歌，俱出其筆下。寫旋律的功力，當年遙領風騷。紅歌星如靜婷、崔萍、顧媚、夏丹諸位，與今日成為影視界強人的方逸華小姐，都唱他寫的歌。

他寫的歌，與歌詞配合得如水乳交融，絕少倒字，而旋律進行，別有一種浪漫詩情之美。

他也是電影配樂高手，「邵氏」電影雄霸天下的時代，他正是擔正大旗的音樂主任。那時，我只是個合唱小伙子，在他面前，作聲也不太敢。

我們都是他的後輩，可說是聽他的傑作長大的。第一次和他合作寫歌，他請我在格蘭酒店喝下午茶，我覺得是無上光榮。

王先生喜歡按歌詞譜曲，先寫好旋律，再找人填詞，不是他的通常習慣。但《我要你忘了我》例外。旋律先來。

這首歌，實在動聽，我看了一次，就喜歡。

可是那時我寫歌，功夫嫩，為這首歌填詞，我改了四次主題，到了第五次稿，王先生才滿意，他對歌詞，要求得高。

《我要你忘了我》是一首慢熱的歌，原唱者是杜娟，其後容蓉、霜華等多位唱過，歌都沒有流行。後來，夏丹把這歌帶到台灣，把歌唱紅了。結果人人競唱，夜夜可聞。

這首歌之後，我和王先生沒有再合作過，直至《我的中國心》。我和他合作得不多，但真有緣，兩首歌，都受歡迎。而背後，也都有些好玩的故事。

Tears Of Love

1970
英語

◎ 曲　姚敏
⊕ 詞　黃霑
◎ 唱　筷子姊妹花

Oh why do lonely tears have to fall
When sadly I recall my love for you

筷子姊妹花第一張英文長壽唱片，封底的介紹是鄙人執筆的。

筷子姊妹花仙杜拉與阿美娜，都是混血的小姐，仙杜拉之母是洋人，阿美娜是台灣山地阿美族人。

兩人起用「筷子」此名之初，是希望予外國人所謂「東方印象」。對中國顧曲人士來說，她們兩位不唱時代曲，連唱姚敏《情人的眼淚》，也要唱英文詞，所以與其說像筷子，倒不如說更像刀叉。

姚敏先生是前輩時代曲大師。第一次見他，在恩平道某地窖的百代錄音室。梁日昭老師，帶我去吹口琴。後來我也為他當過音樂員，拿着口琴演奏他的旋律；又為他配樂的電影唱過合唱。

姚先生寫旋律，快得驚人，天賦之高，令人咋舌。他的旋律，好的極多。《三年》、《恨不相逢未嫁時》、《春風吻上我的臉》、《第二春》、《情人的眼淚》，和無數的黃梅調歌，都是出自他手筆。

他喜歡一邊吹口哨，一邊寫。

他指揮，動作很小，有時拿着鉛筆當指揮棒，只動手指和手腕，即使指揮大樂隊，動作也不大。

他很喜歡喝啤酒。指揮樂譜架下面，經常有一兩瓶備用。

他在四十歲剛過，一個下午，在「金舫」打麻雀期間，就這樣去了。

出殯那天，由全港菲律賓樂手精英當樂隊，由喇叭王 Barry Yaneza 領導，在靈堂奏樂。

全港歌星，跟他合作過的，一齊合唱《情人的眼淚》，個個聲淚俱下。

那次是我為他當堂倌的。黃霑第一次當殯儀館堂倌，就是為姚先生。

可惜和他交往的機緣，就止於此。他死後「百代」有遺作未填詞，有人叫我試，但顯然自己水準不夠，填成後並沒有出版。

愛你三百六十年

1970
國語

◎ 曲　川口真
⊕ 詞　黃霑
◎ 唱　姚蘇蓉

每年有那三百六十五天
一年每天都要和你見面
要是一天不見你的春風臉
我就淚漣漣

1970 年某日，娛樂唱片公司交來曲譜與一卷小錄音帶，囑我填詞，說預備把歌收入華娃的新長壽唱片裏。

看過曲譜，覺得很特別，是首日本作曲家寫，但沒有太濃厚日本味道的旋律。以「五音音階」為主，頗近中國風格。節奏輕快，編樂爽朗，是日本一流高手的佳作。

於是決心好好的填首輕鬆愉快的曲詞來配合旋律。但想了個多星期，都沒有靈感。有幾夜，呆對曲譜發獃，一個字也寫不出來。

娛樂唱片公司一催再催，始終交不了卷，而華娃要趕錄音，所以只得另選歌了。

稍後，「娛樂」的劉太太電我家中，說要快趕那首給了我數月的日本歌，限一日交卷。當夜，花了十五分鐘的時間，寫好了曲詞，題作《愛你三百六十年》。翌日交卷，劉太太說曲詞好。

其實我自己心知肚明，知道這曲詞一點也不好。因為曲中的詞意，曲中用字，如甚麼「我就淚漣漣」，甚麼「和你在肩並肩」，「我就珠淚流滿面」，「我心永遠不變」等等，都是陳得不能再陳，舊得無可再舊的死言語，全曲毫無意境，根本就不能拿出去見人面世。

到曲詞交了卷，才知道原來是要給姚蘇蓉小姐唱的。姚蘇蓉小姐的歌藝，我十分欣賞。她肯唱我填寫的曲詞，實在感激，實在高興。

但因為時間上的迫促，姚小姐在詞成後翌晚，馬上便要灌錄這張破天荒第一次的香港版唱片，所以沒有時間在曲詞上，再作任何潤飾修改。因此這首詞，只打算胡亂的寫一個筆名來發表，絕不敢用「黃霑」招牌，以免將來丟人。

到唱片印好了模子，「娛樂」的老闆打電話來，囑我到錄音間去聽聽。一聽之下，驚奇得說不出話來。這首劣作，一經姚蘇蓉唱了出來，便馬上起死回生。本來平舖直敘的劣歌詞，竟然有了可喜的新生命，竟然有如此濃厚、如此婉轉、如此纏綿的情感。

姚蘇蓉唱歌，感情充沛，她那放得開的嗓子，唱得活的風格，和那略帶澀味的聲音，把觀眾帶進了歌中的深處。「苦苦纏綿，我心甘情願，愛你三百六十年」的終句，唱出了一個狂戀熱戀痴戀女人的心聲。過門時即興的幾聲不辨音字的半歌半呼，把整首歌，提升到了一個時代曲的新境界與高天地。

於是塗去了本來要用的筆名，改上「黃霑詞」三字，決意要叨姚蘇蓉的光了！

電視 +

TELEVISION

一九七〇年代中，粵語流行曲跟隨新派電視劇登堂入室，歌唱和演藝工業，互相推動，製造名副其實面向全港觀眾的大眾文化。這件潮流大事，黃霑是先行者。他的旋律和詞作走遍三個電視台，其中在無綫電視跟顧嘉煇拍檔的「煇黃作品」，更成了一個年代的簽名聲音。同期，流行工業乘着大眾文化的浪，推出連串極度成功的唱片，歌詞全面使用粵語，為本土流行音樂奠基。

這部份的十五首歌，由黃霑為佳藝電視寫的《射鵰英雄傳》和《明星》開始，講到煇黃經典電視劇插曲《家變》、《上海灘》、《忘盡心中情》、《兩忘煙水裏》和《心債》等。同期本土樂壇成型，黃霑有份參與的唱片金曲，如譚詠麟的《愛到你發狂》、鄧麗君的《忘記他》、雷安娜的《舊夢不須記》和蔡國權的《童年》，先後登場。

讀過故事，香港黃金年代的氛圍，化成張張面孔，歷歷在目。製造黃金所需的功藝，亦全面曝光。

射鵰英雄傳

1976

電視劇「射鵰英雄傳」主題曲

⊕ 曲、詞　劉杰（黃霑）
◎ 唱　　林穆

絕招　好武功
十八掌一出　力可降龍

「佳視」的何佐芝兄是好友，他在籌備「佳視」的時候，我們常常談要拍些甚麼節目，才能一新觀眾耳目。記得那時，我向他提過兩個意見。一個是港台兩地合作拍曹雪芹鉅著《紅樓夢》，一個是將金庸武俠小說改編為長篇電視劇。

但是，「佳視」開台，對此事未有聲色，我覺得好的計策不用，有點浪費。一天跟無綫電視的梁淑怡閒談說起此事，梁淑怡立刻跟林賜祥商量，着他選擇金庸小說其中一套，由我去跟金庸商量購買版權。

「無綫」那時，剛拍完「梁天來」，服裝間塞滿清裝，林賜祥考慮過各種情況，決定拍「書劍恩仇錄」。

這時我才知道，原來「佳視」已買了金庸兄三本著作，而且準備開拍了。就這樣掀起了五台山的金庸熱。

「佳視」的「射鵰英雄傳」一出，觀眾就過百萬。成為「佳視」第一個脫穎而出的「戲寶」。主題曲是拙作。

那時，「佳視」沒有音樂主任，要主題曲，多數四處找散工寫，在下是散工之一，連續寫了幾首。當年我用劉杰筆名，第一首寫的是《隋唐風雲》，由大AL 張武孝主唱。然後是《射鵰英雄傳》。

同期，「無綫」拍「書劍恩仇錄」，顧嘉煇寫音樂。我心想：輸給煇哥是一定的了，不過不能輸得太多，所以非出奇兵不可。於是說服了「佳視」的孫郁標，讓我飛新加坡找吳大江兄，請他一手訓練出來的「新加坡中樂團」伴奏。這是那時全世界最好的中樂團。擔任主唱的，是新加坡的一位業餘唱家，新國電視台節目總監林興導兄，還是義務的啦。

吳大江那時去了新加坡兩年多，生活優悠得很，早睡早起，生活正常過正常，一見故人，在酒店裏聊個沒完。一邊趕譜，一邊錄音，過癮非常。

可是這種晨昏顛倒的趕貨方式，吳大江不彈此調久矣。到錄音室，指揮了不久，人就烏眉瞌睡，支持不了。我接過指揮棒，捶胸上陣。幾個小時後，《射鵰英雄傳》之「絕招，好武功」主題曲錄好。吳大江仍然在錄音室地板上，昏睡如死。

《射鵰英雄傳》之後，寫了《神鵰俠侶》，關正傑唱。然後，《明星》，張瑪莉唱。最後一次替「佳視」寫主題曲，是《紅樓夢》，本來屬意關正傑，輾轉找了劇的男主角伍衛國唱。

事後回想，「佳視」從一開台，就已嚴重資金不足。

但當時想寫電視主題曲旋律，TVB 有輝哥，RTV 有小田，兩大音樂總監各據一方，只好減價也被迫一試「佳視」了。僥倖《射鵰》還算流行，但《紅樓夢》casting 一塌糊塗，甚麼歌也紅不出來，和劇集「攬住死」！

明星

1976

電視劇「明星」主題曲

⊕ 曲、詞　黃霑
◎ 唱　　張瑪莉

當你見到星河燦爛
求你在心中記住我

寫歌曲寫了多年，有時自問：為甚麼這首歌會流行，那一首卻少人聞問，一面世便夭折？近年，開始相信，歌曲和人，各有其數，有不同緣份在。

這首拙作，是當年為俞錚寫的。當年「佳視」「射鵰英雄傳」收視率有百多萬人，氣勢如虹。但一連串金庸武俠劇之後，忽然改拍時裝片，開拍取材自林黛一生傳奇故事的連續劇「明星」。劇其實拍得不錯，但號召力不夠，一下子觀眾就下降到四十萬人。而從此就每下愈況，到後來，以執笠收場。

那時，俞錚是張瑪莉的經理兼顧問，「佳視」用瑪莉做女主角，俞錚十分緊張，說服了連主題曲也由女主角自唱。歌我花了不少心思，如果細味歌詞，其實像是林黛在墓地跟我們說話。亦有點像一位已退隱的明星，昔日的光芒已經變得暗淡，反璞歸真，但在心裏仍然希望從前看過她演出的觀眾，將來仍會記着她，有這樣的味道。

張瑪莉很有才華，演戲、字畫、攝影都有天賦，可惜歌藝奇劣，絕對沒有錄音出唱片的水準，結果歌曲「慘不忍聽」。

後來這首歌由寶麗金唱片公司交給陳麗斯重唱。陳麗斯唱功，自然比張瑪莉高出不知多少，可是歌依然未見流行。葉德嫻卻因此接觸了這首歌，再次翻唱。她把歌重新注滿感情，用非常自由的方法演繹，《明星》因此出了生天。

然後到張國榮告別歌壇，出了一張唱片，唱他喜歡的行家首本歌。他挑選了《明星》。「你這一輩子寫得最好就是這首歌了，James!」他對我說。我很惱。那是說我 1976 年之後的作品都是走向下坡，最好的一早已經寫了出來！

《明星》是「不應埋沒的，自然埋沒不了」定理的一個好例證。我自己也很喜歡這首作品。「當你見到天上星星，可有想起我」，不怎麼十全十美的歌，可是，合格。而且，寫得開心。

家變

1977

電視劇「家變」主題曲

◎ 曲　顧嘉煇
⊕ 詞　黃霑
◎ 唱　羅文

知否世事常變
變幻原是永恆

跟羅文第一次合作，是《家變》。

《家變》是顧嘉煇 1977 年作品，用較為少見的 AABC 體寫成。全曲採用短調（minor key），旋律西化，與一般港產歌曲味道，全不相同。

這首煇哥的旋律，很要求點技巧，才可以拿捏得準。中段的重句，拍子急而字多，要唱得舒徐才會入耳舒服，所以歌曲錄音時有點不放心，碰巧又有推不掉的飯局，於是匆匆吃完就跑。大夥兒聽見是羅文錄音，馬上甜品咖啡全部取消，跟着我往錄音間去。

羅文錄音，有個怪習慣：他可以在音樂會演唱會面對滿堂觀眾，耍盡渾身解數，但在錄音間唱歌，他要面前不見人影，寧可面壁。因為他在幻想自己為最愛的情人哼唱。

我們一群人，全坐在他背後。他關了燈，一個人面壁獨唱。

「缺後月重圓，缺後月重圓……」舒服極了。我一聽，由心底笑了出來，因為實在興奮。先前所有的不放心，全屬多餘。

然後，他唱到尾句：「擁抱着——」，他將聲音拉長，那個「着」字，由強至弱，若有若無，然後潛氣內轉，一翻，滑高了八個音位，跟着由喉音轉成腦音，用假嗓 falsetto 唱出結句「永恆」兩字。

嘩！簡直是天籟！

紅燈一關，眾人熱烈鼓掌！「OK吖嗎？」羅文明知故問，引來更多讚美。

《家變》是電視劇主題曲，主題曲，我寫了多年，一向有個要求。我希望作品一方面能和戲緊密配合；另一方面，卻又希望它有自己的獨立生命，即使與戲分離，也依然可以活下去。因此，往往抓着戲中一點，大事發揮，而絕少涉及整個戲的劇情。寫《家變》，也是如此。

這種寫法，對創作人來說，領域更寬，自由更大，歌曲與戲互為因果，相輔相成，又可以脫出其外，另成一境。也許，劇終人散之後，還可以從中體會出一些劇情未及的餘韻來。在錄音之前，我們沒有談過這首歌，羅文把我想說的東西，表露無遺，真的把歌詞唱活了。遇到這類歌手，是寫詞人的運氣。

《家變》完全擺脫了粵劇粵曲影子，旋律與歌詞，演唱和編樂現代感濃烈。港產粵語流行曲，由這首歌開始，正式邁上「雅俗共賞」大道。我沒有收藏自己詞作唱片的習慣，可是這張《家變》的唱片，就算唱片商不送過來，要我自己掏腰包買，我也甘心情願。

大亨

1978

電視劇「大亨」主題曲

◎ 曲　顧嘉煇
⊕ 詞　黃霑
◎ 唱　徐小鳳

何必呢　何必呢
可知一切他朝都會身外過

香港的紅歌星當中，合作得最少的是徐小鳳。

我跟小鳳私下是好朋友，雖然有一次在台上口沒遮攔，說錯了話，讓她不高興。後來大家見面，一點芥蒂都沒有。

她第一次在紅館開演唱會，由我的公司負責設計廣告。演唱會一推出，連滿六場，在當時，已經轟動娛樂圈，人人奔走相告。

徐小鳳的歌迷很忠心。他們不喜歡小鳳姐穿得鬼五馬六，搞到古靈精怪。釘珠閃閃，窄腰略低的羅傘裙就最合口味。因為歌迷心中，那才是小鳳姐的風格。

有次梁淑怡要改她形象，大家都大力喝止。因為小鳳一變，就不是徐小鳳了。

在娛樂圈，時常好像蒲公英一樣隨風飛舞，或者好似浮萍逐浪而飄，是不行的。

她的唱片，無論她唱甚麼，永遠銷得。

她的音樂會，無論甚麼時候開，永遠是加完一場又一場。

聽她的歌，永遠舒服。入耳一陣甜，真是一碗香得入心的紅豆沙。

而聽徐小鳳是會上癮的。沒聽一段時間，就會心思思。她有一把獨特的聲音，低沉而感性，是瑪蓮德烈治、白光那一條路。

一直佩服與欣賞這位小姐。欣賞她堅持的毅力。狂瀾在她周圍泡沫四濺，她卻如磐石，在此起彼伏的浪濤中，屹然轟立，傲視一切。的確了得！

這多年來，她只唱過三幾首拙作。

其中一首，是無綫電視劇「大亨」的主題曲。當中一句歌詞，經常被人改動，將「何必呢，何必呢」改成全世界都記得的「何 B 呢，何 B 呢」。我想如果何 B 哥哥（何守信）有兒子的話，會以為人家在叫他的爸爸呢。

351

發你個財財

1978

⊕ 曲、詞　黃霑
◎ 唱　　　大 AL（張武孝）

頭拮拮尾拮拮　鬚鬚勒突肚實實
發你嘅財財呀　發你嘅財財財

大 AL 張武孝，在娛樂圈好像沒有甚麼運氣。

其實他唱歌，很有風格，中文和英文歌皆好，不是很多人有他這樣的條件。他學麥炳榮唱《鳳閣恩仇未了情》，連麥先生自己，亦讚他唱得好。

他唱主題曲，功夫夠有餘，跟任何歌星比，絕對不會被比下去。

他第一次唱電視劇主題曲，是拙作《隋唐風雲》。

那時「佳視」沒有音樂主任，大部份劇集主題曲，由在下包辦。《隋唐風雲》歌寫好，不知應找誰唱，扭開電視，看見大 AL 用他那沙而磁性十足的歌聲在唱英文歌。我驚為天人，於是結上合作的緣。然後成為好友。

他出個人大碟，想我寫首「猜枚歌」，說：「非霑哥你莫屬！」他絕不相信我這不時流連夜店的人，根本不識猜拳。

請教了猜拳專家，寫成《發你個財財》，然後錄音。

我跟全港歌星，差不多都在錄音室一齊工作過。這麼多歌星之中，最努力的是大 AL。

他唱《發你個財財》，唱了整晚，十幾個鐘頭都未滿意，豆沙喉越來越豆沙，磁性聲越來越磁性。我說：「不如你今晚休息一會！」

他說：「不行！唱死我都要唱好它的了！」

結果《發你個財財》唱得好勁。

歌推出後，電台因為它太俗，禁播。但星馬一帶，甚受歡迎，幾乎變了張兄走埠的皇牌名曲。

35

上海灘

1980

電視劇「上海灘」主題曲

◎ 曲　顧嘉煇
⊕ 詞　黃霑
◎ 唱　葉麗儀

浪奔　浪流
萬里滔滔江水永不休

《上海灘》的旋律，出自顧嘉煇。有段時期我和煇哥住得很近，我在何文田敬德街，他在窩打老道山，我家望到他家的書房，他亮起燈我就知道他在熬夜趕工。那時沒有傳真機，阿煇用電話將 melody 逐句 dictate，默過來。「《上海灘》開句，Me So 一拍，La 三拍」，我照抄，抄好後，我唱一次，他唱一次，核對過，就寫。

寫《上海灘》那天，煇哥凌晨兩點打電話來 dictate 旋律。我開始先填中間一段，Do Do La Do「愛你恨你」，La Do La Sol「問君知否」，然後才回到開首，二十分鐘就寫好了。卻發現一個問題：歌詞開句就「浪奔浪流」，但上海灘究竟有沒有浪？我之前未去過上海，不知道。

唯有在家中翻書，翻到陳定公寫的《春申舊聞》和《春申續聞》，立刻惡補速讀。書看得很「過癮」，甚麼哈同花園、霞飛路、靜安寺和上海大小逸聞，全部讀到，但就是不知道上海灘有沒有浪。顧嘉煇說當天早上十時開始錄音，葉麗儀晚上六時唱。沒辦法，由它罷。

早上我找人將歌詞送到錄音室，煇哥一看說「正！很適合！」。我寫「浪奔浪流」時，完全不知道他的編樂。他兩點鐘寫好旋律，通宵趕 arrangement，原來他在開首句放了幾下重音，「浪奔～登登登，浪流～登登登」，很有氣勢。我的詞和他的編樂不約而同碰對了，真是緣份。結果歌曲面世後，人人讚好，唱片銷量，勢如破竹。

《上海灘》這首歌，和主唱的葉麗儀，已經渾成一體，難分彼我。葉麗儀擅長看譜，聲音好，咬字清晰，在七十年代初期，我跟她合作了許多廣告歌，但說到流行曲，最受歡迎的，一定是《上海灘》。Frances 登台，不唱這首歌，觀眾不肯放她走。

其實沒有了她的精采演繹，這首歌未必紅得起來。自評作品，這首詞，水準馬虎，因為寫得非常快，為求押韻，內容處理不好，尾句「在我心中起伏夠」那個「夠」字，現在看來都面紅。而煇哥最佳旋律，數前十首，也很難數到《上海灘》。全因葉麗儀把歌唱活了！歌者非歌！The singer！Not the song！這句音樂界名言，再次有好例證。

忘記他

1980

⊕ 曲、詞　黃霑
◎ 唱　　　鄧麗君

忘記他　等於忘掉了一切

《忘記他》是我人生第一首寫的旋律。

1961 年，「邵氏」開拍《不了情》，陶秦導演寫了三首歌詞，登報公開徵求旋律，獲選的獎金，是 500 港元。那時的旋律，行中公價是 100。500，就是公價的五倍。那時我在電台演奏口琴播音，也喜歡聽流行曲，很想試試。但陶秦的歌詞很特別，通常流行曲體是以 AABA，四句四句的唱，他的歌詞卻是用六句起。我初學階段的技巧，沒有今天的熟練，用兩個星期寫了兩段，中段沒有辦法寫下去，沒有寄出參選。但這段旋律，有如初戀，記憶不失不忘，不時想起。

一晃眼已十多年。有一天，忍不住就加寫了個中段，把歌完成，再填上詞，交了給「寶麗金」。原意是關菊英唱的。唱片出版時，歌者卻變了鄧麗君。因鄧麗君急着要推出粵語新唱片，歌不夠，「寶麗金」來個楚材晉用，改了由鄧小姐唱，結果一唱就流行了。

初面世的版本，有錯體。這首歌的中段有句旋律，其中有兩個音，鄧麗君唱低了三度，聽起來，「變得美麗」像「變得媚麗」，倒了字。據說鄧麗君後來到錄音室重錄。今天，這錯體版很難找到了。

這首歌，歌詞也有瑕疵。首段的第三句「等於將方和向拋掉，遺失了自己」，其中的「和」字，架床疊屋，變成蛇足。理應刪去此字，由歌者拖音帶過。

詞意，借用林燕妮當時在《東方日報》專欄裏面一首詩的原意，消而化之。愛人令我欣賞自己，這是切身感受，和我當天情懷脗合。

鄧麗君出了唱片後不久，在台北「狄斯角」登台，我們一行兩桌人捧場去，鄧小姐在台上問台下的我：你要聽甚麼歌？

「《忘記他》！」我說。

鄧小姐沒有唱，她錄完音之後，就忘記了歌詞，忘記了旋律。

愛到你發狂

1980

◎ 曲　Berton Averre / Doug Fieger
⊕ 詞　黃霑
◎ 唱　譚詠麟

我愛你愛到發狂　發晒狂

有一次，我和顧嘉煇閒聊，我問，你認為本地男歌手，哪個唱得最好？後來決定玩寫紙條交換答案，結果兩人的答案，都是譚詠麟。

初認識阿倫，在「溫拿五虎」拍電影《大家樂》的時期。那時候，他唱歌沒有阿 B 鍾鎮濤好，而且滿口懶音，「我」、「牛」、「五」等字，沒有一次咬得正。《大家樂》其中一首主題曲《只有知心一個》，歌詞特別多「我」字，阿倫顧得一「我」，顧不得二「我」，唱到滿頭大汗，結果唱了三天還不合意，令我青筋暴現，監製馮添枝搖頭嘆息。

誰料幾年過後，他的歌藝突飛猛進，而且咬字下了苦功，半個懶音不留，箇中努力，不足為外人道。

阿倫是在八十年代初，歌聲才真正發出光芒，大概是《天邊一隻雁》開始，他的嗓音突然開闊，變得圓滑而感情豐富。然後，他的歌喉越來越收放自如，終於成熟。

阿倫很懂得運用自己的聲音，唱法有現代感，聽得很舒服。他也肯作不同的嘗試。1980 年，我為他填了首《愛到你發狂》。那首歌的旋律很單調，像佛經，很難填。我想用最少的字去填這首詞。中文講「我愛你」是 Do Do Do，沒有旋律，沒有去向。這首歌很多 Do Do Do Do，Do Do Sol，那就「愛到你發狂，發晒狂」，用九個中文字就填了整首歌，簡單容易。阿倫唱得很有勁，他那「我」「喎」不分的壞習慣，早已全部改正。

監製以為我偷懶，打電話問長問短，但阿倫作為歌者，欣然接受，還把歌唱紅了。

355

童年

1982

◎ 曲　羅大佑
⊕ 詞　黃霑
◎ 唱　蔡國權

知不知之間　載滿了心事
童年時就如此經過

不當醫生，改做作曲人，在台灣，是傳奇故事。所以，一認識了羅大佑，就對他另眼相看。

何況，他寫旋律的功夫，我極端佩服。這方面的努力，我半生人下過不少，深知一首好旋律背後那嘔心瀝血的苦辛。行家造詣如何，我一看作品就心中有數。

《童年》這首作品拿來讓我填廣東詞的時候，我已經知道羅大佑這人，將來一定可以在中國流行音樂裏，寫出輝煌一頁的。

那是清新流麗，盡掃國語時代曲頹風的好歌。那時台灣正掀起了「校園民歌」的熱潮，《童年》原曲，清新可喜，言之有物，曲詞中所描寫的一切，字字是真情實感。

我為它填廣東詞，填得戰戰兢兢，唯恐有失。好作品，在我手上糟蹋了，不行！

歌本來是想張艾嘉唱的，但艾嘉的廣東話咬字水準不夠。結果，這首歌，變成了蔡國權的 hit。而羅大佑的名字，也開始在此地音樂界，留下印象。

之後，一直非常注意他的作品。

他的創意，有如滔天巨浪，由《之乎者也》、《明天會更好》、《愛人同志》到《皇后大道東》，新意源源不絕，才華光芒四射。

他的生活方式，與我截然不同，他可以百分之九十時間獨處，完全足不出戶，只埋首他的音樂。他是花極長時間，逐音琢磨、反覆修正的「推敲派」。一首歌，單是構思，就會花上幾年，改完又改，想完又想。所以到作品面世的時候，十首有九首九，無懈可擊，完美得令行家瞠目。

他說話不多，不像我們這一群口水朋友，整天在噴。不過，他雖然話少，但句句醒神，很多時會被他一句警句，完全點醒。這種能耐，不是人人都有，至少我沒有。

與他論樂談人生，是無上的享受。

流行音樂在東方，本來是舶來品。但輸入了這麼多年，現在是要擺脫外來影響，建立我們自己獨特風格的時候了。大佑，是朝着這方面努力的先鋒。看見他的努力奮發與對自己要求如此苛刻，忍不住又慚愧，又敬佩。

舊夢不須記

1981

⊕ 曲、詞　黃霑
◎ 唱　　雷安娜

他日與君　倘有未了緣
始終都會海角重遇你

旋律於我，來得自然。寫的時候，只要有筆有紙，音符就會在腦中自己編成樂句。所以很多作品，寫得甚快。有時，更可以一寫多首，首首不同。

最高紀錄，一天寫過九首。雷安娜唱的《舊夢不須記》就是那天的作品。

那天，已寫好了五首，人有點倦，早上八時起來，便手不停揮。平日忙着廣告公司的事務，只能用星期天來還歌債。

腦子都實了，先彈一會琴，鬆弛一下吧。忽然，彈起《水仙花》這首中國民歌。這首歌，有人叫做《茉莉花》，是先父在我很小時候教我唱的，後來我吹口琴也學會了，對這旋律很熟悉。那天在彈奏時想，第一句那麼好聽，不如將它改頭轉面，把最後的兩個重複音刪掉，再把最高音改低一度，是很悅耳的新樂句呢！這樣《舊夢不須記》便出來了。

歌本來是給關菊英唱的。現在我還有一張影印的原曲歌譜，上面寫着「關菊英主唱」。「寶麗金」的監製一向很好，歌我交給他後便不用理會。一天我從日本回來，跳上的士回公司，在收音機聽到這首新上榜歌曲，旋律很熟悉，是不是我寫的呢？回到辦公室立即找檔案看，真是！怎麼變成雷安娜？不過雷安娜歌聲甜美，把歌演繹得好是事實。

《舊夢不須記》是中國小調式旋律，但編曲者是菲籍樂師，用箏用二胡，竟然得心應手得很。其實這曲無論歌與詞，都沒有創新突破，卻原來無意之間，把大夥兒深心有感的事，說了出來，所以一聽即起共鳴，成為在《晚風》之前，拙作中最受歡迎的中國味道流行歌。

心債

1982

電視劇「香城浪子」主題曲

◎ 曲　顧嘉煇
⊕ 詞　黃霑
◎ 唱　梅艷芳

原來今生心債　償還不是一世
千代千生難估計

第一次見梅艷芳，我們一群寫歌的音樂人，馬上驚為天人。

是華星娛樂舉辦的第一屆「新秀歌唱比賽」。那夜，她穿了件又裙又褲，金光閃閃的歌衫出場。青春的臉，帶着點不知哪裏來的慓悍，好像胸有成竹，把握十足似的。

然後，她開腔了；唱徐小鳳名曲《風的季節》。

聲音低沉，和青春形象，絕不相稱。但嗓子共鳴極好，節奏感亦佳，感情也濃冽，連咬字吐句都很有法度。

看看資料：「1963 年出生」，那麼年輕，已經功夫這樣好，分明是個天才。再不猶豫，就在五項計分欄上，每項各寫個「10」字！

「你給多少？」問坐在身旁的主席評判煇哥。

「49！」顧嘉煇說：「藝術沒有滿分的！」在五項表演項目中，硬扣一分。

我們到後來才知道，這位天賦奇高的女孩子，早有十多年表演經驗。在別人可能還沒有脫下開襠褲的年紀，已經踏上舞台，又唱又跳的做表演了。

接着我們給她寫了《心債》。

「香城浪子」要開拍，煇哥說，想寫首特別一些的歌。他大概寫四拍子的歌寫多了，忽然想寫首三拍子的。

「圓舞曲節奏不流行啦！」我說，心目中想起了《藍色多瑙河》一類東西。

「不要緊！」煇哥說：「將歌寫到好似 jazz waltz 就行！」

小妮子第一次錄音，我和煇哥都緊張，一早就堆在「娛樂」錄音室教路。

梅艷芳卻氣定神閒，歌早已滾瓜爛熟，只是略為改換一兩處感情演繹方法，就非常完美。結果，一小時不到，《心債》錄好，我們滿意收貨。

不久之後，我碰巧參加了「東京音樂節」，看到梅艷芳在美日高手林立之中，那份不懼不憂的表演。

雖說自少已在母親的歌舞團中表演，登台經驗不少，但在武道館中和世界高手過招這種場合，肯定還是首次。但她台上的演出，完全揮灑自如。她唱歌，一步一步地在台上走，好像誰也不管，歌是只有一半為觀眾唱，其他一半，是為自己唱似的。彷彿世界上除了她與音樂之外，旁邊的一切，再也無關重要。這

35

種風格，香港未有之見，獨特之極。

梅艷芳是天生註定要吃娛樂圈的飯。她平時像小女孩一樣，但一旦站上舞台，全個人脫胎換骨，好像前世在這行混了幾十年，一舉手，一投足，一句歌，一聲嘆，法度全對，天賦爆棚。

忘盡心中情

1982

電視劇「蘇乞兒」主題曲

◎ 曲　顧嘉煇
⊕ 詞　黃霑
◎ 唱　葉振棠

任笑聲送走舊愁　讓美酒洗清前事

這首歌，其實寫我自己。

搞創作的人，通常不是求諸外，就是求諸內。向內心尋求真實感覺，一向是我喜歡走的道路。

《忘盡心中情》是無綫電視劇「蘇乞兒」的主題曲。劇中主角不修邊幅，喜歡喝酒，耍醉拳，功夫不差。他原名蘇燦，但人人叫他蘇乞兒。這跟我有點相似，現在人人叫我「黃霑」，幾乎沒有人知道我本名黃湛森，確是「未記起從前名字」。

「披散頭髮獨自行，得失唯我事」，亦是我的故事。香港文壇巨擘，擅寫「三及第」文字的三蘇先生，生前跟我笑道「黃霑頭髮散修修，為人戇乜乜」。蘇乞兒經常披散頭髮，我有段時候亦是頭髮亂糟糟，酒醉了就隨處睡，不理別人評價，得失自己心知。

「四海家鄉是，何地我懶知」，是我嚮往的感覺。這兩句，是饒宗頤老師悼丁衍庸教授詩句「故鄉隨腳是，足到便為家」套出來的。這句詩，初讀即不能忘，不知不覺，就化成了歌詞。

「難分醉醒玩世就容易」，其實一直以來只有世界玩我，不過既然「難分醉醒」，誰玩弄誰，算不清了。

流行曲作品，寫了過千，自己喜愛的，不算多。我很喜歡《忘盡心中情》。顧嘉煇的旋律寫得好，我寫詞花了心思，葉振棠唱得出色。「棠哥」很厲害，每次現場演唱，「昨天種種夢」那個「昨」字，總像有一口痰，像嗚咽，但哭不出來，感覺特別滄桑。

作品中有我，就必真情流露。只有真情，才能動人感人。

兩忘煙水裏

1982

電視劇「天龍八部之六脈神劍」主題曲

◎ 曲　顧嘉煇
⊕ 詞　黃霑
◎ 唱　關正傑、關菊英

（男）往日意　今日癡　他朝兩忘煙水裏
（女）　　　從今　癡淚　　兩忘煙水裏

在創作方面，我經常會給自己提一些難題，以鞭策自己。其中一首較有挑戰性的，是《兩忘煙水裏》。

這首歌獨特之處，是它有兩個不同的旋律，同時進行；兩個旋律的歌詞有點不同，但又互相配合。

廣東話流行曲，兩部重疊合唱，要令聽者聽得出兩部不同的歌詞，並不容易。

廣東話，有九聲：高平，高上，高去，高入；低平，低上，低去，低入；還有中入。九聲之外，還有變讀的「超平調」，「變上調」種種，不一而足。因此按譜填詞，十分困難。

一首旋律能夠完全填對了音，已經困難，如果兩個旋律一齊進行，往往顧一失二。例如填好「我愛你」，在上面加一個高三度的二部和聲，齊唱的話，就會變成「餓礙匱」，完全不明所以。

我替羅文《白蛇傳》的男女合唱填詞，嘗試兼顧上下同時進行的旋律，成績一般。到了《兩忘煙水裏》，才真正將「粵語入歌詞」這功夫，作了一個新的突破。

二部合唱填得成功的話，第一、二部高低旋律有如一對合拍之極，但卻互有個性的舞者，你追我逐；一陣欲拒還迎，一陣欲即還離；又似雙龍雲端並駕，這一刻你騰我偃，下一刻我伏你躍，你隱我現。

我為二部合唱填詞的技巧，到《柳毅傳書》結局那首歌，完全突破。上下兩個並行而音高不同的旋律，用同音不同聲的字，上下兩句文字不同，聲韻不同，而又可以相輔相成。

這種處理方法，我可以大膽說，是黃霑首先發明的。

有誰知我此時情

1982
粵／國語

鄧麗君《淡淡幽情》唱片歌曲

⊕ 曲　黃霑
◎ 詞　聶勝瓊《鷓鴣天》
◎ 唱　鄧麗君

尋好夢　夢難成
有誰知我此時情*

* 粵／國語版同詞

我有陣子，想把唐詩宋詞，譜成粵語歌，讓今天不太懂中國韻文的青年，有個容易的方法，去接近這些中國文字瑰寶。想了多年，沒有成事。倒是謝宏中和鄧麗君合作了國語的《淡淡幽情》，成功得很。

謝兄是我最尊敬的香港廣告人之一。他跟我是「喇沙」先後同學，我又做過他的客戶，相識多年。他當主席那間「恆美」，成績非常好，麥當勞、馬爹利等名牌廣告，是他們的傑作。

謝宏中此人，十足火麒麟，字畫、古玩、奇石，樣樣皆通，還著了書。他是香港唱卡拉 OK 的第一人，全香港未曾流行卡拉 OK 潮，他已經開始唱。因為喜歡唱歌，他後來跟「寶麗金」合作，搞了鄧麗君的暢銷傑作《淡淡幽情》。

《淡淡幽情》的概念，是挑選唐詩宋詞，譜上現代旋律。在下挑了一首古代名妓的詞作，為它譜曲。李師師、聶勝瓊、蘇小小、陳圓圓，一大堆名字，都是名妓，沒見過。名妓的作品，倒讀過不少，而且大多數十分欣賞，結果選了聶勝瓊《鷓鴣天》詞《有誰知我此時情》。

全張唱片十二首歌，分由五位名家編曲，聽罷，對顧嘉煇更加佩服。他為拙作的編樂，實在編得最好。

編樂對歌曲貢獻之大，行外人士很少知道。其實，流行曲的旋律，能悅耳動聽，編樂十分重要。很多日本流行曲，旋律都只是在幾個短調常用音之間翻來覆去，極少創意，但聽起來首首不同，曲曲新鮮，大部份是編樂的功勞。

黃霑寫旋律，半途出家，功力極淺，僥倖有幾首流行，大都是代我編曲的好友大師傾盡心力匡扶之故。而顧兄又是為我特別用心的人。我這首《有誰知我此時情》，旋律中的感情，都給他的編樂全部引出來了，我聽此曲，又感激，又敬佩。

361

願世間有青天

1993

電視劇「包青天」主題曲

◎ 曲　楊秉忠
⊕ 詞　黃霑
◎ 唱　林子祥

願世間　有青天
願天天也見太陽面

鼓勵林子祥唱粵語歌的人不少，我是其中之一。我認為以他的天賦和歌唱技巧，可以把廣東歌的歌唱領域擴闊，用演繹歐西流行曲的方法來表達，令咬字，運腔，和感情流露，都更趨自然。而且在用得着的時候，不妨多用假音，將自然聲迫高一個八度，為粵語歌加進一種從未有過的韻味。這樣會另闢蹊徑，成為獨一無二的「林子祥」風格。

有幾年，我和他合作不少。我在 1980 年代初的廣告歌，要男聲的，泰半用他。大家在錄音室工作，知道他的歌唱水平如何。

和阿 Lam 的合作中斷了一個時期，然後到《男兒當自強》，因為華納唱片黃柏高的撮合，黃霑詞、林子祥唱的組合，再結好緣。

《願世間有青天》，也由阿 Lam 主唱。

這首歌是台灣電視劇「包青天」的主題曲。「包」劇最初（1974 年）在香港流行時，主題曲由諧星蔣光超主唱，國語歌詞頗土氣，經常出現四字詞句，而且重重複複。1993 年，無綫電視播出台灣新拍的「包青天」，主題曲沿用舊旋律，黃柏高找我寫粵語歌詞，我說「不如我全首寫過，寫得新潮一點」。

開始寫時，我想「青天」對中國人有特別的意思，因為中國老百姓的頭上，經常都烏雲遍野，屢受迫害，又不能出一口氣，因此人人都喜歡見到「青天」。包龍圖學士不畏權勢，任何人貪污枉法，欺壓良民，一樣攔腰斬開。他是中國人夢想的象徵。

這首歌我本來只寫了一段，因為電視劇的主題曲，每天只播放一分鐘，但黃柏高來電說不夠，於是我再加一段。完成後，尾句是「就讓我中國，天天見青天」。

林子祥錄音，唱一次就 OK。

歌交給無綫電視，他們聽完，認為尾句有問題。這是台灣劇集，他們擔心，「就讓我中國，天天見青天」，會不會令人聯想到青天白日滿地紅旗在中國覆蓋，因而挑起政治紛爭？虧他們想得到，便改吧！於是尾句變成「就讓我心裏，天天見青天」。

要我選的話，我喜歡「就讓我中國，天天見青天」。

電影

黃霑對電影偏心，他最好的一些音樂作品，都留給了電影。一九七五年他自編自導《大家樂》，並創作十多首插曲，其中三首歌的故事在此呈現。一年後，他為新浪潮電影《跳灰》寫了他的本色之作《問我》。

一九八〇年代中電視劇淡出，煇黃的劇集歌曲，出現斷層。同期，黃霑不少作品，轉投電影懷抱。這裏收錄了一九八四至一九九四年間他有份創作的十七首電影歌曲，當中十二首包辦詞曲，十二首跟徐克的電影有關。這批電影歌曲，大部份粵國語曲詞兼備，標示新時代的到臨。

《晚風》面世之後，兩岸三地資金和人才大量交流，相關電影的規模和視野，前所未有。這些電影大部份以中華古代為背景，反覆翻弄各種人鬼傳說、英雄事蹟和歷史意涵。影人挾着香港電影新浪潮的胎記，既向傳統致意，又努力注入新潮。電影的歌曲，配合這個更新工程，不論旋律、詞意、配器、唱腔，都性格鮮明，塑造了一個嶄新的聲音世界。

L.O.V. E-Love

1975
英語

電影《大家樂》插曲

⊕ 曲、詞　黃霑
◎ 唱　　　Wynners

I will not give you riches
Riches are not my wishes

我聽歐西流行曲長大，曾經嘗試寫英文歌，其中一首是 L.O.V.E-Love。

這首歌自問寫得不錯，在 1974 年第一屆香港流行歌曲創作邀請賽得到第二名，輸了給顧嘉煇的《笑哈哈》。L.O.V.E 一直領先《笑哈哈》兩分，到最後一個評判評分時才輸掉。不過，輸給煇哥，很甘心。

1975 年我拍「溫拿」第一套電影《大家樂》，用了這歌做插曲。

那時，我剛拍完當導演的處男作《天堂》，賺了點錢，乘勝追擊，想拍一部音樂劇。我看中了「溫拿」五位青年，認為他們是可造之材。但訓練新人，要心血。他們雖然已是樂隊，但水準不高，只能在灣仔的小夜總會表演。所以和他們錄音的時候，辛苦得很。音準，咬字，都常常出問題。

《大家樂》的唱片監製是馮添枝，他要求高，眼光準，兼幹勁沖天。儘管那時香港樂師水平比現在低，錄音器材與技巧亦比較落後，但《大家樂》八聲道錄音的效果，今天聽還不太差，全是馮添枝的功勞。

當年我和添枝逼「溫拿」五隻大馬騮錄音個多月的情景，於今歷歷如繪。阿 B 鍾鎮濤唱 L.O.V.E，在錄音室唱了至少 500 次，唱得聲嘶力竭，兩天半才完成。之後，他跟我說，「霑叔，this better be a hit！」。

結果，《大家樂》唱片上市，十四首歌，七首上了龍虎榜，兩首是 top hit，威盡一時。

和「溫拿」相處，十分愉快。他們那時，情同手足，一個人錄獨唱，其他四個就在旁等。同甘共苦，互相激勵，五條心有如一條，令人感動。

點解手牽手

1975

電影《大家樂》插曲

⊕ 曲、詞　黃霑
◎ 唱　　陳秋霞

點解手牽手　令我心中無恨愁
難道大家手相牽　就會牽開心裏憂

Chelsia 陳秋霞是跟我合作過的香港歌星之中，最省力省時而效果最好的人。多年來，令我印象深刻。每次提起，都忍不住讚她。

那時，她還是梁柏濤旗下新人。本來想找她當「溫拿」的處男作其中一位主角。不過試鏡之後，覺得她不太適合戲中角色。幸好《大家樂》有場歌唱比賽的戲，很容易就可以加一個參賽者角色給秋霞做。

決定了，立刻趕急寫好《點解手牽手》給她唱。那是 1975 年，少男少女拍拖，拖手已經很大件事，沒有現在的 generation 那麼開放火熱。《點解手牽手》對準年輕男女生的心頭好，歌錄好，戲還未完成，派歌上台立刻上榜，而且逐級颷升，上了第一位，成為陳秋霞第一首 top hit。

錄音時，真的快而準，好到不得了。

負責做監製兼錄音師的，並非別人，而是今天 IFPI 總幹事，香港唱片界一言九鼎的超重量級人馬馮添枝 Ricky 大哥。

馮添枝十八般武藝，件件精通，作、彈、錄樣樣精，當「寶麗金」及 EMI 主事多年，出品傑作無數。他負責錄音的時候，菲律賓音樂師個個怕得要命。因為他要求嚴格，調音耳朵又 sharp，只要些少不達標準，他都不肯開機錄音。

秋霞試唱 take one！

嘩！竟然如此出色？很好嘛！

「喂！Ricky 哥！不是說笑！這個 take 我肯收貨！你怎樣看？」我開心到見牙不見眼！

「占士！她這個 take 是很出色！」添枝哥話：「不過，只是第一 take！不如試多一個！」

再錄多兩個 take，重聽。

「還是 take one 最好！」馮添枝說。我們就此完事，用了第一 take。結果，《點解手牽手》一共六個星期佔據流行榜第一位！

陳秋霞，是音樂感非常好的歌星，她的聲音高而厚實，是「有肉」的金嗓。耳朵又好，跟她彈得一手好琴有關。

幾十年來，我跟全香港大大小小男女歌星合作，沒有人 take one 就收貨的。

唯一例外，就是陳秋霞。

地球圓又圓

1975

電影《大家樂》插曲

⊕ 曲、詞　黃霑
◎ 唱　　華娃

個地球係圓又圓　何必怕後爭前
無話扒頭就會前　一轉左變後邊

一天，在無綫電視拍廣告，趕了幾個通宵，烏眉
瞌睡。忽然，錄音房有個手足，轉動錄影帶圓盤之
際，唱起歌來。

「個地球係圓又圓……」

聽着，整個人醒了！

這首歌，是當年在下《大家樂》電影的插曲。旋
律不算好，但歌詞意思，自己很鍾意。

歌的原意，從一位老友那裏偷來。這位老友，不
是別人，MBE 輝哥是也。

顧嘉煇是全行皆知的好好先生。他從來不講任何
人半句壞話，一直埋頭苦幹，好學不倦，有真材實
料，又謙虛，而且非常追得上時代。當新一代音樂人
還未知電腦為何物的時候，顧嘉煇已經用電腦輔助編
樂。和青年人溝通，他絕對沒有代溝，而且新知識之
豐富廣博，還往往令後生們瞠目結舌，肅然起敬。

他在熒幕，好像怕羞和不善辭令。其實如果幾個
老友聚會，輝哥經常頗為健談。有一段時期，我們住
的地方很接近，時常去他家裏，一見面就說個不停。
輝哥大我一點，但因為出道早，年紀很小就已在社會
工作，人生經驗比我豐富得多。因此，我常常向他討
教人生問題。

一次，大家說起一位喜歡過橋燒橋，經常破釜沉
舟的相識，我說得興起，不免多批評幾句。他就不做
聲了。這是輝哥一貫的厚道，朋友是非，絕少搭嘴。

然後他忽然說：「其實，個地球係圓嘅！你以為
走咗去前便，有時，或者去番後便都未定！」

這句話令我茅塞頓開，聽了，緊記於心。後來拍
《大家樂》，忍不住據為己有，將這哲學寫成插曲，
放進電影裏做主題思想。

這首歌不流行，我心有不快。今天寫出這段故
事，希望各位可以體會一下輝哥這套做人的道理。

問我

1976

電影《跳灰》插曲

◎ 曲　黎小田
⊕ 詞　黃霑
◎ 唱　陳麗斯

問我得失有幾多
其實得失不必清楚

拙作《問我》，是在下寫詞生涯的第一個大突破。

旋律，是黎小田的傑作，陳麗斯主唱。那是葉志銘兄繽繽影業創業作《跳灰》主題曲。

我深愛此曲，是因為歌詞真情實感。那年婚姻觸礁，內心痛苦，更與何人說，只好以歌寄意，連填四首都不愜意，一夜床上苦思，忽爾靈光閃現《問我》這概念，急忙推被而起，一揮而就。

歌詞交給了小田之後，小田亦覺得這歌詞好，於是急急忙忙弄好了音樂，自己唱了，在「家燕與小田」節目搶先面世，並沒有說是我的作品。

節目播映後翌日，華娃打電話來問我：「昨夜小田唱的那首歌，是不是你寫的詞？」

歌詞中的情感，一下就讓前妻聽出來了。因為心中感慨良多，濃得可以，一化成歌詞，真正乃盡情流露，決堤而洩。

這首歌，有另一段故事。

《問我》的曲詞，其中「問我得失有幾多，其實得失不必清楚，我但求能夠，一一去數清楚」這一段，是原稿所沒有的，不是作詞者原意，也可以說是「錯」了。

我填曲詞，往往只和作曲人通電話而不見面，一切疑問，都靠電話解決。填《問我》也是這樣。和黎小田兄通電話，他在電話裏把旋律哼出來，我一邊聽一邊把譜記下。記完了，我哼一次，他認為沒有錯，就分頭工作，他編樂譜，我構思詞意，按譜把字填上。

大概因為第一次合作的關係，記譜的時候，記少了一次重覆旋律，小田兄這首歌，也不是傳統的 AABA 流行曲曲式，而是 AABBA。所以寫詞的時候，寫少了一段。

臨錄音之前和小田兄通過電話，把我對曲詞演唱的看法，告訴了他，但大家都沒有注意到這個問題。到陳麗斯小姐試唱，才發覺曲詞欠了一段。到那時候，我已經不知人在何處，結果小田兄和《跳灰》的編劇之一陳欣健兄，就從原稿的其他兩段，每段各取二句，拼成了上面的一段，湊夠段數。

可能因為匆忙拼湊，沒有看清楚我原來的詞意，所以拼成的一段，與原意略有出入。

原意是寫得失不必清楚，也不求清楚的，但現在
這樣一拼，變了自打嘴巴，前後矛盾。不過，到我聽
錄成的歌唱膠帶的時候，已經太遲，電影已經趕着要
上映，不可能再因為這一點小錯誤而重新再錄。這首
歌頗暢銷，希望別的歌手重錄的時候，順便改正一
下。

《問我》為甚麼流行？事後看，《問我》不單止有
我自己的感覺。七十年代中開始，香港粵語流行曲不
少成功的作品，用現代人說話，寫現代人心聲和感
受，坦白直率，毫不掩飾，也不退讓，這和《問我》
那種「無論我有百般對，或者千般錯，全心去承受結
果」的「我係我」態度一樣，寫出了這一代人的自我
意識。

晚風

1984
粵 / 國語

電影《上海之夜》插曲

⊕ 曲、詞　黃霑
◎ 唱　　葉蒨文

癡癡請夜風　借時間　讓情意
留下愛沖淡他朝苦痛 *

* 摘自粵語版歌詞

我聽音樂很「雜」，可算是「耳聽八方」。因為
我聽很多不同時代、不同風格的作品，所以擅長創作
帶有某種風格的歌曲。例如在電影《上海之夜》的
《晚風》。

很多人以為《晚風》不是原創，因為它實在很像
舊上海歌曲，其實那是故意寫出來的，每個音都是原
創。《晚風》最特別的一句，是它開首的音樂過門，
那小提琴獨奏，令人印象深刻。這是從舊上海歌曲
《秋的懷念》第一句抄襲過來，再下一點功夫，將其
中幾個音，降低了三度，改動了細節。

寫這首歌時，我找了幾首最能代表那個時代的旋
律，其中《秋的懷念》首句，最為突出。然後再借用
另一首很有代表性的《夜來香》，將它的節奏變為類
似 rhumba 倫巴舞曲。歌一開首有了這兩個元素，聽
眾很容易進入四十年代的氛圍。

徐克最喜歡有選擇，那一晚，我十時打電話給
他，說寫了十一個不同的主題，給他挑選。凌晨二
時，徐克一行五人駕到。我們一邊飲酒，一邊逐句修
改。我說不如找戴樂民試彈，於是着他來到寶珊道我
的家。到了五時，我們說不如找葉蒨文來試試。當

36

時 Sally 住在 Sheraton 酒店，原來她四時半才拍完電影，還未入睡便被這班瘋子捉了去試唱《晚風》。

《晚風》是一個很成功的合作，最尾幾句 Sally 有一種即興式的唱法，一直的「啊……」，她從未試過這種唱法。錄音時我着她試試跟着旋律和感覺隨便唱。結果錄了三次便大功告成，現在她那句即興唱法，已經成為此曲不能分割的無字旋律。

《晚風》流行，編樂者戴樂民要記一功。此人結他技術一流，鋼琴、風琴，無所不能，橫笛技術與音色，也是香港首選。《晚風》要捕捉四十年代的韻味，那時他還未出生；他花工夫搜集資料，編出來的音樂，不但有時代的神韻，還加進了現代精神，令歌曲更添餘味。

那一年《晚風》獲提名電影金像獎最佳原創歌曲，葉蒨文在台上說：「我原本很恨黃霑，因為他在我剛拍完晚班戲，大清早就來我酒店，把我吵醒，到他家去試唱《晚風》，氣死我了！但現在，我不氣了！我喜歡這首歌！」

躲也躲不了

1986
國語

電影《刀馬旦》插曲

⊕ 曲、詞　黃霑
◎ 唱　　葉蒨文

花落花飛　雲來雲去
要躲也躲不了

每一個人都喜歡民歌，因為民歌簡單而動聽，不但入耳，而且直入人心，有如天籟。

好的民歌，旋律簡單而節奏爽朗，多數只得幾句。一兩句起，一兩句承，再加一句轉，一兩句合，就全首完結。

因為曲式簡單，旋律簡單，所以易唱易記。不過，正因為其簡單，特別難寫得好。像蘇格蘭民歌 *Auld Lang Syne* 只得四句，全世界人都愛。又如《跑馬溜溜的山上》、《紅彩妹妹》、《康定情歌》、《沙里洪巴》等我國民謠，也是簡單得很，許多時連作者是誰都無人知道。

很多作曲家都希望可以寫出像民歌風格的作品。例如姚敏先生寫過《小小羊兒要回家》，梁樂音先生有《月兒彎彎照九州》。另外，賀綠汀先生雖然一直反對流行音樂，但本人亦寫了一些民歌風格的歌，聽起來與流行音樂相差不太遠，例如由田漢填詞、周璇演唱的《四季歌》。

我自己嘗試寫過像民歌風格的作品，其中一首是電影《刀馬旦》的插曲《躲也躲不了》。用短調 minor scale 寫，聽起來像中國民歌，又像日本民歌，我自己很喜歡。

歌由葉蒨文唱。

葉蒨文拍《刀馬旦》尾場墮馬，尾龍骨裂了，痛得她死去活來，坐也不能坐。但戲趕着上演，午夜場的期早確定了下來，而插曲還未錄，所以也不能等她傷癒。

結果她身子半彎地在咪高峰前唱，唱得太辛苦，就趴在沙發上稍事歇息後再來，邊唱邊冒冷汗的捱了個多小時，成績已令我滿意得很。

但葉小姐自己，還未滿意，寧願不收工。非到連她也覺得不可能唱得更好之前，不肯停止工作。

「莎莉，已經非常好了！我們收工吧！我收貨！」我說。

「No！James！」葉蒨文說：「我可以 do better。」

於是又咬着牙，冒着汗再重唱。

這樣的工作態度，太好了！此地芸芸歌星之中，很難再多找出幾個這樣的人。

後來她在本地樂壇連獲大獎，實至名歸，沒有半點僥倖！

都是戲一場

1986
國語

電影《刀馬旦》主題曲

⊕ 曲、詞　黃霑
◎ 唱　　葉蒨文

卻原來一切男女老幼　高歌低唱
離合悲歡　都是戲一場

中國音樂是一個寶庫，除了粵劇能給流行音樂供應養分，京戲是另一來源。

為《刀馬旦》配樂，我生吞活剝的啃了幾個月京劇音樂，到處請教名票名宿與不患人不己知的專家。一番急功近利惡補後，不少京劇曲牌，居然隨口哼得出來。散板、西皮原板、導板、快板、搖板幾乎如數家珍。

電影的主題曲，由京戲《擊鼓罵曹》裏的一段歌曲《夜深沉》改編。《夜》是京戲的標準曲牌，經常使用，例如《霸王別姬——梅蘭芳舞劍》亦用了。我將其中的旋律抽出來，寫了首有一點點「京」味的曲，叫《都是戲一場》。

《夜深沉》縮成《都是戲一場》，過程相對簡單，這首歌，我自幼就用口琴吹過，對中間的 | 7 · trill · - | 6 · trill · - | 5 · trill · - | 三個長音 trill（顫音）很感興趣，一直牢記於心。《刀馬旦》要主題曲，我就想起這三句 trill，用作引子，然後很快就寫好，變成蒸濾過的《夜深沉》。

錄音時黃安源也幫了個大忙。他熟京劇例句，為我原來寫好的引子加工，一下子，京味全出來了。再經羅迪（Romy Diaz）編樂，最後變成京劇加 rock，還有 jazz 味，既有傳統，也有創新。

笑聲是中國京劇武生好演員的正統方法。二胡是黃安源的優美演奏。羅迪自創的電子樂器技巧，全部用上。再加上中樂敲擊、揚琴、笛子、箏。還有西洋軍樂進行曲的鼓。然後，請葉蒨文用她那圓滑清純的靚聲，用黑人爵士樂即興唱法，將京腔古曲《夜深沉》改做成旋律切分。我自己覺得頗有創意也幾得意，初聽會不明所以，但聽多了，又會覺得好像有點味道。

1991 年，我在台灣推出的一張獨唱唱片中再錄這曲，由經常跟羅大佑合作的意大利人花比傲 Fabio 重新編曲，黃霑獨唱。黃霑唱歌「麻麻地」（不太好），但唱來倒有點像京戲的黑頭的感覺。

當年情

1986

電影《英雄本色》主題曲

◎ 曲　顧嘉煇
⊕ 詞　黃霑
◎ 唱　張國榮

今日我　與你又試肩並肩
當年情　再度添上新鮮

藝人之中，我特別疼錫張國榮。

張國榮一向努力。還是小男生時代的他便已如此。第一次看他台上又唱又跳，身水身汗，我就覺得，此子將來必會成材。

他是個很有體育精神的好青年，有一次「十大金曲」頒獎禮，他明知自己沒有份兒，也一樣興致勃勃的出席。旁坐的人，輪流上台領獎，鏡頭一次又一次在身旁橫過，但始終不停在自己身上的感覺，很不好受。結果，曲終人散，我們大夥兒拉隊到「海城」聽羅文的時候，他在席上，再也把持不住，當眾哭了起來。我們勸他：你運氣未來而已。而說也奇怪，一哭之後，運道就好轉了。

張國榮是個長不大的男孩。在娛樂圈這些年，本來已看盡人間百態，卻始終保持童心不失，難得至極。

他對同行的讚譽，衷心、真誠。他出過一張唱片叫 Salute，向自己喜歡的同行致敬。有一段時期，我幾乎每次開車就聽這張唱片，聽了整個月，逐個字消化 Leslie 的味道。本地歌星，我從未試過用這麼長的時間去聽。

Leslie 在錄音室，談笑用兵，一點都不緊張。他不是不認真。而是很認真。不過他認真時，完全不緊張。

《英雄本色》主題曲《當年情》，唱到 take three 就完成！顧嘉煇開心之餘，立刻打電話給我，說歌曲錄好了。

《倩女幽魂》主題曲，唱到 take four，我沒法子不收貨！因為 Leslie 有備而戰，歌練得滾瓜爛熟才入錄音室，所以幾乎一開聲就立刻到位。不像有些歌星，教到嘔血盈升，也唱不出你的要求。

張國榮離開我們已有一段時間。電視上仍然常常見到他的舞姿和身影，聽到他的悅耳歌聲，連和他完全扯不上任何關係的話劇演出，都沒頭沒腦地用他的《當年情》作配樂襯托。

真的懷念他的歌聲。至今，港台歌手，沒有人有他那種特別的韻味。

他的低音雄渾，共鳴太好了，圓圓厚厚的，入耳之舒服，有似陳年干邑，醇醇地流入咽喉，暖洋洋而帶幾分挑逗，百分之百「冧」！

《當年情》之後，《奔向未來日子》那首《英雄本色 2》主題曲，也是絕唱。那種含蓄的滄桑，除了張國榮之外，誰人還能如此恰到好處地演繹？

黎明不要來

1987
粵 / 國語

電影《倩女幽魂》插曲

⊕ 曲、詞　黃霑
◎ 唱　　葉蒨文

黎明請你不要來
就讓夢幻今晚永遠存在 *

* 摘自粵語版歌詞

常常說，歌曲本身有自己的運。好像《倩女幽魂》的插曲，葉蒨文唱的《黎明不要來》就是例子。

這首拙作，本是我替電影《先生貴姓》寫的插曲。鍾鎮濤演的攝影師，愛上了高級應召女郎曾慶瑜，兩人在開篷福士裏在燈塔前做愛。故事裏的曾慶瑜，最怕黑夜，因為一到晚上，肉體便要供狗男人蹂躪，也不望黎明快現。但因為愛上了鍾鎮濤，忽然就不再怕夜了，寧願長夜漫漫，黎明永遠不來。

但監製只管曾小姐肯不肯脫衣服，根本不理歌不歌。所以，歌雖然早就寫好，也沒有用上。

到徐克叫我為《倩女》配樂，王祖賢與張國榮做愛場面也要歌的時候，我就想起這首《黎明不要來》，馬上提議。

老克說：「你把旋律哼給我聽聽。」一聽，就說可用。然後，我把原來歌詞改了幾個字，已經全無破綻。

就是這樣，《黎明不要來》不但重出生天，後來居然又提名金馬獎，又贏得香港金像獎最佳電影插曲，還非常流行，變成了葉蒨文的首本名歌。

這首插曲，實在是自己愛夜的心聲，積存心中久久，藉着音符與文字，一下子湧了出來。

旋律中段首句「不許紅日」，我用了個降 E 音。正是小時候吹口琴美國怨曲 blues 常用的 blue note，信手拈來，居然甚有新鮮感，港台幾位樂壇高手朋友都頗賞識。

和葉蒨文合作，舒服。

她音樂感極強，對旋律的記憶好到有些難以置信。和她研究歌詞處理，也一說就明白。而且，馬上唱出你所要求的情感來。

「你要幻想和你最愛的男人做愛，」我解釋完《黎明不要來》每句曲意之後，特別強調：「你享受着每分每秒，但 mood 要 subtle！不能誇張。」

古裝片的處理，音樂應該比時裝片多點優雅與舒徐，才容易情景交融。莎莉一唱，就唱對了，令我又開心，又佩服。

不得不提，徐克和程小東這部影片，真的拍出了《聊齋》隱喻的基本精神。

《聊齋》表面上是談狐說鬼，其實說的都是人的問題。人的世界，豺狼當道，極多時人間如鬼域。蒲松齡借鬼喻人，荒誕詭奇的背後，隱藏着不少對

人生的無奈與唏噓。

電影全片，隱喻層出不窮。歌曲的字裏行間，也極多諷喻。葉蒨文唱的插曲，有「不許紅日，教人分開」句。其中究竟說些甚麼，不妨玩味一下。

道

1987
粵 / 國語

電影《倩女幽魂》插曲

⊕ 曲、詞、唱　黃霑

人間道
道道道道道道道道道道道道道道 *

*此段粵 / 國語版同詞

我唱歌賺錢，早有歷史。

六十年代初黃梅調流行，「邵氏」和「電懋」兩大公司的幕後合唱，十居其八，有在下的聲音混在其中。

而錄自己寫的廣告歌，就免不了有這把不用另付費用的幫腔了。

所以一直在唱，只是不敢獨唱。

第一次參加星島業餘歌唱比賽，入了準決賽，但在決賽鎩羽而回，以後，獨唱就沒有甚麼信心了。

能當獨唱歌星，要多謝徐克。

1987 年和他一起到康城影展，回程機上微醉之間，寫好了這首《倩女幽魂》插曲《道》。本來想找林子祥唱的，阿 Lam 在美國，一時聯絡不上。另外想到樊梅生，即樊少皇的爸爸，六〇年代經常跟他合唱黃梅調 chorus，聲線粗壯，很適合。但他弄傷了腳，在北京不能回來。

老徐說：「老霑，你來吧！」

於是，重出江湖，代午馬在道士舞劍那一場唱《道》。午夜場，居然有人拍手。我自問，有些少功勞。

我唱歌，說好嗎？連我一向這麼自大成狂都未敢承認。

說音準，我準。說節奏感，我豐富到全身都是。說咬字清楚，起碼有 70 分以上。說情感豐富，我給自己 80 分。

只是聲線，不屬小生聲而已。不過，如果壓沉聲音唱，不差的。

《道》這首歌，不容易唱。有一段八小節急口令，要唱到字字字正腔圓，粒粒音清楚，各位不妨一試，就知如何。

所以說唱歌技巧，最差勁輪不到我。但不等如可以出唱片。

1990 年初，徐克的《笑傲江湖》在台灣上映，大為哄動！很快有人願意出錢，叫我出唱片。此人不是「老襯」（傻瓜），而且還很懂音樂，他是羅大佑。「我會令你成為超級巨星！」大佑跟我說。之後立刻用行動證明，開了一張十萬元港幣支票給我做訂金。

　　然後，我跟羅大佑，入錄音室。

　　在錄音室我一向指人，沒有人指我。這次，他指我唱高，我不敢唱低，半句都不敢異議。很快，全部歌錄好。《道》、《焚心以火》、《大丈夫日記》、《路隨人茫茫》、《世界真細小》，加起來十首，還有我跟他合作，我口琴、他電鋼琴的《黎明不要來》。

　　之後，我去台北「打歌」（即宣傳唱片），馬不停蹄，打了七天。結果，《百無禁忌》唱片推出當天，已經白金。幾個月下來，銷量過了 30 萬，是那年滾石唱片在台灣發行銷量最好的作品。

　　之後，台灣歌星，老、中、青都爭唱我寫的歌。連最挑剔的國樂大師吳大江，他指揮台北市國立樂團開音樂會，我也竟然是榜上歌星！

　　我現在是如假包換的歌星，信不信由你！

焚心以火

1989
粵／國語

電影《秦俑》插曲

⊕ 曲　顧嘉煇、黃霑
⊕ 詞　黃霑
◎ 唱　葉蒨文

焚心以火　讓愛燒我以火 *

* 摘自粵語版歌詞

有一段時間，我較滿意的作品，多由葉蒨文演唱，像《上海之夜》的《晚風》、《倩女幽魂》的《黎明不要來》、《刀馬旦》的《躲也躲不了》。《焚心以火》是其中一首。

歌的旋律是煇哥和我合寫的。煇哥和我，從來都是他曲我詞，但這首歌，我怕辜負了朱牧夫婦與程小東的委託，所以特別請煇哥聯手。

流行曲一般來說都是 AABA 四段體，即是 A 四句，再重複 A 四句，然後 B 四句，再回來 A 四句。這首歌 A 段旋律由我作，B 段是顧嘉煇看過我的旋律後加上去的，先唱黃霑的部份，中段唱顧嘉煇，再回來黃霑。我們哥兒倆從來未試過這樣合寫一曲，覺得好玩得很。

這首歌不容易唱，開首那個「火」字，我要她五度滑音滑上去。在錄音間，我出了名挑剔，稍有不完美都不肯接受，誰知她比我更加挑剔。我說 very good，這次「收貨」了，她說不行，那句有點不夠感情，要再來。國語之後，再唱粵語，非到連她也覺得不可能唱得更好之前，不肯停止。

葉蒨文的音樂天賦，與生俱來。她對旋律的記憶力，出奇的好。她雖然不會看樂譜，但只要讓她把新歌聽三四遍，她就能背，一音不錯。

葉蒨文自幼舉家移民加國，之後再沒有唸過中文。她的中國話，識聽識講，但不識看。

但只要她用自創的「葉氏翻譯法」，用英文逐個字註了音，fun sun ee foh，就是「焚身以火」，再加上她姑娘特有的彎箭咀，歌詞每字的含意，就完全讓她唱出來了。

我收藏了幾張她自翻的歌詞，每次拿出來看，都覺得妙極。

37

玫瑰玫瑰我愛你

1989

電影《奇蹟》插曲

◎ 曲　陳歌辛
⊕ 詞　黃霑
◎ 唱　梅艷芳

萬花開放開放誰最美麗
紅塵獨愛一枝玫瑰

香港歌曲和上海老歌有着千絲萬縷的血緣關係。

上海是國語時代曲的發祥地。在 1930 年代，大電影多在上海拍攝。周璇、李香蘭、白光、吳鶯音、龔秋霞等人唱的歌，我們常聽。

1950 年代初期，香港還未有自己的現代聲音。當年香港流行曲作曲人，資歷稍深的一輩，全是喝中國時代曲老歌的奶水長大。我年少時在錄音室遇見過許多在舊上海早已成名的國語時代曲大師，如姚敏、綦湘棠、李厚襄、王福齡等，還有《賣糖歌》、《博愛歌》和《月兒彎彎照九州》的作者梁樂音。而稍後一輩的音樂人，如顧嘉煇、冼華、劉宏遠、鄺天培等，寫歌曲的養料，大都來自上海的時代曲。

直至 1970 年代，參加港產流行曲錄音的樂師，許多是菲律賓樂手，其中不少當年在上海的大夜總會演奏過。像有「簫王」美譽的雙簧管好手洛平（Lobing Samson），就曾經是上海仙樂斯舞廳大樂隊的領班。

許多香港流行音樂的歌星，也是聽那個年代的國語時代曲長大。梅艷芳是其中一位。她跟成龍合演的電影《奇蹟》，用了《玫瑰玫瑰我愛你》做插曲。

《玫瑰玫瑰我愛你》是第一首被外國人譯了歌詞，當是英語流行曲來唱的國語時代曲，英文就叫 *Rose Rose I Love You*，在五十年代，流行一時。

這首歌，是大師陳歌辛的作品。

陳歌辛是《梁祝》協奏曲聯合作者陳鋼之父。他是大才子，天才橫溢，時代曲和嚴肅音樂創作，兩條路一同進行。

《玫瑰玫瑰我愛你》旋律非常好，我寫了廣東歌詞給梅艷芳唱，其中一句「紅塵獨愛一枝玫瑰」，經過深思，我自評值 80 分。

滄海一聲笑

1989
粵 / 國語

電影《笑傲江湖》主題曲

⊕ 曲、詞 黃霑
◎ 唱 許冠傑

滄海一聲笑　滔滔兩岸潮
浮沉隨浪只記今朝 *

* 摘自粵語版歌詞

《滄海一聲笑》是我寫旋律以來最簡單的一首歌，只有三句半。但這首歌，得來不易。

電影《笑傲江湖》開拍，徐克找我寫主題曲。金庸筆下兩大高手江湖退隱，琴簫合奏一曲，那歌只有兩個可能。一是極難，用上了一切高深技巧。一是極易，反璞歸真。

在難與易之間，我抉擇不了。寫了一首旋律給徐克，改了五次，老徐都搖頭，開始有點不耐煩。那夜深宵苦思，無法定奪，打開書櫥，看黃友棣先生的《中國音樂思想批判》，翻到他引述《宋書·音樂志》的一句話：「大樂必易」——「偉大的音樂必定是容易的。」腦子轟然一聲，立即有悟。走回書桌，不足五分鐘就寫好了三句五音音階的歌。

我想，既然「大樂必易」，就寫一首易唱易記的歌。最容易的歌，是跟音階順行的音樂。例如聖誕歌 Joy To The World，其實是由高音 Do 開始順着音階下行，半個音也沒有跳，不過是在節奏上，稍下手腳而已。貝多芬《第九交響樂》的《歡樂頌》，基本上是 Do Re Me Fa Sol 五個音翻來覆去，非常容易上口，聽過一兩遍就幾乎馬上記牢了。

中國人耳朵聽慣的，是「五音音階」。所謂「五音音階」，就是 Sol La Do Re Me 五個音，沒有 Fa，也沒有 Ti。古書上面讀到的「宮商角徵羽」，就是這五個音。初學音樂的時候，因為太受西洋音樂的迷惑，常常有點輕視中國音樂，以為國人調音不精確，七個音調少了兩個。後來漸漸發現，五音音階，有自己的華采與韻味，實在簡樸中有另外無窮。《涅槃交響曲》作者黛敏郎曾經分析日本寺廟鐘聲，發覺鐘聲有兩層泛音，第二層的泛音，不是別的，正是我們中國的「五音音階」。古書上所謂「餘音繞樑，三日不絕」，大概與此有關。

我醉心五音音階奧秘多年，覺得也許只用五音寫作，或者可以達至「以少勝多」的效果。《滄海一聲笑》旋律用「五音音階」寫成，我由羽音開始下行，完全不跳半級，信步而下，寫了兩句，程式不變。然後，從曲中最低音開始上行，也不作越級跳，只偶然的往復一下。這樣寫了三句半，樂曲已一揮而就，簡單得無可再簡單。結果這首歌在台灣流行得不得了。歌在電影院中播，觀眾聽一次就把旋律記牢，到電影完了，竟然跟着唱，把影院變成

卡拉OK。大樂必易！一點不錯。

這首歌，由顧嘉輝編樂，節奏相當特別。錄音的時候，哥兒倆在錄音間一起工作，如沐春風。記得歌有一段引子，試奏後覺得不大合適，大家苦苦商討如何修改，忽然靈機一觸，對負責演奏的高手鄭文說：「你不如把一切箏的技巧，隨意奏出讓我們聽聽。」

於是鄭文把生平絕學，隨手彈出，彈了十多分鐘，輝哥和我，聽得呆了。「如果可以把這段東西，濃縮成30秒，就太好了！」我說。

「讓我試試看。」鄭文說。於是他就試奏。其間，我和輝哥，加了點意見。這裏用琶音，那裏狂掃，音太密的地方略加減省……。

就這樣，一段精彩得無以復加的箏引子完成了。沒有樂譜，完全即興，但味道之佳，令輝哥和我，拍手叫絕。

十里平湖

1990
粵／國語

電影《倩女幽魂 II 人間道》插曲

⊕ 曲　黃霑
◎ 詞　裘其前（徐克）
◎ 唱　女聲合唱

十里平湖霜滿天
寸寸青絲愁華年
對月形單望相護
只羨鴛鴦不羨仙 *

* 粵／國語版同詞

在香港，寫電影主題曲歌詞，常常出現國粵版歌詞版本不同的現象。

這是因為國語粵語，音韻不同。即使有時先寫粵詞，再填國語，也因為字的高低音，而非換成別字不可。

好像「兮」字，國音唸「詩」，是高音。粵語此字讀「奚」，低音，只好在旋律上變戲法，把字移位。

有時，國粵語歌詞，也有可以完全一字不易的。但那是極少有的例子。

我寫了主題曲歌詞多年，其中罕有的一首，是《倩女幽魂》第二集女聲合唱的《十里平湖》。不過這是因為歌詞只有四句，多了，大概就不會有國粵歌詞同字的方便。

國粵版歌詞不同，是香港電影文化的一個有趣現象。這現象，說明了香港很多事。後人治香港文化史，不可不注意。

此外，《十里平湖》是先有詞，再寫歌。

粵詞先詞後曲，我一向反對，因為覺得是死胡同。粵音字音樂性太強，往往完全限死了旋律方向。

《十里平湖》因為只有四句，徐克兄又喜歡，我老大不願也只好湊湊趣。

有評論認為歌中的「平」、「湖」和「年」字，屬「粵語中最低音的字，卻譜上很高的音，唱來頗拗口」，我不同意。

粵劇唱家向來有「對沖」一法，把音跳八度（或高或低都行）。這本是用來避開音域攀不到或低不下的問題，好的唱家，技巧純熟的，唱來會極順暢，一點也不覺得是忽然跳高或跌低了一個八度。

大家不妨聽聽唱片上的合唱，順得很。一點也不「拗口」，因為唱的人專業，一滑就上去了。這歌在戲裏是過場用的，根本不預備有業餘人唱，只要錄音效果好，就是了！

男兒當自強

1991
粵 / 國語

電影《黃飛鴻》主題曲

⊕ 曲　黃霑（改編）
⊕ 詞　黃霑
◎ 唱　林子祥

做個好漢子　熱血熱腸熱
熱勝紅日光 *

* 摘自粵語版歌詞

《男兒當自強》風行中國，是中國古曲現代化可行的證明。這種小嘗試的成果，自問不敢居功。因為幕後功臣，多的是。

徐克在《黃飛鴻》電影籌備階段，就說定用古曲《將軍令》做全劇主旋律。於是開始研究，先把樂譜和錄音全部搜羅，細心分析。國樂大師摯友吳大江先生，特別快郵速遞他的珍藏手抄本，供應參考資料。我讀譜讀書聽錄音，忙得不可開交。因為多方收集，最後手上有 21 首不同的《將軍令》。

《將軍令》本來是純供演奏的器樂，不同版本充斥。其中又分南北，旋律完全不同。黑白片時代的港產電影《黃飛鴻》，配樂用的是琵琶主奏粵樂版本，繁弦急拍，算得上是氣勢不俗，而且廣東觀眾對這版本人人耳熟能詳。可是沒有用上嗩吶，低音節奏頗單薄，未必符合現代聽覺要求。

決定配器全新處理，加進和聲和西洋樂器。旋律也大刀闊斧，只存精華。經過了個多月每個音每個小節仔細推敲，結果，300 多小節古本，剩下百餘小節，等於原曲三分一。

進錄音室前兩天，機緣巧合，跟相交多年的香港唱片鉅子黃柏高吃飯。

他問「《黃飛鴻》有歌嗎？」我說「《將軍令》是器樂，不能唱啊！而且找誰來唱呢？」一般人唱歌的音域大概是十至十二個音，這首《將軍令》最低和最高分別是十三個音，音域闊，最高音非常難控制，很難演唱。「找阿 Lam（林子祥）唱吧！他早就說過想改編《將軍令》來唱。」他這一句話，促成《男兒當志強》由器樂變成歌曲。

他馬上找林子祥。我找徐克。幾通電話，一拍即合。挑燈趕寫歌詞。三天後，已在錄音室錄唱！

那天，林子祥唱畢便飛美國，行程不能改，只能在起程前抽數小時出來。因為時間逼迫，我只能用鋼琴錄了簡單的「引導軌」（guide track）伴他唱，其他樂器，全部欠奉，連鼓也沒有。「阿 Lam，請你當作有大樂隊，又中樂，西樂，又 timpani，又南獅鼓，又嗩吶，又 violin，很 full 那樣。」林子祥不但是個絕好歌手，更是創作豐盛，錄音室經驗豐富的一流音樂人，三兩下功夫已經國粵語版一口氣弄妥。

專責編樂配器的戴樂民用盡心思，精雕細琢，

將中國樂器和西方管弦，共冶一爐。演奏樂師高手雲集，全港民樂精英如黃安源、蕭白鏞、辛小紅、王靜、鄭文、譚寶碩、李德江、葛繼力和閻學敏都用上了。

人人嘔心瀝血的成果，今天的 CD 裏，有耳共聽。

流光飛舞

1993
粵／國語

電影《青蛇》主題曲

⊕ 曲、詞　黃霑
◎ 唱　　陳淑樺

半冷半暖的秋　靜靜燙貼身邊
默默看着流光飛舞 *

* 摘自粵語版歌詞

在九十年代初的作品當中，我認為電影《青蛇》的主題曲《流光飛舞》，水準的確不俗。

《青蛇》是徐克改變了作風的戲，人物性格描寫非常特別，而節奏是應快則快，應慢則慢，不像阿徐以前的作品，永遠看得人眼花繚亂。我為《青蛇》配樂，跟雷頌德聯手，舊規矩我熟，新聲音他擅長，頗得相輔相成的效果。我們覺得《倩女幽魂》用國樂做上層，西洋樂器做底的方法，倣效者不少，是突破的時候了。我們天天找新概念，不停做實驗，兩者配合，出來的東西，我自己很滿意。

戲的主題曲由陳淑樺主唱。

陳淑樺是台灣當紅的歌星，唱片創下銷售紀錄。有一段時期，全台灣流行「陳淑樺髮型」，短短的，有點男子氣的感覺，相當受歡迎。

我聽陳淑樺的歌很久，但之前未認識她。這首歌是我首次跟她合作。陳淑樺平易近人，也很上進。那時她正在美國唸音樂，為免打擾她的課程，我們先錄好音樂，然後由音樂工廠的總經理林夕親身到美國收錄她的主唱部份，回港後再混音。

這首歌是寫許仙、白蛇和青蛇經過三季，由秋天開始到冬天再到春天的一段情懷，所以叫《流光飛舞》。有陳淑樺的柔美歌聲壓陣，耐聽得很。

莫呼洛迦

1993
粵 / 國語

電影《青蛇》插曲

⊕ 曲　黃霑
⊕ 詞　徐克、黃霑
◎ 唱　辛曉琪

莫嘆息　色即空　空變色
色變空　空變色 *

* 摘自粵語版歌詞

徐克大哥，老出難題考我。「印度歌？」我幾乎不相信自己耳朵。原來《青蛇》初到西湖的戲，有場印度舞，要插曲，他要一首中國的印度歌曲。

流行音樂，一直就汲取不同的音樂養份。印度音樂節奏繁複，和聲又是另類文化，加上四分一音的運用，轉變奇妙無窮。披頭四當年，就花了整整一年時間，去印度拜「薛他」（sitar）大師 Ravi Shankar 為師。

我自小喜歡聽印度歌，一度是「港台」第 5 台印度音樂節目忠實聽眾，而且家藏 Shankar 不少作品，敢問對印度音樂，略知皮毛。但要寫一首中國人可以唱的印度歌曲，實在很困難。結果苦思多天，聽了無數 sitar 音樂、尼泊爾音樂，才寫成這首歌。

那場歌舞開始時，有一群人在妓寨跳舞。徐克覺得，那年代大量印度文化傳入中原，應該有印度舞，因此找來一群印度舞蹈家演出。張曼玉演的青蛇，幻化成人形，與印度女孩一起，跳一支很誘惑性的舞曲。

在戲中，青蛇只有 500 年的修為，她能幻化人形，但還未學到人性，不知善惡，不知道世界上有人為的界限。這首歌是她剛出場的舞曲。

我想「不理人為界限」，其實有點禪意。佛經中有關於「摩登伽女」的記載，據說摩登伽女喜歡上釋迦牟尼的弟子阿難菩薩，想引誘他，佛祖知道後，派弟子救阿難，同時引導了摩登伽女從佛出家。

我苦思十多天，碰巧知道佛典故事中「天龍八部」之一摩睺羅的別名，是樂神，又是大蟒神，人身蛇首，用來作《青蛇》插曲，意境相當配合，就把這名稱據為己有，寫成這首舞曲。

這是我第一次寫印度味道的歌曲，由滾石公司的辛曉琪主唱，聽過的人說：十分「出位」。

梁祝

1994
粵／國語

電影《梁祝》主題曲

◎ 曲　何占豪、陳鋼
⊕ 詞　黃霑
◎ 唱　吳奇隆

還你此生此世　今世前世
雙雙飛過萬世千生去 *

* 粵／國語版同詞

徐克拍《梁祝》，找我配樂，我第一句話就說：「一定要用《梁祝》小提琴協奏曲做主旋律。」

二十世紀中國，令人一聽就如癡如醉的音樂作品，只有何占豪和陳鋼合寫的《梁祝》協奏曲。

寫《梁祝》的時候，何占豪只有 26 歲。陳鋼更年輕，24。梁祝本來就是青年人的故事。兩位中國音樂青年的浪漫情懷，融進了樂思，每次樂音飄響，旋律流出，那一陣陣的纏綿感覺，就會湧入心頭。

這作品有濃厚的地方戲曲色彩。主旋律，是越劇唱腔精華化出來的。何占豪原是上海越劇院的小提琴手。對越劇唱腔，滾瓜爛熟，小提琴手法，也與西方傳統有不同處，大量吸收了二胡滑指技巧，在弓法、音準和顫音的處理，處處流出一種每位中國人都感到特別親切的「中國味」。

陳鋼是我好友，相交多年，打長途電話到上海找他，又找到了何占豪，談妥一切細節，正式開工。先拿來總譜、高胡譜，再買盡全港能買到的錄音，聽了幾星期，到滿腦子都是《梁祝》音符，才動手作拆骨剝皮重建的改編工夫。

錄音的時候，無所不用其極。連在 1961 年就演奏《梁祝》小提琴協奏曲出唱片的沈榕小姐，都請來了。我們還在原作上面再加女聲大合唱，加強悲劇氣氛。楊采妮這現代祝英台，看毛片已經哭得像淚人，俏眼腫得像胡桃。吳奇隆就在錄音間不停說過癮，樂得很。

配整套電影，要好幾個主旋律。於是自己另外動手，又請胡偉立兄幫忙，寫了一些，又選了幾段黃梅調精品，請雷頌德將舊調精心重編，以透明音色，參考 Enya 唱片幾首歌的節奏，弄了些比較現代的味道。

為了寫好插曲的歌詞，和弄好音樂，我先後兩次自費飛台北，到外景場地，和老徐商量細節，絕對悉力以赴。

電影拍得精采。老徐說：「拍《梁祝》，我竟有重新開始的感覺。」

我能把何陳的力作改編，很榮幸。希望影迷喜歡這電影，也喜歡吳奇隆主唱的主題曲。

浪蕩江湖

1993
粵 / 國語

電影《黃飛鴻之鐵雞鬥蜈蚣》主題曲

⊕ 曲　黃霑（改編）
⊕ 詞　黃霑
◎ 唱　林祥園

浪蕩浪蕩到江湖
翻出世界世界萬百千浪 *

* 摘自粵語版歌詞

寫歌，我喜歡一揮而就。

歌，對我來說，是陣感覺，一抓住，不放，馬上用音符紀錄下來就是。樂思不絕，感覺像瀑布奔騰的時候，寫首 32 小節的流行曲旋律，往往是不到半句鐘的事。靈思不來，向生活的記憶倉拿點存貨出來，再加點苦思，幾個鐘頭過了，便好好歹歹也必可完成。

不過是三幾分鐘的歌而已。四段體，只是四段每段四句旋律，「起承轉合」四次，再難，也難不到哪裏。

這是一向的寫作習慣。想不到，最近，一首歌，足足想了我個半月。

王晶要拍《黃飛鴻》，要求我寫一首可以和《男兒當自強》並排而立的歌，還指明要聲樂大師林祥園出馬。

打從認識林祥園的第一天，就希望和他合作。此地最好的男高音，要找些特別的作品，才可以和他配合。

想過把《十面埋伏》和《霸王卸甲》翻新。但琵琶曲是器樂，要改成供唱的歌，簡化旋律，大事增刪潤飾的工夫，自怕不夠。所以把林祥園兄請了出來之後，還叫王靜這位香港中樂團的琵琶獨奏高手，參加了創作催生行動。

四個人在家，談談彈彈了一夜，很過癮。不過，於事無補。旋律說不出來，就不出來。

後來，從台北把國樂大師吳大江兄請了過來當創作顧問，依然難產。那邊廂，王晶幾乎要派殺手來討歌了。

也許，deadline 是最好的接生婆。她一出現，難產都變順產了。旋律一呱呱墜地，再三下五落二，填上歌詞，國粵語版幾乎同時填好。

歌是舊中帶新，與《男兒當自強》同方向，但又另闢蹊徑。

國語版很不錯。林祥園的雄渾歌聲，和王靜的琵琶，一個是花，一個是葉，交搭得過癮。粵語版，祥園兄的口音，也特別。

旋律是以《夕陽簫鼓》這首古樂作基礎。再把《將軍令》的主題轉調運用，寫成副歌。糅合了《十面埋伏》和《霸王卸甲》琵琶曲的手法，點一些顏色。

那天混音後重聽，很有沾沾自喜的感覺。

歌就叫《浪蕩江湖》。是這一陣子浪蕩人生路啟發出來的感覺。

西楚霸王

1994
國語

電影《西楚霸王之楚漢爭霸》主題曲

⊕ 曲、詞　黃霑
◎ 唱　鞏俐

忘不了兮真情　為甚麼分明楚漢

鞏俐唱歌好，《秦俑》之後就知道了。

鞏俐第一次來港，大夥兒到卡拉 OK 唱歌，葉蒨文一聽就說：「鞏俐唱得很好！主題曲，她可以自己唱！」後來，還力說自己的所屬公司 WEA，趕快把鞏俐簽了下來，捧做歌星。

之後，《西楚霸王》電影裏，有一首片尾主題曲，片主台北大院商王應祥想鞏俐唱，問我：「她唱得怎麼樣？」

「唱得好！」我實話實說。王應祥太太又真有本事，居然真的找到鞏俐來唱。

鞏俐在北京，飛來香港，準時進入錄音室。歌跟歌詞，全部剛剛寫好。我用琴把旋律叮個小樣，給她聽了半天，就要她站到咪高峰前。

「放鬆！別怕！」我見她好像有點緊張，就用我非常流利但絕不標準的普通話跟她說。

「要不要把燈關掉？」我問鞏俐。「好！」她說。

「我在這裏，替你打拍子。」我搬了一張椅子，坐在她隔鄰，摸黑指揮。

歌詞只有幾句。不過，我想了很久。最近幾年，我寫旋律，不喜歡寫得太複雜，有多少返璞歸真。要寫得簡單而好聽耐聽，絕不容易。所以寫幾句就撕掉一張又一張的稿，怎樣都不滿意。到錄音之前，才抓到幾句「我認為 OK」交出來不用面紅的。

鞏俐唱歌，其實有過一些正規訓練。而且，她頗懂得用聲音表達感情，所以唱了不夠兩小時，我們就收貨。

次天，馬上早車到廣州，收錄中樂和弦樂，並加女聲合唱，我指揮中樂跟女聲，戴樂民指揮提琴。整個大樂隊共幾十人，廣州精英盡出。

「這首歌，越聽越有味道！」張藝謀說。

我一於當是真的，完全受落。

力拔山兮

1994
粵／國語

電影《西楚霸王之楚漢爭霸》插曲

⊕ 曲　黃霑
◎ 詞　項羽
⊕ 唱　騰格爾（國語）／黃霑（粵語）

力拔山兮氣蓋世　時不利兮騅不逝
騅不逝兮可奈何　虞兮虞兮奈若何 *

* 粵／國語版同詞

騰格爾是我很喜歡的中國歌手。

是他的歌聲，首先吸引我的。他那首《八千里路雲和月》，聽得我耳朵豎了起來。一入耳，就抓住了我的心。

這位蒙古音樂人的音樂，不知怎的，令我覺得有草原氣息。粗獷之中，帶着柔情，豪邁裏有濃濃的愛，而且充滿泥土味。

他的嗓子蒼涼，像在一望無際的大地呼嘯。但獨而不孤，很有天地為家，故鄉隨腳的氣魄。

那是我心中尋尋覓覓，找了多年的聲音。以後，「騰格爾」這三個字就牢記了。到《西楚霸王》要找聲音，唱「力拔山兮氣蓋世」的時候，這三字，衝口而出。也真有緣份，一找就找着了。

記得第一次和他會面，他完全令我楞住。

他專程北京飛廣州跟我會合。未會面之前，我聽過他的名曲，也看過他的照片。意念中，他是個彪形大漢，即使不一定是摔交高手，也一定碩人頎頎，像個獵人吧。

想不到說「我是騰格爾！」的人，那麼文質彬彬。原來騰格爾不像獵人，像個蒙古書生！

騰格爾唱楚霸王，take six，唱了六次就完成，歌藝令我擊節讚賞！我開心拍手，中、英、國、粵讚語齊出，還請他教了一句蒙古話來叫好！

這次合作，過程愜意，大家愉快得很。

如果說有位先生，真是混身音樂細胞的，騰格爾便是那先生。

舞台 STAGE

黃霑跟舞台有緣，小學時已初踏台板，中學時演過莎劇，扮過秦檜，大學加入業餘話劇社，後雖輾轉成為詞人，但對在台上面對現場觀眾，即時過電的感覺，終生不忘。這條戲癮，自一九七〇年代開始，不定期發作，一有機會，他就靠近舞台，為大小歌唱舞台劇寫詞作樂，完成了一批特別的作品。

在港式流行文化當中，歌唱舞台劇屬小眾，創作人摸着石頭過河，開荒和實驗的味道頗濃。這部份選出的七個故事，或多或少在講冒險。

為「迪士尼樂園巡迴表演」和《夢斷城西》寫詞，要將經典英文原詞翻譯成本地口語，施工目標清晰，執行十分艱巨，結果有彈有讚。《白孃孃》、《白蛇傳》和《柳毅傳書》，由中國演藝經典出發，注入港式視野和技巧。《四大美人》是唱片出版，但原點來自舞台，回應少年黃霑對粵劇特別是紅線女演出的迷戀。以上由流行藝人研發的先鋒之作，全部叫好不叫座。《酸酸甜甜香港地》，源出沙士危機，在七部作品之中，唯一一齣由香港人專講香港事。煇黃最後聯手，特別用心。

我在夢裏見過你

1972
國語

音樂劇《白孃孃》歌曲

◎ 曲　顧嘉煇
⊕ 詞　黃霑
◎ 唱　鮑立

在那夢裏一切都是依稀
可是我還能記起　我在夢裏見過你

我寫歌詞，只為自己定下一個標準：力求通達。

粵語流行歌詞到現在為止，還是有個很嚴重的毛病——「不通」。因為粵音太繁複，填詞不容易，所以往往產生了不少音唱得出來，字聽得明白，卻通篇不知所謂的歌詞。對這「不通」的毛病，我深痛欲絕。所以寫歌詞的時候，寧願有倒字、有錯韻，也不願意歌詞連想寫甚麼也表達不出來。

因為我這力求通達的標準，我的歌詞盡量通俗，深的字，艱澀的詞語，一律避之則吉。

因為功力不逮，我的歌詞作品，有個非常不好的缺點——缺少警句。寫了十多年歌詞，唯一自己稍感滿意的是《白孃孃》插曲《我在夢裏見過你》中段的兩句：

「我不管你是誰，我只要你是你！」

自覺這兩句，寫出了點愛情的道理。

不管你的過去；也不管你的將來。只要你是你；只要你是現在的你。

你是誰？且莫問。我是誰？且莫提。

我是我，現在的我。你是你，此刻的你。

其實這句詞也不是好到哪裏去，但其他的拙作裏面，連談得上這句水平的，也沒有。

可能是因為我的歌詞淺白，容易上口，也可能因為近年的詞作，多數是電視台連續劇的主題曲，所以播出的機會多，容易聽熟，因此也頗有幾首，是很流行的。

但其實我的歌詞，水準絕對不高。這也不是甚麼虛偽的自謙之詞。

我很希望，現在的流行曲歌詞，會有多點好作品出現。因為這香港樂壇，到底是自己混了十多年的圈子。我絕不希望這個圈子，永遠是由像我這類三腳貓的人來寫東西。

世界真細小

1975
粵／國語

「迪士尼樂園巡迴表演」歌曲

◎ 曲　Richard Sherman, Robert Sherman
⊕ 詞　黃霑
◎ 唱　眾聲合唱

世界真細小小小　小得真奇妙妙妙 *

* 摘自粵語版歌詞

迪士尼樂園巡迴表演來港演出，粵語歌詞由我執筆撰譯。其實我在寫完 21 首歌詞，交了卷，就溜之大吉。除了在錄粵語聲帶的時候，因為顧嘉煇兄太忙，瓜代指揮了一首《世界真細小》之外，連首夕演出，也沒有空看。

這次「巡迴表演」，先在澳洲的 Perth 首演。一邊演出，一邊錄香港粵語聲帶，錄好了，就由專人帶返排練。到在港演出的時候，就錄國語聲帶，然後再排了飛到台北演出，然後是日本等地，全部用當地語言演出。

譯對白，譯歌詞，譯成了中文之後，要再經三重翻譯。一是音譯，每個中文字音，翻成英文；再一是直譯，每個中文字的意義，都翻出來；三是意譯，全句意義，再譯一次，這是便利演出人員充份明瞭對白和歌詞意義。所以無論是白雪公主，是王子，或是《世界真細小》的全體演員，每個字的口型，完全對！

迪士尼有一個傳統，就是從來不准許任何人拍攝迪士尼人物化裝。觀眾看的米老鼠，就是米老鼠，演員是誰，永不公佈。這是要保持「迪士尼」人物的完整，絕不容許任何人為因素，破壞了家庭觀眾對這些人物的印象。因此，連幕後代唱的歌手是誰，對外界來說，也是秘密。這秘密，我要揭穿。我想，配音人員，功勞不少，不應完全略去不提。

香港「巡迴表演」唱白雪公主的，是尹芳玲。唱小蟋蟀的，是陳欣健。那是「歌星督察」《交通安全歌》的主唱者。

唱小木偶的，是張圓圓。《雞欄舞》唱公雞的，是黎小田，一首《始終有一天》，實在唱得好！《雞欄舞》另有主題曲，由犴狐狸唱出，那是 Albert Chang，就是當年可口可樂廣告歌那位嗓音沉雄的歌星。

《雞欄舞》大結局是華娃、劉韻、麥韻。合唱的還有席靜婷、關菊英等等一大群很有名氣的歌星。差點漏了！唱惡婆姆和女巫的，是仙杜拉！

「巡迴表演」中的拙作《世界真細小》頗受歡迎。此曲集香港唱家班知名人士合唱，歌唱的水準不俗，可是有兩個字，唱得不清楚。那是「又有陽光照」句的「又有」兩字，因為女聲部有兩位歌者是外省人，雖然久居香港，粵音還是欠百分之百純正，所以影響了咬字，「又有」變成了「悠悠」。

其實這曲有倒字，而且意思太深，歌詞也太長，看起來還是不太好的兒歌。

奇蹟好快嚟

1980

音樂劇《夢斷城西》歌曲

◎ 曲　Leonard Bernstein
⊕ 詞　黃霑
◎ 唱　伍衛國／萬梓良

好醒！好爽！好夠嘆！好夠薑！
好夠威！通街會知！奇蹟好快嚟！

香港粵語流行曲，唱的是廣東音。其實歌詞全是白話文。語法、用字都是，完全不接近我們日常口語，根本是廣東音的普通話。

「佢」字，必用「他」，就是證明。「沒」字也常用在廣東話用「冇」的地方。這都是白話文方法，與廣東口語規則，全不一樣。

我自己，常常認為香港流行曲歌詞，不妨和生活靠得更接近些。歌詞是寫來唱，寫來聽的。本來，我手寫我口最好。一聽馬上明白，入耳即入心，全無阻隔，豈不極妙？

這些年，常常想寫些完全口語化的流行曲詞。所以在鍾景輝兄代市政局邀請寫《夢斷城西》歌詞的時候，就想趁機會試試。

《夢斷城西》的歌詞是半創作半翻譯，因為故事背景改了在香港，歌曲如 America 等，就要將曲詞原意消化後，再寫適合香港背景的詞意。其他的歌曲，大致上是依照英文原詞捕捉其神韻，而改為粵語的。當時大部份粵語歌詞，半文半白，是三及第式文體，如果在歌劇上仍用這種文體寫歌詞，對白和歌詞風格，就不統一。所以決定完全採用純廣東話口語，盡量避免白話文和文言文夾雜運用。

這樣一來，填詞的困難，大為加增。結果詞是花了九牛二虎之力寫成了，效果好不好，卻不敢說。只想，如果這條路走得通的話，流行歌詞的新路，會又多了一條。

之後，斷續做過不少廣東話的歌詞實驗，但每次，聽眾都抗拒，實驗結果，沒有一次成功。

半白話文半廣東話的折衷，如「點解手牽手」一類句子，聽眾還接受。真的句句口語，觀眾聽眾，就當是只宜插科打諢的諧曲，認為不登大雅之堂。

也許大家早就習慣了合樂文字的中國傳統：要略文縐縐才夠班。平白如話可以，但口語入歌詞？偶一點綴，還勉強接受。全口語化，就要手撐頭。聽眾覺得，唱歌不是說話。因此對歌詞，要求斯文典雅，即使和生活略脫節，也不要緊。

也許，中國文字和外國文字不一樣。用中文寫歌詞，太口語化真的不行。即使所謂「不避俚俗」的作品，也只是間中加上俚語和俗語，來增加生動面貌而已。真的全用口語，連作者自己，都覺不堪。以手寫口，還是不行。

前緣萬里牽一線

1982

音樂劇《白蛇傳》歌曲

◎ 曲　鍾肇峯
⊕ 詞　黃霑
◎ 唱　羅文、汪明荃

羅文搞《白蛇傳》舞台歌劇，說無論如何，也要把它搞好。

我不太贊成羅文演《白蛇傳》，不是因為對他缺乏信心。香港搞不出像樣的舞台歌舞劇，主要原因，是人材不夠。其次，財力不足，也是絆腳石。

以香港現行的人材，要排好一齣能見得人的歌舞劇，大概起碼要三四個月天天不停排練。有條件可以演得好的人，要抽出這三四個月來專攻這件事，大概很難。

即使傾全力把演員問題解決了，又請誰來導？全港的舞台導演，都是業餘的，其中不錯有像盧景文兄等有職業水準的導演，但我們請得起他全職來負責這宗事嗎？

（男）如果　　　算有緣　為何　　　難覓語言
（女）　　如果是　有後會　一分怎　　再得見

而且舞台歌劇，絕非生意經。即使十場全滿，還是要賠老本。因為製作費太厲害，而票價也不能訂得太高。

但羅文說這是他畢生志願，貼了血汗，也要來，相信即使條件惡劣，還是可以在這荒蕪的歌舞劇園地，種出朵奇葩來。只好自己也捨命陪君子，為他玉成此事。

寫好了歌詞，一切責任已完，卻仍然忍不住幾次偷空到利舞臺看排演。據羅文說，他與汪明荃、米雪、盧海鵬，天天排到半死，只為演出時台上效果，不負觀眾對他的熱愛。其中特別一提，米雪人聰明，學東西很快上手，而且非常努力，不會因為自己有天賦，而忽略了苦幹。劇中演小青「水浸金山」，舞那面紅旗，實在是很吃力，米雪卻是哼也不哼的，就把功夫練出來了。

開演後，「華星」中人，說一天已售出40多萬港元的票，反應甚佳。看了他們的演出，我才知道，從前的一切擔心，卻是多餘。當然，演出還有可以改進的地方，不過，有甚麼演出，是真的會無懈可擊，盡善盡美的？所以，當夜利舞臺看完了《白蛇傳》的第六夜演出，我高興若狂，不單心頭放下大石，更為這

39

位老友慶幸。

我們都佩服羅文，他的歌唱技巧高，香港沒有人會有疑問。但唱得好，技巧高，只是盡了本分，不必佩服。佩服他的，是他具有百折不撓的精神。他永不言敗，潮流中，波濤洶湧，他矗立其中，有似中流砥柱。

《白蛇傳》初試啼聲，賺了點錢，羅文想乘勝追擊，再搞《柳毅傳書》，結果賠得他很慘。

不肯忘

1984

音樂劇《柳毅傳書》歌曲

◎ 曲　顧嘉煇
⊕ 詞　黃霑
◎ 唱　羅文、歐陽珮珊

羅文實在是歌舞劇的發燒友，《白蛇傳》搞完，就搞《柳毅傳書》，以辛苦為樂，沒他法子。

此劇原見唐李朝威《柳毅傳》，元朝有尚仲賢《柳毅傳書》雜劇，明有許自昌《橘浦記》傳奇，清有李漁《蜃中樓》傳奇。京劇、豫劇、粵劇均有此劇目。寫《柳毅》，我寫了大半年。我參考了各朝原本，大事增刪，並把找得到的小說、電影、連環圖、唱片，全部看過聽過，然後想完又想，寫完又寫，把情節改得更合現代觀念，為這套本來不熱鬧的傳統戲，加進了不少諧趣的小節，令全劇娛樂性更豐富。結果將雷坡送的名貴原稿紙，幾千張用到剩下一小疊。

（女）刻骨銘心　　留你情義　　等他朝　　　雙印遇上
（男）　　　心渴望　　只渴望　　照舊再心上人遇上

《柳毅》有了《白蛇傳》的經驗，水準應該更佳，何況有吳慧萍監製兼導演。吳慧萍是一切要求十全十美的人。從前在無綫，人人都知道她是緊張大師。一別經年，吳慧萍雖然緊張如昔，但人成熟了很多。這次和她一起導《柳毅傳書》，過癮得很。歌詞她逐字推敲，逐句和你理論，但是卻沒有嚇得你手足無措。

顧嘉煇和我，一直想合作寫幾個有水準的舞台歌舞劇。這一次顧嘉煇搏盡老命，幾首主題曲，真是傑

作，旋律之美，完全超越了從前煇哥作品。跟他一同合作寫歌的鍾肇峯也大顯身手，旋律全部用小調式風格，可算是十八般武藝都抖了出來。

自問良心，自己的確很喜歡《柳毅》各曲歌詞。其中幾首，我想到腦汁幾乎乾涸，才肯定稿。中國人填詞，從來沒把二部旋律填得好。《白蛇傳》的男女合唱，我嘗試填上下同時進行的旋律，成績一般。到《兩忘煙水裏》，男女同時唱兩條並行的旋律，各唱不同歌詞，居然可以配合。到《柳毅傳書》主題曲《不肯忘》和大結局歌曲《聽一句痴心語》，再有突破。上下兩個並行而音高不同的旋律，用同音不同聲的字。上下兩句詞文字不同，聲韻不同，而又可以相輔相成，敢說有粵語歌詞歷史以來，沒有人用過這樣高的技術來寫二部合唱。

演出方面，羅文、歐陽珮珊、盧海鵬，都是想把事情「做足一百分」的人。籌備《柳毅》的時候，考慮過幾個女主角，最後一致通過，選了珮珊。她穿起由劉培基精心設計的服裝拍造型照，全世界都讚她漂亮。學唱歌，她很快上手。初錄音時，我跟顧嘉煇去EMI聽，覺得她的唱法還有粵劇味。跟她說了，第二天再錄音，即刻全部減去，而且聲線感情掌握得甚有分寸，的確是聰明女。

盧海鵬演火龍，整個戲搞笑的責任，幾乎全落在他身上。他每一晚都爆幾句肚，十分懂得抓住現場氣氛，弄到利舞臺歡聲雷動。

這個戲，本來由吳業光做龍王兼唱歌，但吳業光不是唱家班人馬，所以找人代唱。找的，正是在下。黃老霑一唱歌聲帶就不聽話，變成豆沙鵝公喉，而且實在很久沒有唱歌，不過這次如有神助，閉門錄音15分鐘，已經完成。吳慧萍聽了，居然說不錯！

老實說：這戲大家都下了功夫。說對《柳毅》完全滿意，當然不是。但說《柳毅》差，那我打死也不同意。《柳毅》主題正確，劇情緊湊，節奏明快，特技層出不窮，面目之娛都盡量顧及。在香港這樣的環境，搞出這樣的一個歌舞劇，羅文和我們《柳毅》諸人，已經是盡了九牛二虎之力，排除萬難，才能夠有此成就。

羅文本身有宏願發展香港的音樂劇。可是，在此地搞音樂劇，配搭始終是個大問題，《柳毅傳書》賠上了老本，嚇得他再不敢造次。

貂蟬再拜月

1991

《四大美人》唱片專輯歌曲

⊕ 撰曲　黃霑
⊕ 詞　　紅線女、黃霑
◎ 唱　　紅線女

往事似夢如幻似煙　再度拜月
景物似舊人事已非

《四大美人》這張粵曲唱片，在製作上，破了幾項紀錄。

第一項紀錄，是製作費高。

錄音與樂師費用，是一般高質素唱片的五倍。史無前例，令同行咋舌。

第二項紀錄，是製作時間長。

由 1988 年中開始，足足費時三年多。單是混音，就混了六次，整整弄了兩年。我們混好一次，先聽個多月，找到甚麼瑕疵，再錄再混，如是者弄到全部滿意，才製作唱片。論認真，大概無人能及。

第三項紀錄，是錄音方法創新。

粵曲唱片，都是樂隊跟着演唱家一起你唱我奏的錄音方法，比較落後，不符合現代音響最高要求。苦思數月，想出了個新方法。

先用最少樂器伴奏，把女姐的歌聲錄下來，然後只保留女姐歌聲，把她的唱腔，逐個音抄下來，編譜，然後再集中了全港與廣東粵樂及國樂大師，分別將每件樂器用不同聲道重錄。這樣，有現代錄音的好處，又不違粵曲方法。

《四大美人》是我半生人第一次這樣慢工出好貨的作品。

從事音樂工作 30 餘年，永遠都在趕，永遠都有製作成本預算的規限。這張《四大美人》，是唯一一張我不用趕，也不必理會製作成本的作品。所以我敢用水磨功夫，不惜用盡時間與資源，把《四大美人》精雕細琢成現在的面貌。

說到精細，紅線女姐的功勞第一。四首新歌，改完又改。

我們在女姐廣州的家，每個字逐字推敲。先寫好初稿，然後由她試唱，提出修改意見，我負責修正。修好再試，再改。到在錄音的時候，一發現有小毛病，還要改。寫詞 30 年，從來未試過下這樣的功夫。

歌曲的設計，女姐是靈魂，也是最高統帥。我們一方面盡量表現女腔一貫的獨特優美風格，另一方面，也要獻上聞所未聞的創新技巧。好像《貂蟬再拜月》開頭的「江河水」，女姐把音樂小引用哼的方法引入，就是前所未聽過的創新。

創新之外，我們也鈎沉，把珍貴而少人知的傳統曲段，重新發掘出來，賦以新面貌。《西施喜》裏面的「木瓜腔中板」，就是把最古老的粵劇唱腔，填上

新詞，用廣府話唱出。既保持了一個幾乎要失傳的傳統曲牌，也把之運用得有了新意。

女姐的藝術造詣和認真態度，啟發了我。如果《四大美人》能獲知音賞識，光榮全應屬她。

長恨歌

1991

《四大美人》唱片專輯歌曲

⊕ 撰曲、詞　黃霑
◎ 唱　　　紅線女

《四大美人》這張唱片錄了四首新寫的歌，分別寫中國歷史上「沉魚」、「落雁」、「閉月」、「羞花」的四大美人，再加上半首古曲新唱的「木瓜腔」。一張只有四首半歌的粵曲唱片，為甚麼要搞三年，而且單是錄音成本，就比現在任何一張 12 首歌的唱片，多出五六倍？答案非常簡單。因為那是我半生人第一張藝術作品。我從未試過製作藝術品，忽然轉性，是因為紅線女。

紅線女是空前絕後的女藝人，論唱腔功夫，是粵劇史上第一人。她是粵劇最後的一位大師，如果不趁她仍然寶刀未老的時候，為紅遍南中國的「女腔」，保存一些高水準精品，那粵劇又會再失存多一點好東西了。

這淒風淒雨　淒清淒冷　淒涼夜裏　淒淒向天追問
問他何事　忍心長令我抱恨！

粵曲是陪伴我成長的音樂。七十年代末與八十年代初，我花了近六年的時間，學粵曲和研究粵劇歷史。並用苦心鑽研得來的資料為基礎，進「港大」中文系深造，在八三年拿了個碩士。所以勉強算得上對粵曲，有一丁點兒半瓶醋的認識。但我做夢也想不到，這些純為個人興趣而進修的一點學問，居然會派上用場。

很清楚的記得那天，我拿着《長恨歌》的初稿，拜訪女姐廣州華僑新村的家，討論和她合作《四大美人》唱片的事。

我們談得非常投契。可以說是一見如故。

她是個非常喜歡笑的人。而且，大概也從來沒有遇見過一個像我那樣「大癲大廢」的傻瓜。所以整

夜，就只見得她常常被我逗到大樂。她笑的聲音，有如銀鈴串串齊聲敲動。笑姿更迷人，令我明白為甚麼她年輕時代，為她傾倒的人有如穿花蝴蝶。

但她一到工作的時候，就完全不苟言笑了。我每天和她討論、商量、研究。早上便到她家裏，和她相對到深夜。寫完一句，就讓她修訂試唱再修訂，真正一絲不苟，字字推敲。有一首歌，我改了個多月。翻看重抄的樂譜記錄，修改次數，居然高達 27 次。其他的，五六次是等閒。

她半個字不合意，都不肯唱。她在錄音前夕，根本不說話，整日用圍巾暖着喉嚨不作聲。她本來最愛吃海鮮，但她怕蝦蟹影響聲帶運作，在錄音前的一段日子，面對着最心愛食物，半塊不吃。未進錄音間之前，每一句唱腔，全設計好了，練得滾瓜爛熟，才肯走進錄音間。稍有半點自覺不佳，就重唱。

半生人和不少藝人合作過，我從來沒有遇上過一位要求如此高的。女姐表演藝術的功力之厚，令我咋舌。她根本就是粵劇的活字典。50 年花旦生涯，表演於她，已成了生命的一部份。

她知無不言，言無不盡的教導，諄諄善誘，執我之手，逐步啟我茅塞，開我腦竅。能和紅線女這位粵劇宗匠，在她藝術最成熟圓融的時期與她一起合作創新聲，是我畢生之幸。

生活响香港

2004

音樂劇《酸酸甜甜香港地》歌曲

◎ 曲　顧嘉煇
⊕ 詞　黃霑
◎ 唱　周志輝、馮蔚衡、辛偉強

生活响香港　肯揑先啱數

自從 1968 年，我第一次在倫敦看音樂劇之後，就愛上了音樂劇，常常有寫個音樂劇的願望。有人找我為音樂劇填詞，從不推辭，視之為自己寫音樂劇的訓練。

《酸酸甜甜香港地》是我幾十年填詞生涯，最好的一次訓練：香港三大藝團攜手，國樂大師閻惠昌、舞蹈名宿蔣華軒、編劇高手何冀平，再加老友拍檔煇哥，已經是做夢也想不到的組合。何況，幾位高人之外，還有毛俊輝！

第一次看毛俊輝，就一邊看，一邊心中讚歎。那是香港話劇團獻演何冀平編劇的傑作《德齡與慈禧》。毛俊輝演光緒，和盧燕的慈禧對手。毛俊輝不慍不火，恰到好處的演繹，令我這演舞台劇出身的人，越看越興奮。所以，對我來說，這次合作，是我的個人大豐收。

毛俊輝在上海出生，年紀小小，就迷上京劇。來港唸完中學，到了美國，在愛荷華大學拿到戲劇藝術碩士後，一直留在美國，參加了多個職業劇團的演與導工作，是個理論和實踐結合得很好的戲劇家。回港後他進演藝學院執教，黃秋生、劉雅麗、謝君豪、蘇玉華、張達明、陳錦鴻等人，全部系出毛門，獨當一面。在藝術路上，毛 sir 一向非常勇於嘗試，永遠有膽走前人未行過的路。有時明知路難行，也寧願冒險。

負責寫旋律的煇哥，是我畢生最佳拍檔。合作多年，對他的作品水準，從不懷疑。而這次，煇哥更令我目瞪口呆。從前，他永遠旋律交得遲。這次，他用極短時間，一口氣就寫好十幾首非常動聽，而又和他平常的風格不大相同的精彩旋律。全部在限期內，提前完成，幾乎令人不能置信！一串串音符從傳真機不停出現，嚇得我急忙熬夜趕工。

這次填詞，頗有壓力。不過，對香港的深愛，支持着我。所以，在天天和煇哥通電話討教討論後，也算順利完成了這十幾首歌的曲詞。歌詞絕大部份採用香港人常用的粵音口語。因為這才是香港人的真實語言。而為了配合角色身份，所以不避俚俗，同時力求顯淺，務求通過語言，即時就可以反映香港日常有血有肉的真實生活。

《酸酸甜甜香港地》是我創作生涯裏一段極愉快的經驗。水準如何？我期待聽眾和觀眾坦誠的批評。

家國

NATION

黃霑愛香港，同時愛中國。他和同代香港人自覺有雙重身份，不論愛港，還是愛國，都有條件，有過程，有矛盾，有變化。

一九七九年《獅子山下》寫下不朽香江名句，背後是一段有關中國烽煙，和身處海角天邊的感受。一九八〇代初，中國重新與世界接軌，黃霑重拾對文化中國的顧盼，《勇敢的中國人》、《我的中國心》、《同途萬里人》和《中國夢》是我手寫我心。同期，他也寫了歌頌香港的《香港香港》、《我熱愛香港》和《美麗古怪島》，一九八六年更寫下慶祝英女皇訪港，讚譽香港站在「民族世界岸」的《這是我家》。在這時候，愛國和愛港，顯然不是零和遊戲。

雖然如此，兩種愛之間，長期有張力。到一九八九年，張力大大膨脹。六四之後，黃霑憑聖誕歌寄意，調侃鄧小平 is coming to town，然後再寫《蒲公英之歌》，記下過渡期香港人四處漂泊，無處為家的心情。

獅子山下

1979

電視劇「獅子山下」主題曲

◎ 曲　顧嘉煇
⊕ 詞　黃霑
◎ 唱　羅文

我哋大家　用艱辛努力寫下那
不朽香江名句

我替香港電台寫歌，每次都印象深刻。

張敏儀找我為「獅子山下」寫歌詞時，該劇已經製作了一段時間，早期由良鳴叔、陳立品姨參與演出，播出多輯後，決定要加一首主題曲。

寫主題曲，最重要就是為那套劇服務，配合它的宗旨，「奉旨填詞」。我在這方面較有經驗，會選用一些字，既適合那套劇，又能發揮。寫獅子山下》，也是這樣，而且這歌裏有我的真感覺。

1979 年，我寫這歌詞的時候，香港前途談判還未開始。但七十年代有一件很重要的事，就是香港開始有本土意識。

五、六十年代，住在香港的人有一點過客心態。1949 年我八歲，跟隨爸媽和兩個弟弟一起從廣州來港。當時我們常想回去，內地的屋契都鎖在保險箱中，沒有丟掉，每年都聽蔣介石說「今年是反攻大陸年」，結果被騙多年。後來我們這一代開始成長，覺得「甚麼反攻大陸？不要騙我吧！」我們在這裏，我們是香港人。

當時香港經歷許多艱辛，也安然度過，經濟慢慢起飛，大家以香港為榮。1969 年我在《明報》寫專欄，問為甚麼我們有這麼多廣東人，卻沒有廣東流行曲？幾年之後，廣東歌已經成為主流，而且是高水準的本土生產。

香港是福地，她是一個容許你做自己的地方，大陸不行，台灣也不行。香港人的思想不一定很統一和諧，她有左派、右派，暴動也發生過兩次，一次是青天白日旗貼在蘇屋邨；另一次是左派的六七暴動。我在獅子山背後的深水埗大埔道白田邨口居住，1956 年我看着暴徒燒車、燒「嘉頓」，看他們如何從的士將瑞士領事夫人拉出來，追打致死。這些事很深刻，我知道動亂是香港付不起的代價。香港是我們的家園，我希望它一直好下去。

《獅子山下》流行，要感謝羅文，他將這首歌演繹得很好，唱活了「不朽香江名句」。

煇哥的旋律很有趣，中段部份，本來是 D-flat，降 D 調，中間變成 E-flat，巧妙的將音調升高了半個音，有新意。

《獅子山下》的歌詞，老實說不論誰寫，結果都會差不多，它要配合戲的宗旨，一定是寫同舟

共濟。我寫過不少有關香港的歌，寫過《美麗古怪島》，有國語，有廣東話，但只有《獅子山下》流行。這首歌歌詞好不好？可以罷。

勇敢的中國人

1982

電視劇「萬水千山總是情」插曲

◎ 曲　顧嘉煇
⊕ 詞　黃霑
◎ 唱　汪明荃

我萬眾一心　那懼怕艱辛
衝開黑暗

1980 年代末，有作家提起《勇敢的中國人》，說「以歌詞得罪，在大陸遭禁。」

歌詞是拙作。

大概是「令我錦繡故鄉色變，令我嬌美翠湖含恨」這兩句詞得咎了，所以即使原唱者不是別位，正是當時躍上中共政壇的汪明荃，也不能通過檢查同志的鐵腕，一於禁之哉。

這事其實好笑得很。

《勇敢的中國人》，是電視劇插曲。那齣長篇電視劇，是講抗日的，所以說令山河色變，故鄉含恨。不過，禁這首歌，禁那首歌，自有同志們自己的理由。

歌詞用中國為題材的，我寫過不少。其中王福齡兄作曲，張明敏主唱的《我的中國心》，還拿過一個國內的「晨鐘獎」，得過不少名人高官及大師同志品題。其實這首歌詞，寫的是身在國外的中國人感情。這首歌在大陸受人歡迎，倒實在是頗有些始料不及。

所以禁也好，獎也好，笑罵由人，原作者交出了作品，除了版權之外，一切便屬大眾。禁了的歌，像得獎的歌，都會存在知音心裏。像《綠島小夜曲》，台灣禁了多年，可是解禁前解禁後，都有人唱，分別只是一在心中唱，一在人前唱而已。

話說回頭，《勇敢的中國人》是否反共歌曲？

這首歌，反的是中國人之敵，是共也好，是不共也好，令我河山含恨的，就是我們要反之人。

而在反敵之外，另有用心：我想鼓起中國人的勇氣。

中國人也實在太苦。幸福本是可以爭取得來的；但爭取幸福，要勇氣，也要方法。中國人勇敢的少，所以，我希望多見幾個。

我的中國心

1982
國語

◎ 曲　王福齡
⊕ 詞　黃霑
◎ 唱　張明敏

長江長城　黃山黃河
在我心中重千斤

這首拙作，在中國大陸非常流行。拿過很多個獎。

歌是王福齡先生寫的，我按譜填詞。張明敏在1983年，上中央電視台的「春節晚會」，選唱這首《我的中國心》，一炮而紅。胡耀邦這位前中共要人愛唱，還特別拿了歌譜回家，教孫兒唱。而中國同胞，也幾乎人人都琅琅上口。據說，此曲每次演唱，台下必有人和唱，甚至熱淚盈眶。

這首歌大受同胞歡迎，有點意外之喜。

1949年從出生地廣州來港定居之後，我沒有回過祖國大陸。「河山只在我夢縈，祖國已多年未親近」，是心聲，直抒胸臆，也寫出事實。這本是僑居海外的中國人心態，天天在中國河山懷抱裏生活的同胞，按理不會有太大共鳴。可是，居然抓着了大家的心。

我這首詞，很多倒字，自己不是那麼滿意。也許同胞都能體會，我這極愛中國的香港寫詞人的愛國情懷，因此，網開一面，沒有理會這首歌在填詞技術上的缺憾。我自己其實有點汗顏，覺得這歌的流行，是碰巧遇上了天時地利人和，真要論功行賞，張明敏要排第一，王福齡先生的動聽旋律，也是主因。

「長江長城，黃山黃河，在我心中重千斤」兩句，王先生很喜歡。

王兄是香港流行曲大師。他寫不朽傑作《不了情》的時候，我還是個在學青年。對這位亦師亦友的大前輩，我心存敬畏。寫《我的中國心》時，他本來已經從樂壇退了下來，改行作出口時裝生意，久已不創作。「永恆」唱片鄧先生甘詞厚幣，說服他再執筆。王先生指定要我填詞，我有點受寵若驚。之前，我只填過他的歌一次。大歌星夏丹小姐，給我們這首《我要你忘了我》，在寶島台灣唱紅。而他一生，我們一共只合作過兩次，居然一首流行海峽右岸；另一首，就風行左岸。

1989年舉辦的「改革十年全國優秀歌曲評選」，《我的中國心》是唯一獲獎的港產歌。主辦人誠意邀請我們到山西領獎，王先生欣然應允，我自然相陪。我們遊北京，遊太原，度過了極愉快的一個星期。一前輩一後輩，相對了幾天，他的感受，對音樂的看法，他個人的歷史，在這幾天，全告訴了

我。我記得由北京回港，是週四，我還送他回家。週六下午，戴樂民打電話來說：「王福齡死了！」

我嚇得半晌說不出話來。

從前，他常對人說：「港台中國人，都唱我的歌！只可惜國內同胞十億，還不知我的旋律。」說話之中，很有些遺憾。這次在國內獲獎，令他特別開心。我有幸能在他去世前，伴他作一次愉快的領獎行，也算是和這功力甚深的大作曲家，有緣得很。

同途萬里人

1983

電視片集「絲綢之路」主題曲

◎ 曲　喜多郎
⊕ 詞　黃霑
◎ 唱　羅文

天蒼蒼　山隱隱　茫茫途路
沙灰灰　雪素素　白白野草
深深思　細細看　共覓盛唐瀚浩

我崇拜喜多郎。這些年來，甚麼大的外國音樂家來，黃霑都沒有追求過他們簽名，只有喜多郎一個例外。

NHK 的「絲綢之路」特集音樂，由喜多郎一手包辦作曲演奏，用電子音樂，表達了他對中國絲綢之路、中國長城、黃河與敦煌飛天壁畫的嚮往。喜多郎的音樂，絕不繁複，但聽起來，卻真的令你心曠神怡，很有「復歸返自然」的感覺。簡單的和聲，純樸的旋律，東方的天籟！

以我國絲綢之路做主題的音樂，最佳作品，到目前為止，應推喜多郎此作。比起舞劇《絲路花語》的音樂，勝出太多了。外國人以中國題材寫音樂，竟然勝過我國音樂家，說起來真令人汗顏。

我很榮幸能夠跟喜多郎合作。喜多郎的音樂不是日本和式的——雖然他是日本人。他對中華古國的嚮往，令他的旋律和樂章結構，很多中國味。「絲綢之路」主題曲的旋律，由音階反覆往復構成，悅耳異常，而且纏綿之極。他的旋律，另有淺白一功，很有個人風格。前作《無限水》和《似水流年》都是極佳旋律，《同途萬里人》同樣頗為流行。

填這首詞之前，我從來沒有去過絲綢之路。但這首歌每句寫景的詞，都有根據。我找到日本華裔中國作家陳舜臣寫的《敦煌之旅》，花一個晚上看過他的書，再看看圖片，絲路的風光，也是知道一二了。他筆下描寫的鳴沙山，原來還有白色的草。

這首歌當年連唱片封套也得獎。羅文亦唱得非常好。

403

中國夢

1983
粵／國語

◎ 曲　趙文海
⊕ 詞　黃霑
◎ 唱　羅文（粵）／呂方（國）

五千年無數中國夢
內容始終一個 *

* 此段粵／國語版同詞

呂方是香港著名歌唱教授戴思聰先生得意門生，張明敏師弟。

他出身低微。地盤工人，他當過。也做過電子遊戲機中心的伙計，生活絕不好過。

他個子小，身高只是拿破崙級，但聲音很美。唱高音，十分悅耳，腦共鳴運用得甚好。

他和張學友同年踏進香港歌壇。呂方高音明亮，張學友低音雄渾，一高一低的兩把好嗓子，都是歌唱比賽中贏取冠軍而得眾人欣賞的。他參加比賽的時候，一開腔，大家就被他的那副金嗓吸引住了。50 分滿分，我給他 49。

呂方出道以來，我一直喜歡他的歌，和他經常合作。1985 年「華星」叫我為他寫歌參加東京音樂節，我欣然執筆。「音樂節」的渡邊正文問我：「這人行嗎？」我說：「假以時日，絕對行！」

不過他初入行時，有多少怕我。

羅文灌錄趙文海兄的傑作《中國夢》（粵語版），本來是特別寫給呂方唱的。

從來我習慣寫了歌詞，就將歌完全交給監製人，再不聞問。錄《中國夢》時，因為喜歡呂方的嗓子，破例幫他，請他到我家裏，逐句歌詞講解，耐性十足。錄音那天，忙得不可開交，也勉強抽空到錄音室看他錄音。但他像搬字過紙一樣，半點感情都聽不到。最初我還很有耐性，試着教他，終於忍不住火上心頭，破口大罵，走進錄音室，一掌把他推開，用自己完全不適合唱歌的豆沙喉，將整首歌唱了一次。然後大喝：「你照這方法，自己把它唱好！我受夠你了。」掉下耳機，就走。

但罵他，真的因為愛他。我工作，有時幾暴躁。有一陣子，見人就罵。特別對自己認為有天份的新人，緊張過了頭，稍不合意就罵。

不久之後，呂方不但唱歌突飛猛進，變成很強的實力派，連演出電影，也有板有眼。聽呂方唱歌感情充沛，的確是「士別三日，刮目相看」。後來他跟我相處多了，知道我原來還有多少人性，跟我關係也好了很多。

這個小伙子，有天份，也有上進心，而且肯努力，他成功是應該的。

這是我家

1986

「英女皇訪港青年精英大匯演」歌曲

◎ 選曲　顧嘉煇
⊕ 詞　黃霑
◎ 唱　鍾鎮濤、區瑞強、張學友、
　　　張國榮、成龍、合唱團

地鐵飛奔到觀塘

纜車開上山上

大鐵管通過海床

東區快車湧去走廊

這是我 1986 年為英女皇伊利沙伯二世來港填的
詞，後來，香港電台在《香港心連心》唱片出版了。

「這是我家，是我的鄉，是民族世界岸，是我的
心，是我的窗，是東方的新路向。」

覺得香港是家的感覺，不是一開始便有的。我
們初來此地，全家人都是過客心情。那時，心中都
想着廣州的老家，總希望能有一天回去童年時舊地。

然後就漸漸愛上此地了。

那是一點一滴積聚下來的感覺，來得慢，也來
得曲折。到開始知道國民黨年年講的「反攻大陸」
不過是連他們自己也不相信的謊言之後，才一點點
的把記憶從腦海中抹掉，再一滴滴的把愛注入這小
島裏。

到最後，我家中人人立定心腸，以此為家了。
廣州變成過渡，此地才是真愛。

記得八十年代中，第一次重回廣州，特地找自
己的老家看。那次的感覺是奇怪的。面對童年時生
活的一部份，我居然只覺得陌生到非常震驚。

回港後反覆咀嚼自己當時的心境，才驀然發
現，在悠悠歲月裏，愛心轉移，老家，不過只是片
段美的回憶，不再在生活中發生任何實質的影響。

香港，已是老家。不離不棄，與之終生廝守。

那次演出，葉詠詩指揮合唱團，跟全個場館一
齊合唱《這是我家》，我的心有熔岩在爆發。

又到聖誕

1989

《香港 X'mas》唱片專輯歌曲

◎ 曲　John Coots
⊕ 詞　黃霑
⊕ 唱　黃霑、眾聲合唱

喂　又到聖誕　嗱　又到聖誕
下個聖誕有冇今年咁歡
鄧小平 is coming to town

八九年某天在拍高志森那套《偷情先生》，偷閒之間，隨口唱歌。

我最喜歡聖誕歌。《平安夜》、《齊來崇拜》、*Joy To The World*、《聖誕鐘聲》一類美得無話可說的旋律，一年四季都在唱。那天隨口唱，唱那首 *Santa Claus Is Coming To Town*，聖誕老人出城！

我唱歌，有時會心血來潮，玩一下歌詞，改一兩個字。那天福至心靈，忽然唱出「鄧小平 is coming to town！」聽見的，都在笑。我想，如果人人都笑，錄成唱片，會有生意眼！立刻找拍檔戴樂民商量，出一張搞笑聖誕唱片。

我一向認為聖誕歌是西方傳統民俗音樂傑作中之最，是經過數百年時間考驗，盡去糟粕賸下來的精金。一首 *Silent Night*，不知強過多少個音樂學院畢業正統音樂家筆下的九流旋律。這次挑了 19 首最悅耳的聖誕旋律，由戴樂民編曲，我和他聯手監製。

當然，純搞笑也不好。天庭中的優人小丑，也要玩笑中發人深省才算高班。所以堅決要歌詞笑中有淚。搞笑之後，也許，還可以引出聽者樂友心中一種淡淡的無可奈何。除了歡笑，有更深層次，以供玩味。

一個人，不能寫 19 首。請來林振強、林夕、黎彼得諸詞友聯手共寫。

林夕先交第一首，叫《皆因一經過六四》。然後林振強交稿《慈祥鵬過聖誕》，譜《聖誕第 12 日》！同時，我跟戴樂民研究如何將歌搞得更好。

「這首最好用盲公聲唱，像街頭乞兒那樣，加個墜胡入去，聲音沙一點，淒怨點！」

「這首用 soprano 色士風！會很好！」

「這首可以用學院派合唱團唱法，全對！」

歌，由黃老霑自己唱！這張唱片，搞笑鬼馬，由我唱，至少情感一定捕捉得對。

之後，一連錄了整個星期。請了香港最專業最好的四重唱幫手。又找了個二胡王來拉爵士式的過門，寫下中西音樂文化交流的第一頁，實行二胡拉 jazz！

錄音完成後，發覺整體太長，減了 4 首，只剩下 15 首，串燒起來，一氣呵成。

結果唱片叫好而未見叫座。它出版稍遲，亦沒有資金做廣告，發行又出了問題，存貨堆在倉庫，

街上卻沒有貨賣，所以賣了萬多張，就停了。

可堪告慰的，是口碑極好。不少精品店和美髮廊，居然都情有獨鍾，選了拙作，天天在播。見過的評論，竟無半句貶詞，似乎大家都喜歡這15首專寫89六四後第一個聖誕節港人心情的作品。

林振強那首《慈祥鵬過聖誕》，抵死諷刺幽默哀傷，兼而有之，是15首歌之中，最多好評的一首。「慈祥鵬，過聖誕，問我要啲乜嘢玩？我說：俾個passport我！」這種絕妙的歌詞，黃霑自愧不如！想爆腦也寫不出。

更令我喜出望外的是，在下的沙啞唱腔，居然都為大家接受，沒有人覺得聽不入耳。

那年六四以來，心情一直不好，只好寄情工作，務求自己不停下來。想不到，埋首工作中，忽然心血來潮，多種機緣巧合，促成了這張處男唱片。

希望大家都能以這些歌，留下八九年的回憶。

蒲公英之歌

1989

電影《喋血街頭》主題曲

⊕ 曲、詞　黃霑
◎ 唱　　甄楚倩

我望着蒲公英　風中飛奔尋覓

第一次認識吳宇森，是許冠文的處男作《鬼馬雙星》的片廠中。許兄找來一群老友替他客串，我演有獎遊戲節目主持人，森兄是老許的助手，一切片場中打點，全仗他主持大局。森兄在片場中很少說話，但指揮若定，一言不發，把全部困難，默默地一一克服，令我印象深刻。

不是前一陣子為《喋血街頭》配樂和他談起，倒不知道我們在童年時代是石硤尾街坊。阿森住在南昌街尾，我住在桂林街口，大家都在北河街上北河戲院看電影，就此愛上了銀幕上的影像，終生不渝。

那夜，大家在配音間談起，發覺1950-60年代的年月，只存腦海裏，沒有失去的，是大家對童年、對街坊、對成長區域的思念。還有對香港的感覺。

我們香港人，彎似蒲公英，自由而無根，初來此地，大家都抱着過客心情。然後，開始愛上此地，就此落地生根。

而忽然風起，結了的子，正欲乘風而去，在枝頭搖盪着，一面不捨，一面又想一躍而起。

一切只是隨風蕩漾隨命，風息而停，風動而起。命中如果注定可以落地生根，不久，就會有一株新的蒲公英，綻出生命，沒有機緣，就不知飄落何方去也。

可能我們真的不需要根便能活。但有時我們想有根，想生根。所以一旦風動，我們搖曳不定，還帶點徬徨，更有點怯場！

也有一些，無根的惆悵。

社會人生

黃霑曾經自認文青，但由始至終，取向貼地，跟平民共飲井邊水。

他長時期本業是廣告，每天工作靠近大眾。隨着香港社會變化，服務的對象開始有特定的模樣：年輕、本地長大、日常用粵語、基層出身、事業有成、開始享受生活，並構想人生規劃。《可口可樂》和《兩個就夠晒數》，正是為他們度身訂做。

一九七〇年代中開始，流行曲深入民間，黃霑受不少社會機構邀請，為他們寫歌，合作過的單位包羅萬有，包括政府機構、民間團體、醫院、紀律部隊、政治組織、大中小學、老牌左派報刊、國際慈善組織和宗教團體等。本部份選錄的四首歌曲《同心攜手》《喇沙書院中文校歌》、《天主始終係愛》和《做個正覺自在人》，於一九八七到二〇〇一年之間寫成，內容由爭取民主、培育初心，到導人向善（天主教與佛學兼容），見證流行音樂如何細水長流，挑動社會意識。

可口可樂

1970

◎ 曲　資料從缺
⊕ 詞　黃霑
◎ 唱　關正傑

認真好嘢　只有可口可樂！

我任職的第一家廣告公司，叫「華美」（Ling-McCann-Erickson），是此地第一家港美合資的香港廣告公司。入「華美」第一件事，就是寫《可口可樂》廣東話歌詞。

「認真好嘢，只有可口可樂！可口可樂最好，人人都鍾意。」關正傑主唱。時維 1970 年。

英文原詞，沒有「認真好嘢」的意思。

七十年代之初，美國青年正處嬉皮時代，心靈空虛，認為現實虛偽太多，都想找出生命真諦。可口可樂對症下藥，廣告提綱挈領的用了句雙關語 It's the real thing。一方面順應青年人尋找 real thing 潮流，另一方面暗示，此外全是假冒摹倣的東西，只有我可口可樂才是真的！

這句廣告標題，來到香港，死火！香港青年，絕少嬉皮士。百事可樂也無威脅。老番進口廣告語，全不適用。唯一可用的，只是廣告歌的旋律。於是洋瓶中酒，變了「認真好嘢」！

七十年代初，我們一群廣告人，十分不滿廣告文言化，覺得廣告一旦與時代脫節，離開了現實生活，就會全不生效。於是我們這些新一代的廣告人，開始了廣告語言上的革命，不但不再寫成語，而且大膽用香港人的口語入文。

譯作可口可樂廣告時，我借助了「喇沙」老師袁琦的秘傳譯學。他認為，形似，不如神似，翻譯時不妨大膽增刪，和將詞語句子次序調排整理，以合讀譯文人的語言習慣。再有需要，不妨補白、修補、補充。這「刪、存、補、調」，袁門弟子都尊稱其為「袁氏四法」。當年在下用「認真好嘢」四字來翻 It's the real thing，就是用「袁氏四法」的「補」字訣。

此地太古汽水廠的洋頭領，生性謹慎，而且因為略識中文，覺得「認真好嘢」四字，過份口語化與粵語化，不敢採用。於是建議市場調查，由「可樂」飲家定奪。結果，當然是「認真好嘢」勝出。

「認真好嘢」歌聲遍港九，關正傑變成廣告歌幕後唱家最紅人馬。

關正傑是個好得很的男歌手，也是和我合作得最早的歌星之一。他是「聖保羅」高材生，還在唸書時已經常參加校際音樂節，名列前茅。他自幼學

古典結他，彈得極好，唱歌嗓音，非常斯文而有質感，是真正的小生聲。

他在校際音樂節初露頭角，當時在麗的電視製作「青年聯誼會」的馮美基請他上來唱歌。那次是我第一次跟他相識，亦第一次領教關兄的怯場和細膽。

之後，我錄廣告歌，要男歌手的，例必找他。「認真好嘢」的「可樂」歌，與「一生起碼一次，到世界渡假」的「汎美」歌，都是他的傑作。

Song 61

兩個就夠晒數

1975

「家計會」宣傳節育歌

⊕ 曲、詞　黃霑
◎ 唱　　仙杜拉

生女也好　生仔也好
兩個已經夠晒數

《兩個就夠晒數》，帶來了很多開心的回憶。

那時我在導「溫拿」五友的《大家樂》，梁淑怡一天來說「家計會」想要首新的宣傳歌。我早就認識了林貝聿嘉，也一向十分支持「家計會」工作，於是想也不想便答應了下來。

林太辦事，認真鍥而不捨。我答應為她免費寫《兩個就夠晒數》，之後被她追到頭暈，一時是她秘書，一時是她自己，電話永遠不停，終於很快她成功追到那首歌曲。我趁為《大家樂》錄歌之便，請鍾鎮濤、譚詠麟、陳友、彭健新和強兄五位，合唱了試錄帶，送去「家計會」。

原曲與現在流行的版本，略有不同。「無謂追！無謂追！追得到也未必好，追唔到呢生壞肚！」之後，本來還有兩句。那兩句，是「顧住個老母！顧住個老母！」

梁淑怡說，這兩句一播出，會有太多不必要的無謂反應。我想想也有道理，於是從善如流，把之刪去，再把旋律改動了一下才正式灌錄「出街版本」。

因為想用女聲，而仙杜拉是當時的廣告歌高手，就請我這位誼妹來唱。我完成了錄音，還擔任節目主持，跟仙杜拉拖着一群兒童在大會堂載歌載舞，向有關人士，公開此曲。

這首歌的宣傳片很特別。家計會勸人節育，廣告畫面找個人來扒艇，是因為針對水上人家生育多，特別灌輸「兩個夠晒數」的思想。

後來這首歌街知巷聞，對香港下一代有很直接的影響。

411

同心攜手

1987

民主政制促進聯委會「爭取 88 直選集會」歌曲

⊕ 曲、詞　黃霑
◎ 唱　眾聲合唱

朋友同心攜手　權益同追同有

朋友！同心攜手！
權益，同追同有。
同你同得同享，同把心聲透。
同生世上，人權你我都應該有！
民主與自由，人人都應該擁有！
朋友同心攜手，權益同追同有。
同你同得同享，同把心聲透！
很簡單的一首歌，有點兒歌與民謠的風格。
那年，李柱銘想我替支持直選的人，寫首歌。我覺得，直選是為港人爭取民主，與保障現有自由的大道，所以一口應承。

民主與自由，本來是我們一生下來就應該擁有的人權，不應該倚仗政府「恩賜」。假如政府抗拒我們自主，我們應該努力爭取。

用歌去宣傳民主自由，是最和平的爭取方法。如果旋律人人上口，而歌詞引得出大家心中共鳴來，民主與自由這基本人權，會遲早握在我們手中。

這首歌詞之中，我用了很多個「同」字，同心、同追、同有、同你、同把、同生、同得、同享。這是黃霑心聲，在歌詞裏說出同舟共濟，團結就是力量的意思。世界上任何地方，要改善環境，令人人好好生活，齊心同行是必要的。

希望港人，喜歡這歌。

喇沙書院中文校歌

1999

◎ 曲　資料從缺
⊕ 詞　黃霑
◎ 唱　男聲合唱

豪情少年敢為敢作　一身朝氣心向上
人行正途艱危不怕　我會盡心全力幹

我是三代「喇沙仔」。

先父腦後還拖着辮子的時候，就進了喇沙修士辦的學校「羅馬堂」（今聖若瑟書院）唸書。他只唸過一年，剛唸完第八班，廣州的祖父和匪徒駁火殉職，爸爸被迫停學回穗，肩起養活家中八口的任務。

後來，我們從穗市來港，他就堅持我進喇沙書院遂他的未完之願。我由小五唸到中七，九年於茲，算是完成了他對我的期望。

開始的時候，在何文田巴富街的軍營平房木屋唸。木房樸素得很，但設備很好，陽光極充足。籃球場和足球場都大。而且傍山而築，非常清幽，是個很好的校園。我們捉蜢，打金絲貓，捉迷藏，玩兵賊，天天不倦。

畢業的一年，母校已經遷回九龍城界限街的巍峨黌舍了。當年校舍，圓拱指天，雄踞九龍城山上，遠眺鯉魚門，背枕獅子山，校園林木蔚葱，建築和環境，都實在好。

喇沙會的修士們，是有教無類的好導師，畢生獻身教育，諄諄而訓。他們處事嚴格，但精於誘導頑皮的學生。如果不是斐利時修士和彭亨利修士，當年在我屁股上打了那難忘的幾籐，大概黃霑還要更頑劣。

可以說，當年能進入母校，是我一生人幸運的開始。

我遇上了一生以普及音樂為己任的梁日昭先生，把世上的美麗音符，灌進我少年的心竅，帶我進入音樂的國度。

母校有幾位特別優秀的國文老師。其中黃少幹老師書香世代，本來就是個翩翩俗世佳公子。但不知怎的，竟以作育英才為己任，啟發了我這個頑童，以後愛上了中國文學。教翻譯的袁琦老師，教曉我如何靈活用腦。他獨創的「袁氏四法」，删、存、補、調，我後來移用了來作廣告創作之道，居然豐衣足食廿餘年。

「喇沙仔」都愛母校，引以為榮。對「喇沙」後輩，我想分享胡適先生的一句說話：「你要想對社會有益，最好莫如把自己這材料鑄造成器。」「喇沙仔」，努力！

天主始終係愛

2000

天主教香港教區節目「始終係天主」主題曲

⊕ 曲、詞　黃霑
◎ 唱　　葉麗儀

和我溝通　清洗我心靈！
令我知道　天主係愛！

和耶穌基督有緣。童年在廣州，就讀的懿群小學是基督教學校，後來，到了香港，一直受天主教學校教育。之後，跟許多天主教神父做朋友。

我有位摯友白敏慈神父，是耶穌會會士，人謙遜，但能言善辯。神父的職責之一，是拯救罪人。黃霑是罪該萬死之徒。不救黃霑，還救誰人？救罪人的最好方法，是與之為友。平日忍受其不堪，一有機會，訓以大義。

從前也認識過另一位神父，在警察福利部任職。警察先生，平日不避俚俗。他的國文根底甚深，莫樂天三字，是他的本名中譯。有次，有位警察笑他：「神父，你個名就好嘞，樂天！不過，可惜你姓莫。」莫神父說：「莫字，中國古時同暮字通，即係話，我暮年，會享受天主嘅福樂。」

另有一位 Father Turner，專研究廣東歇後語，《秋天的童話》這部電影裏，發哥演的角色叫「船頭尺」。記得第一次懂得這句歇後語，就是端納神父教的。

今天的我，和神父交往，絕對言談無禁。

像《公教報》的總編輯，有次居然請副刊主編約我寫稿。態度的開明，令我佩服。所以一口應承，寫了近半年，居然反應不差。

最開明的一位，是「港大」利瑪竇宿舍 Ricci Hall 的舍監。1980 年代末，宿舍要為維修籌經費，結果順利完成，高潮是舊生舞會，那天，舍監和舊生演趣劇，粉墨登場。這位開明的學生領導神師，易弁而釵，迷你短裙，露出毛茸茸小腿，胸前還用了兩個大橙來令化裝收到喜劇效果！

天主教神父對香港社會的貢獻，實在功不可沒。五十年代，香港窮人多，他們的生活，教會支持了不少。多年來，香港不少極好的學校，都是教會辦的。我遇過所有的「喇沙」校友，皆以母校為傲，特別欣賞它有教無類的作風。「喇沙」修士十分嚴格，但引導頑皮學生，甚有心得。

天主教教區鼓勵母語教學，不自今日始。1963 年，就在九龍塘牛津道開辦了用中文授課的培聖中學，當時我剛畢業，在「培聖」教過兩年國文。那時候，全港潮流，是送子弟學英文，進英文書院唸書。開辦中文中學，實在是有點逆潮而行。學校的成果，要看學校出來的同學。該校的畢業生，至少

41

出了兩位專上學院的好講師。

所以，我雖然離經叛道，但一提起天主教神父，就肅然起敬。人生路上，這些好人，影響我甚深。

做個正覺自在人

2001

佛教電視節目「正覺人生」主題曲

⊕ 曲、詞　黃霑
◎ 唱　　張學友

由釋迦牟尼慈悲引路
來做正覺自在人

11 歲時堅決要領洗，媽媽不准，堅持到 19 歲，媽媽才首肯，讓我進天主教。想不到，今天，我竟然有心學佛。絕足教堂。

1970 年代下半，開始接觸了一點佛經和佛學的書籍。學佛，道路很多。我自己是先看《般若波羅蜜多心經》。《心經》勝在短，200 餘字，就包括了《大般若經》的精義，人人都抽得出時間來。五分鐘，十分鐘，想想「色不異空，空不異色；色即是空，空即是色」，或「心無罣礙，無罣礙故，無有恐怖，遠離顛倒夢想」幾句話的道理，心境就會寧靜起來。

金庸大兄學佛多年，有句話他是很喜歡的。那是高僧倓虛法師的話，很簡單，只有六個字：「看破、放下、自在」。

這六個字，其實重要的，只有四個字。「自在」是效果，自然而來。一經看破，再放下，自在就不求而至。要學的，只是看破和放下。看破和放下，互相關連，不過，其實最重要的，還是為首兩個字：看破。未曾看破，就放不下。一看破了，放下只是遲早問題。

「看破、放下、自在」，其實存乎一心。心空，反而會變包容。虛位多，甚麼都容得下。人變得全沒成見，像個純真小孩。甚麼都吸收容納，甚麼都發生興趣。

我們做人，天天追求甚麼？有人認為是追求快樂。我從前也這麼想。後來人漸漸成熟，才開始覺得，快樂並不那麼重要。重要的是自由自在。人能自由自在，就一切適意。人看不破放不下，就無法自在。

世上事，不宜強求。機緣未至，一切枉然。但一旦水到渠成，卻也自然得很，毫不費力，就有效果。有緣人，自會結緣，做出有緣的事。

知無常而努力，努力而不執着，即使終生未悟道，卻也活在道中。

遺珠

黃霑搞創作多年，當然知道在流行音樂界，好的，不一定得獎，最受歡迎的，也不一定最好。更甚的是，好的歌曲，許多時沒有好的下場。一九九五年顧嘉煇曲、黃霑詞、李樂詩唱的《無悔愛你一生》水準不俗，而且長期隨無綫處境劇「真情」直入百姓廳房，但結果毫不流行，黃霑自己也無法解釋。

這部份收錄了七首遺珠的故事。當中部份歌曲出色，但歌者在本地樂壇不紅，歌被大眾遺漏，算是有跡可尋，例如曾慶瑜《抓一個溫馨晚上》和潘美辰《情劍》。部份歌曲，性質比較出位，不流行，非戰之罪，例如寫得戰戰兢兢的黃霑首作粵曲《寶玉成婚》，和寫來駕輕就熟的有味歌曲《不文帝女花》。最難明的，是由天王巨星唱的好歌，包括羅文的《當你寂寞》、梅艷芳的《珍珠指環的約誓》和葉蒨文的《在夜裏寂靜時》也同樣慘淡收場。

流行音樂沒有必勝的公式，有的，是創作人的血汗。

當你寂寞

1978

⊕ 曲、詞　黃霑
◎ 唱　　羅文

當你寂寞　當你苦悶
你心中可有飄過我這首歌

記憶中，寂寞是與生俱來的感覺，自孩提年代起，便已覺得寂寞難耐。少年時，寄宿校中五年，天天都有寂寞的感覺。

我寫了一首歌給羅文，叫《當你寂寞》。我自己很喜歡，他也十分喜歡，但很奇怪，電台沒有播放，羅文在演唱會演唱時掌聲亦不多。那首歌有點墨西哥和西班牙的音樂味道，有些西部的孤寂感，好像奇連伊士活在大漠向着黃沙落日，可能連枯藤、老樹、昏鴉都沒有，只有一個熱得不得了的太陽，正在下山。一個孤寂的俠客在緩緩踏步，寫那種感覺。

配樂主要用喇叭，Berry Yaneza 吹得很好，他的 mariarchi 喇叭音樂吹得很 open。歌寫得比較完整、特別，但今天許多人都忘了有這首歌。

1995 年為無綫電視做「霑沾自喜三十年」的節目，編導及工作人員在我家「度橋」，我無意中彈奏了這首歌，他們說不如用它做結尾。結果節目當天，我用我那半桶水的鋼琴技巧，和非常沙啞的聲音，演出了那首歌。

沒有了寂寞，我們不會如此珍惜快樂。所以，當我寂寞，就由我寂寞好了！

珍珠指環的約誓

1983

⊕ 曲、詞　黃霑
◎ 唱　　梅艷芳

我願將今後的幽情托付
且憑珍珠指環將約誓凝住了

我為梅艷芳寫歌，曲並詞的並不多，有一首我很喜歡，叫《珍珠指環的約誓》，是一首抒情的慢歌。

梅艷芳在歌唱方面，天份高不可測，在表演方面，也是全才。

她其實沒有受過甚麼正規舞蹈訓練，但一舉手一投足，都極有法度，悅目之至。

有次大型節目演出，她要和羅文合唱，原定三時綵排，她在七時五十分，即節目直播前十分鐘，才施施然來到電視台。歌自然沒有排，完全空槍上陣。但好個梅艷芳，兵來將擋，水來土掩，羅文怎麼跳，她怎麼跟，你出左腳，她動右腿，你抬頭她就昂首，一曲下來，全場掌聲雷動。我們在旁捏一把汗的，不禁罵自己杞人憂天！

梅艷芳很有才華，但有時工作態度非常之差。

她很像新馬師曾，是女新馬仔。新馬仔很有天份，但經常太靠天份，天馬行空。梅艷芳也有這個傾向，很少將歌慢慢的練。她初出道時不是這樣，後來做了大明星，就是這樣。如果她真是用心的時候，她可以唱得你哭，不是她哭。

她唱得最好的其實全是慢歌。《似水流年》、《心債》、《似是故人來》等抒情作品，才是她的最佳傑作。

她令我最激賞的一次演唱，是多年前。

那夜，「北海」卡拉OK道左相逢，碰巧老闆葉志銘兄在座，一夥兒坐進董事房，還拉來了琴師伴奏。阿梅關了燈，唱王福齡先生的不朽傑作《不了情》。

我從來沒有聽過《不了情》有如此深情的演繹。陶秦筆下詩意的纏綿，讓阿梅一唱三嘆的把曲中的惆悵低迴，發揮得淋漓盡致，幾乎令我忍不住淚。

唱歌能令我如此感動的，幾十年來，就只有梅小姐一人。

4

寶玉成婚

1983

⊕ 撰曲、詞　黃霑
◎ 唱　　　羅文

花裏佳人心坎伴
眼前春色夢中詩呀

粵曲，因為自小便聽，因此很有偏愛。童年時的嗜好，半生如影隨形。

第一次寫粵劇作品，是一首很短的粵曲《寶玉成婚》。

羅文叫我寫粵曲，我一口答應，答應之後心驚膽跳。因為從未寫過。拿着一本關於粵劇音樂的書本，不停翻，怎樣也看不懂。於是越想越驚，唯有出動師傅，也不理時已半夜三更，打電話吵醒葉紹德，惡補。

我這位「德也狂生」的師友德兄，一個半小時電話授訣，教識在下寫「三、三、四」的梆子慢板之後，再授以心傳：「黃霑，你哪裏接不到，停了它用『詩白』吧！」

放下電話，奮筆而書，數小時之後，終於寫好了《寶玉成婚》。歌的中段出現了一段「詩白」。這歌是關於寶玉成婚的故事，《紅樓夢》中其實沒有寫這一段情節。賈寶玉以為自己快將要跟林黛玉結婚，他不知道對象其實是薛寶釵，這一段是寫他當時喜悅的心情。那段「詩白」就是因為黃霑不懂將曲牌轉過去，以「詩白」停頓，是葉紹德教導我的江湖救急方法。此曲如果他日能僥倖成為流行曲，功勞應歸葉大師。

《寶玉成婚》原來有另一個版本。最初想這歌流行曲化一點，請了顧嘉煇編曲。但很奇怪，以流行曲的方法編曲，怎樣也沒有粵劇的味道，結果還是要找粵劇的樂師來伴奏。原來的流行曲版本大部份聽眾都沒有聽過，我自己也只是聽過一次，它已經永遠在這世上消失了。

在夜裏寂靜時

1990

⊕ 曲、詞　黃霑
◎ 唱　　葉蒨文

在夜裏寂靜時　心中還在
輕輕講那串字

我寫過一首歌，叫《在夜裏寂靜時》。這歌很奇怪，有一晚我很寂寞，忽然間這首歌就來到了。寫好，便讓葉蒨文唱。

歌中有一句法文。我想廣東歌中有法文，這可能是第一首。這也是我唯一懂得的法文，「mon chéri」，意思是 my love，我的愛人，我的愛。

這首歌我很喜歡，因此請鍾定一在編曲時，加了一段口琴。

口琴是伴着我長大的聲音。11 歲接觸過口琴之後，我開始在音樂園地門外躡手躡足，有一陣子，還常在配音間賺獨奏樂師錢。到今天，我的小車子裏，仍然放一具口琴，有時人一發傻勁，就開到沙灘，坐在沙上，吹一兩首歌，重拾當年童夢。

不過，我的技術，今天差得很。所以，錄音時，自己不敢吹奏，要另聘高明替我獨奏。

此地吹得最好的現役樂師是英國人 Dave Packer。他的口琴技術非常好，吹怨曲與美國鄉土民歌，我們中國口琴人沒有那種味道，悅耳而帶些苦澀，音色和情感俱佳。

所以聽葉蒨文的好歌聲時，不要忘了 Dave 這段非常優美的口琴獨奏。

捉一個溫馨夜晚／
抓一個溫馨晚上

1990
粵／國語

電影《倩女幽魂 II 人間道》插曲

⊕ 曲、詞　黃霑
◎ 唱　　曾慶瑜

煙波中　這段緣　燒一刻燦爛
燒一刻燦爛　抓一個溫馨晚上 *

* 摘自國語版歌詞

我曾為曾慶瑜寫過一首自認嘔心瀝血的歌《抓一個溫馨晚上》。可惜，歌沒有流行。

曾小姐的歌聲，台灣音樂大師劉家昌曾經一度逢人見面就讚。羅大佑同樣對她推崇備至。認識大佑那麼多年，沒有聽過他這樣說女歌手。

這位香港小姐，在 1980 年代中轉移陣地，長居台北，在台灣的歌唱事業，發展得好。她對廣東話流行曲，很有點抗拒，常覺得粵語音硬，寧願唱國語歌。她的英文歌，在台灣首屈一指，銷路極佳。我最喜歡她那 Don't Cry For Me Argentina！是我永遠放在車上的卡式帶，聽得很多。

曾小姐和我的交往，可以用「神出鬼沒」四字來形容。忽來忽去，事前一點預兆都沒有，fax 機上就會傳來字跡。然後，再音訊全無一段歲月，突然又收到她從東京寄來的信⋯⋯

不過，她始終記掛着黃老霑這個為她填處女作（電視劇「烽火飛花」插曲《留下你的夢》）的人。

《抓一個溫馨晚上》不流行，大家都有點失望。因為那歌，她的確唱得很不錯，感情充沛而投入，令我寄以厚望。但推出之後，找不到知音。

也許，我和她的合作緣分，至今不夠。太飄忽了！藝術同路人，要合作的火花燃出烈焰，需要長時間的相知。蜻蜓點水式的偶出一次，很難擦得出四濺的靈光！

1993 年初，傳真機上忽然傳來久已沒看過的字跡：「我在『衛視』x 月 x 日有個人特輯！」是曾慶瑜的親筆。看完特輯，打電話找她，錄音機留了幾次話，從不見回音，連人飛到台北，也還是找不着。又不知要等到甚麼年月，我這位神出鬼沒的朋友才會忽然再度現身了！

唉，曾小姐，真是欠一點點緣分。

不文帝女花

1990

《黃霑不文笑》歌曲

◎ 撰曲　唐滌生
⊕ 詞、唱　黃霑

落番呀半邊百葉窗
與妹你共瞓在床上

友人開唱帶公司，邀我錄《不文笑》。黃霑獨白，講不文笑話，兼唱不文歌。

Talking tape 在外國頗為流行，請聲好與朗誦技巧佳的藝人把世界名著唸出來，配以音樂，有一定銷路，台灣這類「講帶」也不少。

不過，香港卻似乎沒有甚麼人嘗試。

我最喜歡做別人沒有試過之事，因此欣然答應。把這幾年儲存的不文資料，一下子抖了出來，作一個此地未有人做過的新嘗試。花了多天，夜夜進錄音室，錄笑話。

在下寫不文笑話，水準如何，相信香港人心中有數。但講與寫不一樣，講笑話又如何？港人會不會花錢買帶，聽不文霑講笑話，我不知道。

我知道的是我盡了力去演繹，想盡辦法把笑話講得生動，講得有趣，講得活靈活現。而且不惜開自己好朋友的玩笑，把他們都變成了我不文笑話的主角。

不文笑話之外，有不文歌。歌有新有舊。

舊的，是 classic，由黃霑自己親作潤飾。如《不文帝女花》，那是少年時代就會唱的版本：「落番半邊百葉窗，與妹共瞓在床上，冚咗張被仲要裝。鑊已開完心花放吖馬？老虎要，開多鑊，皆因你嗰度，有陣處女香」。聽一位癮君子唱的，那時唐滌生先生仍未過世。

新的，就是在下自己的歌，改填新詞。像一首《倩女幽魂》的《道》，改成不文歌 Uck!，卻是花了很多心血，字字斟酌寫成的。

其實，《不文笑》之外，我正正經經填不文歌，只試過一首。給尹光唱，還出了唱帶，叫做《尋覓我的小溪溪》。但熱不起來，完全沒有人知道這首歌。

情劍

1993
粵 / 國語

電影《新碧血劍》主題曲

⊕ 曲、詞　黃霑
◎ 唱　　潘美辰

情像劍　恩恩和怨怨
原來是一把傷心的劍 *

* 摘自國語版歌詞

在 1990 年代，我在台灣寫了許多歌，其中一套新派武俠電影《新碧血劍》的主題曲叫《情劍》。

《情劍》是我一首改變曲風的作品，旋律不太像我一貫的歌路。我喜歡它的歌詞，第一句「情像劍」，「情」有時真的會傷人，也傷到自己。編曲由老師傅 Nonoy O'Campo 奧金寶先生負責。奧金寶已經退休，我跟他合作了廿幾年，很想他重出江湖，因此專誠將《情劍》的旋律寄到洛杉磯，請他替我編曲，然後請他回來合作錄音，出來的結果十分特別。

這首歌，潘美辰唱得非常好。

寶島中，年輕女歌星，我特別喜歡潘美辰。黑皮褸牛仔褲、黑皮短靴，是她的招牌打扮，舉動像個英風颯颯的小男孩，很討人歡喜。

她是台灣女歌星中的陳寶珠型人物，最受藍領女孩歡迎。她寫歌、唱歌，自己有一個小小的錄音室，放了一套琴，在那裏錄音。

一次在台灣作頒獎嘉賓，恰巧坐在她旁邊，一起化妝，談起來很投契，就交換了電話，通起音訊來。替《新碧血劍》配樂時，想找個歌聲硬朗的人唱，一想，就想起她。

和潘美辰合作，非常愉快。她唱歌，很投入。風格是獨特的。

《新碧血劍》與大陸合拍，據說戲成後，大陸的老闆一聽主題曲就愛上了她歌聲，不但馬上向監製和導演張海靖要錄音帶，還連譜也要，帶挈了我！

少作 p.340-346

友誼萬歲
「無心插柳」，《明報》專欄「隨緣錄」，1982 年 1 月 22 日。
「匆匆三十」，《東方日報》專欄「我手寫我心」，1990 年 4 月
25 日。
「九流作品也被剽竊」，《明報》專欄「隨筆」，1969 年 6 月 19 日。
香港電影資料館，《訪問黃霑》，2001 年 7 月 14 日。

謎
「自學寫旋律」，《南方都市報》專欄「黃霑樂樂樂」，2004 年
10 月 19 日。
「説知音」，《明報》專欄「自喜集」，1988 年 9 月 1 日。
「努力耕耘　不問收穫　話劇奇女子羅冠蘭」，《東方新地》專
欄「黃霑講女人」，81 期，1992 年 11 月 22 日。
《與藍祖蔚書信來往》（傳真手稿），2001 年 8 月 16 日。

愛我的人在那方
「再謝知音」，《新報》專欄「新即興集」，1979 年 10 月 18 日。
「秋官為人念舊」，《東方日報》專欄「霑記講古」，1984 年 10
月 28 日。

談情時候
「流行歌的流行」，《明報》專欄「隨筆」，1970 年 12 月 18 日。

我要你忘了我
「流行歌的流行」，《明報》專欄「隨筆」，1970 年 12 月 18 日。
「再結緣」，《明報》專欄「隨緣錄」，1983 年 8 月 14 日。
「托王福齡先生洪福」，《東方日報》專欄「霑記講古」，1984
年 11 月 30 日。
「忘不了王福齡」，《明報》專欄「自喜集」，1989 年 2 月 4 日。
「我要你忘了我」，《明報》專欄「自喜集」，1989 年 2 月 24 日。
「『我的中國心』響徹神州大地　王福齡獲獎後含笑辭世」，《東
周刊》專欄「開心地活」，79 期，1994 年 4 月 27 日。
「《我的中國心》」，《文匯報》專欄「黃霑閒話」，1996 年 12 月
3 日。

Tears Of Love
「再覆讀友談時代曲」，《明報》專欄「隨筆」，1969 年 3 月 22 日。
「筷子與刀叉」，《南華晚報》專欄「黃霑閒話」，1973 年 5 月 8 日。
「也憶姚敏」，《明報》專欄「隨緣錄」，1982 年 5 月 16 日。
「彈《聖誕樹》憶姚敏」，《東方日報》專欄「霑記講古」，1984
年 12 月 30 日。

愛你三百六十年
「記《愛你三百六十年》」，*Beauty Box*，1970 年 11 月。
「我論姚蘇蓉」，《明報》專欄「隨筆」，1970 年 9 月 4 日。
「中國撰詞人的歌者」，《明報》專欄「隨筆」，1970 年 10 月 30 日。
「聽歌有感」，《新報》專欄「即興集」，1977 年 9 月 9 日。

電視＋ p.348-362

射鵰英雄傳
「競拍金庸」，《東方日報》專欄「黃霑在此」，1983 年 6 月 20 日。
「電視拍金庸有段古」，《東方日報》專欄「霑記講古」，1984
年 11 月 3 日。
「舊事」，《東方日報》專欄「黃霑在此」，1983 年 6 月 21 日。
「吳大江睡錄《射鵰》」，《東方日報》專欄「霑記講古」，1984
年 10 月 7 日。
「伍衞國又唱電視主題曲」，《東方日報》專欄「霑記講古」，
1985 年 3 月 11 日。
《與黃志華書信來往》（傳真手稿），2002 年 12 月 26 日。

明星
《心中的歌》（電台節目），7 集，香港：香港電台，1993 年 10
月 29 日。
「歌也有緣」，《南方都市報》專欄「黃霑樂樂樂」，2003 年 11
月 12 日。
「《明星》背後的故事」，《南方都市報》專欄「黃霑樂樂樂」，
2004 年 10 月 12 日。

家變
「再聽羅文歌」，《東周刊》專欄「霑叔睇名人」，7 期，2003
年 10 月 15 日。
「羅文千方百計令觀眾開心」，《東周刊》專欄「開心地活」，85
期，1994 年 6 月 8 日。
「永恆的羅文」，《香港周刊》專欄「過癮人過癮事」，508 期，
1989 年 11 月 3 日。
「愛羅文愛到矢志不渝」，《東方日報》專欄「我媽的霑」，1985
年 4 月 15 日。
「主題曲」，《明報》專欄「自喜集」，1988 年 8 月 12 日。
「羅文的《家變》」，《明報》專欄「黃霑隨筆」，1977 年 11 月 14 日。

大亨
「徐小鳳」，《東方日報》專欄「鏡——一題兩寫」，1987 年 9
月 2 日。
「徐小鳳出場大陣仗」，《東周刊》專欄「多餘事」，53 期，
2004 年 9 月 1 日。
《心中的歌》（電台節目），18 集，香港：香港電台，1993 年 11
月 19 日。

發你個財財
「張武孝一味搏命」，《東方日報》專欄「霑記講古」，1984 年
10 月 14 日。
「張大 AL」，《東方日報》專欄「杯酒不曾消」，1986 年 6 月 28 日。

上海灘
《心中的歌》（電台節目），13 集，香港：香港電台，1993 年 11
月 12 日。
向雪懷（主持）、張璧賢（主持），《真音樂》（電台節目），34
集，香港：香港電台，2003 年 10 月 6、9 日。
「春江無浪」，《明報》專欄「隨緣錄」，1981 年 4 月 3 日。
「歌者非歌　實力派葉麗儀」，《東周刊》專欄「霑叔睇名人」，
16 期，2003 年 12 月 17 日。
「歌者非歌」，《東方日報》專欄「黃霑在此」，1980 年 4 月 14 日。

忘記他
《心中的歌》（電台節目），9 集，香港：香港電台，1993 年 10

月 29 日。
「嘖嘖稱奇的處男作《忘記他》」,《東周刊》專欄「開心地活」,124 期,1995 年 3 月 8 日。

愛到你發狂
「幸運倫再不『喎』」,《東方日報》專欄「霑記講古」,1984 年 9 月 10 日。
「難怪阿倫連滿廿場」,《東方日報》專欄「我媽的霑」,1985 年 8 月 1 日。
向雪懷(主持)、張璧賢(主持),《真音樂》(電台節目),37 集,香港:香港電台,2003 年 10 月 27 日、11 月 9 日。
「譚詠麟」,《東方日報》專欄「鏡──一題兩寫」,1987 年 1 月 17 日。
「和『溫拿』合作的日子」,《壹週刊》專欄「彷彿是昨天」,63 期,1991 年 5 月 24 日。
「譚校長有個秘密,我不說」,《南方都市報》專欄「黃霑樂樂樂」,2003 年 10 月 23 日。

童年
「戰友羅大佑」,《壹週刊》專欄「彷彿是昨天」,58 期,1991 年 4 月 19 日。
「不要發表」,《明報》專欄「隨緣錄」,1982 年 8 月 27 日。
「我愛羅大佑」,《香港周刊》專欄「過癮人過癮事」,520 期,1990 年 1 月 26 日。
「皇后大道東」,《信報》專欄「玩樂」,1991 年 1 月 27 日。

舊夢不須記
《心中的歌》(電台節目),7 集,香港:香港電台,1993 年 10 月 29 日。
「一點寫歌的經驗」,《壹週刊》專欄「浪蕩人生路」,133 期,1992 年 9 月 25 日。
「關菊瑛撥開雲霧」,《東方日報》專欄「我媽的霑」,1985 年 10 月 16 日。
「且記舊夢」,《明報》專欄「隨緣錄」,1981 年 11 月 2 日。
「創作」,《東方日報》專欄「黃家店」,1984 年 11 月 25 日。

心債
「娛圈奇女子梅艷芳」,《東周刊》專欄「霑叔睇名人」,19 期,2004 年 1 月 7 日。
「戴思聰專出高徒」,《東方日報》專欄「我媽的霑」,1985 年 8 月 20 日。
「梅艷芳值得寵」,《壹週刊》專欄「彷彿是昨天」,76 期,1991 年 8 月 23 日。
「真值滿分」,《明報》專欄「隨緣錄」,1983 年 8 月 4 日。
「梅艷芳娛樂天賦爆棚」,《東方日報》專欄「霑記講古」,1984 年 12 月 4 日。
「台下激賞」,《明報》專欄「隨緣錄」,1983 年 4 月 5 日。
《心中的歌》(電台節目),11 集,香港:香港電台,1993 年 11 月 5 日。

忘盡心中情
《心中的歌》(電台節目),13 集,香港:香港電台,1993 年 11 月 12 日。
「據為己有」,《明報》專欄「隨緣錄」,1984 年 2 月 15 日。
「作品」,《明報》專欄「自喜集」,1988 年 2 月 10 日。
向雪懷(主持)、張璧賢(主持),《真音樂》(電台節目),35、36 集,香港:香港電台,2003 年 10 月 13、26 日;10 月 20 日、11 月 2 日。

兩忘煙水裏
《心中的歌》(電台節目),16 集,香港:香港電台,1993 年 11 月 19 日。
「煙水兩忘」,《明報》專欄「隨緣錄」,1984 年 2 月 16 日。
「粵語歌詞技術大突破」,《東方日報》專欄「他媽的霑」,1985 年 3 月 31 日。
「從來沒有自稱偉大」,《東方日報》專欄「我媽的霑」,1985 年 5 月 27 日。
「粵語合唱曲」,《南方都市報》專欄「黃霑樂樂樂」,2004 年 10 月 1 日。

有誰知我此時情
「周身癮奇人謝宏中」,《香港周刊》專欄「過癮人過癮事」,562 期,1990 年 11 月 23 日。
「謝宏中妙人妙語 煙酒可以戒 美色戒不得」,《東周刊》專欄「開心地活」,86 期,1994 年 6 月 15 日。
「名妓」,《東方日報》專欄「鏡──一題兩寫」,1987 年 4 月 4 日。
「更服煇哥」,《東方日報》專欄「黃霑在此」,1983 年 2 月 17 日。

願世間有青天
《心中的歌》(電台節目),9 集,香港:香港電台,1993 年 10 月 29 日。
「為 Lam 鼓掌」,《東方日報》專欄「黃霑在此」,1983 年 7 月 30 日。
「阿 Lam」,《東方日報》專欄「滄海一聲笑」,1993 年 2 月 1 日。
「唱片公司內鬼 公然翻版『包青天』?」,《東方新地》專欄「黃霑 Talking」,124 期,1993 年 9 月 19 日。

電影 p.364-387

L.O.V.E - Love
《心中的歌》(電台節目),17 集,香港:香港電台,1993 年 11 月 19 日。
「菲律賓吹口提起馮添枝就怕」,《東方日報》專欄「霑記講古」,1984 年 11 月 18 日。
「和『溫拿』合作的日子」,《壹週刊》專欄「彷彿是昨天」,63 期,1991 年 5 月 24 日。
「溫拿五條友」,《香港周刊》專欄「過癮人過癮事」,459 期,1988 年 11 月 18 日。

點解手牽手
「陳秋霞錄音一 Take 搞掂」,《東周刊》專欄「霑叔睇名人」,2004 年 8 月 11 日。

地球圓又圓
「煇哥處世道理」,《東方日報》專欄「霑記講古」,1984 年 10 月 27 日。
「我愛顧嘉煇」,《東周刊》專欄「霑叔睇名人」,3 期,2003 年 9 月 17 日。

問我
「問我」,《東方日報》專欄「鏡──一題兩寫」,1988 年 11 月 10 日。
「你問我,我問佢」,《明報》專欄「粉紅色的枕頭」,1976 年 9 月 15 日。
「狗屁不通是《問我》」,《新報》專欄「即興集」,1977 年 6 月 16 日。

「在問我中」,《明報》專欄「隨緣錄」,1981 年 10 月 15 日。
《粵語流行曲的發展與興衰:香港流行音樂研究(1949-1997)》
(145 頁),香港:香港大學,2003。

晚風
《心中的歌》(電台節目),10 集,香港:香港電台,1993 年 11
月 5 日。
「《晚風》後記」,《東方日報》專欄「霑記講古」,1984 年 10
月 19 日。
「葉蒨文音樂天份高」,《東方日報》專欄「霑記講古」,1984
年 10 月 17 日。
「Romy」,《東方日報》專欄「黃家店」,1984 年 11 月 1 日。
「葉蒨文永遠 Give her best」,《壹週刊》專欄「彷彿是昨天」,
65 期,1991 年 6 月 7 日。

躲也躲不了
「民歌/李香蘭」,《音樂不設防》(電台節目),4 集,星加坡:
星加坡電台,1996 年 4 月。
「好歌似童謠」,《明報》專欄「廣告人告白」,1987 年 7 月 19 日。
「最流行的是甚麼歌?」,《明報》專欄「自喜集」,1988 年 6
月 27 日。
「葉蒨文永遠 Give her best」,《壹週刊》專欄「彷彿是昨天」,
65 期,1991 年 6 月 7 日。

都是戲一場
《心中的歌》(電台節目),12 集,香港:香港電台,1993 年 11
月 5 日。
「工作種種」,《東方日報》專欄「杯酒不曾消」,1986 年 7 月 9 日。
「京戲 Rock」,《東方日報》專欄「杯酒不曾消」,1986 年 9 月
14 日。
《與黃志華書信來往》(傳真手稿),2002 年 12 月 23 日。

當年情
「張國榮」,《東方日報》專欄「鏡——一題兩寫」,1986 年 10
月 22 日。
「我好鍾意 Leslie」,《香港周刊》專欄「過癮人過癮事」,503
期,1989 年 9 月 29 日。
「一切彷彿是昨天」,《南方都市報》專欄「黃霑樂樂樂」,
2004 年 4 月 1 日。
「如果人人似張國榮」,《明報》專欄「唔講唔知」,1987 年 7 月
28 日。
「錄音室內,歌神天王各領風騷」,《東方新地》專欄「黃霑
Talking」,108 期,1993 年 5 月 30 日。
「改變斯人獨憔悴命運 張國榮趁最紅時退休」,《束周刊》專
欄「開心地活」,62 期,1993 年 12 月 29 日。

黎明不要來
「作品的命運」,《信報》專欄「玩樂」,1991 年 1 月 25 日。
「作品」,《明報》專欄「自喜集」,1988 年 2 月 10 日。
「一點寫歌的經驗」,《壹週刊》專欄「浪蕩人生路」,133 期,
1992 年 9 月 25 日。
「真材實料葉蒨文」,《束周刊》專欄「霑叔睇名人」,31 期,
2004 年 3 月 31 日。
「熱門鬼故事」,《東方日報》專欄「鏡——一題兩寫」,1987
年 7 月 28 日。
《與藍祖蔚書信來往》(傳真手稿),2001 年 8 月 18 日。

道

「異數」,《東方日報》專欄「我手寫我心」,1990 年 5 月 25 日。
「和寶島的緣」,《壹週刊》專欄「浪蕩人生路」,128 期,1992
年 8 月 21 日。
「黃霑如假包換係歌星」,《香港周刊》專欄「過癮人過癮事」,
539 期,1990 年 6 月 15 日。
「台灣最紅香港歌星:黃老霑?」,《香港周刊》專欄「過癮人
過癮事」,559 期,1990 年 11 月 2 日。
「歌星夢!」,《南方都市報》專欄「黃霑樂樂樂」,2004 年 3
月 9 日。
「好歌星」,《東方日報》專欄「滄海一聲笑」,1993 年 11 月 9 日。

焚心以火
《心中的歌》(電台節目),10 集,香港:香港電台,1993 年 11
月 5 日。
「歌的背後」,《明報》專欄「自喜集」,1990 年 5 月 31 日。
「直腸莎莉葉蒨文」,《香港周刊》專欄「過癮人過癮事」,514
期,1989 年 12 月 15 日。
「葉蒨文古仔有啟發性」,《香港周刊》專欄「過癮人過癮事」,
572 期,1991 年 2 月 1 日。
「葉蒨文永遠 Give her best」,《壹週刊》專欄「彷彿是昨天」,
65 期,1991 年 6 月 7 日。

玫瑰玫瑰我愛你
「香港歌曲的祖宗」,《南方都市報》專欄「黃霑樂樂樂」,
2004 年 4 月 19 日。
「玫瑰玫瑰我愛你」,《明報》專欄「自喜集」,1988 年 9 月 5 日。
《心中的歌》(電台節目),13 集,香港:香港電台,1993 年 11
月 12 日。
「恨不相逢」,《東方日報》專欄「滄海一聲笑」,1994 年 2 月
28 日。
「說陳歌辛」,《明報》專欄「隨緣錄」,1981 年 12 月 3 日。

滄海一聲笑
「滄海一聲笑」,《東方日報》專欄「我手寫我心」,1990 年 4
月 7 日。
「大樂必易」,《明報》專欄「自喜集」,1989 年 10 月 28 日。
「大樂必易」,《信報》專欄「玩樂」,1990 年 12 月 4 日。
「五音音階的試驗」,《明報》專欄「自喜集」,1990 年 4 月 6 日。
「古樂書的啟發」,《文匯報》專欄「黃霑閒話」,1996 年 11 月
12 日。
「情都進了歌裏」,《明報》專欄「自喜集」,1990 年 4 月 22 日。
「國樂高人鄭文」,《信報》專欄「玩樂」,1991 年 1 月 9 日。

十里平湖
「國粵版」,《東方日報》專欄「滄海一聲笑」,1994 年 5 月 24 日。
《與黃志華書信來往》(傳真手稿),2002 年 12 月 23 日。

男兒當自強
「願見更多《男兒當自強》」(傳真手稿),1997 年 10 月 22 日,
載於廣東省南海市政協文史和學習委員會(編),《南海黃飛鴻
傳》,《南海文史資料》第三十一輯,南海:廣東省南海市政協
文史和學習委員會,1998。
「享受林子祥」,《蘋果日報》專欄「我道」,1995 年 8 月 24 日。

流光飛舞
《心中的歌》(電台節目),14 集,香港:香港電台,1993 年 11
月 12 日。
「雷頌德 Mark 哥」,《壹週刊》專欄「浪蕩人生路」,184 期,

1993 年 9 月 17 日。

《青蛇電影原聲帶》（小冊子），台灣：滾石唱片，1993。

莫呼洛迦

《心中的歌》（電台節目），14 集，香港：香港電台，1993 年 11 月 12 日。

「叉燒歌」，《新晚報》專欄「我道」，1993 年 10 月 11 日。

「徐克處男作有味雲吞湯　黃霑視徐最佳遊埠良伴」，《東周刊》專欄「開心地活」，64 期，1994 年 1 月 12 日。

梁祝

「徐克拍《梁祝》銀幕展新姿」，《東周刊》專欄「開心地活」，92 期，1994 年 7 月 27 日。

「我與黃梅調有一段緣」，《東方新地》專欄「黃霑 Talking」，169 期，1994 年 7 月 31 日。

「攞獎憶陳鋼」，《東方新地》專欄「黃霑 Talking」，208 期，1995 年 4 月 30 日。

「改編與原創」，《新晚報》專欄「我道」，1994 年 7 月 13 日。

浪蕩江湖

「歌就是這樣寫了出來」，《壹週刊》專欄「浪蕩人生路」，161 期，1993 年 4 月 9 日。

「林祥園」，《東方日報》專欄「滄海一聲笑」，1993 年 4 月 6 日。

西楚霸王

「能演亦能唱　鞏俐天賦好嗓子」，《東方新地》專欄「黃霑 Talking」，157 期，1994 年 5 月 8 日。

「葉蒨文永遠 Give her best」，《壹周刊》專欄「彷彿是昨天」，65 期，1991 年 6 月 7 日。

力拔山兮

「騰格爾」，《東方日報》專欄「滄海一聲笑」，1994 年 11 月 30 日。

「充滿泥土味的搖滾」，《新報》專欄「黃霑傳真」，1997 年 1 月 15 日。

「廣州錄音適逢其會　騰格爾唱楚霸王」，《東方新地》專欄「黃霑 Talking」，156 期，1994 年 5 月 1 日。

舞台　　　　　　　　　　　　　　p.389-398

我在夢裏見過你

「我的歌詞」，《明報》專欄「黃霑隨筆」，1977 年 9 月 22 日。

「只要你是你」，《新報》專欄「即興集」，1977 年 3 月 16 日。

世界真細小

「迪士尼樂園巡迴表演後台秘密」，《明報周刊》，328 期，1975 年 2 月 23 日。

「兒童歌」，《新晚報》專欄「我道」，1994 年 3 月 19 日。

「未清」，《明報周刊》專欄「裝飾音」，330 期，1975 年 3 月 9 日。

奇蹟好快嚟

「廣東音唱白話文」，《新報》專欄「黃霑傳真」，1996 年 12 月 8 日。

「敬候指教」，《東方日報》專欄「黃霑在此」，1980 年 4 月 4 日。

「以手寫口？」，《蘋果日報》專欄「我道」，1996 年 1 月 9 日。

「黃霑對填詞的感想」，香港話劇團《夢斷城西》（小冊子）（頁 6），香港：市政局，1980。

前緣萬里牽一線

「熱心羅文」，《明報》專欄「隨緣錄」，1981 年 4 月 23 日。

「舞台歌劇」，《明報》專欄「隨緣錄」，1981 年 4 月 24 日。

「不負熱愛」，《東方日報》專欄「黃霑在此」，1982 年 2 月 16 日。

「中毒已深」，《明報》專欄「隨緣錄」，1982 年 3 月 8 日。

「說米雪」，《東方日報》專欄「黃霑在此」，1982 年 6 月 6 日。

「毅力收效」，《明報》專欄「隨緣錄」，1982 年 3 月 30 日。

「心堅志堅」，《東方日報》專欄「黃霑在此」，1982 年 3 月 17 日。

「羅文千方百計令觀眾開心」，《東周刊》專欄「開心地活」，85 期，1994 年 6 月 8 日。

不肯忘

「不敢執輸」，《東方日報》專欄「黃家店」，1984 年 10 月 29 日。

「吳大師」，《東方日報》專欄「黃家店」，1984 年 9 月 2 日。

「保證有料到」，《東方日報》專欄「黃家店」，1984 年 8 月 21 日。

「粵語歌詞技術大突破」，《東方日報》專欄「他媽的霑」，1985 年 3 月 31 日。

「從來沒有自稱偉大」，《東方日報》專欄「他媽的霑」，1985 年 5 月 27 日。

「歐陽珮珊覺得辛苦都抵」，《東方日報》專欄「霑記講古」，1984 年 11 月 8 日。

「攪笑一流盧海鵬」，《東方日報》專欄「霑記講古」，1984 年 11 月 6 日。

「處男獨唱歌舞劇」，《東方日報》專欄「霑記講古」，1984 年 9 月 30 日。

「可惜」，《東方日報》專欄「黃家店」，1984 年 10 月 13 日。

「羅文又來了」，《信報》專欄「玩樂」，1990 年 11 月 7 日。

「蝕本都重有良心嘅羅文」，《東方日報》專欄「霑記講古」，1984 年 11 月 5 日。

「專輯介紹」，《柳毅傳書》（唱片小冊子），香港：華星娛樂，1984。

貂蟬再拜月

「與紅線女合作四大美人」，《四大美人》（唱片小冊子），香港：華納唱片，1991。

「紅線女四大美人」，《東方日報》專欄「我手寫我心」，1990 年 2 月 8 日。

長恨歌

「三年心血話紅黃」，《壹週刊》專欄「彷彿是昨天」，48 期，1991 年 2 月 8 日。

「喜悅與感激」，《明報》專欄「自喜集」，1989 年 5 月 22 日。

「紅線女黃霑嘅四大美人」，《香港周刊》專欄「過癮人過癮事」，569 期，1991 年 1 月 11 日。

「與紅線女合作四大美人」，《四大美人》（唱片小冊子），香港：華納唱片，1991。

「紅線女四大美人」，《東方日報》專欄「我手寫我心」，1990 年 2 月 8 日。

生活响香港

《甜甜酸酸香港地》（重演）（場刊），香港：香港話劇團，2004。

「毛俊輝教出兩個影帝」，《東周刊》專欄「霑叔睇名人」，30 期，2004 年 3 月 24 日。

「顧嘉煇的旋律」，《南方都市報》專欄「黃霑樂樂樂」，2003 年 12 月 10 日。

「黃秋生幫陳慧琳拜師」，《南方都市報》專欄「黃霑樂樂樂」，2004 年 2 月 19 日。

家國

獅子山下

張笑容（主持），《清談一點鐘》（電台節目），香港：香港電台，2002 年 3 月 9 日。

張笑容，「黃霑：梁錦松妙用《獅子山下》名句」，《信報》專欄「評論──中港評論」，2002 年 3 月 11 日。

「付不起代價」，《明報》專欄「自喜集」，1988 年 12 月 9 日。

向雪懷（主持）、張璧賢（主持），《真音樂》（電台節目），35 集，2003 年 10 月 13、26 日。

勇敢的中國人

「心中唱便夠了」，《明報》專欄「自喜集」，1988 年 6 月 5 日。

「勇敢的人」，《明報》專欄「隨緣錄」，1983 年 12 月 17 日。

我的中國心

「我的中國心」，《文匯報》專欄「黃霑閒話」，1996 年 12 月 3 日。

「我的中國獎」，《東方日報》專欄「鏡──一題兩寫」，1989 年 1 月 30 日。

「喜不自勝」，《明報》專欄「隨緣錄」，1984 年 3 月 18 日。

「我的中國心」，《新晚報》專欄「我道」，1994 年 7 月 7 日。

「忘不了王福齡」，《明報》專欄「自喜集」，1989 年 2 月 4 日。

「《我的中國心》響徹神州大地 王福齡獲獎後含笑辭世」，《東周刊》專欄「開心地活」，79 期，1994 年 4 月 27 日。

同途萬里人

「崇拜喜多郎」，《東方日報》專欄「霑記講古」，1984 年 9 月 22 日。

「絲綢之路」，《明報》專欄「隨緣錄」，1982 年 4 月 26 日。

「令人靈魂出竅的喜多郎」，《東方日報》專欄「黃霑在此」，1983 年 8 月 23 日。

「甘心奉獻」，《明報》專欄「隨緣錄」，1983 年 8 月 19 日。

「未必大話」，《明報》專欄「隨緣錄」，1983 年 9 月 10 日。

「啱聽」，《東方日報》專欄「我手寫我心」，1989 年 9 月 3 日。

「喜多郎點滴」，《南方都市報》專欄「黃霑樂樂樂」，2004 年 8 月 31 日。

《心中的歌》（電台節目），18 集，香港：香港電台，1993 年 11 月 19 日。

中國夢

「士別三日話呂方」，《東方日報》專欄「霑記講古」，1985 年 1 月 27 日。

「應該成功的小伙子」，《東方日報》專欄「我媽的霑」，1985 年 7 月 6 日。

「呂方再亮金嗓」，《南方都市報》專欄「黃霑樂樂樂」，2004 年 2 月 25 日。

「最識享受生活 呂方不重名利」，《東方新地》專欄「黃霑 Talking」，168 期，1994 年 7 月 24 日。

這是我家

「這是我家」，《明報》專欄「自喜集」，1990 年 11 月 19 日。

「這是我家」，《明報》專欄「自喜集」，1990 年 7 月 20 日。

「舞台上」，《東方日報》專欄「鏡──一題兩寫」，1988 年 11 月 1 日。

「陳鋼又嚟香港」，《明報》專欄「唔講唔知」，1987 年 10 月 24 日。

又到聖誕

「黃老霑出唱片」，《香港周刊》專欄「過癮人過癮事」，512 期，1989 年 12 月 1 日。

「『又到聖誕！』」，《明報》專欄「自喜集」，1989 年 11 月 7 日。

「留下八九回憶」，《東方日報》專欄「我手寫我心」，1989 年 12 月 21 日。

「民運的震撼」，《明報》專欄「自喜集」，1990 年 3 月 10 日。

「台灣最紅香港歌星：黃老霑？」，《香港周刊》專欄「過癮人過癮事」，559 期，1990 年 11 月 2 日。

「頂尖創作奇才林振強」，《香港周刊》專欄「過癮人過癮事」，521 期，1990 年 2 月 9 日。

「林振強，冇得頂！」，《壹週刊》專欄「浪蕩人生路」，121 期，1992 年 7 月 3 日。

「二胡拉 Jazz」，《東方日報》專欄「我手寫我心」，1989 年 11 月 27 日。

蒲公英之歌

「盡露英雄本色」，《東方日報》專欄「杯酒不曾消」，1986 年 10 月 6 日。

「童年街坊」，《明報》專欄「自喜集」，1990 年 8 月 22 日。

「蒲公英」，《明報》專欄「自喜集」，1989 年 11 月 11 日。

「有根無根的矛盾」，《明報》專欄「隨筆」，1970 年 11 月 29 日。

社會人生

可口可樂

「可口可樂人人讚好何人所擬 才子蔣彝助人發達筆潤卑微」，《明報周刊》專欄「香港商場野史」，1042 期，1988 年 10 月 30 日。

「説貪新忘舊」，《明報》專欄「自喜集」，1990 年 6 月 4 日。

「袁琦秘傳譯學」，《明報》專欄「廣告人告白」，1986 年 8 月 18 日。

「正傑傑作」，《東方日報》專欄「黃霑在此」，1981 年 11 月 10 日。

「關正傑初怯場到想借水遁」，《東方日報》專欄「霑記講古」，1985 年 1 月 4 日。

兩個就夠晒數

「兩個夠晒數」，《東方日報》專欄「鏡──一題兩寫」，1987 年 12 月 31 日。

「林貝聿嘉周時指摘黃霑」，《東方日報》專欄「霑記講古」，1985 年 1 月 5 日。

《顧嘉煇、黃霑 真・友・情 演唱會》（演唱會內容未發表手稿），1998。

同心攜手

「同心攜手」，《明報》專欄「自喜集」，1987 年 9 月 27 日。

喇沙書院中文校歌

「我是『喇沙仔』！」，《壹週刊》專欄「浪蕩人生路」，171 期，1993 年 6 月 18 日。

「喇沙書院」，《明報》專欄「隨緣錄」，1982 年 11 月 19 日。

「校園生活」，《東方日報》專欄「鏡──一題兩寫」，1989 年 3 月 4 日。

「老師」，《東方日報》專欄「鏡──一題兩寫」，1987 年 11 月 23 日。

'An Interview With Mr. James Wong Jum Sum', *La Salle College 70th Anniversary: 1932-2002* (Pp.59-61), Hong Kong: La Salle College, 2002.

天主始終係愛

「天主教神父」，《壹週刊》專欄「浪蕩人生路」，100 期，1992 年 2 月 7 日。

「嗰個聖誕，人生滿驚喜！」，《東方新地》專欄「黃霑 Talking」，190 期，1994 年 12 月 25 日。

「母語政策」，《新晚報》專欄「我道」，1994 年 4 月 6 日。

「天主教與中文」，《明報》專欄「自喜集」，1990 年 11 月 1 日。

'An Interview With Mr. James Wong Jum Sum', *La Salle College 70th Anniversary: 1932-2002* (Pp.59-61), Hong Kong: La Salle College, 2002.

做個正覺自在人

「想不到」，《東方日報》專欄「黃霑在此」，1982 年 10 月 15 日。

「薦『心經』」，《明報》專欄「黃霑隨筆」，1977 年 7 月 30 日。

「看破和放下」，《東方日報》專欄「滄海一聲笑」，1994 年 12 月 11 日。

「自在」，《東方日報》專欄「滄海一聲笑」，1994 年 3 月 17 日。

「目空一切」，《東方日報》專欄「滄海一聲笑」，1994 年 6 月 3 日。

「看破放下」，《明報》專欄「隨緣錄」，1983 年 12 月 23 日。

「順其自然」，《明報》專欄「自喜集」，1991 年 2 月 23 日。

「悟」，《東方日報》專欄「我手寫我心」，1990 年 3 月 27 日。

不文帝女花

「不文笑」，《信報》專欄「玩樂」，1990 年 12 月 17 日。

「不文歌」，《快報》專欄「出位感覺」，1995 年 11 月 18 日。

情劍

《心中的歌》（電台節目），14 集，香港：香港電台，1993 年 11 月 12 日。

「潘美辰」，《東方日報》專欄「滄海一聲笑」，1993 年 11 月 8 日。

遺珠

p.417-423

當你寂寞

向雪懷（主持）、張璧賢（主持），《真音樂》（電台節目），35 集，香港：香港電台，2003 年 10 月 13、26 日。

「也說說寂寞」，《明報》專欄「自喜集」，1988 年 2 月 27 日。

珍珠指環的約誓

《心中的歌》（電台節目），11 集，香港：香港電台，1993 年 11 月 5 日。

「梅艷芳值得寵」，《壹週刊》專欄「彷彿是昨天」，76 期，1991 年 8 月 23 日。

「娛圈奇女子梅艷芳」，《東周刊》專欄「霑叔睇名人」，19 期，2004 年 1 月 7 日。

「梅艷芳的婚禮」，《南方都市報》專欄「黃霑專欄」，2003 年 11 月 13 日。

向雪懷（主持）、張璧賢（主持），《真音樂》（電台節目），34 集，香港：香港電台，2003 年 10 月 6、9 日。

寶玉成婚

《心中的歌》（電台節目），12 集，香港：香港電台，1993 年 11 月 5 日。

「多謝葉紹德」，《東方日報》專欄「黃霑在此」，1982 年 12 月 19 日。

「粵曲」，《明報》專欄「自喜集」，1990 年 10 月 31 日。

在夜裏寂靜時

《心中的歌》（電台節目），11 集，香港：香港電台，1993 年 11 月 5 日。

「親切的聲音」，《新晚報》專欄「我道」，1994 年 1 月 8 日。

捉一個溫馨夜晚 / 抓一個溫馨晚上

「欠了一點緣分的曾慶瑜」，《東方新地》專欄「黃霑講女人」，95 期，1993 年 2 月 28 日。

鳴 謝

贊助機構
衞奕信勳爵文物信託
香港大學社會學系

版權授權機構／人士
香港電影資料館　香港電台　香港人文社會研究所
明報周刊　劉靖之　黃志華　藍祖蔚　顧嘉煇
戴樂民　黃麗玲

個人
徐香玲　吳穎兒　曾仲堅　楊倩倩　周偉信
朱偉昇　李舒韻　陳彩玉　王敏聰　王穎聰
張適恆　蘇芷瑩　陳敏娟　林芳賢　袁奧妙
李志毅　茹國烈　林淑儀

文章出處
明報　南華晚報　新報　東方日報　信報
新晚報　快報　蘋果日報　文匯報　南方都市報

明報周刊　香港周刊　壹週刊　東周刊　東方新地
Beauty Box

喇沙書院校刊
黃霑香港大學論文
市政局戲劇演出小冊子（夢斷城西）
亞洲作曲家大會／音樂節（粵語流行曲歌詞寫作研討會）
華星娛樂唱片小冊子（柳毅傳書）
當代藝術娛樂唱片小冊子（四大美人）
香港大學亞洲研究中心研討會（香港文化與社會、菲律賓音樂人對香港流行音樂的影響）
香港大學中文學院學術會議（第34屆亞洲與北非洲研究國際學術會議）
香港電台節目（心中的歌、清談一點鐘、真音樂）
滾石唱片電影原聲帶小冊子（青蛇）
九四廣東國際廣播音樂博覽會
星加坡電台節目（音樂不設防）
廣東省南海市政協文史和學習委員會書籍（南海黃飛鴻傳）
香港大學亞洲研究中心、嶺南大學文學與翻譯研究中心、香港作曲家聯會、香港民族音樂
學會研討會（第六屆中國新音樂史研討會）
香港電影資料館（劍嘯江湖──徐克與香港電影、訪問黃霑）
香港大學音樂系講座（香港流行音樂 1949-1997）
香港話劇團演出場刊（酸酸甜甜香港地［重演］）
香港中央圖書館講座（香港口琴與音樂藝術教育──香港口琴家梁日昭傳奇）

黃霑書房

流行音樂物語

1941-2004

黃霑 著

吳俊雄 編
黃霑書房 製作

保
黃育
霑3

CONSERVING JAMES WONG .3
JAMES WONG STUDY - STORIES OF POP MUSIC

責任編輯
　寧礎鋒
書籍設計
　姚國豪

出版
三聯書店（香港）有限公司
香港北角英皇道 499 號北角工業大廈 20 樓
Joint Publishing (H.K.) Co., Ltd.
20/F., North Point Industrial Building,
499 King's Road, North Point, Hong Kong
香港發行
香港聯合書刊物流有限公司
香港新界荃灣德士古道 220-248 號 16 樓
印刷
美雅印刷製本有限公司
香港九龍觀塘榮業街 6 號 4 樓 A 室

版次
　2021 年 6 月香港第一版第一次印刷
　2022 年 2 月香港第一版第二次印刷
規格
　大 16 開（200mm x 280mm）432 面
國際書號
　ISBN 978-962-04-4696-2

三聯書店
http://jointpublishing.com

JPBooks.Plus
http://jpbooks.plus